8972

TRAITÉ
D'ARCHITECTURE,
OU
PROPORTIONS
DES TROIS ORDRES GRECS;
SUR UN MODULE DE DOUZE PARTIES.

Par JEAN ANTOINE, *Architecte &*
Arpenteur Général du Département de Metz.

A TREVES,
De l'Imprimerie Electorale de Son Altesse Sérénissime.

Se vend

A Nancy, { Chez N. Gervois, Libraire, près du Pont-Mouja.
A Metz, { Chez Marchal, Libraire, rue Pierre-Hardie.

M. DCC. LXVIII.

AVANT-PROPOS.

L'ARCHITECTURE CIVILE est une science qui apprend à former dans l'Esprit, & à tracer sur le Papier le Plan d'un Edifice, d'un Palais, d'un Bâtiment, d'un Monument, & même des Ponts, pour les bâtir de façon qu'ils répondent à l'Intention de celui qui les fait élever, & à la somme qu'il s'est proposée d'y mettre.

EDIFICE est un ouvrage d'Architecture enfermé dans un certain espace, où l'on pratique des Chambres, des Portes, des Fenêtres, & les autres parties d'une Maison, nécessaires pour les commodités de la vie, selon l'usage que l'on veut en faire.

On entend sous le nom d'Edifice moins un Bâtiment destiné à l'habitation, qu'une grande Place, un hôtel de Ville, une Bour-

A

se, une Bibliotheque ou autre ouvrage public, qui annonce par les dehors une ordonnance qui, embellissant la Capitale, illustre le goût de la Nation où ces Edifices sont érigés. (*a*) La Place de Vendome, le Péristile du Louvre, la fontaine de Grenel à Paris, sont de ce genre.

On appelle *Edifice Colossal* celui dont les proportions, l'Etenduë, les dimensions, & les hauteurs sont considérables: tel est le Portail de St. Sulpice à Paris, bâti par Mr. Servandoni, celui de St. Gervais bâti par Mr. Mansard, & celui de St. Vincent de Metz bâti par l'Auteur du présent ouvrage.

PALAIS. Sous ce nom on entend un Bâtiment destiné à la demeure d'un Souverain, & dont la Grandeur, la magnificence, & le choix des Ornemens répondent à la dignité du Personnage qui l'habite : tels sont à Paris le Palais des Tuilleries & du Luxembourg, le Palais Episcopal de Toul, & celui de Wittlich bâti par l'Auteur.

BATIMENT. Sous ce nom on entend plûtôt une Maison bourgeoise, que la Résidence d'un grand Seigneur : il suppose moins d'étenduë & plus d'économie que tout autre genre d'Edifice ; enfin on sousentend par Bâtiment une maison particuliere, telle que celle de Mr. de Janvry Fauxbourg St. Germain à Paris, bâtie par Mr. Carteau ; celle de Mr. Galpin à Auteuil, bâtie par Mr. Dullin.

MONUMENT. Sous ce nom l'on entend tout ouvrage d'Architecture & de Sculpture destiné à conserver la mémoire

(*a*) En 1750. Mr. le Maréchal Duc de Beleisle me donna l'ordre de faire un Projet pour une Place Royale à Metz ; je lui en ai remis le Plan tel qu'il sera représenté ci après, avec les moyens de l'executer. Il l'a approuvé, mais sa mort en a suspendu l'exécution.

des grands hommes, tels que font les Obelisques, les Mausolées, les Arcs-de-Thriomphe. La Porte St. Denis à Paris, la Colonne de l'hôtel de Soissons, le Tombeau du Cardinal de Richelieu dans l'Eglise de Sorbonne sont de ce genre.

Les Edifices sacrés sont aussi de ce genre & sont appellés monuments, tels que les Eglises de la Sorbonne, du Val-de-Grace & autres comme l'Eglise de St. Vincent de Metz achevée par l'Auteur en 1750.

L'ARCHITECTURE CIVILE a trois objets principaux, sçavoir:

LA CONSTRUCTION, qui a pour objet la solidité.

LA DISTRIBUTION, qui a pour objet la commodité.

LA DECORATION, qui a pour objet l'ordonnance du Bâtiment en général.

L'ON distingue aussi plusieurs genres d'Architecture depuis les Grecs jusqu'à nous, sçavoir:

L'ANTIQUE, L'ANCIENNE, LA GOTHIQUE, & LA MODERNE.

L'ANTIQUE est la plus generalement estimée pour la justesse de ses proportions; elle a été suivie par les Romains, & a subsisté jusqu'à la décadence de leur Empire; elle a succédé chez les François à la Gothique, le Chateau de maison bâti par François Mansard, est dans le goût antique. (*a*)

L'ANCIENNE differe de l'Antique par sa pesanteur excessive & le mauvais choix de ses ornemens; elle tire son origine

(*a*) Cette maison est à 2. Lieuës de Paris entre la Seine & la Marne au de là de Charenton.

de l'Empire d'Orient; elle a donné naiſſance à la Gothique: pluſieurs Edifices ſacrés en France ſont de ce genre. (a)

LA GOTHIQUE, appellée moderne, diffère de l'ancienne par l'artifice de ſon travail & l'élégance de ſes proportions; elle tire ſon origine du Nord, par les Maures & par les Goths; preſque toutes les Egliſes de France & d'Allemagne ſont de ce genre. (b) Cette Architecture n'a dû être comparable à l'antique qu'en ce qu'elle eſt pleine de portes à faux ſur des ſaillis de moulures, de culs de lampes & de marmouſets.

LA MODERNE eſt celle qui, participant des Proportions antiques pour l'ordonnance, comprend l'Elegance des formes & la commodité des dedans. La Nation françoiſe à ſurpaſſé toutes les autres Nations en ce genre, ayant concilié ces trois parties de Conſtruction, de Diſtribution, & de Décoration. Le Château de Clagny bâti par Hardouin Manſard eſt un Chef d'œuvre qui réünit ces trois Parties. Celui de Philipps-Freud bâti pour Son Alteſſe Electorale de Treves en 1762 à Wittlich par l'Auteur, réünit également la ſolidité, la commodité, & la Décoration ou ordonnance, qui ſont les trois parties néceſſaires à concilier pour la demeure des hommes, pour les mettre tant à couvert des injures du tems, que pour leur donner des demeures, & des habitations ſolides, convenables, commodes, ſaines & agréables.

Cette Architecture ſe réconnoit tant dans ſon deſſein, que dans ſa Conſtruction ou Edification.

(a) Comme la Cathédrale de Verdun, une partie de celle de Treves.
(b) Les Cathédrales de Rheims, de Metz, de Strasbourg, de Toul &c. même les Egliſes de Nôtre Dame de Treves, St. Vincent de Metz, St. Vanne de Verdun, & autres ſont du goût Gothique.

Par son dessein on connoit la distribution des appartemens, leurs commodités & usages, la belle apparence du Bâtiment, le juste accord qu'il y a entre le rapport de ses parties, & l'élégance de leur Proportion.

Cela se fait connoître par trois desseins différens, *le Plan, l'Elévation, & la Coupe.*

LE PLAN en fait voir l'étenduë, la division & le partage du terrein, tel que le désire celui qui le fait construire.

L'ELEVATION qui en montre les Façades, les Portes, Fenêtres, les Etages & ce qui peut se voir par les dehors.

LA COUPE est celui qui en fait voir tous les dedans. Et c'est sur ces trois desseins que l'on en spécifie la dépense & le tems de sa construction; pour en former les Dévis, les Traités & Contracts.

CONSTRUCTION. On entend par le mot de construction, l'art d'arranger les différents matériaux d'un Bâtiment, de les lier ensemble avec solidité, & de réünir la Charpenterie, les gros fers, la Menuserie &c. & enfin par construction on conçoit l'art de bâtir par rapport à la matiere aussi bien qu'à l'ouvrage.

Une des plus intéressantes parties de la construction, dans la Maçonnerie rélativement à l'art, c'est la coupe des pierres; dans la Charpenterie, l'assemblage des bois, dans la Serrurerie, la liaison qu'elle doit procurer à l'Edifice; dans la Menuserie, la commodité & la salubrité qu'elle produit dans l'intérieur des appartemens.

FORME désigne dans l'Architecture la beauté & la grace des contours d'un plan circulaire ou mixtiligne.

On dit que cette forme est desagréable, vicieuse, imparfaite ou au contraire, qu'elle est élégante, ingénieuse, noble, majestueuse.

Les formes consistent principalement dans l'art de profiler ou de chantourner quelque membre d'Architecture, ou de Sculpture, qui ne se peut tracer géométriquement, mais seulement par l'habitude & les connoissances du goût; cette derniere partie ne peut s'acquerir que par l'exercice du dessein & l'imitation des ouvrages les plus approuvés.

PROPORTION: Partie la plus intéressante de l'Architecture; c'est elle qui détermine les dimensions, les grandeurs, les hauteurs, les profondeurs des Plans & des Façades d'un Bâtiment. C'est par elle qu'un Edifice acquiert une rélation intime entre le tout & ses parties, & que chaque membre se trouve à sa place. On ne peut arriver à cette connoissance, si essentielle, que par le secours des Mathématiques & l'Etude des principes de l'Architecture antique; voyez la 47e. proposition du 1r. Livre des Elemt. d'Euclide qui découvre & donne lieu aux longueurs & largeurs des Chambres & Cabinets & fournit les dimensions que doivent avoir les carreaux des Fenêtres.

ORNEMEMT: Ouvrage de Sculpture qui sert à enrichir l'Architecture, & qui souvent la caractérise. De ce nombre sont les Chapiteaux des ordres Ionique, & Corinthien. Les ornemens sont ordinairement allégoriques, symboliques, ou arbitraires; mais dans tous les cas ils doivent se ressentir de la solidité ou de l'élégance, de l'ordonnance dont ils font partie.

Il faut user avec prudence des ornements dans les dehors; leur

prodigalité nuit à l'ensemble des maſſes, accable ſouvent les parties & corrompt les détails. Les élévations de la Cour du Louvre feroient un meilleur effet ſi on les avoit un peu moins accablé d'ornemens, & le Périſtile du devant de ce Palais eſt beaucoup mieux entendû dans cette partie. Le Portail de St. Clement à Metz peche auſſi par le trop d'ornemens mal entendus; celui de St. Vincent de la même ville, où ils ſont épargnés, fait l'admiration des curieux.

AMPHITHEATRES. Grands Edifices de forme circulaire ou elliptique, qui chez les anciens étoient deſtinés aux exercices de la Gymnaſtique, ou aux combats des bêtes farouches; l'Amphiteâtre de Veſpaſien appelié le Colliſée, & celui de Verone en Italie, ſont les plus celebres qui nous reſtent de l'antiquité. Nous en avons auſſi deux en France, ſavoir les Arenes de Nîmes & de la Ville d'Arles; celles cy ſont preſque détruites, mais les autres ſont mieux conſervées.

COLONNE COLOSSALE: Monument trop conſiderable pour entrer dans l'ordonnance d'un Edifice. Telles ſont à Rome les Colonnes Trajane & Antonine, à Paris la Colonne de l'hôtel de Soiſſons; ces Colonnes ſont ſoumiſes aux proportions des Ordres, mais n'ont point d'entablement; elles ſervent à recevoir ſur leur Chapiteau une Statué pedeſtre ou une Baluſtrade élevée ſur un ſocle.

OBELISQUE, eſpece de Piramide quadrangulaire qui s'éleve au milieu des Places, ſur un grand chemin ou dans le centre d'un Forêt; Ce ſont les Egyptiens qui en ſont les inventeurs, les principales places de Rome en ſont décorées; il n'en reſte qu'un à Arles en France. On ne fait uſage des Obeliſques que dans la Décoration des Tombeaux, des Catafalques, des Mauſolées: on y place encore quelque fois des piramides.

CIRQUE, lieu destiné chez les Grecs pour les jeux publics; chez les Romains c'étoit une grande place où se faisoit la course des Chariots; les plus magnifiques étoient le grand Cirque d'Auguste, ceux de Flaminius & de Neron.

PORTIQUE, Gallerie formée par des Arcades sans fermeture, telles que sont à Paris celle de la grande Cour des Invalides, du Luxembourg, de l'hôtel de Toulouse; On appelle Portique en colonnade celui qui a des Colonnes distribuées au devant des pieds droits, comme celui de la Cour royale du Château de Vincennes d'ordre dorique, bâti par le Veau selon un nouveau sistéme pour l'accouplement des Colonnes de cet Ordre.

BAINS. C'étoit chez les Anciens un grand Bâtiment composé de cours d'appartement, de Salles, de Bains pour les personnes de l'un & de l'autre sexe, environné d'Etuves, de Garde-robes. Ces Bâtimens publics manquent absolument en France; il y en a un à Aix en Provence nouvellement construit.

ARC-DE-TRIOMPHE, monument magnifique élevé à la gloire d'un Monarque pour transmettre à la postérité la mémoire de son Triomphe; ceux de Titus, de Constantin & de Septime Severe, sont les plus renommés de l'Italie; en France on en trouve un Antique auprès de St. Remi en Provence, qui mériteroit d'être connû.

A Paris celui du Trône, élevé en modèle sur les desseins de Claude Perault, étoit un ouvrage digne du siecle de Louis XIV. voyez en l'ordonnance dans le second Volume de l'Architecture françoise. L'Architecture de ces monumens doit être majestueuse & noble; on doit faire entrer dans leur composition une grande Porte en plein Ceintre, d'où leur vient le nom d'Arc. L'ordonnance en doit être ornée de Sculpture simbolique & allégorique au motif qui les a fait ériger. On appelle Portes Triomphales, celles qui sont éle-

vées à l'entrée d'une grande Ville, telle qu'on voit à Paris la Porte St. Denis par François Blondel, la Porte St. Martin par Bullet; les proportions en font Colossales & n'ont aucune rélation avec les ordonnances des Bâtimens destinés à l'habitation.

TEMPLE : C'étoit chez les Payens le lieu destiné au Culte de leurs fausses Divinités; chez les Calvinistes le Temple est appellé Prêche; les Juifs l'appellent leur Sinagogue; chez nous nos Eglises sont appellées en général le Temple du Seigneur, du latin *Templum.*

SYMETRIE. On entend par ce nom le rapport de parité des hauteurs, largeurs & longueurs d'un Bâtiment, d'une Façade, d'une piece &c. C'est la partie la plus nécessaire dans l'art de bâtir. Les Bâtimens les plus simples n'ont droit de plaire que par le secours de la Symétrie; elle est indispensable dans les Edifices d'importance, aussi bien que dans tous les ouvrages de l'art; le pittoresque, la disparité, & le contraste ne pouvant avoir lieu que dans les choses de goût, & autres productions instantanées.

DISPOSITION ; terme qui signifie l'arrangement des parties d'un Edifice, par rapport au tout ensemble.

On dit qu'un Bâtiment est bien disposé lorsque la grandeur du principal Corps de Logis est en rapport avec les Ailes, que les Avant-Corps sont en rélation avec les Arrieres-Corps, que les hauteurs des uns & des autres sont proportionées avec la saillie, que l'éspace des Cours répond à l'importance du Bâtiment, que les formes en sont gracieuses & variées sans contraste: enfin c'est par une heureuse disposition qu'un Edifice au premier aspect s'attire l'attention des spectateurs, & que l'on conçoit une idée avantageuse des productions d'un Architecte. Voyez la disposition du Plan général du Chateau de Philipps-Freud à Wittlich.

ORDONNANCE. On entend autant par ce terme la Composition d'un Bâtiment, que la Disposition de ses parties. On appelle aussi Ordonnance, l'application des ordres dans la Décoration des Façades, (*a*) ou seulement les proportions, le Caractere, ou l'expression de chacun d'eux, lorsque l'économie, ou quelqu'autre considération particuliere ne peut permettre les Colonnes ou les Pilastres. On dit cette ordonnance est rustique, solide ou élégante, lorsque les principaux membres qui composent sa décoration sont imités des ordres Dorique, Ionique, ou Corinthien.

BIENSEANCE : terme qui désigne, selon Vitruve, la retenuë qu'on doit garder dans chaque genre d'édifice, relativement à la dignité des personnes pour qui l'on bâtit. La bienséance embrasse aussi le choix des ornemens, & l'application des symboles & des allégories, qui doivent être analogues à l'usage des Edifices sacrés, des Places publiques & des Palais des Rois. (*b*)

EXPOSITION, partie la plus interessante d'un Bâtiment. C'est elle qui détermine la forme d'un Plan, & qui dans sa distribution fait préférer les Corps de Logis & les Aîles doubles, ou simples, ou semi-doubles, afin d'avoir des appartements d'été & d'hyver, selon que l'Edifice se trouve élevé à la Campagne ou dans la Capitale. Les Châteaux de Meudon, de St. Germain-en-Laye, celui de Montmorency sont d'une Exposition très avantageuse. (*c*) La plûpart de nos Bâtimens sur le bord de la Riviere, sont aussi d'une Exposition très agréable.

DISTRIBUTION ; l'on entend par ce terme la division des pieces qui composent le Plan d'un Bâtiment, & dont la situation dépend des différens usages des appartemens de parade, de socié-

(*a*) Voyez l'assemblage des pilastres aux faces du Château de Wittlich & leur proportion relative aux fenêtres.
(*b*) Le Château de Wittlich environné d'un ordre Romain annonce assez la demeure d'un Electeur Ecclesiastique.
(*c*) L'exposition du Château de Wittlich se trouve magnifique au moyen des doubles Terrasses projettées entre le Château & la Ville.

té & de commodité. La diftribution eft une des parties de l'Architecture, par laquelle nos Architectes françois se font fait une très-grande réputation, ayant, pour ainfi dire, créé depuis environ 30 ans, un nouvel Art de cette partie du Bâtiment.

DECORATION-Theatrale, on entend la répréfention du lieu où fe paffe la Scène; telle qu'un Temple, une Place publique, un Palais, un Salon, une Forêt, ou un Jardin. La décoration rélativement à l'Architecture, eft la partie qui annonce le plus vifiblement la capacité d'un Architecte, & qui exige le plus la connoiffance de la Théorie de fon Art. C'eft par la décoration que l'on diftingue d'une maniere convenable la demeure des Souverains d'avec celle des particuliers, & que l'on donne aux monumens facrés, (*a*) aux Edifices publics & autres ouvrages d'importance, ce charactere de richeffes qui impofe & décide le goût dominant d'une Nation pour l'art de bâtir. Comme la décoration des Edifices eft abfolument étrangere à la commodité & à la folidité, & qu'elle n'a pour objet que l'agrément & la Magnificence, il n'y a point de doute que toutes fes parties ne doivent être méditées & reglées fuivant les loix de la Convenance, & felon les principes les plus univerfellement approuvés. Les ordres d'Architecture & leurs ordonnances doivent fervir de guide dans la compofition de tout genre de décoration: C'eft par leur application plus ou moins fimple, ou plus ou moins compofée, qu'on acquiert l'art de donner à chaque Bâtiment ce charactere ou cette expreffion ruftique, folide, moyenne, délicate ou compofée, que préfente l'affemblage du tout & des parties des Ordres Dorique, Ionique, & Corinthien, qui nous ont été tranfmis par les anciens, & fans la connoiffance defquels il eft difficile de parvenir aux plus grands fuccès. On appelle auffi décoration l'embelliffement de nos ap-

(*a*) Le Portail de l'Eglife de St. Vincent de Metz décoré des trois ordres Grecs avec 26. Colonnes, annonce fa magnificence, le goût des Religieux & celui de l'Architecte.

partemens, partie qui à la verité exige moins de sévérité que les dehors, mais néanmoins qui n'a jamais été traitée avec plus d'élégance qu'à présent.

CONVENANCE; la convenance doit être regardée comme la partie qui doit précéder dans l'art de bâtir. Elle indique la bienséance qu'on doit observer dans toutes les Especes d'Edifices, leurs grandeurs, leurs formes, leurs ordonnances, leurs richesses & leur simplicité. C'est elle qui assigne les allégories, les attributs convenables à chaque genre de Bâtiment; c'est elle qui regle la dépense ou l'économie, qui détermine le choix des materiaux, leur emploi, la qualité des matieres; enfin c'est par l'Esprit de la Convenance que sous des principes constans on parvient à donner des formes diverses à des Bâtimens élevés pour la même fin, selon le rang, la dignité ou l'opulence des propriétaires.

HABITATION en Architecture; ce mot signifie un Bâtiment destiné pour la demeure des hommes, & qui a pour objet la commodité des dedans, en quoi consiste l'art de distribuer un Plan tel qu'un Palais, une Maison de plaisance, un Bâtiment particulier; ce qu'on ne doit pas entendre d'un Edifice sacré, d'un Arc-de-Triomphe, d'une Fontaine, d'une Place, d'un Marché; desorte que dans l'Architecture on distingue les Bâtimens à l'usage de la vie civile, propres à l'habitation, d'avec ceux destinés à la sureté, tels que les Portes de Ville, ou tout ouvrage militaire; ceux destinés à l'utilité, tels que les Ponts, les grands chemins; ceux destinés à la magnificence, tels que les Péristyles, les Colonnades, les Obelisques, les Jardins spacieux.

COLONNADE: On appelle ainsi un Edifice composé de plusieurs files de colonnes dans le goût des Anciens; & formant un Peristile, tel qu'est à peu près à Paris celui du Louvre bâti par

Claude Perault, ou la Colonnade de la Cour de l'hôtel de Soubise, élevée sur les desseins de Mr. de la Maire ; on enfin une ordonnance de colonne circulaire formant un total ingénieux, tel que le Bosquet nommé la Colonnade dans le Jardin de Versailles, qui est du dessein de Jules Hardouin Mansard.

PRECEPTES GENERAUX CONCERNANS LA DECORATION DES EDIFICES.

Abregé de l'histoire d'Architecture & des arts liberaux qui y sont rélatifs.

L'ARCHITECTURE est une science ornée de plusieurs parties, & de diverse Erudition ; pour connoître, juger, composer, examiner les ouvrages des Ouvriers & Artistes, & en rendre une solution exacte sur toutes les parties qui entrent dans la Construction des Edifices.

Et celui qui possede la science de toutes ces parties est regardé comme un Architecte, attendu que c'est sçavoir ce qui est prescrit par Vitruve, le plus ancien des Livres d'Architecture qui nous soit resté des Grecs, où il est dit, qu'il faut qu'un Architecte sçache lire, écrire, dessiner, la Géometrie, l'Arithmétique, combiner les dimensions des Ordres des Colonnes ; qu'il soit savant en Perspective, en Philosophie, dans l'Histoire, dans la Musique, en Medecine, qu'il soit Juris-Consulte, Astrologue connoissant le mouvement des Cieux, & le cours des Eaux.

Logement Naturel.

Les Renards, les Blereaux, les Taupes, se terrent ; les Castors se forment des Voutes en terre ; les Hirondelles & les Gripelets se maçonnent des Nids. Ces animaux ont fourni aux hommes la nécessité de se faire des Logemens ; car anciennement les

hommes naissoient comme des bêtes sauvages dans les cavernes & les forêts se nourissant de bêtes sauvages, & vivans de même. La necessité de se garantir des injures de l'Air les fit amasser des tas de bois dont ils construisirent des baraques qu'ils couvrirent de terre. Aujourdhuy les Charbonniers & Bucherons en usent encore de même pour se loger dans les forêts; mais les uns plus industrieux que les autres formerent des baraques en mettant les bois debout & horisontalement qu'ils attachoient avec des petits bois tors pour les soutenir, & ensuite les maçonnoient à l'exemple des hirondelles. Delà sont venues les Colonnes & les poutres que l'on nomme Architraves, surquoi ils mettoient des bois inclinés pour servir de couvertures garnies de gazons & de feuillages, qui procuroient l'écoulement des Eaux, à l'exemple des Castors; ce qui a donné l'idée des Toitures & des Corniches pour écarter les eaux des Maisons. Parlà ils se sont mis à couvert de l'injure des tems. Ce sont sur ces anciens Bâtimens de Cabannes que l'Architecture a pris naissance & dont on ne doit pas s'écarter dans l'Architecture Civile dont nous allons parler.

L'ARCHITECTURE *Civile* est donc l'art de bien bâtir pour la nécessité des particuliers, ou pour l'ornement des Villes;

L'art de bâtir est un des premiers arts que les hommes ayent mis en pratique; puisque la nécessité de se mettre à couvert des injures de l'air a d'abord fait inventer l'Architecture. Les Romains ont appris des Grecs l'excellence de cet art.

Avant cela leur Edifice n'avoit rien de récommendable que la solidité & la grandeur; mais la bonne Architecture se trouva dans un état florissant sous Auguste. La magnificence de ce Prince fit éclater tout ce que cet art a de plus excellent; & il fit élever un grand nombre de beaux Edifices par Vitruve dans tous les lieux de son Empire. Appolodore excella dans l'Architectu-

re sous Trajan; il fit un Pont de 21. Arches sur le Danube, & mérita la faveur de cet Empereur. Ce fut luy qui éleva la fameuse Place & Colonne Trajane qui subsiste encore aujourdhuy.

Dans la suite l'Architecture déchut beaucoup de la perfection où on l'avoit vuë. Les soins & la magnificence d'Alexandre Severe la soutinrent quelque tems; mais elle suivit la décadence de l'Empire Romain, & retomba dans une corruption d'où elle n'a été tirée que 12. siecles après. Les ravages des Visigohts dans le 5e. siècle, abolirent les plus beaux monumens de l'antiquité.

Dans les siècles suivants, l'Architecture devint si grossiere, que l'on n'avoit aucune intelligence du Dessein qui en fait toute la beauté. On ne pensoit qu'à faire des Bâtimens solides.

Charle-Magne n'oublia rien pour relever l'Architecture. Les François s'employerent à cet art avec un Succès extraordinaire, aussi tôt que Hugues Capet fut monté sur le Trône, son Fils Robert le cultiva de même; & enfin, autant que l'Architecture Gothique fut pesante & grossiere, autant la moderne passa dans un Excès de délicatesse. Les Architectes du 13. & 14e. siecles, qui avoient quelque connoissance de la Sculpture, sembloient ne faire consister la perfection de l'Architecture que dans la délicatesse & la multitude des ornemens qu'ils entassoient avec beaucoup d'art & de soin, quoique souvent d'une maniere fort capricieuse.

L'Architecture *Antique* est la plus excellente par l'harmonie de ses proportions, & par la richesse de ses ornemens; elle a subsisté chez les Romains jusqu'à la décadence de l'Empire; & elle a succedé à la Gothique depuis le siecle passé. L'Architecture

qu'on appelle *ancienne*, est différente de l'antique ; C'est la Grecque moderne : les Bâtimens faits sur cette Architecture si commune aujourdhuy en Orient sont pesants & mal éclairés.

Les ordres *Doriques*, *Ioniques*, & *Corinthien* dont nous ferons le rapport dans ce Traité, ont été mis au jour par les Architectes de la Grece, & nous n'avons que le seul Vitruve qui traite de ces trois Ordres quoiqu'imparfaitement.

Les Ordres Toscan, Composite ou Romain, Espagnol, François & Allemand sont dérivés des trois Ordres Grecs précédens, & ont été composés par les Architectes Toscans, Romains, Espagnols, François, & Allemands, chacun voulant produire quelque chose pour sa Patrie; quoy qu'il ne faille pas confondre le composé Corinthien de Vitruve avec le composite des Romains, Vitruve ne l'ayant donné que comme un second Corinthien composés tous les deux du Dorique & de l'Ionique.

Mais avant que d'entrer dans le détail de la construction des Edifices, nous donnerons une Liste des Architectes tant anciens que modernes qui sont venus à nôtre Connoissance & dont les ouvrages sont publics tant en Execution qu'en Projet.

ARCHITECTES
ANCIENS & MODERNES.

Abeille, fameux Architecte & Ingénieur en 1699.

Abraham Bosse. Architecte natif de Tours; il étoit Peintre & Sculpteur; il a mis au jour en 1643. la coupe des pierres de Desargue & a donné au public en 1665. un Traité de perspective.

Ærasosthenes de Sienne. Architecte du temps de Vitruve.

Agamedes, Architecte Grec en 2600. & fils de Derginus Roy de Thebes, très-savant, qui a fait le fameux Temple d'Apollon à Delphes; pour récompense il mourut trois jours après avoir demandé à Apollon ce qui étoit le plus utile à l'homme, & reçu pour réponse que c'étoit la mort; c'est pourquoy il l'obtint ayant bâti auparavant le Temple de l'Ebadia.

Agapitus, Architecte, qui étant parmi les Esiens, a fait le Portique nommé Agapitus.

Agasistrates, Architecte, Auteur d'Architecture dont on ne voit plus les écrits.

Agatarchus, Architecte disciple d'Aschile, qui fut le premier inventeur des décorations.

Agatharcus, Architecte Athénien, le premier qui a écrit de l'Architecture.

Agesandre, Architecte & Sculpteur, qui a travaillé au Laocoon.

Ageter, Architecte Bizantin, qui a inventé le Bellier que Vitruve a décrit.

St. Agricole, Evêque de Châlons sur Saône, Architecte, qui a fait construire sa Cathédrale & plusieurs autres Eglises.

Alexandre Algardy, Architecte Boulonnois.

Alexandre Mansuolie, Architecte.

Alexandre Severien, Architecte Ingénieur de Marine, qui a fait le Dictionaire d'Architecture.

Alexis Cano, Architecte, Sculpteur & Mathématicien, né à Grenade en 1600. Son Pere Michel

Cano lui donna les premieres leçons d'Architecture en 1638. il est mort à Grenade en 1676. âgé de 76. ans.

Alypius d'Antioche, Architecte sous l'Empereur Julien l'an de J. C. 363. il possédoit des Charges de la Couronne.

Alonzo Perruguette, Peintre, Sculpteur & Architecte, natif de Paredes de Nava, disciple de Michel-Ange. Charle Quint le fit Maître des Oeuvres royales & Gentilhomme de la Chambre; il est mort à Madrid en 1545.

Alosius, Architecte savant; il fit à Rome, sous Théodoric Prince des Ostrogots, des Bains & des Aqueducs.

Amelie, huitieme Abbé de Citeaux, qui acheva de bâtir son Eglise & son Monastere jusqu'en 1221. qu'il quitta le nom d'Abbé pour celui de Solitaire.

Amnestus, Architecte, qui a fait un Temple à Apollon, d'Ordonnance pseudodipterique, environné d'un Peristyle de 42. Colonnes, dont Vitruve décrit l'exemple.

Anaxagoras, Architecte & Philosophe, qui a écrit des décorations d'Architecture.

L. Ancarius Philostorgus, Architecte, Machiniste & Ingénieur.

Q. Ancarius Nicostratus, Ingénieur & Architecte, fils de L. Ancarius Philostorgus.

André Felibien, Architecte savant en 1695.

André le Nôtre, Architecte Français, qui a fait les jardins des Tuilleries.

André Organa, Peintre, Sculpteur & Architecte, natif de Florence, qui a fait la Gallerie & la Chapelle de la Ste. Vierge de Florence, en 1389.

André Palladio. Architecte Vénitien en 1563., mort en 1580., un des 10. Auteurs Romains.

André Pisam, Peintre, Sculpteur & Architecte, mort à Florence en 1389. âgé de 60. ans. La Gallerie de la place de Florence est de sa construction.

André de Pise, Architecte & Sculpteur; il a conduit divers Edifices sur les terres des Florentins & Scarpia en 1337. L'on prétend que c'est André Pisam.

Æsculanus, Architecte, qui a traduit en Latin l'Architecture de Valderanus. On ne la croit pas imprimée.

André Verochio, Architecte, Peintre & Sculpteur de Florence, mort en 1488.

André de Sienne, Architecte & frere d'Augustin, Eleve de Jean de Pise. Il devint avec son frere Superieur des ouvrages de Sienne.

Andronicus de Cirette dans la Macedoine, Architecte qui fit la tour de marbre qui se voit dans les ruines d'Athènes.

Anglo Gaddy, fils de Thadeo Gaddy; il fit plusieurs desseins pour des Eglises.

Anthemius de Trales, Architecte

qui a fait Ste. Sophie à Constantinople.

Antonio Labaco, Architecte, qui a écrit sur l'Architecture, & qui a donné de fort bons desseins.

Antiphilus, Architecte, qui a élevé pour les Cartaginois à Olimpie un Trésor.

Antimchides, Architecte, qui a commencé à bâtir la Ville d'Athènes, & le fameux Temple de Jupiter Olimpien.

Antigone, Architecte & Sculpteur ancien, qui a écrit un Traité de son art.

Antistates, Architecte, qui étoit au commencement du Bâtiment de la Ville d'Athènes, & du fameux Temple de Jupiter Olimpien.

L. Antius, Architecte Romain, fils de Lucius.

Antoine Coyzevaux, Sculpteur & Architecte, qui a fait les figures Pegases au Pont tournant à Paris, le Tombeau du Cardinal Mazarin, & le Monument à la gloire du grand Colbert à St. Eustache à Paris.

Antonins, Sénateur, Architecte, qui a fait à Epidaure des Temples à tous les Dieux, d'autres à Apollon.

Antoine Bromel, Architecte, qui a continué le Val-de Grace à Paris.

Antoine Desgodet, Parisien, Architecte du Roy, né en 1653. & mort en 1727. il a donné au public les Antiquités Romaines, ouvrage très rare & très beau, même recherché, à cause de la précision des moulures; & qui a mis aujour les Loix des Bâtimens, qui ont été commentées par Mr. Goupy : il a aussi composé un Traité de l'Ordre françois & un des Dômes & sur la coupe des pierres, trouvé dans ses papiers; en 1693. il fût nommé Architecte du Roy : & en 1719. Professeur de l'Académie d'Architecture.

Antoine le Pautre, Architecte, qui a donné son Architecture in folio enrichie de Dissertations par Augustin Charles d'Aviller: il a construit le pont neuf à Paris.

Antoine Sangalo, Architecte.

Apollodore de Damas, excella dans l'Architecture sous Trajan, & a fait la colonne Trajanne; il est mort en 130. il a bâti sur le Danube un pont de 21 arches, & la grande place Trajanne à Rome, mais pour avoir été trop libre dans ses paroles, l'Empereur Adrien le fit mourir.

Apollonus de Bergame, Architecte du tems de Vitruve.

Attenodore, Architecte & Sculpteur, qui a travaillé au Laocoon.

Augustin de Sienne, Architecte, frere d'Ange de Sienne, Eleve de Jean de Pise en 1308. ; il fit un dessein pour le Magistrat de Sienne, & fût commis & choisi pour diriger les Edifices de la Ville.

Augustin Auguste danzy, Architecte, Directeur du Pont St Esprit & des chaussées du Rhône, & de l'Academie de Montpellier en 1758.

St. Avite, Evêque de Clermont

C 2

en Auvergne, Architecte qui a bâti l'Eglise de Notre-Dame du Port, celle de St. Genez de Thier, & une à St. Antolien.

Avolera, Architecte Romain, beaupere de Mignard Peintre françois, il revint en France en 1675.

Archimede, le troisiéme qui a écrit de l'Architecture à Siracuse, il étoit Poëte Athénien Auteur d'une Epigramme sur un superbe Navire bâti par l'Ordre d'Hieron, & dirigé par Archimede; Cette Epigramme fût récompensée par Hieron de 1000. Medines de bled, conduites au Port d'Athenes; la Medine valoit six septiers.

Architas de Tarente, avant le regne d'Alexandre le Philosophe, Architecte Pithagoricien, le fils d'Hestianus, Ingénieur savant, grand Méchanicien; qui composa un oiseau de bois qui battoit des ailes en l'Air.

Archias de Corinthe, Architecte.

Ardy, Architecte de l'Académie de Toulouse en 1758.

Argelius, Architecte, qui écrivit des Ordres d'Architecture, & a donné des proportions pour le chapiteau Corinthien.

Aristarchus de Samos, Architecte du tems de Vitruve.

Arnolfo dit Lapo, Sculpteur & Architecte, né à Florence en 1232, mort en 1300. Son pere luy a appris luy même le dessein, & le dirigea aux Arts; il a fait dans Florence des Bâtimens subsistants, & sur tous à Ste Marie del Frore, qui est une des plus belles Eglises d'Italie, bâties sur ses desseins.

Athenée, Architecte Bizantin vers l'an 261. il a écrit sur l'Architecture au 2. siécle.

Azon, Architecte Religieux, qui a bâti l'Eglise de Sens sous Léon IX. par d'Alençon, Evêque de Sens.

Babel, Architecte françois, qui a donné un Traité des cinq Ordres, en divisant le module en douze parties en 1747. qui a pour titre, *Essay sur les Ordres d'Architecture*.

Bachaumont, Architecte qui a fait un Essay sur la Peinture, la Sculpture, & l'Architecture en 1751. & 1752.

Baltazard Perruzzy, Peintre & Architecte, né à Sienne en 1500.

Barominy Chevalier, Architecte Romain.

Bernardus Baldus, qui a commenté Vitruve; ouvrage admirable & plein de bon goût.

Barthelemi Carducho, Architecte mort à Pardo en 1610. âgé de 49 ans.

Bathycles Magnerien, Architecte, qui a bâti le Temples d'Amicles consacré aux Graces.

Batrachus, Architecte à Rome, qui a bâti divers Temples à ses dépens, & Octavius les a fait environner de Galleries.

Boffrand, Architecte Parisien, & de l'Académie en 1727. lequel a été en Lorraine, où il a bâti l'Hôtel

de Craon à préfent le Palais de la Cour Souveraine ; il a été l'Examinateur de la coupe des pierres, de la Ruë avec le Sr Phélibien Sécretaire de l'Académie d'Architecture.

Beaufire, Architecte du Roy, & de l'Hôtel de Ville de Paris en 1725.

Bernouilli, Architecte Parifien, qui a traité de la Charpente.

Belicard, Architecte françois, qui a remporté un prix en 1748. fur les Arcs de triomphe.

Beaufire le jeune, Architecte de l'Académie de Paris en 1758.

Benedetto Varchi, qui a écrit de l'Architecture.

Belboeuf, Architecte françois, qui a fait un traité fur l'Architecture Hydraulique.

St. Benezet dit petit Benoit, alors Berger, natif d'Alvilar proche Avignon, devenu Architecte par infpiration du Ciel pour bâtir le Pont d'Avignon, où il fe tranfporta à l'age de 12 ans & dit, qu'il venoit pour y conftruire le Pont par Ordre du Ciel ; il pofa feul une pierre de 13 pieds de long, large de 7 pieds pour fondation, il conduifit l'ouvrage de ce Pont avec fes deux freres, qui fût achevé dans l'efpace de 12 ans ; enfuite il fe rendit à Lyon, où il en bâtit un autre nommé le Pont du St. Efprit. Il eft mort en 1174 & fes freres ont achevé celuy de Lyon en 1265.

Bezky, Architecte Moscovite en 1763, qui a fait la fuperbe Fête allégorique à Moscow fur la vûë & la paffion des hommes déreglés.

Bernin, Chevalier, Peintre, Sculpteur, & Architecte en 1680. Il avoit voulu faire bâtir deux tours au deffus du Dôme de St. Pierre de Rome. mais les fondations l'en ont empêché.

Beffarion, Architecte Grec, qui commença à établir les régles de l'Architecture de Vitruve aux Architectes qui le confultoient ; ce livre eft regardé comme le fonge de Poliphile.

Befeleel, Architecte, fils d'Ury & de Marie fœur de Moïfe, & petit fils de Hur de la Tribu de Juda.

Bianquiny, Architecte du Palais de Rome en 1758.

Bibiane, né à Boulogne en 1657. fon nom de famille, Gally ; grand Architecte pour la décoration des Théatres avec les ornemens néceffaires, & grand Artifte pour la perfpective.

Blanchard, qui a écrit fur les Efcaliers & la coupe des Bois, fans Géometrie, mais avec beaucoup de pratique.

Blondel, qui a réimprimé Savot, & donné les 4 principaux Problêmes de l'Architecture.

Billaudel, Architecte de l'Académie de Paris en 1759.

Bofery, Architecte à Paris, qui a fait la porte du Marché St. Germain, & la Chapelle du College des Lombards à Paris.

Boebius Mufens, affranchi, ou

Esclave, Architecte, Machiniste & Ingénieur.

Boece, Architecte fort intelligent dans l'art de bâtir & bon Mathématicien en l'an 526.

Boilevns, Architecte de Provence, qui a construit l'Eglise de Maguelonne en 1178.

Bonanno de Pise, Architecte & Sculpteur, a fait divers ouvrages en 1180.

Bonosus, expérimenté en Architecture & Officier des Trouppes Romaines.

Boecler, Architecte.

Belidor, Architecte, qui a donné la science des Ingénieurs & son Traité d'Hydraulique.

Bornat, Architecte françois en 1670.

Bona Rota, Architecte Romain.

Boucharden, Architecte & Sculpteur.

Bramante Lazarie Durpin, Architecte né à Castel en 1444. mort en 1514. Il étoit grand Peintre & a travaillé à St. Pierre de Rome en 1508. On a suivi son dessein de son vivant, mais après sa mort on s'en est écarté.

Mr. Bracci, Architecte Romain, qui a formé le Projet du Mausolée du Pape Benoit XIV. en 1764.

Brebion, Architecte de l'Académie de Paris en 1760.

Briaxes ou *Brianis*, Architecte & Sculpteur qui a travaillé au Tombeau du Roy de Carie à Halicarnasse.

Briseux, Architecte françois, qui a mis au jour l'art de bâtir les Maisons de Campagne & la façon de les bien distribuer en 1747. & en 1752. il a donné un Traité du Beau essentiel sur l'Architecture.

Bruan l'Ainé, Architecte à Paris.

Le Brun, Chevalier, Peintre & Architecte en 1650; homme très savant. Il décora la Place pour une fête publique d'un Ordre Ionique Superbe; il a inventé l'Ordre françois gravé par le Cler: il est mort à Paris le 12 Fevrier 1690. âgé de 71. ans.

Brunelleschi, (il se nommoit Philippe) Architecte moderne, qui est le premier qui ait fait revivre l'Idée des Ordres Dorique, Ionique & Corinthien ; il a recherché la vraie Architecture Grecque dans Rome, fait revivre ce qui restoit des Antiquités, non obstant l'opposition des Architectes de Florence, quand il s'agit de reconstruire la Coupole de *Santa Maria del fiore*: C'est de cet endroit qu'il fit tenir un oeuf sur sa Pointe en l'appuyant fort, & le brisant sur cette Pointe disant *voici le premier. Les choses ne sont difficiles que lorsque l'on ne les a pas vu faire*.

Budé, (ou Guilliaume Budé) Parisien de Condition : Son Architecture de 1540, petit livre mis au jour après sa mort à Paris en 1739, tant en Grec qu'en Latin, homme très savant.

Bullet, Architecte à Paris, son Traité du Toisé sur l'Architecture, Coutume de Paris.

Buono, l'un des plus habiles Architectes & Sculpteurs de son tems, qui construisit en 1154. la Tour de l'Eglise de St. Marc & d'autres Bâtimens à Ravenne, à Naples, à Arezzo, à Pistoye, & à Florence.

Buono, le Cadet, Architecte Florentin, éleve de son pere, qui a commencé en 1230. la Vicheria de Naples.

Bupalus, Architecte & excellent Sculpteur en l'an 3443.

Buchetto da Dulichio, Architecte natif de la Grece en l'onziéme siécle, il a bâti la Cathédrale de Pise enrichie de Colonnes.

Bysas de Naxos, Architecte, qui a inventé des pierres de Marbre taillé en tuille pour couvrir le Temple de Jupiter près de Pise.

Cain, après Dieu le premier Ar-Architecte; il étoit fils d'Adam, & a bâti la Ville d'Henoch du nom de son fils.

Calcostene, Architecte & Sculpteur Athénien.

Callias, Architecte d'Arados en la Ville de Rhodes, il étoit très-estimé.

Callicrate, Architecte & Sculpteur, qui fit un Navire qu'une mouche couvroit de son Aile; il fit des fourmis d'ivoire si petites, qu'on en pouvoit discerner les membres : il avoit la vûë si bonne, qu'il gravoit des Vers d'Homere sur un grain de millet; il a travaillé avec Ictininus & Carpion au Temple de Minerve.

Callaschros, Architecte, qui aida à commencer la Ville d'Athènes, & le fameux Temple de Jupiter Olimpien.

Callimacus, Architecte & Sculpteur natif de Corinthe, Auteur du Chapiteau Corinthien en 540 avant Jesu-Christ.

Callistratus, excellent Sculpteur & Architecte.

Camille Ruscunie, Milanois, Architecte & Sculpteur.

Cammon, Architecte, qui a réparé le fameux Labirinthe que Dédale avoit fait.

Le Camus, Architecte & Sécretaire de l'Académie de Paris en 1759.

Canachus, Architecte & Sculpteur.

Cantius Posthinus, Architecte Fontenier, qui du tems des Romains a fait la conduite des Canaux & Fontaines en Plomb de la Ville de Rochefort à travers de la Charente.

Caporale, Architecte, qui a commenté les 5. premiers Livres de Vitruve ; qui a fait le Dôme de Milan, & la Chartreuse de Pavie.

Caracioe, Architecte & fameux Peintre.

Carpion, Architecte qui a travaillé au Temple de Minerve à Athènes.

Cartaux, Architecte à Paris, en 1739, il a fait le dessein & le Portail de l'Eglise des Petits-Peres, Place de Victoire à Paris ; & en

1706. celui de l'Eglife des Barnabites de la même Ville.

Caſſiodore, Architecte & Mathématicien, il fit le Monaſtere de Ravenne où il a paſſé le reſte de ſa vie, & a laiſſé des écrits ſur ſon art.

Cerdo, Architecte. qui a fait un bel Arc-de Triomphe.

Chardin, Architecte, qui a écrit de l'Architecture; il annonce que le Temple de Perſepolis nommé aujourdhuy Tchelminar de 40. Colonnes, a été bâti 450. ans avant Moïſe qui vivoit en 1571 avant Jeſus Chriſt; ainſi les Colonnes ſont plus anciennes que l'ordre Dorique de 771. ans. Ces Colonnes avoient des baſſes Doriques.

Ceſiſoderus, Architecte & Sculpteur ancien.

Cetras, Architecte Calcédonien a ajouté au Bellier inventé par Péphaſmenos & a inventé la Tortüe.

Charles Maderne, Architecte, qui a continué St. Pierre de Rome en 1612.

Charles Renaldy, Architecte, qui a fait une Aîle du Capitole en 1650.

Chambray, Architecte François, qui a donné le Parallele de l'Architecture antique & moderne en 1702. ſur ceux qui avoient commenté Vitruve avant Mr. Perauld, qui ſont les 10. Auteurs Romains: il ſe nommoit Rolland Freard Chambray.

Chamois, Architecte Pariſien, qui a élevé l'hôtel de Louvois à Paris ſur les deſſeins de Mr. Manſard.

Chantelou, Architecte François.

Charidas, Architecte, qui a beaucoup écrit ſur l'Architecture.

Chares ou *Caretes de Lindos*. Architecte & Sculpteur, diſciple de Lyſippe, qui fit à Rhodes la figure du ſoleil de 70. coudées de hauteur; un homme ne pouvoit embraſſer ſon pouce, il fut 12. ans à le faire, & coura 180. mille écus; les Navires paſſoient entre ſes jambes; il a duré 56. ans & tomba par un tremblement de terre; il étoit de métal.

Le Charpentier, Architecte de l'Académie de Paris en 1760.

Chereas, Architecte élevé de Polydus Architecte d'Alexandre.

Chevantet, Architecte de l'Académie de Paris en 1738.

Chiram, Architecte & Sculpteur très ſavant, qui a fait tout ce qu'il y a de plus beau au Temple que Salomon a fait pour Dieu; il étoit très aimé du Roy Salomon.

Cholot, Architecte à Paris, qui a fait en 1731. le Portail de l'Egliſe de la Charité Fauxbourg St. Germain à Paris.

Chriſtophe, Architecte de l'Académie de Paris en 1759.

Chriſtophe Lombard, Milanois, Architecte & Peintre; il a fait & peint le Dôme de Milan en 1536.

Chriſtophe Waſe, Architecte Anglois.

Chryſes, Architecte d'Alexandrie, qui fit les digues de Dara, Ville de

Perfe pour empêcher le flux & reflux du fleuve d'Euripe.

Chyrofuphus, de l'Isle de Crète, Architecte, qui a fait plusieurs Temples dans la Ville de Tegée en Arcadie, dans le Péloponnese.

Cimabue, Architecte à Florence, mort en 1300. âgé de 70. ans.

Ciriades, Conful & Architecte, qui a bâti la Bafilique fous l'Empire de Théodofe.

Ciroferry, Peintre & Architecte, né à Rome en 1634. mort en 1689. à Rome. Le Pape Alexandre VII. & fes trois Succeffeurs luy rendirent Juftice; il donna à Rome des Plans pour plufieurs grands Palais & de magnifiques hôtels.

Le Sr. de Clagny, Architecte Parifien, du tems de Philbert de Lorme en 1545.

Claude de Marfeilles, Peintre & grand Architecte.

Claude-François Milliet Defchales de Cambrai, Jéfuite & Architecte en 1674.

Claude Audran de Lyon, Peintre & Architecte, éleve de Mr. le Brun; qui a beaucoup travaillé à Lyon, & a donné quelque chofe de bon fur l'Ordre Dorique en 1684.

Claude Gelée le Lorrain, né à Chamagne Diocéfe de Toul, grand Architecte.

Claude Perault d'Ablancourt, Médecin & Architecte qui a commenté Vitruve en 1684. & les Anciens en 1665. La face du Louvre à Paris

eft de fon deffein. Il eft mort le 9. Octobre 1688.

Claudius Vitalis de Bifance, Architecte en 261. de JEfus Chrift, fous l'Empereur Gallien.

Clement Barozzio, Architecte Italien.

Courtonne. Architecte de l'Académie de Paris, qui a fait un Traité de Perfpective.

Clement Metezeau, Architecte du Roy Louis XIII. natif de Dreux; il a fait la digue de la Rochelle de 747. Toifes de longueur.

L. Cocceius Auctus, Architecte, difciple de Pofthumius du tems d'Agrippe, a conduit à Naples & fait le Temple dédié à Augufte.

Contant, Architecte de l'Académie de Paris, il a fait l'Abbaye de Panthemont, le Bellevedere de St. Cloud & la Manufacture de Tabac en 1758.

Convers, Architecte expert à Paris en 1718.

Corebus, Architecte, qui a commencé le Temple d'Athènes.

Cornelius Celtus, Architecte, qui a compofé fur l'Art militaire & fur les Places.

Cornelius Thaltus fous l'Empereur Augufte: il a travaillé fur l'Architecture.

Coffutius, Citoyen Romain, fût un des premiers qui bâtir à la mode des Grecs; il travailla au Temple de Jupiter Olimpien à Athènes, qui étoit d'Ordre Dorique de marbre.

Coffutius Caldus, Architecte, mort à l'âge de 35. ans.

Coffutius Agathangelus, Architecte, frere du précédent Coffutius.

Ctefiphon ou *Cherfiphron*, bon Architecte, qui conduisit l'œuvre du grand Temple de Diane d'Ephese de 425. pieds de long, 222 de large; ayant 127 colonnes de 60. pieds, il inventa une Machine avec trois moufflettes à chaque poulie, pour transporter les colonnes de ce Temple qui étant l'une des sept merveilles du Monde, a été brulé par Herostrate. *Voyez ce que Vitruve en dit.*

Cubifol, Architecte à Nimes, qui a fait la Tribune des Jesuites de 26 pieds & demi entre ses pieds droits.

Les Srs. Cuvilliers Pere & fils, Architectes des Electeurs de Baviere & de Cologne, qui ont donné des desseins de grand goût pour des distributions de plusieures Maisons de plaisance, & toutes sortes desseins sur l'Architecture.

Couplet, Architecte de l'Académie de Paris, qui a donné en 1725 la méthode de trouver la charge des voutes, inserée dans les Memoires de l'Académie.

D'Aparius, Architecte & Peintre.

D'Anizy, Architecte, qui a écrit sur la poussée des Voutes.

St. Dalmatius, Evêque de Rodez qui, étant de Science d'Architecture; fit refaire sa principale Eglise; il la jetta toujours bas, ne la trouvant pas assez belle, & mourut sans l'achever. Il y a de nos jours biens des gens qui se disent Architectes, & dont les ouvrages ne méritent pas de meilleurs succès.

Damien de Bergame, frere Dominicain, Architecte expert.

Daniel Barbaro Vénétien, un des dix Auteurs Romains qui a commenté Vitruve.

Daniel, Architecte & Marbrier de la Basilique d'Hercule à Ravenne.

Daphnis Milésien, Architecte, qui a bâti la Ville de Millet & le Temple d'Apollon, d'Ordre Ionique.

Daffier, Architecte françois.

Desgoz, Architecte du Roy, Controleur des Bâtimens: il a fait le Château de Péquiny.

Diego Sacredo, qui a écrit des cinq Ordres d'Architecture.

D'Aviller, Architecte, qui a donné un Cours d'Architecture sur Vignolle. Il est né à Paris en 1653; il a été embarqué à Marseilles en 1674; il a traduit le Cours d'Architecture de Scamozy en 1684; il fit à Montbelian l'Arc de Triomphe; il est mort en 1700. Son Pere étoit de Nancy en Lorraine.

Dadale, Athénien, le plus célèbre Architecte de son tems, & très ingenieux, qui a fait le Labirinthe de Candie, & une Vache d'airain. A ce sujet il fût mis en

prison, d'où il s'échappa en se faisant des aîles de plumes enduites de cire, pour se sauver de Candie en Sardaigne par-dessus la Mer. On prétend que les Aîles étoient les Voiles de son Navire, pour naviger avec son fils Icare, qui y périt en tombant dans les eaux.

Dachyle, grand Architecte & Professeur d'Agatarchus.

Dechales, Architecte, qui a traité de la coupe des pierres, & la poussée des Voutes conformes au Pere Derand.

Decher, Architecte allemand, qui a fait le Palais du Prince de Furts, qui est très beau.

Decoste, Architecte françois & de l'Académie de Paris en 1758.

Decoste, Architecte du Roy, disciple de Mansard. On le nommoit Robert de Coste; il étoit né à Paris en 1657, mort en 1735. Son Ayeul Robert de Coste étoit aussi Architecte de Louis XIII. La Fontaine du Palais Royal est de son Invention, de même que le Portail de St. Roch, celui des Petits Peres de la Charité, la Place de Lyon, le Palais de Verdun, Frescaty de Metz, & le Palais de Strasbourg.

De Lafond, Architecte françois, qui a fait l'Examen du Pere Logier.

Demetrius, Architecte en 3563. ou 421 avant Jésus-Christ, qui a achevé de bâtir le Temple de Diane à Ephèse.

Demecrite, le second, qui a écrit de l'Architecture. Il étoit Athénien. Architecte & Philosophe, & a traité de la Décoration des Théatres.

Demophon, Architecte Grec, qui a beaucoup écrit des Ordres Dorique & Ionique; mais on ne trouve plus ces écrits.

De.rianus, Architecte sous l'Empereur Adrien; il fût chargé des plus beaux Edifices de son tems; il rétablit le Panthéon, la Basilique de Neptune, le Marché, dit *Forum Augusti* & le Palais d'Agripine &c.

Deville, Liègeois, Architecte en 1682; il a fait la Machine de Marly qui est un chef-d'œuvre de l'art.

Deville-Frisac, Architecte.

Derisé, Architecte françois qui étoit à Rome en 1759.

Desargue, Architecte Lyonnois, qui a donné un Traité pour la coupe des Pierres, qui a été mis au jour par Abraham Bosse en 1643.

Dewez, Architecte natif de Rechain en Flandre; il a beaucoup voïagé à Rome, dans le Grece, en Egypte, en Turquie, en Hongrie, en Allemagne, en Portugal, en Espagne & en Engleterre; d'où on l'a tiré pour le faire venir à l'Abbaye d'Orval, où il a formé un Plan général en 1760 pour cette Maison d'un goût Romain, mais trop ancien; c'est pourquoy on ne le suit pas dans

toutes ses parties. Il a dans tous ses voiages levé les ruines des Bâtimens anciens & modernes avec leurs Profils & dessiné au naturel.

Dexiphanes, Architecte, natif de l'isle de Chypre a paru en 3936 & a travaillé en Egypte pour la Reine Cléopatre, & a rétabli le Phare d'Alexandrie onze ans avant J. C.

Druguet-Reis, Architecte, qui a bâti la Mosquée de Constantinople en 1660 dans la Mer.

Diades, Architecte Eleve de Polydus Architecte d'Alexandre, Inventeur de la Terriere.

Dioclides de la Ville de Thrace d'Abdera, Architecte, qui fit lever le Siège de Rhodes.

Diognetus, Architecte de Rhodes & d'Alexandre.

Dinocrates ou *Demochares* fils de Peryclitus, Architecte Macédonien, qui vivoit l'an 332. avant Jesus-Christ; il fut vers Alexandre le grand où il s'habilla en Hercule, lui présenta les desseins, qu'il tailleroit le Mont Ætnos en forme d'un homme, tenant à sa main gauche une Ville & à sa droite une couppe qui recevroit les eaux de tous les fleuves qui découlent de cette montagne pour les verser dans la Mer. Ce projet ne fut pas exécuté, mais il fit bâtir par les Ordres du Roy de Macédoine la Ville d'Alexandrie en Egypte en 3725. 222 ans avant J. C., acheva le Temple de Diane à Ephese; Ptolomée lui fit élever un Temple en mémoire de sa femme Arsinoé; il avoit projetté de faire la voute de pierre d'aimant & son tombeau de fer, mais la mort du Roy fit échoüer son projet; il fit plusieurs Edifices sous les Rois qui ont partagé l'Empire d'Alexandre; il bâtit un Temple en l'honneur d'Arsinoé Sœur & Epouse de Ptolomée Philadelphe.

Dille, Architecte, qui a bâti Bellevuë près de Paris.

Diphilus, Architecte diligent, sur qui le proverbe a été fait: plus tardif que Diphilus, en parlant de Nymphodorus qui étoit lent.

Dom François Herrera Elmozo, Peintre & Architecte né à Séville, mort en 1685. âgé de 63. ans.

Dominique Fontana, Architecte de Milan en Lombardie, qui a donné les principaux monumens de l'Italie, premiere Edition très recherchée; il étoit sous Sixte V. en 1590.

Dominique Greco, Architecte; il a écrit sur la Peinture, la Sculpture & l'Architecture, mort à Tolede en 1625. âgé de 77. ans.

Dorus, Architecte Grec, qui a le premier fait & composé l'Ordre Dorique de son nom.

Dom Sebastien de Herrera Barnuevo, Architecte fils d'Vntoine Herrera, mort à Madrid, âgé de 60. ans en 1671.

Dom François Rici Peintre & Architecte né à Madrid, mort à l'Escurial en 1684. âgé de 78. ans.

Dom Claude Coello, Peintre & Architecte, natif à Madrid.

Dom Juan de Valdes, Peintre & Architecte né à Séville, mort en 1691. au même lieu âgé de 60. ans.

Donato, Architecte & Sculpteur, natif de Florence; il avoit l'amitié de Côme de Medicis; il lui a fait une Judith coupant la Tête d'Holopherne qui est un Chef d'œuvre à Florence; il a aussi fait à Padoüe la Statuë Equestre de Bronze de Gatamellata Général Vénitien.

Durerus, Architecte.

Duval, Architecte françois, qui a fini le Val-de-Grace à Paris.

Epeus, Architecte qui fit le Bélier pour démolir les murs de la Ville de Troye 1388. avant J. C.

Epimachus d'Athènes, Architecte d'Alexandre en 3677. ou 270. ans avant J. C.

Errard, Architecte, françois, qui a mis au jour le Parallele de Mr. Chambray en 1702., & sa Fortification.

Erwin de Steinbach, Architecte, qui a bâti l'Eglise Cathédrale de Strasbourg depuis 1277 jusqu'en 1305. Ce qui ne fait que 28 ans, le tout sur ses desseins. La tour a 574. pieds; il est mort en 1305. elle a été continuée par Jean Hilts de Cologne, & finie en 1419. par un Architecte de Souabe dont on ne sçait pas le nom.

Estienne du Perac Architecte de Henry IV. en 1597. il étoit Parisien.

Entinopus de Candie Architecte, qui a commencé les fondations de Venise, par se faire une maison dans le marais; il y fut imité par 24 autres; qui y furent brulées en 420; sa maison fut préservée du feu à sa priere, & il en fit l'Eglise de St. Jacques.

Estienne Architecte de Perse & insolent, en 674. il rebâtit les murailles du grand Palais de Constantinople.

Æsherius Architecte revetû d'une place honorable dans le Conseil de l'Empereur Anastase; il bâtit plusieurs morceaux dans le grand Palais de Constantinople, & la forte muraille qu'on fit depuis la mer jusqu'à Selimbrie, ancienne Ville de Thrace.

Euclemon Architecte & grand Mathématicien.

Eude de Montreul, Architecte françois qui accompagna St. Louis à la terre Sainte, & y il mourut en 1289. il a fortifié le Port & la Ville de Jafa, il a bâti les Eglises de l'hôtel-Dieu, de Ste Croix, des Blancmanteaux, des Quinze-Vingts, des Mathurins, des Cordeliers, Ste. Catherine, & le Val des Ecoliers à Paris.

Eudoxus de Cnide avant le regne d'Alexandre, grand Architecte, & disciple d'Architas l'Ingénieur.

Eugene Caxes, Architecte, né a Madrid en 1577. éleve de patris son Pere.

Evelin Architecte, on a de lui un Parallele imprimé en Angleterre en 1706. *in folio.*

Eupalinus de Megare, Architecte Samien, fils de Nauſtrophus qui fit le fameux Canal des Grecs.

Euphranor Architecte, qui a donné divers Profils bien détaillés des Ordres Dorique & Ionique.

Eupolemus d'Argos, Architecte, qui fit le Temple de l'Eubée Conſacré à Junon.

De Fayolle Architecte & Ingenieur pour les Ponts.

Fereole Architecte, & Evêque de Limoges, qui fit refaire pluſieurs Egliſes de ſon Dioceſe.

Fayen Architecte à Liege, qui a continué en 1763. la maiſon d'Orval, en corrigeant le goût trop ancien du Sr. Dewez.

Fiſcher, Architecte Allemand, qui a donné les monumens de l'Egipte, de la Gréce & de l'Italie grand in folio, imprimé à Leipſig.

Fouga Chevalier, Architecte à Rome en 1758.

Flavius Vegetius Renatus, Architecte & grand Ingénieur pour fortifier; Le Livre qu'il a compoſé par Ordre de l'Empereur Juſtinien lui fait honneur; il étoit Comte de Conſtantinople.

Floquet, Architecte françois, qui a fait le devis pour le Canal de Provence en 1746.

Francez, Architecte françois & de l'Académie de Toulouſe en 1758.

François Blondel Architecte françois, qui a fait un Cours d'Architecture, mort en 1686. âgé de 78. ans; ſon Architecture miſe au jour en 1698. diviſée en 5. parties, c'eſt tout ce qu'il y a de mieux ſur cette ſcience; il a fait l'Arc de Triomphe de St. Denis & de St. Antoine: il eſt parvenu à la dignité de Maréchal de Camp, a être Directeur de l'Académie d'Architecture; il a mis auſſi l'Architecture de Savot au jour, & l'a fait imprimer & réimprimer.

François Blondel Architecte françois Profeſſeur & Directeur de l'Ecole des arts, en 1760. & de l'Académie de Paris.

François d'Orbaye, Architecte de Louis le grand en 1680, éleve de Louis Leſſaux. mort en 1697. il a donné le deſſein de l'Egliſe des 4. Nations, celui des Prémontrés de la Croix rouge, & autres ouvrages au Louvre & aux Thuilleries.

François Girardon de Troye, Architecte & Sculpteur, qui a compoſé le Chapiteau de l'Ordre François; né en 1627. mort à Paris en 1715.

François Baromini, Architecte Milanois.

François de Herrera le vieux Architecte, né a Séville & mort en 1656.

François Ignace Ruiz, de l'Igleſia, Peintre & Architecte, mort à Madrid en 1704. à 56. ans.

François Lopez Caro, Architecte,

mort à Madrid en 1662. âgé de 69. ans.

François Mansard, Architecte à Paris, qui a bâti le Portail des Fomillans, l'Eglise des filles Ste Marie, le Portail des Minimes, l'Hôtel de Conty, celui de Bouillon, celui de Tolouse, & celui de Jars ; il étoit Architecte de Louis le grand en 1666. né en 1598 mort en 1666. il a fondé Choisi sur Seine, a commencé le Val-de-Grace, & le dessein des Invalides.

François Primatice, Architecte Boulonnois, né en 1490 il étoit Architecte de François Premier Roy de France en 1537. mort. en 1570. il a donné le Plan des Chateaux de Meudon & de Chambord.

François Romain, Dominicain Architecte, né à Grand en 1656. mort à Paris en 1735. il a fait le Pont de Mastricht, il a été appellé pour achever le Pont Royal, étoit estimé Inspecteur des Ponts & chaussées.

François Serlio, Italien, Architecte de Henry II. il fut à Paris avec le Cardinal Caraffa en 1555. il y resta jusqu'en 1560.

Fragio Vanni, Florentin, Religieux Dominicain, frere convers, Architecte; il travailla à l'Eglise & au monastere de son Couvent à Florence en 1278.

Franque, Architecte, de l'Académie de Paris en 1760.

Fra Ristoro da Campi, frere convers Dominicain, Architecte, qui fit lui deuxième l'Eglise & le Monastere de *Santa Maria Novella* de Florence en 1228.

Freminet, Architecte très-savant.

Frejier, Architecte & Ingénieur, Directeur des fortifications de France, qui a donné un Traité de la coupe des pierres en 3 Volumes in quarto en 1738. & un abrégé en 1758. in douze en 2. Volume, avec des remarques utiles pour l'art de la Stéréotomie ; le tout par preuves & démonstrations ; c'est tout ce qu'il y a de mieux en ce genre d'Architecture.

Frederic Baroche, Architecte, né en 1528. à Urbain.

Frederic Zuccaro, Architecte & Peintre en 1575.

Frontin, Architecte, qui composa un Traité sur les Aqueducs de Rome ; il en eut l'intendence générale. l'an 96. de JEsus-Christ.

Fuccio, Florentin, Architecte & Sculpteur, qui a bâti à Florence l'Eglise de Ste Marie sur Arne, & à Naples, où il acheva le Château de Louf & beaucoup d'autres Ouvrages.

Fussitius, Architecte, le premier Romain qui a écrit de l'Architecture & des proportions des Ordres.

Gabriel le Duc, Architecte, qui a continué le Val de-Grace à Paris.

Gabriel, Architecte de Louis le Bien Aimé, il a fait le Pont Royal, né à Paris en 1667, mort en 1741.

Jacques Gabriel, Pere du pré-

cédent, Architecte, mort en 1686.

Gabriel. Architecte & Inspecteur, sur-Intendant des bâtimens de Louis le Bien-Aimé & de l'Académie d'Architecture de Paris en 1759, il a fait la Maison de Choisy, & fondé L'Ecole des Cadets de Paris &c.

Galleazzo a Lessy, Architecte Génois, en 1563. il étoit de Pérouse.

Galien, fils de Nicon, Architecte âgé de 25 ans à la mort de son Pere, de qui il reçut les premiers Principes d'Architecture, il se fortifia à Rome, & donna des marques de sa Science dans ses écrits.

Gamare, Architecte françois, qui a fait le Portail de l'Abbaye Royale de St. Germain à Paris.

George Vassarie Darezzo, Architecte à Rome en 1540.

Gaudentius Merula, Architecte, qui a commenté & fait les annotations sur Vitruve.

Germain, Architecte.

De Gendrier, Architecte & Inspecteur général des Ponts & Chaussées de France & de l'Académie de Lyon en 1758.

Gerard Cordemoy, Chanoine Régulier de St. Jean de Soissons, qui a donné un Traité d'Architecture en 1606 & une nouvelle Edition en 1714 beaucoup meilleure.

St. Germain, Evêque de Paris, versé dans l'Architecture, donna les desseins de l'Eglise que Childebert fit faire proche Paris, à St. Vincent, & qui s'appelle aujourdhuy St. Germain : il donna aussi un dessein d'Eglise à St. Germain Evêque d'Auxerre; il fit encore un Monastere au Mans, & quelques autres en divers lieux comme Architecte.

Gille de Steene 9e Abbé de Citeaux continua l'Eglise de Nôtre Dame des Dunes en qualité d'Architecte

Gilles-Marie Oppenort, Architecte, mort à Paris en 1730. Aucun Maître n'a possédé son Art avec plus de Précision, il a d'excellents Modeles pour ceux qui se destinent à l'Architecture, gravés par Hugier.

Giotto, Peintre, Sculpteur & Architecte, né en Toscane en 1276; il a travaillé à St. Pierre de Rome sous Benoît IX ; il est venu en France avec Clement V. il a conduit la Tour de Florence de Ste. Marie *del Fiore*.

Girol mo-Gengo, Architecte, disciple de Perugin, il est mort en 1551.

Girard, Architecte à Paris & du Duc d'Orleans.

Guillain, Architecte du Roy.

Gittard, Architecte à Paris, a fait la maison de Mr. de Lully & le Portail latéral de St. Sulpice.

Gneus Cornelius Ingenieur & Architecte d'Auguste, contemporain de Vitruve.

Godman Architecte & Auteur d'une volute Ionique, il étoit Hollandois, & on le nommoit Nicolas Godman.

Godet,

Godot, Architecte, de l'Académie de Paris, en 1758.

St. Gonsalve, Religieux Dominicain Portugais natif d'Amaranthe, Architecte; il bâtit dans son lieu un Pont de pierres & une Eglise qui a été depuis consacrée à son nom.

Gottard, Architecte à Paris, qui a fait l'Hôtel de Biseuil, & le Portail de l'Eglise des Peres de la Mercy à Paris.

Gorsanus, Architecte & Sculpteur Ancien.

Goupy, Architecte Parisien & expert, qui a commenté les loix des Bâtimens en 1748. Coutume de Paris, ouvrage très bon pour des Experts.

St. Gregoire Evêque de Tours, savant en Architecture, rebâtit l'Eglise de St. Martin & quantité d'autres en 600.

Grillot Aubry, Architecte, de l'Academie de Paris en 1758.

Le Gros, ou Pierre le gros, Parisien, Architecte & Sculpteur.

Guillaume, frere Dominicain, Peintre & Architecte.

Guillaume, né Allemand, & qui étoit Architecte ayant fait en 1180 la Tour de l'ise.

Guilleaume Philander, Parisien, Architecte en 1540.

Guaglio, Premier Architecte de l'Empereur à Vienne en 1762.

Guilleaume de La Brosse, Architecte, qui a bâti la Cathédrale de Bourges, & qui a fait la petite Gallerie sur la Cour de Fontainebleau en 1324.

Guilleaume Marchand, Architecte très savant, qui a Achevé le Pont-Neuf sous Henry IV. en 1604.

Guilleaume Viollet, Architecte, Ingénieur des Ponts & Chaussées, & de l'Académie de Châlons sur Marne.

Guilleaume Wickam, Architecte Anglois en 1324. sous Edouard III. il devint ensuite Evêque.

Hermand Dominique Bertrand, Jésuite, Peintre, Architecte & Sculpteur, Natif de Victoria en Biscaye, mort en 1590

Hermogenes d'Alabanda, un des plus Célebres Architectes de son tems, qui a inventé l'Ordonnance Pseudodiprerique ou des Temples. Voyez l'Eglise de St. Simeon de Trèves & dont Vitruve cite les Exemples.

Hermon fils de Pyrrhus, Architecte en 3614. Il a travaillé avec son Pere & son frere Leocrates pour les Epidamiens à l'Edifice du Trésor à Olimpie. 333 ans avant J. C.

Hermodorus de Salamine, Architecte; étant à Rome du tems de Metellus Numidicus, environna le Temple de Jupiter Stator de Portiques, & bâtit le Temple de Mars dans le cirque de Flaminius, l'an du monde 3880; avant J. C. 67.

Heraclites, Architecte, natif de Tarente, qui se retira à Rhodes, où il mit le feu à une flotte considérable dans le port.

Henry Gautier, Architecte &

E

Ingénieur des Ponts & Chaussées, né à Nismes en 1661, il y a un Traité de luy des Ponts & chauſſées Edition de Paris, en 1728.

Herrman nommé François-Antoine Herrmann, Architecte Allemand en 1762.

Henry Wotton, Architecte Anglois, qui a donné un traité d'Architecture.

Hardouin, Architecte, de l'Académie de Paris en 1758.

Harmonides, Architecte & Charpentier, qui a bâti le Navire dans lequel Paris amena Helene à Troye.

Daxon, Architecte, de l'Académie de Paris en 1718.

Hippias, Architecte Romain, qui a bâti pluſieurs Bains.

Hilduart, Religieux Bénédictin en 1170. & Architecte, qui a bâti l'Egliſe de St. Pierre de Chartre.

Hyacinthe Barozzio de Vignolle fils, Architecte du Duc de Parme.

Hiram ou *Chiram*, Architecte du Païs d'Iſraël, qui a bâti le Temple de Salomon l'an 2972. & 975 ans avant J. C.

De la Hire, Architecte de l'Académie de Paris en 1717; il a produit des ouvrages ſur la pouſſée des Voutes.

Hue, Architecte & Ingénieur des Ponts & chauſſées de Saintonge & d'Aunis, & de l'Académie de la Rochelle en 1753.

Humbert, Archevêque de Lyon, Architecte, qui a bâti le Pont de Pierres ſur la Saonne & fourni toute la dépenſe en 1050.

Hugues Libergiers, Architecte, qui commença à bâtir St. Nicaiſe de Reims en 1229.

Jacobello Vénitien, Architecte & Sculpteur, qui a travaillé au tombeau de marbre de Boulogne en 1383.

Jadot Baron, Architecte de Sa Majeſté Impériale à Vienne en 1758.

Jacopo Lanfrani de Veniſe, Architecte; il bâtit l'Egliſe de St. François à Immola, deux tombeaux à Boulogne, & l'Egliſe de St. Antoine de Veniſe en 1343.

Jacopo né allemand, Architecte demeurant à Aſſiſe, où il a bâti l'Egliſe de Notre-Dame qui fut finie en 1218. & à Florence, où il a fait beaucoup de bâtimens & où il eſt mort en 1262.

Jacopo dit *Caſentino*, Eleve de Giotto, Architecte; il répara les Aqueducs d'Arezzo; il eſt enterré dans l'Egliſe St. Ange, Abbaye de Camaldules.

Jacques Bruant, Architecte du Roy.

Jacobo Lauro Romano, Architecte.

Jacques de Broſſe, Architecte du Roy; il a bâti le Portail de St. Gervais, & le Luxembourg à Paris.

Jacques del Duca Architecte & diſciple de Michel-Ange, qui a continué le Capitole ſous Clement VIII. en 1600.

Jacques de la Porte, Architecte

en 1575. à Rome, où il a donné de bonnes Idées pour faire la Colonne Milliaire du Capitole, & le deſſein du Portail de l'Egliſe du Nom de JEſus.

Jacques Barozzio de Vignolle, Architecte Milanois, & du Pape Jules III. en 1550. Ses écrits ont été mis aujour après ſa mort par ſon fils & par le pere Ignace d'Anty Dominicain en 1583. le tout accompagné d'un commentaire. Vignolle fut Architecte du Dôme St. Pierre à Rome en 1564 ſous Gregoire XIII. Il eſt mort en 1563 âgé de 66 ans, & a été enterré à Rome avec pompe, le Château de Chambord eſt de ſes deſſeins, il a fait auſſi le Château de la praxole.

Jacques Endrouet du Cerceau, Celebre Architecte françois, qui vivoit au 16. Siecle. Il a fait les fondations du Pont Neuf ſous Henry III. Il a bâti auſſi nombre d'Hôtels à Paris, comme celuy de Sully, de Mayenne; il a fait les deſſeins de la grande Gallerie que Henry IV. fit faire au Louvre, & nombre de deſſeins qu'on a ſuivis depuis ce grand Artiſte. Il eſt Auteur du Traité des 50 Bâtimens imprimé en 1611.

Jacques-François Blondel, Architecte à Paris, qui a donné une augmentation des planches ſur d'Aviller, & les décorations des édifices en 1738. en 8 volumes, de l'Architecture françoiſe.

Jacques Carabelle, Architecte, qui a fait l'Examen des œuvres de Deſargues, ſur le trait de la coupe des pierres.

Jacques le Mercier, Architecte, & Sculpteur, conſidéré du Cardinal de Richelieu; il fit en 1629 le Palais Royal, le Palais de Richelieu, enſuite l'Egliſe de Sorbonne, celle de Ruelle; & en 1643 il fit avec Girardon le plus beau morceau de la Sorbonne qui eſt le tombeau du Cardinal.

Jacques Organa, Architecte & frere d'André Organa grand Architecte.

Jacques Melighini, Architecte françois & du Pape Paul III. en 1549.

Jacques Sarazin, Architecte, qui a bâti la Maiſon Profeſſe des Jéſuites à Paris.

Jacques Sanſovino, Architecte & Sculpteur à veniſe.

Januarius, Architecte & Officier de Leon III. qui a eu la conduite & la direction des Aqueducs de Rome, & de la Baſilique de St. Paul &c.

Joannes Bluon, Architecte.

Jean-Baptiſte-Alexandre le Blond, Architecte françois, mort à Petersbourg en 1719. Il a commenté Vignolle, & donné un Traité du Jardinage, Edition de 1747.

Jean de Boulogne, Originaire de Douay, Architecte & Sculpteur, qui a fait le Cheval de Bronze & la Statuë de Henry IV.

Jean-Antoine Ruſconie, Architecte & Sculpteur, Commentateur de Vitruve.

Jean-Baptiste Villapandus, Jésuite Architecte moderne, Auteur d'une déscription du Temple de Salomon.

Jean-Baptiste de la Ruë, Architecte françois, qui a donné en 1728 un Traité de la Coupe des Pierres, & un autre qui comprend les pièces du Pere Derand, mais dénué de preuves, ouvrage propre à ceux qui ne sont pas Géomètres.

Jean Bulant, Architecte françois, Auteur Romain, qui a travaillé sur Vitruve, & qui a construit à Paris les quatre Corps des Thuilleries.

Jean Bruant, Architecte Parisien.

Jean Martin, Architecte, qui a mis en françois l'Architecture de Vitruve.

Jean-Baptiste Monuegro, Architecte de Tolede né à Madrid; il a fait en Espagne l'Eglise de St. Laurent & le Palais de l'Escurial, avec la grande Basilique; mort à Madrid en 1590.

Leopold, Architecte Benedictin, qui a travaillé à une Tour de Pont-à-Mousson, à une Halle de Commercy, & qui a donné le dessein d'Epternac.

Jean de Millet, Architecte, qui a aidé Procope à rebâtir la Ville de Zénobie : il étoit très-habile dans son Art.

Jean de Pise, Architecte & Sculpteur, fils de Nicolas de Pise, en 1254. Il fût à Perouse. En 1262. pour y faire les tombeaux des Papes Urbain IV. & Martin IV. il les acheva en 1283. Le Sepulcre public de Pise sa Patrie est de son ouvrage, avec d'autres à Naples.

Jean-Marc d'Argent, Religieux & Abbé, Architecte de l'Eglise de St. Ouen de Rouen, qu'il a fait construire en 1318.

Joannes Magium, Architecte Romain.

Jean Hilts, Architecte de Cologne, qui a continué la Cathédrale & la Tour de Strasbourg en 1306.

Jean Cousin, Peintre & grand Architecte né près de Sens, après avoir peint sur verre; il a écrit de la Géométrie, de l'Architecture, de la Peinture & de la Perspective; il vivoit sous les Rois Henry II. François II. Charles IX. Louis IV. & Henry III.

Jean de Arse Villa sanno, Sculpteur & Architecte. Son traité de la Symétrie, de l'Anatomie, & des 5 Ordres d'Architecture est très bon. Il est mort à Madrid en 1595 âgé de 71 ans.

Jean Joconde, Architecte.

Jean Mansard de Jouy, Architecte Parisien, qui a donné en 1754 le Plan de l'Eglise de St. Eustache à Paris.

Jean-Georges Trisino, Architecte renommé; il a fait un Traité d'Architecture divisé en quatre livres, & le Théatre de Vienne.

Jean-François Perolas, Architecte

natif d'Almagro ; il étoit sous Michel-Ange en 1600.

Jean de Chelles, Architecte, qui a travaillé à Nôtre-Dame de Paris.

Jean Goujon Naguerre, Architecte & Sculpteur de Henry II, cité dans la Préface de l'Auteur de Vitruve pour avoir gravé les Planches en 1543. Il a travaillé au dessein des façades du vieux Louvre, à la Fontaine St. Innocent, à la Porte St. Antoine & à la Pompe Nôtre-Dame de Paris.

Jean-Henrici Alstedius, qui a composé les Préceptes généraux de l'Architecture.

Jean Antoine Schweigney, Architecte Alsacien, en 1750.

Jean Laurent Bernin, Architecte Napolitain sous plusieurs Papes en 1666.

Jean François Firmin, Architecte, Ingénieur des Ponts & Chaussées de Châlons, & de l'Académie de cette Ville.

Jean Gusmann, frere del Santissimo Sacramento. Ce Religieux natif de la Puante du dom Gonsola, Royaume de Cordoue, excelloit dans les Regles de l'Architecture.

Jean Ravy, Architecte, vint en France après la mort de St. Louis; il travailla 26 ans à Nôtre-Dame de Paris, qui a été achevée par Jean Bouteillier son neveu en 1351.

Jean Bouteillier, Architecte, qui a fini la Cathédrale de Paris.

Joannes Paulus Galucius, Architecte Romain.

Jean. & Paul Vredemann, Architectes, qui ont écrit en Latin & en françois de l'Architecture.

Jérôme Renaldy, Architecte sous Clement VIII. en 1604, & finit sous Innocent X. en 1550.

Jérôme Hernandes, Architecte & Sculpteur, natif de Séville, mort en 1646, âgé de 60 ans.

Ictinus, Architecte, l'un de plus Célèbres de l'Antiquité vers la LXXXIV Olimpiade. Il bâtit plusieurs temples à Athènes, celuy de Minerve appellé Parthenon, & dans le Péloponnèse le Temple d'Apollon sécourable.

Ignace d'Anty, Religieux de l'Ordre de St. Dominique, Architecte en 1583, a mis Vignolle au jour.

Inigo Jones, Architecte Anglois, très savant, qui a donné un Traité sur l'Architecture.

Ingelramne, Architecte, qui a conduit l'Eglise de Nôtre-Dame de Rouen au commencement du 13e. Siècle. Il entreprit de rétablir l'Eglise du Bec sous Richard III. Abbé du Lieu, il n'en fit qu'une Partie.

Josselin de Courvaux, Architecte de St. Louis, qui le suivit à la Terre Sainte en qualité d'Ingénieur: il inventa diverses Machines de guerre.

Joseph Cezari d'Arpin, Chevalier de St. Michel, Sculpteur, peintre & Architecte; ses ouvrages

font connoître son génie, au nouveau Capitole Romain.

Joseph Violazanini de Padoue, Architecte, Auteur Romain, qui a écrit de l'Architecture.

Joseph Donoso, Peintre & Architecte, né à Confuegra en 1628.

Joseph Porta Salviati, Peintre fameux & Architecte, Contemporain de Daniel Barbaro, & d'André Palladio en 1560. Il a trouvé la maniere de la voûte Ionique.

Jocondus, Architecte, qui a expliqué Vitruve.

Jon, célèbre Architecte Grec, qui a composé l'Ordre Ionique.

Josué, Architecte, qui a conduit avec Zorobabel la construction du Temple de Jérusalem sous Cyrus en 3481. ou 466 ans avant J. C.

Ifidor Milifien, Architecte, qui a continué Ste Sophie à Constantinople; il étoit Pere d'Ifidor Bifantin, & de Procope.

Jules Hardouin Mansard, Architecte très savant, mort le 11me May 1708. âgé de 60 ans. Il étoit devenu Architecte du Roy & Chevalier de St. Michel; il a donné le dessein de la Chapelle de Versailles, & d'autres ouvrages.

Julius Pollux, Architecte, qui a laissé des descriptions de Bâtimens & a écrit avec élégance au 2. Siecle de J. C.

Juste Aurel, Architecte.

Johann-Wolffgang Heydt, Architecte, Directeur du Bâtiment du Comte de Hohenlohe; qui a fait la description des monumens de l'Afrique & des Indes Orientales en 1744.

C. Julius Posphorus, Architecte, fils de Lucifer.

C. Julius Lacer, Architecte, qui a bâti le Pont sur le Tage à Alcantara.

Julien Sangalo, Architecte.

P. S. Kleiner, Ingénieur, Architecte de l'Electeur de Mayence.

Ladevoze, Architecte & Ingénieur du Roy, qui Excelloit dans les Plans en Reliefs sous Louis XIV.

Lambert de Kenle, 12e. Abbé de Cîteaux, qui a continué par son Génie en l'Art d'Architecture les ouvrages de Nôtre-Dame des Dunes en Flandre.

Laugiers, cy-devant Jésuite, Architecte & Abbé, qui a donné un Essay sur l'Architecture, critiqué par Mr. Frezier, mais approuvé par d'Autres: il avoit en 1756. 45. ans.

Laques Pierre, Architecte, qui a composé le Soubassement rapporté par Pierre Patte.

Laurent Monter, Architecte & Peintre de Séville, mort à Madrid en 1710. âgé de 50 ans.

St. Laurent, Religieux Dominicain & Architecte, qui a bâti un Pont de Pierre que l'on nomme le Pont Cawez.

Lecuyer, Architecte, de l'Académie de Paris en 1758.

Leorchares, Architecte & Sculpteur, qui a travaillé au Mauzolée du Roy de Carie à Halicarnasse 725 ans avant J. C. ce Mauzolée avoit 63 pieds de long.

Leocrates, Architecte en 3614. fils de Pyrrhus, qui a travaillé à l'Edifice du Trésor avec son Pere à Olimpie, 333 ans avant J C.

Leon-Baptiste Arberti, Architecte Florentin, Auteur Romain, qui a commenté Vitruve, & a parfaitement contourné la volute Ionique. Son Traité d'Architecture, Edition de Hollande, est indispensable à un Architecte.

Leopold, Architecte Hydraulique de l'Empereur; mort à Florence, & inhumé dans l'Eglise Ste Croix; il est cité dans la Préface de Vitruve par l'héritier Jean Barbé en 1647.

Le Roy, Architecte françois, Auteur d'un Voïage de Grece en 1755.

Leon, Prélat de Tours, Architecte au 6e. Siécle, qui a fait & conduit plusieurs Bâtimens au rapport de Grégoire de Tours son successeur.

Le Febbre de Ville Fritach, Architecte & Ingénieur.

Le Franc, Architecte, de l'Académie de Paris en 1759.

Lassurance, Architecte, qui a travaillé au Palais de Bourbon à Paris.

Leonides, Architecte, qui a écrit savamment des Ordres Dorique & Ionique, mais dont les écrits ne se trouvent plus.

De Lespée, Architecte, de l'Académie de Paris en 1759.

Leonard de Vincy, Florentin, Architecte, Peintre & Compétiteur de Michel-Ange en 1540.

De Lassus, excellent Architecte à Paris.

Liberal Bruant, Architecte de Louis XIV. il a donné & exécuté le dessein des Invalides, fait par François Mansard. Ce Bâtiment a été commencé en 1671.

Licinius, Architecte & Mathematicien, qui n'a pas applaudi du temps de Vitruve la façon de mettre les Ordres les uns sur les autres, quoyqu'il y eût des Bâtimens pour lors dits Septizones qui avoient cette hauteur de Colonnes.

Lysippe, Architecte & Sculpteur ancien.

Ligorio, Architecte.

Libon, Architecte, qui a bâti en 3526. près de Pise en Grece le fameux Temple de Jupiter d'un Ordre Dorique, 421 avant J. C.

Lino de Sienne Architecte, Eléve de Jean de Pise; il a fait une Chapelle dans le Dôme de Pise.

Louis de Boulogne, Peintre & Architecte.

Louis de Foix, Architecte Parisien, en 1563; il a été en Espagne, où il a bâti l'Escurial, & le Monastere que Philippe II, fit élever; il a entrepris de boucher le Canal de Ladour près de Bayone, & a bâti le Fanal à l'embouchure de la

Garonne, qu'on nomme la Tour de Cordouans.

L'abbé de Clagny, qui a bâti l'intérieur de la Cour du Louvre & la fontaine des Innocents.

Louis le Vaux, Architecte de Louis XIV. très-savant & illustre, qui a donné le dessein d'une partie des Thuilleries, de l'hôtel de Colbert, & de celui des 4. Nations en 1669. mort en 1670.

Louis Jardin, Architecte françois & du Roy de Danemarc en 1760.

Loriot, Professeur en Architecture, de l'Académie de Paris en 1758.

Louis Metezeau, Architecte, qui a donné le dessein de la grande Gallerie du côté du Vieux Louvre.

Louis Savot, Médecin & Architecte, qui a donné un Traité médiocre sur l'Architecture françoise, sur le toisé, & la charpente.

Lucien, Architecte, vers l'an 260; il a écrit de l'Architecture.

Louis le Gardeur dit le Brun, Professeur de l'Ecole Royale des Mathématiques, Ingénieur & Architecte de la Ville de Metz en 1764.

C. Lucinius Alexander, Architecte.

M. D. Lary, Architecte, de l'Académie de Paris en 1758.

Maduron, Architecte & Ingénieur de la Ville & de l'Académie de Toulouse en 1758.

Maffei, Architecte de Marcelle II.

Maglione, Elève de Nicolas de Pise, Architecte & Sculpteur; il a fait à Naples l'Eglise St. Laurent & divers Tombeaux.

Manco Capac, Architecte en 1200. à Cuzco Ville Capitale du Perou, qui fonda & bâtit cette Ville, où les peuples apprirent de lui à bien bâtir.

Mandrocles de Samos, Architecte, qui fit par Ordre de Darius un Pont à Samos en 3476. 471 avant J. C.

De la Mairie, Architecte, qui a donné le dessein de l'hôtel de Soubise & sa Colonnade.

Marco Juliano, Architecte, qui a construit l'Hôpital général de Venise, & en fit toute la dépense dans l'onziéme Siècle.

Marcel Cervin, Architecte, qui travailla à Rome à St. Pierre, en 1534; il est mort en 1535.

Marchione, Architecte & Sculpteur Italien sous Innocent III. Il fit à Rome plusieurs grands ouvrages, à Arfezzo, & à Boulogne.

Marc Aurele, Ingénieur & Architecte d'Auguste, contemporain de Vitruve.

Marc Vitruve Polion, Auteur Romain, Architecte de César Auguste, 40 ans avant JEsus Christ. Son Livre en Grec & en Latin a été traduit du Latin en Italien, en 1521. & en 1547. Il fut traduit en françois, & présenté à Henry II. Roy de France. Il étoit né à Formia Ville de la Campanie en 3984. C'est le seul bon Livre qui nous reste des anciens Architectes. Il donne deux Ordres Doriques, &

l'Ordre composé de Pitagore, qui est un 2e. Corinthien.

Martino Bassi, Architecte, qui a écrit de l'Architecture & perspective en langue Latine.

Marchinony, Architecte du Pape & de la Chambre Apostolique en 1758.

Margaritone, Architecte, Peintre & Sculpteur, natif d'Arezzo en 1270. Il a bâti le Palais des Gouverneurs de la Ville d'Ancône, & élevé l'Eglise Cathédrale d'Arezzo sur les desseins de Lapo en 1289. il est mort âgé de 77. ans.

Maranzel, Architecte, de l'Académie de Paris en 1760.

Marolois, Architecte & Ingénieur françois, qui a écrit un traité de fortification peu estimé.

Martel Ange, frere Jésuite & Architecte, qui a fait le Noviciat des Jésuites à Paris.

Maturin Jousse, de la Flêche, Architecte, qui a donné en 1642. le secret de l'art de l'Architecture imprimé à la Flêche.

Megacles, Architecte, qui a aidé à élever la Bourse du Trésor à Olimpie pour les Carthaginois.

Jean Marot, dit le grand Marot, qui a donné un Traité de l'Architecture in folio.

Melampus, Architecte, qui a beaucoup écrit sur l'Ordre Dorique & sur l'Ionique dont on ne trouve plus aucun Exemplair.

Menant, Professeur d'Architecture & de Stéréotomie à Paris en 1758.

Menandre, Architecte Grec fils de Parrhasius, qui a bâti le Temple dédié à Jules César.

Menon, Architecte & Mathématicien, qui a écrit de l'Architecture.

Menestes, Architecte, qui a fait le Temple de Magnesie dédié à Apollon.

Meriotte, Architecte Parisien, qui a fait des Tables pour le Nivellement.

Metagenes, Architecte & fils de Ctesiphon, qui a travaillé au Temple d'Ephese au second Ordre.

Metichus, Architecte Athénien, qui a fait la Place d'Athènes.

Metrodorus, Architecte Célebre, natif de Perse & Catholique; il a bâti aux Indes des Levées & des Bains.

Meyssonier, Architecte & Dessinateur du Cabinet du Roy.

Mexaris, Architecte, dont les écrits sont Perdus.

Michel-Ange Bonarote, né en 1474. Architecte & grand Peintre; il travailla à Fonder St. Pierre de Rome en 1563. & mourut en 1564 âgé de 90. ans. C'est sur ses desseins que le Capitole a été commencé par lui sous Paul III. en 1540.

Myron, Architecte & Sculpteur ancien.

Michel Anguier, Architecte & Sculpteur, qui a travaillé au Val de Grace à Paris.

Michel & Jérôme Garcia, Architectes freres Jumeaux natifs de Grenade sous Philippe IV.

F

Mnesicles, Architecte, qui a fait le Portail du Château d'Athènes.

Muccio, natif de Sienne, Architecte & Sculpteur ; il a fait plusieurs ouvrages dans la Toscane, & dans Arezzo, à Florence, à Ancone, & à Ste Marie del Fiore.

Mr. le Muet, Architecte du Roy, qui a fait un abrégé sur les ouvrages de Palladio, reconnue bon, de même que sa maniere de bien bâtir.

Molet, Architecte de l'Académie de Paris en 1758.

Maurean, Architecte, de la Ville de Paris en 1763.

C. Mutius, Architecte en 3880. Il a fait beaucoup de choses au Temple de la Vertu : on trouve des Médailles frappées à l'honneur de cet Architecte, 67. ans avant J. C.

Mustius, Architecte Romain, qui a conduit divers Temples & Aqueducs tant en Bithynie qu'à Rome, & notamment le Temple de Cérés construit à Tifernum par Ordre de Pline le Consul.

Nembrod, Architecte, qui a bâti la Tour de Babel dans la Plaine de Sennaar ; de 329 toises de Diametre, & 6000 pas de hauteur.

Neufforge, Architecte & Graveur, qui a fait le recueil élémentaire d'Architecture contenant plusieurs études des Ordres d'Architecture, d'après l'opinion des Anciens & le sentiment des Modernes un volume in folio gravé en 1757.

Nicolas de Bolle 11e. Abbé de Cîteaux, surpassa tous ses Prédécesseurs en l'Architecture qu'il fit exécuter en l'espace de 21 ans à Nôtre-Dame des Dunes en Flandres.

Nicolas Girard, Architecte à Paris.

Nicolas de L'Epine, Architecte du Roy, & de l'Académie de Paris en 1718.

Nicolas de Pise, Architecte & Sculpteur, au milieu du XIII Siècle ; il a construit à Boulogne l'Eglise & le Couvent des freres Prêcheurs, après avoir fait un tombeau de Marbre pour le Corps de St. Dominique ; il fut aussi employé à Pise, & dans plusieurs Villes d'Italie ; il donna en 1240. le dessein de l'Eglise de St. Jacques qu'on commença à Pistoye.

Nicolo de Modène, Peintre & Architecte, en 1539 ; il a travaillé en France sous les Ordres de Primatice.

Nicomedes, Architecte de Thessalie, en 3890. 57 ans avant J. C. il étoit Ingénieur de Mitridate.

Nicon, Architecte & Géometre de Pergame, sous l'Empire d'Antonin Pie ; il reçut les leçons de son Art de son Pere & de ses ayeux ; il est mort en 161 de J. C.

Nicerasus, Architecte & Sculpteur Ancien.

Ninus, fils de Nembrod, Architecte, qui a fait construire la Ville de Ninive en 1950. ou 1996 avant J. C.

Nino de Pife, Architecte & Sculpteur.

Noé, qui a fait l'Arche, où il se retira pendant le déluge; il en fut luy même l'Architecte sous les Ordres de Dieu.

Nimphodorus, sur qui le proverbe a été fait, parce qu'il étoit lent en entreprise (plus tardif que Diphilus.)

Odon, Architecte & Maître Maçon, lequel a fait la Tour de Bauvais en 1080.

Oelien, Architecte, vers l'an 161, a écrit de l'Architecture.

Ooliab ou *Eliab*, fils d'Achisamech ou Isamach, Architecte de la Tribu de Dan en 2455. ou 1492. avant J. C.

Paconius, Architecte, sous l'Empire d'Auguste.

Paolo Lomazo, Architecte, qui a écrit en Latin de l'Architecture.

Patris Caxes, Architecte, qui a écrit un traité d'Architecture sur Vignolle en langue Castillane, sous Philippe II. & III.

Paul de Cespedes, Architecte, natif de Cordoue, mort en 1608. âgé de 70. ans.

Paul Ponce, Florentin, Peintre, Architecte & Sculpteur, qui a travaillé en France à Fontainebleau, & au vieux Louvre sous Henry II. en 1554.

Paul Veronnesse, Peintre & Architecte, sous Henry III.

Pausanias, Architecte vers l'an 170; il a écrit de l'Architecture sous Antoine Pie, & Marc Aurele.

Pellegrino Tibaldi, Architecte & Peintre Boulonnois.

Parent, Architecte à Paris & de l'Académie en 1708. Il a mis au jour un Traité de Théorie sur la Charpente.

Peligrino Tibaldy, Architecte Milanois, en 1563.

Petitot, Architecte du Duc de Parme, en 1760.

Peonius, Architecte, Contemporain de Demetrius en 3563, qui a aidé à finir le Temple de Diane à Ephèse; 383 ans avant J.C.

Pephasmeos, Architecte & Charpentier de la Ville de Tire, qui inventa un bélier pour assiéger la Ville de Gades.

Perinos, Architecte, qui a travaillé au commencement du Bâtiment de la Ville d'Athènes, & au fameux Temple de Jupiter Olimpien.

Perdix, neveu de Dales & son Ecolier, Architecte, qui a inventé la Scie & le Compas.

Perlan, Architecte, qui a achevé la Maison Professe des Jésuites à Paris.

Peronet, Architecte, Ingénieur & Inspecteur général des Ponts,& Chaussées de France; il a inventé plusieurs Machines, qui sont d'une grande utilité pour la construction des Ponts; il est l'Auteur d'une espece d'Académie, dans laquelle se forment sous sa direction les jeunes Ingénieurs des Ponts & Chaussées.

Pheax, Excellent Architecte en 3526. ou 521. avant J. C.

Phideos, Architecte, qui a écrit au sujet d'un Temple de Minerve bâti à Priesnne dans l'Asie mineure, lequel étoit d'Ordre Ionique.

Phidias, Architecte & Sculpteur.

Philbert de L'Orme, Architecte, Auteur Romain, qui vivoit en 1545. avec Serlio ; il a donné en 1567 un développement pour la charpente, bâtissant à peu de fraies, & un traité de la coupe des Pierres ; il étoit Aumonier de Henry II. en 1557.; il a voulu faire l'Ordre François, mais il n'a pas été suivi ; il est mort en 1577. du tems de Henry III. Il a fait le Fer-à Cheval de Fontainebleau, le Château de Meudon, celuy d'Anet, de St. Maur, & le Palais des Tuilleries ; il a été Abbé de St. Eloy, & de St. Serge d'Angers; on l'appelloit la Truelle Croisée, il a donné dix livres d'Architecture.

Philolaus de Tarente, Architecte avant Vitruve.

Philon, Architecte, qui a conduit l'Arcenal & le Port de Pirée & plusieurs Temples. Célebre par ses écrits & déscriptions, il étoit de Bisance ; il a composé un Traité des Machines de guerre qu'on a imprimé au Louvre à Paris sur un manuscrit de la Bibliotheque du Roy.

Phixomachus, Architecte & Sculpteur Ancien.

Philippe, Architecte Excellent, enterré à Nimes.

Philippe Calendario, Sculpteur & Architecte, qui vivoit au 14e. Siècle ; il a fait les magnifiques portiques à Venises en marbre qui font le circuit de la place St. Marc ; il a eu l'estime du Doge & l'honneur de son alliance.

Philippe Bertrand, Architecte & Sculpteur à Montpelier.

Philippe de la Guespierre, Architecte & Directeur des Bâtimens du Duc de Virtemberg ; il a donné un Recueil d'exquise Architecture.

Phœnix, Architecte de Ptolomé Philadelphe.

Phyros, Architecte, qui a beaucoup écrit sur l'Architecture.

Pitot, Architecte, qui a fourni le secret de la force des Cintres des Voutes, suivant l'arrangement que l'on donne aux pièces de bois: ce secret est inseré dans les mémoires de l'Académie de Paris en 1729.

Phyteus, Architecte, qui fit une partie du superbe dessein du Tombeau du Roy de Carie, qui est une des sept Merveilles du monde ; il le construisit du tems de la Reine Artemise à Halicarnasse.

Picard, Architecte françois, qui a donné des Tables pour le Nivellement.

Pierre la Besgue, Architecte expert à Paris, qui a donné le projet de l'Obélisque dédié a Mr. D'Argouche en 1758.

Pierre le Pautre, Architecte françois.

Pierre Patte, Architecte à Paris,

qui a donné le Projet d'un frontispice pour S. Eustache, mais ce Projet n'a pas été exécuté; il a rassemblé dans plusieurs Cahiers le bon goût de l'Architecture avec un discours sur cet objet en 1757.

Pierre-Paul Olivieri, Architecte Vénitien; il a travaillé en 1581 au tombeau de marbre de Boulogne.

Pierre Perugin, Architecte.

Pierre Puget, Architecte, Peintre & Sculpteur, né à Marseilles en 1622. mort en 1695. Il a fait en France beaucoup de Figures au Bosquet, l'Andromede & autres.

Pierre, Architecte, septième Abbé de Citeaux, qui a fait l'Eglise & le Monastere de Nôtre-Dame des Dunes en Flandre en 1214.

St. Pierre Gonsalve, Religieux Dominicain, né à Tour en Galice en 1190, où il fit un Pont de Pierre proche son lieu, où il mourut en 1240.

Pierre de Cataneo, Architecte, Auteur Romain, Sectateur de Vitruve.

Pierre Berettini de Tortonne, Architecte & Peintre.

Pierre Roldan, Architecte, Peintre & Sculpteur, né à Seville en 1624. mort en 1700. âgé de 71 ans.

Pierre de Montereau, Architecte, qui a bâti la Ste. Chapelle à Paris, & à Vincennes; mort en 1266; il a aussi travaillé à St. Germain després de Paris.

Pistori, Architecte; son Architecture a été mise aujour par Vasari Aretino.

Pierre de Franqueville, Architecte & Sculpteur, lequel a fait les 4 Esclaves du Pied d'estal de Henry IV.

Pierre Lescot, Abbé de Clugny, Architecte françois sous Henry II. en 1528. On luy attribuë la Fontaine des Sts. Innocens, avec Goujon.

Pierre le Muet, Architecte, né à Dijon en 1591. mort à Paris en 1669; il a achevé le Val-de Grace, & l'Hôtel de Luines, celui de Laigne, & de Bauvillier; il est l'Editeur de Vignolle & de Palladio.

Pilon, ou Germain Pilon, Sculpteur & Architecte de Paris; il a fait les trois pieds du Mosolée de Henry II & de Catherine de Medicis aux Célestins de Paris.

Piranese, Architecte, qui a composé le soubassement mis au jour par Pierre Patte.

Pirro-Ligorio, Architecte & Antiquaire Romain, le seul qui ait bien dessiné les moulures & Profils des Antiques en 1555.

Pitron, Architecte & Ingénieur, qui a travaillé au Pont de Blois.

Pline le Jeune, Architecte & Consul Latin, qui a écrit le sixiéme de l'Architecture & a fait quantité de belles Maisons à Rome & aux environs, le Lorentin & sa maison de Toscane.

Pithagoras, grand Mathématicien & Architecte, Inventeur de l'Ordre Romain, ou Ordre Italien. 500 ans avant J. C. mort dans la Grece ou les Methapontin le regardent comme un Dieu.

Poclus, Architecte, il a beaucoup écrit des Ordres Dorique & Ionique, mais ces écrits ne se trouvent plus.

Poliphile, Architecte, qui a donné des élégances d'Architecture au dessus de Vitruve & avec plus de Majesté, & qui a écrit avec clarté & détaillé avec sagacité. On nomme son livre, le songe de Poliphile.

Pomponius Lætus; cet Architecte s'est beaucoup étendu sur l'Art de Bâtir & sur la Ville de Constantinople vers l'an 327 de J. C.

Polyclette de Sycionne en Argose, Architecte & Sculpteur en 1563, qui a bâti le Théatre & un Temple pour les Epidauriens, qui surpassoit tout ce qui-y-avoit de meilleur Chez les Romains, 383. ans avant J.C.

Polidus de Thessalie, Architecte, qui a achevé le Bélier, pour le siège de Bisance.

Polydore, Architecte & Sculpteur, qui a travaillé au Laocoon.

Ponhoeus, Architecte, qui a fait construire & élever à Olimpie pour les Carthaginois un Trésor.

Potin, Architecte, de l'Académie de Paris, qui a donné le détail des ouvrages de menuiterie en 1758.

Poysi, Architecte.

C. Posthumius, Architecte.

Possidonius, Ingenieur & Architecte, qui a composé la Tour roulante d'Alexandre; il étoit de la Ville de Rhodes; il a écrit de l'Art militaire, que l'on voit à présent.

Pozzo, Jésuite, Architecte Romain, qui a donné en 1723. un Traité sur la Perspective, imprimé à Rome.

Procope, Architecte, fils d'Isidor & frere d'Isidor Bisantin; il a rebâti la Ville de Zenobie avec Jean de Millet.

Proclus Diadochus, Architecte, Philosophe, Mathématicien & Ingénieur en 515. de JEsus-Christ; qui fit des miroirs ardens d'airain, pour bruler les vaisseaux des ennemis qui assiégeoient Constantinople.

Praxiteles, Architecte & Sculpteur, lequel a travaillé au Mausolée du Roy de Carie à Halicarnasse.

Publius Numedicus, Ingénieur & Architecte d'Auguste, contemporain de Vitruve.

Publius Septimus, Architecte, qui a écrit deux Livres d'Architecture à Rome.

A Puteus, Architecte Espagnol, qui a construit à Tarragone le Temple consacré à Diane mere.

Pyrgo-Theles, Sculpteur & Architecte d'Alexandre le Grand, qui a fait sa figure.

Pyrrhus, Architecte, qui fit construire en 3614. ou 333. ans avant J. C. l'Edifice du Trésor à Olimpie.

Pythius, Architecte, qui étant à Priame édifia le Temple de Minerve d'Ordre Ionique.

Quintus Cissonius, Architecte sous l'Empereur Severe; il étoit fils d'un autre Quintus aussi Architecte.

Rabirius, Architecte Célèbre, qui vivoit sous l'Empire de Domitien; ce fut lui qui conduisit le Palais de cet Empereur dont on voit encore des restes, & qui est d'une Architecture excellente.

Raphaël Sanctio, Architecte Moderne, né a Urbain en 1483. le jour du Vendredy saint, mort à Paris à pareil jour en 1520 d'une maladie galante; il a travaillé comme Architecte de Jules II. & de Leon X. depuis 1513. jusqu'en 1520.

De Regemorte, Architecte & Ingénieur, qui a conduit le Pont de Blois.

Renauld de Cormont, Architecte, qui achevà la Cathédrale d'Amiens.

Rhicus, Architecte, il étoit de Samos, fils d'Epituus Architecte en 3297 & rebâtit à Samos le Temple de Junon.

Richter, Architecte à Leipsig en Saxe.

Rholus, Architecte, qui a travaillé au Temple de Samos avec Rhicus en 3297. ou 650 ans avant JEsus-Christ.

Robert de Coucy, Architecte, il vint en France après la mort de St. Louis, où il acheva St. Nicaise de Rheims.

Robert de Lusarche Architecte, qui parut en 1215. du temps de Philippe Auguste; il bâtit la Cathédrale d'Amiens. Mais Thomas de Cormont la continua, & son fils Renauld de Cormont l'acheva.

Roger de Rogery, Architecte Italien & Directeur des Travaux de Fontainebleau sous Charle IX.

Rousset, Architecte de Louis XV. en 1759.

Des Roch, Architecte, le cinquiéme qui a écrit de l'Architecture.

Le Rosso, ou *Mtre Rous*, Architecte Florentin, il étoit en France du tems de François I. vers 1541. il étoit né à Florence en 1464, mort à Fontainebleau en 1541. la Gallerie de ce Château est de ses desseins, de même que l'Hôtel Mazarin.

Rumualdé, Architecte de Louis le Débonnaire, lequel acheva de bâtir l'Eglise Cathédrale de Reims en 840.

Rivius, Architecte, qui a commenté Vitruve en allemand.

Ruthieus, Architecte & Sculpteur, disciple de Myron.

Salomon de Gaul, Architecte, dixieme Abbé de Citeaux, qui continua l'Eglise & le Monastere de Notre Dame des Dunes en Flandre.

Salviary, Architecte Romain.
Sansovin, Architecte Vénitien.
Satyrus, Architecte de Ptolomé Philadelphe.

Satyrus, Architecte, a fait le deſſein du ſuperbe Tombeau & Mauſolée du Roy de Carie.

Sauveur, Architecte à Paris, & de l'Académie d'Architecture en 1724. & grand Mathématicien.

Severien, Architecte, qui a augmenté le Livre de Daviller en 1755.

Saurus, Architecte à Rome, qui a bâti des Temples à ſes dépens du tems d'Octavia.

P. Sebaſtien Carme, Architecte, de l'Académie des Sciences.

Sebaſtien Serlio, Architecte Boulonnois, Sectateur de Vitruve en 1640.

Sebaſtien le Cler, Chevalier Romain, Architecte françois, qui a donné en 1714. un bon Traité ſur l'Architecture, avec 181. Planches.

Sebaſtien d'Oya, Architecte de Philippe II. Roy d'Eſpagne.

Sedaine, Architecte à Paris, & de l'Académie d'Auxerre.

Semiramis, Architecte & Reine, elle a fait conſtruire la Ville de Babilone en 2000; elle a conduit elle même ſes travaux avec ſes Seigneurs. 947. ans avant J. C.

Sernatus, Architecte, qui à donné beaucoup de Détail ſur les Ordres Dorique & Ionique.

Sanſovino, Architecte Italien.

Salin, Architecte.

Saumaize, Architecte.

Servandoni, Peintre & Architecte Italien, né a Florence en 1695. Excellent pour les ſpectacles; il a achevé l'Egliſe de St. Sulpice à Paris, & a fait pluſieurs décorations pour les Fêtes publiques, il étoit auſſi Membre de l'Academie d'Architecture de Paris.

C. Sevius Lupus, Architecte, qui a bâti en Portugal le fanal du Rocher conſacré à Mars Auguſte.

Scopas, célebre Architecte & Sculpteur de L'Ile de Paros de la Mer Egée; il vivoit l'an du Monde 3572. ou 375 ans avant J.C. Il a travaillé au fameux Mauſolée, qu'Artemiſe fit ériger à ſon mari dans la Ville d'Halicarnaſſe; il fit auſſi à Epheſe une colonne celebre, & une Venus qui fut tranſportée à Rome, & le Sépulcre de la Reine de Carie qu'Artemiſe fit faire pour ſon mari, & travailla au noble Temple d'Ategée, de Diane à Epheſe: ce Temple étoit le plus ſomptueux du Péloponneſe, d'Ordre Dorique, Ionique, & Corinthien, il travailla a une des 36 colonnes du Temple d'Epheſe, qui étoit tout ce quil y-avoit de plus beau & de mieux travaillé au Temple.

Scopias de Syracuſe, Excellent Architecte avant Vitruve.

Schaz, Architecte à Dresde en Saxe.

Sextus Pompeius Agaſius, Architecte, qui a bâti à Rome un petit Edifice pendant le conſulat de Germanicus Céſar.

Sexulphe, Abbé de Medeshamſtede dans la grande Brétagne, qui a conſtruit ſon Monaſtere. & a été depuis

du depuis Evêque des Merciens; il étoit bon Architecte.

Silanion, Architecte, qui a beaucoup écrit de l'Architecture & notamment des Ordres Dorique & Ionique, mais on ne trouve plus ces écrits.

Silvere de Buainvien, Architecte & Ingénieur; il a fait un Traité de la fortification en 1665. qui a pour titre, l'Art universel de fortifier.

Sisarani, Architecte, qui a commenté Vitruve.

Silenus, Architecte, qui a donné les Proportions de l'Ordre Dorique.

Simmaque, Architecte intelligent, mort en l'année 526.

Sostrate Gnidien, Architecte, qui fit par Ordre de Ptolomé Philosophe une Tour appelée Pharos, qui fait une des sept Merveilles pour la commodité des Navigateurs.

J. G. Souflot, Architecte à Paris, né à Irancy prés d'Auxerre & des Académies d'Architecture de Paris, Lion & Florence en 1757; il a fait le Plan de l'Eglise de Ste Geneviève.

Sostrates, l'Architecte le plus renommé de son tems, qui fit les Terrasses ou promenades soutenuës par des Arcades à Cnide sa patrie; il fit le fanal de l'Isle de Paros proche Alexandrie; il étoit fils d'Exiphon.

Sturm, Architecte de la Souabe, qui a écrit sur la Charpente les moulins, & usines en 1710.

N. Le Sueur, Architecte françois, en 1760., qui a fait un Essay sur les cinq Ordres en divisant le module en 12. parties.

Spanchmoptes, Architecte. Esclave qui a travaillé au Temple d'Athènes.

Spintharus, Architecte, qui a rebâti le Temple d'Apollon a Delphes en 3433. ou 514. avant J. C.

Stratonicus, Architecte & Sculpteur.

Stepano, Peintre & Architecte fameux; il mourut en 1350; il étoit né Florentin.

Sugger; Architecte & Abbé de St. Denis; il fit refaire l'Eglise de St. Denis en 1150. & en prit le soin principal; il étoit le meilleur Architecte de son tems.

Tanevot, Architecte, de l'Académie de Paris en 1758.

Tarchesius, qui a écrit les proportions du Chapiteau Corinthien dans son Traité d'Architecture, depuis l'invention de Callimacus.

Tales, Architecte, l'un des sept sages de la Grece, premier Inventeur de la Géométrie & de l'Astronomie, qui a divisé les saisons de l'année & prédit les Eclipses du Soleil, & qui a donné le premier des Proportions de l'Ordre Ionique après Jon son Inventeur.

L. F. Thaddé, Peintre & Architecte en 1575.

Tenichus, Architecte, qui fit un Navire de Pierre.

G

Teucides, Architecte, dont les écrits sont perdus.

Terentius Varo, qui a composé un Livre d'Architecture.

Thadeo, dit *Gaddo-Gaddy*, Architecte disciple de Giotto, qui a fait le vieux Pont de Florence, qui a couté 60000. Florins d'or; il étoit bon Peintre; il est mort âgé de 50. ans en 1350.

Theodorus, Architecte, aida son Pere Rhicus à bâtir le Temple de Samos.

Theodore Phoceen, Architecte, qui acheva le Temple d'Apollon à Delphes.

Theodore, Architecte & Officier de l'Empereur Justinien; il bâtit le Château à Episcopia près d'Athyra Ville de Thrace; il étoit Ingénieur d'Armées & excelloit en l'Art militaire.

Theodoric, treizième Abbé de Citeaux, qui finit l'Eglise & tous les Bâtimens de Notre-Dame des Dunes en Flandre en 1262., avec ses seuls Religieux & sans aucune autre aide.

Theophasse, Le 4e. Architecte, qui a écrit de l'Architecture.

Thietland, Architecte, qui a bâti l'Hermitage de Notre-Dame en Suisse; il devint Supérieur du Monastere.

Thomas de Cormont, Architecte, qui a continué la Cathédrale d'Amiens.

Thomas de Pise, Architecte & Sculpteur.

Tiercelet, Architecte françois, qui a donné en 1728. l'Architecture moderne utile aux particuliers.

Timothée, Architecte & Sculpteur, qui a travaillé au Tombeau du Roy de Carie à Halicarnasse.

Titien, Peintre & Architecte, qui vivoit sous Henry III.

Toussaint du Breüille de Paris, Architecte & Directeur des Travaux de Fontainebleau sous Charle IX.

Triphon, Architecte, natif d'Alexandrie; il étoit Ingénieur & fit plaisir aux habitans d'Apollonie par ses Contremines.

Trophonius, Architecte Grec en 2600. ou 1347. avant J. C. & fils d'Apollon, ou d'Erginus Roy de Thèbes; il étoit savant, & fit le Temple de Neptune proche de Mantinée; pour récompense il mourut trois jours après.

Vasari Aretino, Architecte, qui a écrit & mis au jour l'Architecture de Pittori.

Valdavinus, Architecte, qui a écrit en Latin de l'Architecture.

Valens, Architecte & Mathématicien, qui a fait le Plan de Constantinople.

Valerius Artema, Architecte Romain.

Vallerius d'Ostie, Architecte, le premier qui fit couvrir l'Amphithéatre des jeux Romains.

Vallis, Architecte Anglois, qui a donné l'Arrangement des poutrelles des Bâtimens.

Vegece, Architecte, Assure que

de son tems il y-avoit à Rome 700 Architectes.

Villedot Pere, Architecte, a fait beaucoup d'ouvrages; & son fils a bâti le Pont-Marie, & plusieurs Cassemates aux petites Maisons à Paris.

Villalpande, Architecte.

Viola, Architecte Romain.

De Vigny, Architecte de Louis XV. en 1756. & de l'Académie de Paris.

De Vauban, grand Ingénieur françois & Architecte.

Vuendel Dietrelin, Architecte, qui a écrit un Traité des cinq Colonnes.

Vincent de Benavides, Peintre & Architecte, mort à Madrid en 1703. âgé de 66. ans.

Vincent d'Anty, Architecte du grand Duc de Toscane, mort à Perouse en 1576. âgé de 46. ans; il a fait la Statuë de Jules III. & a été en Espagne par Ordre de Philippe II.

Vincent Scamozy, Architecte Vénitien, qui a donné la bonne Volute Ionique, & commenté Vitruve; il est Auteur Romain, & blâme la Base de Vignole; il a fait un Traité d'Architecture, qui a été réimprimé en Hollande en 1736.

Vincenzo, Architecte.

Voglie, Architecte & Ingénieur françois, qui a donné le dessein de la belle sale des spectacles de Tours en 1761.

Wanvitelly, Architecte du Roy de Naples, Général des Ingénieurs Italiens, quoique natif de Flandre; il vivoit en 1758.

Wolf, Chrétien Wolf, Architecte Prussien, Baron & Conseiller du Roy de Prusse, qui a écrit de l'Architecture & des Mathématiques, & dont les écrits ont été mis en françois par un Bénédictin de St. Maur en 1747.

Waultier de Meulan, Architecte, qui acheva l'Eglise du Bac, laquelle a depuis été Brulée.

Wassari, Architecte, Peintre & Sculpteur en 1540.

Wren, Architecte, Chevalier Anglois, qui a fait la belle Eglise de St. Paul de Londre.

Wirmbolde, Architecte, Maitre Maçon, qui construisit en 1078. l'Eglise de St. Lucien de Beauvais; elle ne put être achevé par luy.

Xenocle, Architecte, qui a fait le Dôme, qui couvre le Sanctuaire du Temple d'Athènes.

Xenocrate, Sculpteur & Architecte ancien.

Zoilus, Architecte, qui a travaillé au Temple de Samos, avec Theodorus & son Pere.

Zorobabel, Architecte, qui a conduit la Construction du Temple de Jérusalem sous Cyrus en l'an du monde 3481. ou 466. ans avant J. C.

Zenodore, Architecte & Sculpteur qui vivoit sous Neron.

*Architecture sçavante
Déploye enfin tes attraits,
L'Heureuse Grece se vante
D'avoir hâté tes progrès.*

N. Ch. de Vers.

*Tantôt dans une noble & superbe ordonnance
De vos flots dans les airs poussant la violence
Vous semblerez vouloir, Architectes nouveaux,
D'un grand Arc-de Triomphe imiter le Berceau.*

l'Abbé Regnier.

TRAITÉ D'ARCHITECTURE,
OU PROPORTIONS
DES TROIS ORDRES GRECS
SUR UN MODULE DE DOUZE PARTIES.

Définitions des termes de Géométrie nécessaires à l'Intelligence de ce Traité.

E point Physique est l'objet le moins sensible qui puisse se présenter à la vûe : il se fait avec la plume, ou la pointe du Compas ; tel est le point A. Le point est le centre d'un Cercle & d'un rayon, ou le commencement & la fin d'une ligne ; le point Centrale est le milieu d'une figure soit réguliere ou irréguliere comme en E.

Planche 1. Fig. 1.

La Ligne est un espace qui a seulement de l'étenduë, c'est à dire, une longueur sans aucune largeur. La ligne *droite* est la plus courte qui se mene d'un point à un autre ; sur le Papier elle se décrit & se trace avec la règle; les Appareilleurs & les tailleurs de pierre la tracent aussi avec la règle ; mais sur les terres les jardiniers la for-

F. 2.

ment avec le Cordeau; les charpentiers la tracent auſſi avec le Cordeau ſur le bois, en noirciſſant ou blanchiſſant le Cordeau.

F. 3. 5. 10. 11. 12. La ligne *Courbe* ou *Circulaire* eſt celle qui ne va pas droit d'un point à un autre; on appelle ligne Courbe réguliere celle qui eſt tracée par le Compas ou par des points donnés, comme le Rond, l'Oval, la Parabole, l'Hiperbole, ligne Tatée, l'Elliptique, ligne Rampante, Elice, Spirale, Volute & toutes autres qui ſervent à décrire les contours avec leurs parties, & par conſequent elle eſt plus grande que la ligne droite en s'éloignant plus au moins de la droite comme en la figure II.

F. 3. La ligne *Mixte* eſt celle qui eſt partie droite & partie courbe ou ondée.

F. 4. 9. 10. Lignes *Parallèles*, celles qui ſont également éloignées l'une de l'autre, de ſorte qu'étant prolongées à l'infini, elles ne peuvent ſe toucher ni ſe couper; les ouvriers les nomment lignes jaugées.

F. 5. 41. Ligne *perpendiculaire*, celle qui fait ſur une droite des angles égaux de tous cotés, ou ſur un plan; les ouvriers la nomment ligne d'Equerre comme AB ſur CD.

F. 2. Ligne *de Niveau*, celle qui eſt également éloignée dans ſes extrémités du centre de la terre; on l'appelle auſſi ligne *horiſontale* & en perſpective ligne *de terre* comme CD.

F. 2. Ligne *à plomb*, celle qui eſt perpendiculaire à la ligne de niveau, telle que la ponctuée BE.

F. 33. 36. 37. Ligne *diagonale*, celle qui eſt tirée d'un angle à l'autre dans une figure.

F. 1. Pl. 1. Ligne *ſpirale*, celle qui s'éloigne de ſon centre à meſure qu'elle tourne, comme ſi elle tournois autour d'un cone en rampant depuis ſa pointe juſqu'à ſa baſe.

F. 8. 14. Ligne *oblique*, celle qui eſt plus inclinée d'un coté que de l'autre; elle ſe nomme ligne Rampante ou Biaiſe, comme la ligne EA ou EB. ou BC.

F. 2. 4. 8. 14. 30. Ligne *Circulaire*, c'eſt une ligne courbe dont tous les points ſont

également distants d'un point qui s'appelle centre ; on la nomme aussi circonférence, lorsque la ligne forme un cercle, comme à la Planche 3. fig. 68.

Ligne *en rayon*, celle qui part du centre d'une figure, & se va terminer à sa Circonférence ; on la nomme rayon, voyez CB. CA. ou AB. AC. F. 14. 30.

Ligne *Diamétrale*, celle qui traverse une surface ronde ou Sphérique, & qui passe par le centre, comme la ligne AC. F. 30.

Ligne *transversale*, celle qui traverse un corps en quelque endroit, comme CD. ou AB. pl. 2. F. 51. 54.

Ligne *tangeante*, celle qui touche une figure en un seul point, comme la ligne CD. ou AB. Pl. 1. F. 2. 8.

Ligne *sécante*, celle qui coupe une figure en quelque partie, comme AB. ou EA. EB. F. 8. 14.

Ligne *soustendante*, celle qui sert de base à une portion de cercle, elle s'appelle aussi corde de l'Arc, comme en la figure 8. la ligne CB, lorsqu'elle ne passe pas la Circonférence; les lignes EA, EB. qui partagent une partie de la Circonférence, sont des cordes. F. 8. 14.

Ligne *proportionelle*, celle qui a même rapport à une troisième, comme la seconde à la première, comme les lignes AB. CD. EF. GH ; c'est à dire, que 6 est à 9 comme 8 est à 12. AB. qui contient 6 parties égales est à CD. qui en contient 9; comme EF. qui a 8 parties est à GH. qui en a 12; par conséquent 6 qui est les deux tiers de 9 est proportionel à 8 qui est les deux tiers de 12. F. 6.

Ligne *Elliptique*, c'est la circonférence ou partie d'icelle d'une Ellipse ou Oval.

Ligne *Parabolique*, c'est celle qui décrit la circonférence d'une Parabole, qui est une courbure plus étroite par le haut que par le bas; elle se trace sur le coté d'un Cone, en le coupant perpendiculairement suivant ILM. F. 32.

Ligne *hyperbolique*, celle qui sert à tracer la circonférence d'une hyperbole comme ABC. F. 31.

Les lignes mathématiques, suivant Mr. le Camus, que l'on considere dans la Théorie de la Géométrie, n'ayant ni largeur ni épaisseur, ne peuvent point être tracées : pour les représenter on fait des traits assez gros pour être apperçus & assez déliés pour que l'erreur qu'ils peuvent causer dans une figure ne soit pas sensible.

Lorsque les lignes droites ne sont pas fort longues, on se sert ordinairement d'une règle pour les tracer.

Mais lorsque les lignes sont trop longues, ou qu'on n'a pas de règle assez longue pour les tracer, on se sert d'un cordeau bien tendu, parceque dans ce cas ou le cordeau ne seroit pas vertical, ou porté par un Plan en situation de l'empêcher de se courber ; le poid de ce cordeau empècheroit, qu'il ne fût exactement en ligne droite. L'on trace aussi dans les campagnes des lignes droites avec des Jalons, comme font les Arpenteurs.

F. 22. Avec trois lignes droites l'on peut former une surface qui se nomme triangle ; & l'on ne peut faire que le même triangle avec ces trois lignes, ce qui s'appelle *Espace* ; car *l'Espace* a deux dimensions, ainsi deux lignes du *triangle* sont plus longues ensemble que la troisième, parce qu'elles s'éloignent des deux points CB. qui servent de base au triangle.

Avec deux lignes droites on forme un *Angle rectiligne*, comme les figures 16. & 17.

Avec deux lignes courbes l'on forme un *Angle curviligne*, comme des figures 18. & 19.

Les angles *mixtilignes* sont formés par des lignes droites & courbes, tels que les figures 20. & 21.

Les Angles se distinguent de trois sortes, sçavoir, *Angle aigu* ou maigre, comme la figure 16. *Angle obtus* ou gras, comme la figure 17, *Angle droit* ou angle d'équerre, comme la figure 15.

Les Angles se mesurent par l'ouverture des deux cotés dont la jonction sert de centre & sommet de l'angle, comme les courbes ponctuées des figures 15. 16. 19. qui en font l'ouverture.

Divi-

Diviser une ligne AB en quatre parties égales, d'une seule ou- Planche 1. verture de compas, ou d'un simbleau, en faisant servir les extrémi- F. 40. tés de la ligne AB de centre, & la longueur de la ligne pour l'ouverture du compas; le centre C. terminera ces divisions.

Superficie est une étendue en longueur & largeur sans épaisseur. Il y en a de deux sortes, la *superficie Plane* que l'on nomme *Plan*, & F. 38. & 39. la *superficie courbe*. Lorsque l'on peut appliquer sur un *Plan* une ligne droite en tous sens, comme une règle, la superficie est *Plane*; & où cela ne se peut appliquer en tout sens, la superficie est appellée *superficie courbe*.

Les Plans renfermés d'une seule courbure & d'un seul centre, se nomment *Ronds* ou *Cercles*; & la ligne qui les termine se nomme Pl. 3. F. 68. *Circonférence* du cercle, le point milieu *Centre*.

Les Plans renfermés par des lignes droites se nomment *Plans Re-* F. 39. *ctilignes* F. 39.

Les Plans renfermés par des lignes courbes s'appellent *Plans Cur-* F. 38. *vilignes*; ceux qui sont renfermés par des lignes droites & des lignes courbes, s'appellent *Plans Mixtilignes*.

Un Plan renfermé par trois lignes droites se nomme *Triangle*, F. 22. 23. 24. & l'on pourroit l'appeller *Trilatere*. On distingue les triangles par 25. 26. & 27. leurs cotés, & par leurs angles.

Le triangle *Equilatéral* est celui qui a les trois cotés & les trois an- F. 24. gles égaux.

Le triangle *Isoscele* est celui qui a seulement deux cotés égaux. F. 23.

Le triangle *Scalene* est celui dont tous les cotés sont inégaux. F. 25.

Lorsque l'on considere les triangles par rapport à leurs angles, on les distingue aussi de trois sortes. Sçavoir:

Le triangle *Rectangle*, qui se nomme aussi *Orthogone*, est celui qui a un angle droit. F. 22. & 25.

Le triangle *Obtusangle*, qu'on nomme aussi *Ambligone*, est celui qui a un angle obtus. F. 27.

H

Le triangle *Acutangle*, qu'on nomme aussi *Oxigone*, est celui qui a tous les angles aigus. F. 23. 24. & 26.

La Somme des angles de tous triangles est égale à deux angles droits ou à 180. dégrés; & tous triangles qui ont même base & même hauteur, sont égaux entre eux.

F. 28. 29. 33. 34. 35. 36. & 37.
Un Plan renfermé par quatre lignes droites se nomme *Quadrilatere*, s'il est renfermé par cinq lignes droites, il se nomme *Pentagone*, comme en la Planche 2. Fig. 60. en la Planche 3. Fig. 76. & à la Planche 4. Fig. 5.

Pl. 3. F. 73.
Un Plan renfermé de 6. cotés par des lignes droites, se nomme *Exagone*; s'il a 7. cotés, il se nomme *Eptagone*, comme la Planche 4. Fig. 9. S'il a 8. cotés, il se nomme *Octogone*, comme à la Planche 3. Figure 75. S'il a 9. cotés, il se nomme *Enneagone*, comme à la Planche 3. Fig. 82. S'il a dix cotés, il se nomme *Décagone*, comme à la Planche 3. Figure 76. S'il a onze cotés, il se nomme *Endécagone*, comme celui qui a 12. cotés se nomme *Dodécagone*; & s'il a plus de 12. cotés, on le nomme *Multilatere* ou *Poligone*, de tant de cotés qu'il a.

Lorsqu'un Plan est renfermé par des lignes courbes, on le nomme *Plan Curviligne*; & s'il est renfermé par des lignes droites & courbes, on le nomme *Plan Mixtiligne*.

La Somme des angles Intérieurs d'un Poligone quelconque vaut autant de fois deux angles droits moins quatre droits, que le Poligone a de cotés, c'est à dire, qu'un *triangle* vaut deux angles droits, le *quarré* en vaut quatre, le *Pentagone* en vaut 5; de sorte, qu'un *Poligone* qui augmente d'un coté, augmente en même tems de deux angles droits ou de 180. dégrés.

Et la Somme des angles Extérieurs d'un Poligone quelconque vaut toujours quatre angles droits.

Pl. 3. F. 73. 82.
On divisera exactement la circonférence d'un cercle en six parties égales, par le moyen de la même ouverture de compas qui a servi à le décrire; ainsi l'on peut donc par cette division faire dans un cercle un Poligone régulier de 3. de 6. de 9. & de 12. cotés.

Tirer une Perpendiculaire au bout d'une ligne AB.

Mettez la pointe du compas à volonté en D, de sorte qu'une branche du compas passe au bout de la ligne en B, & qu'elle coupe en A la ligne, tirez ensuite du point A en D une, qui étant prolongée coupe la portion du cercle en C: ce point C sera le bout de la perpendiculaire, qui étant conduit jusqu'en B, formera la perpendiculaire; ainsi l'angle B aura 90 dégrés d'ouverture. F. 41. F. 41.

Pour former un *Parallelograme* comme la figure 33, on se sert de la Pratique 41 ; des bouts des deux lignes tirez deux sections, qui auront pour longueur les lignes CB. AB. de la figure 41, & vous aurez le *Parallelograme* 33.

Lorsque l'on a formé dans un cercle *un Quadrilatere Rectangle*, l'on peut faire un *Octogone* & un *Dodécagone*. Planche 3. fig. 75.

Pour diviser un cercle en 24 parties, il faut diviser le demi-diamètre en quatre; l'une des parties sera la 24 partie du *Poligone*. Planche 4. figure 8.

Diviser un Cercle en 7 parties. Planche 4. fig. 9.

Avec la même ouverture de compas qui l'a formé, faites l'Arc AFB; tirez la corde AB, que vous partagerez en deux également, à CD; ce qui vous donnera EB pour le coté de l'*Eptagone*.

Il y a encore des *Quadrilateres* qui ont leurs noms particuliers, comme le *Trapeze*, le *Trapezoide*, le *Rombe*, le *Romboide* & autres figures de quatre cotés.

Le *Trapeze* a les deux cotés opposés parallèles, terminés par deux angles droits à leurs extrémités. Planche 1. fig. 35.

Le *Trapezoide* a les deux cotés opposés parallèles, & les deux autres obliques, comme à la Planche 1. fig. 36.

Le *Rombe* a les cotés égaux, & ses angles opposés aussi égaux, comme la figure 28 de la 1. Planche.

Le *Romboide* a les cotés opposés égaux, & ses angles opposés aussi égaux, comme la figure 29. de la Planche 1.

De la Mesure des Angles.

Pour bien comprendre la mesure des angles, l'on divise un cercle

H 2

en 360 parties égales comme cy-après, en commençant par le partager en quatre parties, chacune de ces parties en trois, chacune de ces trois en deux, & chacune de ces deux en cinq ; ce qui formera la division du cercle en 360. parties, car tirant des rayons du centre à ces parties, chaque angle aura un dégrés d'ouverture, si l'on tire 2. lignes du centre à chacune des 5. divisions, ces deux lignes formeront un angle de cinq dégrés : ainsi des autres, à proportion qu'ils en formeront de dégrés.

Sur la ligne AB. faire un Quarré qui aura pour coté la ligne AB.

Pl. 1. F. 34. A l'ouverture du compas desirée AB, tirez 2. quarts de cercle qui se couperont au point C, partagez CB ou AC en deux également, & portez une tierse partie de C en D, & de C en E, tirez ensuite les lignes AD. BE. DE. & vous aurez le *Quarré* desiré.

Tracer un Ellipse.

Divisez le grand Diamêtre en 4. parties, tirez la perpendiculaire GF, qui passera par le centre C des points DE. pour cotés, faites les triangles équilateraux DEF. DGE, prolongez les cotés de ces triangles jusqu'à la rencontre de *l'Ellipse* ; les points des sections DE. FG. serviront de centre à *l'Ellipse*. Planche 2. fig. 44.

Faire un Oval sur une longueur donnée. Pl. 2. fig. 45. & 46.

Partagez la longueur en 3, & tirez les deux cercles où ils se couperont, ce sera le centre des flancs de *l'Oval*, en partageant en 3 (la fig. 43.) le grand diamêtre & mettant des piquets au point AB, y attachant les deux bouts d'un cordeau, on tracera l'oval 43.

Abaisser une portion de cercle à la hauteur que l'on voudra pour en former une demie Ellipse.

Divisez la demie-circonference décrite sur la ligne AB en tant de points que l'on voudra, & abaissez de ces points sur la ligne AB les perpendiculaires de chaque division, coupez les proportionnellement, & les points de proportion serviront à décrire la demie-Ellipse. Pl. 2. fig. 42.

Des Anses de Panier.

On appelle *Anse de Panier* une courbe qui ressemble à la moitié d'u-

ne Ellipse coupée par son grand Axe, & qui est composée de plusieurs arcs de cercles. La ligne AB se nomme *Diamètre*, la ligne CD se nomme *la fleche* ou *la Montée de l'anse de panier*, & les deux extrémités AB. du Diametre s'appellent les *Naissances de l'anse de panier*.

L'on fait des *Anses de Panier* à trois & à cinq centres, en suivant ce qui est tracé aux figures 47. 48. 49. & 50. de la 2. Planche; mais il faut que le centre des naissances soit dans le diametre, & qu'il forme un triangle équilatéral, & que les centres soient toujours sur des rayons communs, c'est à dire, sur la même ligne, pour éviter les jarrets à leur rencontre.

En suivant ce principe l'on peut pareillement tracer les *Colimaçons* P. 2. fig. 61. 61. & 62. pour les naissances des Escaliers de bois & de pierres, de Pl. 4. fig. 7. même que les *Arcs Rampants*, tels que la figure 12. de la Planche 1. Pl. 1. fig. 12.

Pour les voutes l'on décrit des portions de cercles, qui ont leurs significations chacune en particulier, telle que la courbe ACB. qui est une *demi-Ellipse*, & que l'on appelle *cintre surbaissé*. P. 4. fig. 11.

La courbe ADB est une demie-circonférence que l'on appelle *Plein-cintre*. Pl. 4. fig. 11.

La courbure AEB. qui est plus élevée, s'appelle *Cintre surhaussé*. La courbure AFB. qui est décrit de ses coussinets, s'appelle *Tiers-point* ou *Voute d'ogive*.

Faire passer une portion de cercle par 3 points donnés ABC.
Pl. 4. fig. 2.

Cette pratique est très-nécessaire dans les opérations d'Architecture; des points AB décrivez les sections FG, & des points BC décrivez aussi les sections EH : tirez ensuite les lignes FG, EH. qui partagent par moitié les lignes AB. BC, & qui se couperont au point D centre commun des trois points ABC, & dont le centre est perpendiculaire aux lignes AB. BC.

Réduire un quarré long ABCD. en un quarré parfait.
Pl. 3. Fig. 70.

Divisez AD en deux également en E, faites AF égal à AE ;

du point B & de l'interval BE faites la portion de cercle EG, élevez la perpendiculaire FH qui coupe la portion de cercle en H, ce sera le coté du quarré, & vous y ferez les trois autres égaux ; ainsi il contiendra en sa superficie la même quantité que le quarré long. C'est une pratique nécessaire dans le partage des terreins, de même que celle qui suit.

Réduire un quarré parfait ABCD en un quarré long comme BEGH.

Pl. 3. fig. 71. Coupez la ligne AD à volonté comme au point F, tirez la ligne CF, prolongez-la jusqu'au point E, continuez AB jusqu'en E, ensuite abaissez la perpendiculaire EG égale à DF, les lignes BE & celles EG seront les deux cotés du *quarré long*, ou les cotés opposés seront fait égaux & parallels ; ce qui formera le *quarré long* demandé.

Décrire un quarré egal à un cercle donné Pl. 3. Fig. 72.

Pour ce faire il faut diviser le Diamètre AB en 14 parties égales, puis de la 11e. d'icelles, élevez une perpendiculaire qui coupe la circonférence en C, & du point C tirez la ligne AC, ce sera le côté du quarré qui sera égal à la superficie du cercle.

Faire un cercle double à un cercle donné. Pl. 4. Fig. 4.

Le cercle donné soit AEBD. & le diamètre AB, au bout duquel on abaisse la perpendiculaire AC de la grandeur du Diamètre, tirez ensuite la ligne BDC, le point D sera le centre du grand cercle ABC, qui sera double de celui AEBD.

L'Equierre inventé par Pithagore. Pl. 3. Fig. 74.

Faites un triangle de trois lignes divisées en 3. 4. 5. parties égales, ou en pieds ou en toises &c. il sera nommé triangle rectangle, attendu qu'il aura un angle droit ; & que le quarré de L'hipotenus 5. sera égal aux quarrés des deux autres cotés 3 & 4, c'est à dire, que 3 fois 3 font 9, qui est le quarré du petit coté ; & que 4 fois 4 font 16, qui est le quarré du coté moyen ; ainsi la somme de 9 & de 16 qui est 25, égale le quarré de 5 fois 5 qui est aussi 25. Cette figure 74. conduit à la connoissance d'une des plus grandes parties

de la Géometrie reétiligne, & même elle fournit dans l'Architecture des proportions à l'infini.

Maniere de tracer dans un cercle tous Poligones réguliers.
Pl. 3. Fig. 78.

Ayant du point G comme centre du cercle mené son diametre AB, il on faut faire le triangle équilatéral ABC; puis d'une des extrémités de AB, tirez à volonté une droite BFD, sur la quelle on portera le nombre des parties égales du Poligone désiré ici en 7. pour un Eptagone; ayant donc tiré du point F (en retranchant deux parties) une parallele à AD qui coupera le diametre ou point E, du point CE prolongez en D, tirez une droite qui coupera le cercle, & qui donnera la distance jusqu'en A d'un coté du Poligone, & ainsi des autres Poligones; car pour un de 11 cotés, il faut également diviser en 11. &. en retrancher deux, l'opération sera toujours de même.

Tracer dans un cercle un Pentagone. Pl. 3. Fig. 76.

Du point D centre du cercle tirez son diametre CA, puis du centre D élevez BD perpendiculaire à CA, coupez ensuite le demi-diametre en deux également, & menez les droites EB, FB, qui formeront un triangle équilatéral, le coté du quel sera le côté du Pentagone désiré, dans lequel on peut tracer une étoile reguliere comme en la Planche 3. Fig. 77.

Tracer dans un cercle, & autour d'un cercle, un quarré & un octogone, voiez ce qui est tracé en la Figure 75. Planche 3.

Autre maniere de tracer l'Eptagone dans un cercle.
Pl. 4. Fig. 9.

Du centre E, décrivez une circonférence, de la même ouverture de compas décrivez du centre C l'arc AFB, qui passera par le centre F, & qui coupera le cercle en AB; tirez ensuite la ligne AB, que vous diviserez en deux également par la ligne CEFD, la partie AE ou EB sera l'un des côtés de l'Eptagone.

Couper un ligne droite en parties égales. Pl. 1. Fig. 13.

Pour couper en 5 parties égales la droite AB, du point A me-

nez à volonté la ligne AC, & sur icelle posez 5 fois le compas d'une même ouverture JK, menez la droite BK & sa parallele EI, FL prise de la 1e. partie, où elle coupera la droite AB en L; l'interval LB sera la 5e. partie de la ligne AB.

Tracer la figure d'un oeuf ou de l'oval pointu. P. 4. Fig. 1e.

Faites un rond de la grosseur que vous désirez, vous le partagerez en quatre parties égales, faisant passer les lignes par le centre, vous diviserez le diametre en 4 parties égales, & vous en prendrez deux parties pour former le diametre du cercle de la pointe de l'œuf, que les deux cercles soient tangeant l'un à l'autre; ensuite vous tirerez les flancs de l'oval en vous servant des raïons, qui ont servi à décrire les deux cercles, que vous prolongerez au dehors de l'oval pointu, où sera le centre des courbes des flancs de l'oval.

Réduire un Poligone rectiligne en petit ou l'augmenter sans changer la figure.

Soit la Figure du Poligoane 3. de la Planche 4. qui a six cotés à faire plus grands ou plus petits, tirez du point A des lignes droites à tous les angles, tirez des paralleles à ces cotés de ligne en ligne, soit en dedans ou en dehors, & la figure sera réduite ou aggrandie.

Réduire un triangle. Pl. 4. Fig. 6.

Tirez des paralleles au coté OP, chaque parallele formera un triangle semblable.

Réduire un Pentagone Pl. 4. Fig. 5.

Divisez le Pentagone en triangle, & faites à chaque triangle comme au précédent & il sera réduit.

Les corps, ou solides, sont compris sous trois dimensions, qui ont *largeur, longueur & hauteur* ou *profondeur*. Les faces *des solides* sont des superficies.

Les solides égaux & semblables sont terminés par de semblables superficies égales en nombre & en grandeur.

Les angles solides sont produits par l'inclinaison de plus de deux lignes qui se touchent en un même point.

Piramide, est un solide compris de plusieurs plans qui se rencontrent en un même point, & qui ont un autre plan pour base. 55. & 56e. Figure de la 2e. Planche.

Prisme, est un Solide entouré de plusieurs plans rectilignes réguliers opposés & égaux, comme les figures 65 & 66. de la 2e. Planche.

Sphere, est une Boule, ou corps solide compris sous une seule superficie qui a un point au milieu que l'on nomme centre, on l'appelle aussi globe, comme la Fig. 52. de la Pl. 2.

Calote, est une surface courbe, à la quelle une ligne droite ne peut s'appliquer en tout sens; la calote est concave en dedans, & convexe en dehors. Pl. 2. Fig. 53.

Le Cube, ou l'hexaedre, est un solide terminé par six surfaces quarrées & égales. Pl. 2. Fig. 58.

Cone, est une espece de Piramide qui à un cercle pour base, il est fait par le mouvement d'un triangle rectangle, au tour de l'un des cotés qui forme l'angle droit, lequel coté est l'axe du Cone, qui passe de la pointe & qui tombe au centre de sa base; il y-a des Cones droits, des Cones scalènes dont l'axe est incliné à sa base, & des Cones tronqués, Pl. 2, Fig. 54, 59. & 63. & Pl. 3. Fig. 80. & 81.

Cilindre, est un corps solide rond & long comme un pilier; il y-a des Cilindres droits & des obliques; le cilindre a deux cercles pour bases, il est fait par le mouvement circulaire d'un Parallelogramme à l'entour d'un de ses cotés; la ligne qui tombe du centre de ces deux bases est nommée l'axe du cilindre, Pl. 2. fig. 51. & 57.

Hélise, est un corps cilindrique en forme de vis qui tourne également autour de son axe, comme s'il tournoit autour d'un cilindre. Planche 3. fig. 79.

L'Annulaire, est une voute qui tourne autour d'un vuide ou d'une colonne & qui a la forme d'un anneau à mettre au doit. Ces sortes de voutes se construisent pour des descentes de caves, ou des partages, ou des voutes d'escaliers, telles que la demi-annulaire de la figure

I

20. de la 4. Planche, qui est coupée par son axe d'un bout à l'autre, & qui est soutenuë sur ses bords par deux cercles circonscrits qui lui servent de naissance.

Ayant parlé de la composition des Lignes, des Plans, des Solides & de leurs figures, il ne s'agit plus que de parler de leurs mesures & d'en trouver les longueurs, les surfaces & les solidités.

Nous avons dit cy-devant que la ligne est une longueur sans aucune largeur ni épaisseur ; il ne s'agit donc que d'en mesurer la longueur : mais cette longueur se mesure suivant qu'elle est posée de niveau, ou suivant son inclinaison, quant au toisé des matériaux employés dans une construction, soit pierres de taille, maçonneries, bois & autres qui entrent dans la composition d'un Edifice, l'on mesure les longueurs telles qu'elles se présentent. Mais lorsqu'il s'agit de mesurer des lignes qui enferment des surfaces terrestres pour en former le Plan avant la construction ou le partage, les longueurs quoyqu'inclinées ne doivent se mesurer qu'horisontalement, attendu que ce n'est que par ce moyen qu'on peut rapporter ces longueurs, pour en former la surface ou le Plan. Nous déduirons ce principe de mesure horizontale plus au long dans l'Arpentage des bois, des terres & des prés qui composent les Terriers & leur renovation.

Ainsi, pour mesurer une distance d'un point à un autre qui sont les deux bouts d'une ligne à mesurer ; il faut comparer la longueur d'une mesure connuë à celle de la longueur que l'on veut connoitre ; Cette mesure connuë est une perche, une verge, une toise, ou un pied, dont on connoit la longueur ; & pour mesurer avec justesse, il faut suivre exactement une ligne droite entre ses deux points, & c'est précisément sur cette ligne droite qu'il faut porter la mesure connuë ; parce que toutes les autres lignes, faisant nécessairement un détour plus ou moins grand, sont plus longues que la ligne droite qui ne fait aucun détour.

De la mesure des surfaces.

Il est évident, que la mesure commune des surfaces doit être elle-même une surface ; par exemple, une perche quarrée, une verge

quarrée, ou une toise ou un pied quarré, sont des surfaces: car un pied quarré qui contient en longueur 12 pouces, son quarré est de 144 pouces; une toise quarrée qui a 6 pieds de long, son quarré est de 36 pieds; parce que 6 fois 6 font trente-six, comme 12 fois 12 font 144. Par la même raison une verge, que l'on nomme en allemand Ruth qui a 16 pieds, son quarré est de 256 pieds; une perche qui a 22 pieds, son quarré est de 484 pieds quarrés; de sorte que mesurer un Quadrilatere qui a 4 toises de large & 6 de longueur, c'est dire 4 fois 6 font 24, que contient la surface du Quadrilatere rectangle.

De la mesure des solides.

Les raisons que nous avons dites des lignes & des surfaces, pourroient suffire pour comprendre la mesure des solides, c'est à dire, des étenduës terminées par des surfaces, que l'on appelle solides, & qui par conséquent se mesurent par les trois dimensions qui sont les largeurs, les longueurs & les hauteurs ou profondeurs; dont la pratique s'en fait par comparaison en mesurant la longueur que l'on suppose de 6, puis ensuite mesurant la largeur que l'on suppose également ici de 6, & la profondeur ou hauteur qui est encore de six; & pour en connoître la solidité, l'on fait cette regle en multipliant la largeur par la longueur en disant 6 fois 6 font 36 qui est le quarré de la surface d'un coté; & comme le Solide a 6 pieds de hauteur ou de profondeur, on multiplie la hauteur 6 par le quarré 36, & il vient 216, qui est le cube du Solide. Voilà l'exemple de trouver le contenu des Solides produits par les trois dimensions. Le reste sera expliqué dans la Partie du Toisés.

Des Moulures & de la maniere de Profiler.

Les Moulures sont à l'Architecture comme les feuilles sont aux arbres, ou comme les branches sont à la tige: car un arbre sans branches ou sans feuilles seroit comme une pierre non taillée. C'est donc avec l'assemblage des moulures que l'on reconnoit un ordre d'avec un autre, & que ces ordres sont des assemblages de moulures jointes & entassées les unes sur les autres. Ces moulures sont construites sur des principes de Géometrie; leurs proportions, leurs quar-

rés & leurs contours font dérivés de la Géometrie ; car ces moulures font tracées avec des lignes droites, courbes, ou mixtes ; aussi n'y-a-t-il que de trois sortes de moulures, des quarrés, des rondes & des mixtes des concaves & des convexes, ou des convexes & concaves ensemble.

Les moulures sont grandes, petites & moyennes ; & l'assemblage qui s'en fait des petites avec les moyennes, & avec les grandes, fait admirer leur beauté & leur dégagement des unes d'avec les autres; en assemblant les moulures l'on dégage toujours les rondes les convexes & les concaves par des droites, ou des droites par des rondes, ou enfin des rondes par des mixtes ; car si on mettoit trois moulures droites les unes sur les autres, l'assemblage n'en contenteroit pas tant la vûe, que si elles étoient séparées par des rondes. Il en seroit de même, si on mettoit trois Tores les uns sur les autres, l'assemblage en seroit ridicule ; c'est pourquoy l'on a joint aux grandes moulures des petites, pour les faire valoir & les faire paroître mieux rangées & dégagées les unes des autres.

Les grandes moulures sont les doucines ou cimaises, les larmiers ou mouchettes, les gros tores ou boudins, les Gorges ou Escapes.

Les moyennes sont les talons, quart-de-rond ou eschine, la scotie ou nacelle, & ainsi des autres comme les demi-cœur, demi-oval ou Tore Corompu.

Les petites sont les filets ou reglets, les baguettes ou astragales les petits Tores & les boudins ; les cavets, les quarts de ronds, & les talons se tracent encore quelquefois fort petits dans les assemblages des parties de menuiserie, les denticules sont encore quelquefois de moyennes moulures, mais les mutules & modillons & consols sont toujours au nombre des grandes moulures.

Toutes ces moulures se tracent de différentes Grandeurs, & selon la distance qu'elles doivent être vûes ; & pour les bien tracer, il faut sçavoir la pratique Géometrique de trois choses, qui est de sçavoir élever une perpendiculaire au bout de la ligne droite, sçavoir faire un rond & en tracer le quart, & enfin sçavoir faire un triangle Equilatéral qui a ses trois côtés & ses trois angles égaux. Au moien de quoy l'on parvient aisément à tracer toutes les moulures nécessaires dans l'Architecture, &

comme il est démontré dans la 5. Planche, ou les lignes ponctuées en marquent les opérations.

L'art de bien profiler les moulures est la partie la plus nécessaire dans l'Architecture & les plus beaux Profils assemblés sont toujours les moins chargés de moulures ; car la confusion de moulures entassées les unes sur les autres rend l'ouvrage grossier & pesant, & l'on doit éviter dans la composition d'un Profil la répétition des mêmes moulures ; leur saillie doit être proportionnée à leur hauteur, eû égard au corps qu'elles doivent terminer, & qu'il y en ait toujours au moins une dominante sur toutes les autres, pourvuë qu'il n'y en ait point d'égale grosseur ni de hauteur, & que les moulures quarrées soient toujours bien à plomb & d'équerre, à moins qu'elles ne soient placées au dessus d'un membre qui termine une partie, comme une Architrave, une Corniche, une Imposte, où il faut du revers d'eau par dessus.

Enfin le dessein doit avoir autant de part à tracer les profils, que la Géometrie à tracer les moulures ; & le bon goût du dessein ne dépend que de la pratique du compas & de la règle, à quoy il convient de s'exercer pour parvenir à bien profiler.

Des Ornemens des Moulures.

L'on ne doit faire aux moulures aucun ornement, qu'il n'y ait des égards à ce sujet par rapport à la dignité du lieu où on doit les placer, car il seroit ridicule d'orner de moulures la porte d'une Prison, & il seroit aussi ridicule de les omettre aux Retables d'autels des Eglises.

L'on doit donc placer à propos les ornemens aux moulures, pour caractériser le lieu ou l'Architecte les employe, puisque ces choses doivent être significatives, & d'un relief proportionné à la grosseur des moulures, ou enfoncé dans icelles ; mais toujours, avec ménagement pour éviter la confusion & la pesanteur. Il faut de la légereté & de la délicatesse dans tout ce que l'on fait, quoyqu'un excès de délicatesse rend souvent les ouvrages trop maigres. C'est donc avec le goût du dessein que l'on met un certain milieu entre la pesanteur & la trop grande délicatesse. Le Listel ou reglet ne peut souffrir aucun ornement, attendu qu'il ne se place que pour dégager les moulures ornemanisées, ni charger d'ornemens la face d'un larmier, ni les Archivoltes & Architraves. La simplicité est préferable à la profusion.

Des trois Ordres Grecs.

Ayant à traiter des trois Ordres, qui nous ont été transmis par les Grecs ancien Peuple de la Grece, nous les réduirons à trois principes essentiels & certains. Il est constant que les trois Ordres que l'on nomme Dorique, Ionique & Corinthien, tiennent les trois classes de solidité, de légereté & un milieu entre l'un & l'autre. Il est donc apparent que *Dorus* Architecte Grec, qui a composé l'Ordre Dorique, l'a formé tant pour la solidité que pour la beauté ; aussi soutient-il parfaitement cette classe sans aucune pesanteur ; d'où on le nomme l'Herculéen, titre d'un homme fort.

L'Ordre Ionique, qui tient le milieu entre le précédent & le Corinthien ; lequel a été inventé par Ion ou Javan, Architecte Grec, fils de Japhet, qui peupla la Grece & duquel les peuples Grecs prirent le nom d'Ioniens. On nomme aussi cette Ordre moyen & *matronal*, terme des vertus attribuées aux Dames Grecques & Romaines.

L'Ordre Corinthien fut inventé par les Architectes de la Grece, à l'honneur de Corinthe, fils de Marathon, qui ordonna le rétablissement de la Ville à laquelle on donna le nom de Corinthe. Mais le chapiteau fut corrigé & mis en proportion par Callimacus Architecte & Sculpteur Athénien. Cet Ordre est le plus parfait & le plus élégant de tous les Ordres ; aussi tient-il le rang supérieur. C'est pourquoy on le nomme le Délicat ou le Virginal, terme propre aux jeunes filles Grecques. On prétent selon Vitruve que cet ordre est le composé, puisqu'il tient du Dorique & de l'Ionique, & il ne faut pas confondre ici le Corinthien composé avec l'ordre composite qui est l'ordre Romain beaucoup plus nouveau.

Il paroit que ces trois Ordres ayent été comparés par les Grecs au corps humain : le Dorique comme l'Herculéen à la force de l'homme ; l'Ionique comme matronal à la vertu des Dames, & le Corinthien comme Virginal à la Chasteté des filles. Aussi voit on le Dorique plus fort quant à sa hauteur ; l'Ionique moyen & ses caulicoles semblables à la coiffure des femmes, & le Corinthien beau délicat & mince comme une jeune fille.

Quant à la hauteur & proportion des Ordres nous suivrons celle de

PLANCHE V.

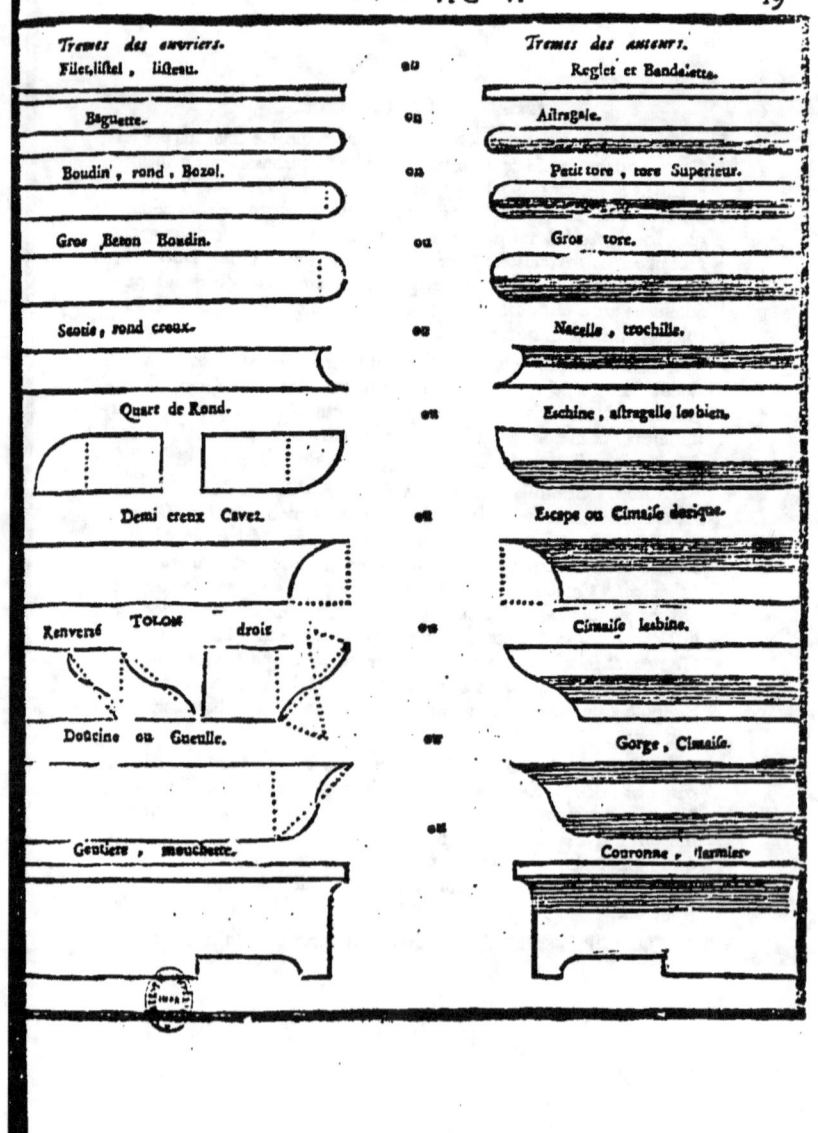

Termes des ouvriers.		Termes des anciens.
Filet, listel, listeau.	ou	Reglet et Bandelette.
Baguette.	ou	Astragale.
Boudin, rond, Bozel.	ou	Petit tore, tore Superieur.
Gros Baton Boudin.	ou	Gros tore.
Scotie, rond creux.	ou	Nacelle, trochille.
Quart de Rond.	ou	Eschine, astragalle lesbien.
Demi creux Cavet.	ou	Escape ou Cimaise dorique.
Renversé Talon droit	ou	Cimaise lesbine.
Doucine ou Gueulle.	ou	Gorge, Cimaise.
Gouttiers, mouchette.	ou	Couronne, larmier.

Mrs. Wolff & Frezier, & quoyque les Grecs n'ayent point donné de piédeftaux aux Ordres, cependant nous prendrons par préférence ceux de Mr. le Cler.

Proportions.
& divifions des trois Ordres Grecs

Les Ordres font divifés fous trois parties connuës, fçavoir, en piédeftaux, en Colonnes, & en entablemens. Ces trois parties font encore divifées fous trois autres, fçavoir;

Les piédeftaux, en bafe, en dais & en corniche.

Les Colonnes, en bafes, en tiges & en chapiteaux.

Les entablemens, en Architraves, en frifes & en corniches.

Et toutes ces parties font encore partagées en moulures, comme on l'expliquera cy après.

Le Module fera compofé de 12. parties, & chaque partie de 12. autres parties plus petites.

Le module fera toujours le demi Diamètre du bas de la colomne qui aura 12 parties. Mais toute la hauteur fera de 8. parties à la portion; la portion aura 8 parties qui font les $\frac{2}{3}$ du module.

L'Ordre Dorique aura 37 portions de hauteur qui font 24 modules $\frac{1}{3}$ fçavoir,

Le piédeftal - - - 7 portions ⎫
La Colonne - - - 24 ⎬ 37. ou 296 parties.
L'entablement - - 6 ⎭

L'Ordre Ionique aura 40 portions de hauteur qui font 26 modules $\frac{2}{3}$ fçavoir,

Le piédeftal - - - 8 ⎫
La Colonne - - - 26 ⎬ 40 portions ou 320 parties.
L'entablement - - - 6 ⎭

L'Ordre Corinthien aura 43 portions de hauteur, qui font 28 module $\frac{1}{3}$ fçavoir,

Le piédeftal - - - 9 ⎫
La Colonne - - - 28 ⎬ 43 portions ou 344 parties.
L'entablement - - - 6 ⎭

PLANCHE VI.

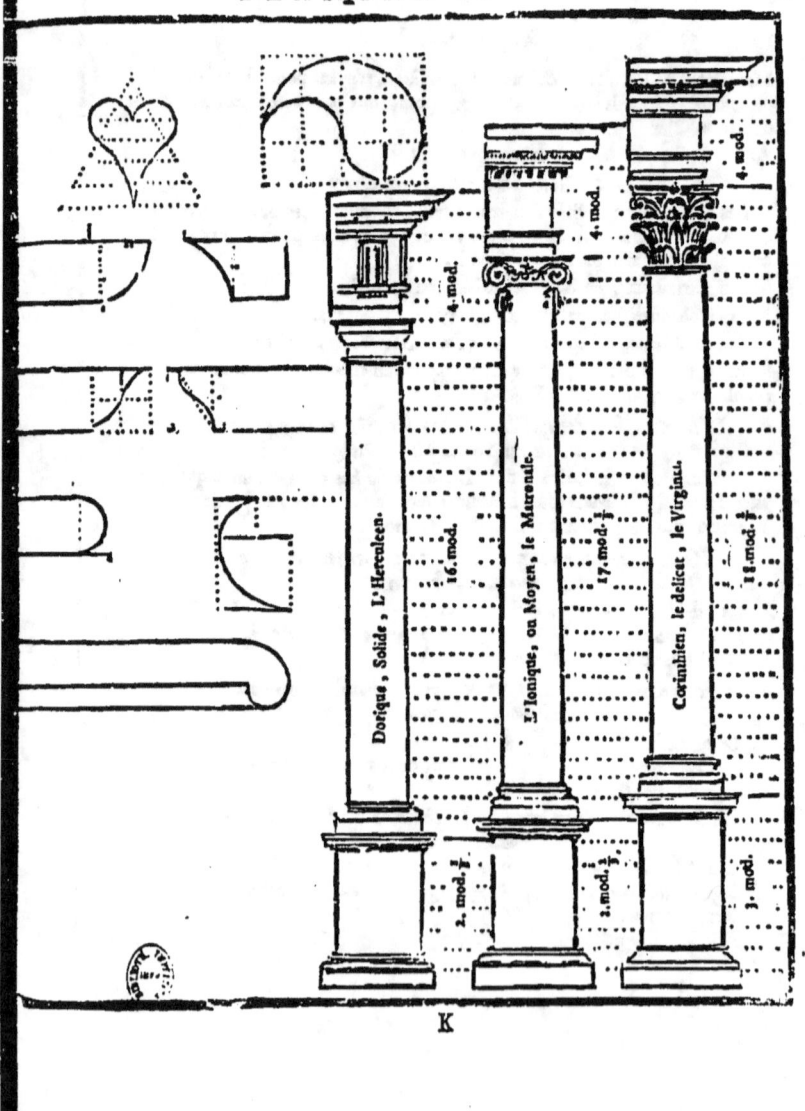

K

La portion fait 8. parties, les trois portions feront la grosseur de la Colonne par le bas ou 24 parties dont la moitié sera le module de 12 parties.

Gradation des trois Ordres.

Dorique - - - - - 37.
Ionique - - - - - 40.
Corinthien - - - - 43.

Comme il se peut rencontrer, que de jeunes Architectes, appareilleurs, ou tailleurs de pierre soient employés à rétablir quelques fenêtres aux Eglises Gothiques, qui sont couronnées par des figures de cœur, de poires ou autres pieces acouplées & farcies de moulures autres que celles qui sont expliquées & décrites à la Planche 5, nous avons jugé à propos de placer ici quelque unes de ces figures, pour en marquer les proportions & la maniere de les tracer, n'ayant besoin d'autre Instruction que de la seule inspection de la Planche 6.

Proportions des Colonnes.

La proportion des Colonnes pour leur hauteur totale, y compris les pieds-détaux, se trouvera dans cette progression 37. 40. 43. qui sont 24 modules ⅙. 26 m. ⅔ & 28 modules ⅓, ainsi une hauteur étant donnée pour élever une Colonne d'Ordre d'Architecture, trouve on le module & le diametre du bas de la Colonne comme il suit.

Pour l'Ordre *Dorique* avec piédestal ; Il faut diviser toute la hauteur en 37 portions; trois portions de la hauteur feront le diametre du bas de la colonne, dont la moitié fait le module.

Pour l'Ordre *Ionique* avec piédestal, divisez la hauteur donnée en 40 portions, dont trois portions feront le diametre du bas de la Colonne ou 2 modules.

Pour l'Ordre *Corinthien* avec piédestal, il faut diviser toute la hauteur en 43 portions, dont trois feront le diametre du bas de la colonne, ou deux modules.

Proportions des Colonnes sans piédestaux.

Pour l'Ordre *Dorique* divisez la hauteur en 30 portions, 3 feront le diametre de la Colonne.

Pour l'Ordre *Ionique*, divisez la hauteur en 32 portions, 3 feront la diametre, ou 2 modules.

Pour l'Ordre *Corinthien*, divisez la hauteur en 34 portions, 3 feront le diametre ou 2. modules.

Du Module des Colonnes.

Les Architectes ne se sont pas arrêtés à une seule mesure pour déterminer le module; les uns ont pris le diametre du bas de la colonne, que je divise ici en 24 parties, que les Architectes nomment grands modules; d'autres ont seulement pris le demi-diametre, dont je me sers ici, & que je divise en 12 parties pour en faire le module; les Architectes le nomment moyen module, & moy. module. Enfin d'autres ont divisé le tiers du Diametre pour en faire le petit module, que je divise ici en 8 parties que je nomme portions, parce qu'il me sert à diviser la hauteur des Ordres, & à trouver le Diametre comme il est expliqué ci-dessus.

Maniere d'Espacer les Colonnes.

Vitruve propose cinq manieres d'espacer les Colonnes, mais nos Architectes modernes ne s'y arrêtent point, ils les rangent suivant que les trigliphes & les métopes *Doriques* l'exigent, attendu qu'il en faut toujours un au milieu de la Colonne, & qu'il faut que les metopes qui les séparent soient quarrés; il est en de même à l'Ordre *Ionique*, où il faut que les denticules qui caractérisent l'entablement soient rangées, & espacées de façon qu'il y en ait toujours une au milieu de la colonne; il en est de même de l'Ordre *Corinthien*, où il faut qu'un modillon de sa corniche soit à plomb & au milieu de la Colonne, qu'il soit d'une même grosseur. Mais, quoique les espaces changent quelquefois de grandeur, cela est bon quand on ne met qu'un Ordre à un frontispice, cependant lorsque l'on met plusieurs ordres les uns sur les autres, & que le *Dorique* comme le plus solide est le premier, il faut nécessairement que tous les autres ordres soient mis à plomb du Dorique, car il est de nécessité que tous les Axes des Colonnes répondent verticalement l'un à l'autre. Quoique, si l'on met plusieurs ordres les uns sur les autres avec des entablements complets, c'est supposer plusieurs toitures à une même face, puisque la corniche représente le terme d'une façade; c'est supposer 2 ou 3 termes à la même façade, à moins de supprimer la frise & la corniche des ordres inférieurs ; ce qui ne pourroit se faire à l'Ordre Dorique à cause des trigliphes qui en forment le principal ornement; d'ailleurs les bases des Colonnes des ordres supérieurs formeroient sur l'Architrave des porte-à-faux contraires à la solidité.

Venons donc à l'explication des entrecolonnemens de Vitruve, & regardons les, quant à l'Ordre Dorique, comme des espaces à ne pouvoir s'écarter.

La façon qu'il nomme *Pycnostyle*, est d'un diamètre & demi d'une Colonne à l'autre, qui font trois modules, qui reviennent à 5 modules du centre d'une Colonne au centre de l'autre Colonne,

La façon qu'il nomme *Systyle* a de distance d'une Colonne à l'autre 2 diamètres qui font 4 modules, qui reviennent à 6 modules d'un centre à l'autre.

La façon qu'il nomme *Euſtyle*, eſt éloignée d'une colonne à l'autre de 2 diametres ¼ qui font 4 modules & demi, ou 6 modules ¼ d'un centre à l'autre. La façon qu'il nomme *Diaſtyle*, a d'éloignement d'une Colonne à une autre, 3 diametres qui font 6 modules, ou 8 modules d'un centre à l'autre.

Quant à *l'Areoſtyle*, il luy donne la diſtance de 4 diametres ou 8 modules d'une Colonne à l'autre; ce qui fait dix modules d'un centre à l'autre.

Ces eſpaces de Colonnes ſont en lignes droites, & ſans retours comme à la Planche 7. Il y a encore d'autres intervalles, ſçavoir l'accouplement des Colonnes qui n'ont qu'un demi module d'intervalle, outre celles de 4 modules ½. 5 modules ½. 8 modules ½, 9 modules ½. 10 modules. 10 modules ½. 13 & 14 modules d'intervalles toujours en lignes droites; mais les grandes diſtances ſont trop ſujetes à être ruinées, ne pouvant ſoutenir leurs Architraves en platte bande; cela n'eſt bon que pour les eſpacemens des Colonnes dans les temples, dont l'intervale eſt cintré par le haut pour s'accorder à la courbure des voutes.

Il y a encore d'autres manieres d'eſpacer les Colonnes Doriques, & qui peuvent ſervir pour les autres Ordres en les mettant en ligne circulaire, & d'où elles peuvent former à doubles colonnes ou accouplées des faces Doriques de trois cotés, comme il eſt marqué aux Planches 7 8 9 10 11 & 12, & dont les intervalles des Colonnes extérieures ſont en rapport tant avec les Colonnes intérieures qu'avec leurs rayons, puiſqu'elles ont leurs intervalles & rayons partagés en demi modules, ou à 6 parties égales du module; ce qui indique les places des trigliphes auſſi bien que des metopes; attendu que les trigliphes ont 12 parties de largeur comme les metopes en ont 18 ſuivant que nous en ferons l'explication, Planche 7.

Le centre des 4 Colonnes BCDE qui eſt en A, eſt éloigné de la Colonne B de 29 demi diametres; la ligne courbe CB eſt partagée en 15 demi modules, qui déſignent trois metopes avec deux trigliphes d'intervalles, non compris les trigliphes du milieu des Colonnes CB. Les intervalles BE & CD ont pareillement un metopes

entre deux trigliphes ; la diſtance DE a de même dans ſon interval le 4 metopes & trois trigliphes, non compris ceux des Colonnes DE.

Il en eſt de même des 4 Colonnes accouplées LGFK (même Planche) où il y-a trois cotés qui n'ont qu'un metope entre les trigliphes des Colonnes ; mais la face courbe FK qui eſt *Picnoſtyle* a deux metopes & un trigliphe au milieu, non compris les trigliphes des Colonnes, & dont le centre H eſt éloigné de 4. modules & demi de chaque Colonne.

A la même Planche même figure KLMN où il y en a deux d'accouplées avec un metope entre les deux trigliphes, celui qui eſt ſon centrique eſt Picnoſtyle ayant deux metopes & un trigliphe ; mais le coté excentrique a cinq modules & demi entre les Colonnes, par conſequent il s'y trouve 3 metopes & 2 trigliphes dans l'intervale, outre les trigliphes des deux Colonnes KN. Et pour trouver ces quatre faces d'entablement Dorique, il faut que le centre J, en ſoit éloigné de 9 modules ½ qui font 19 demi modules d'éloignement des Colonnes LM.

PLANCHE VII. 27

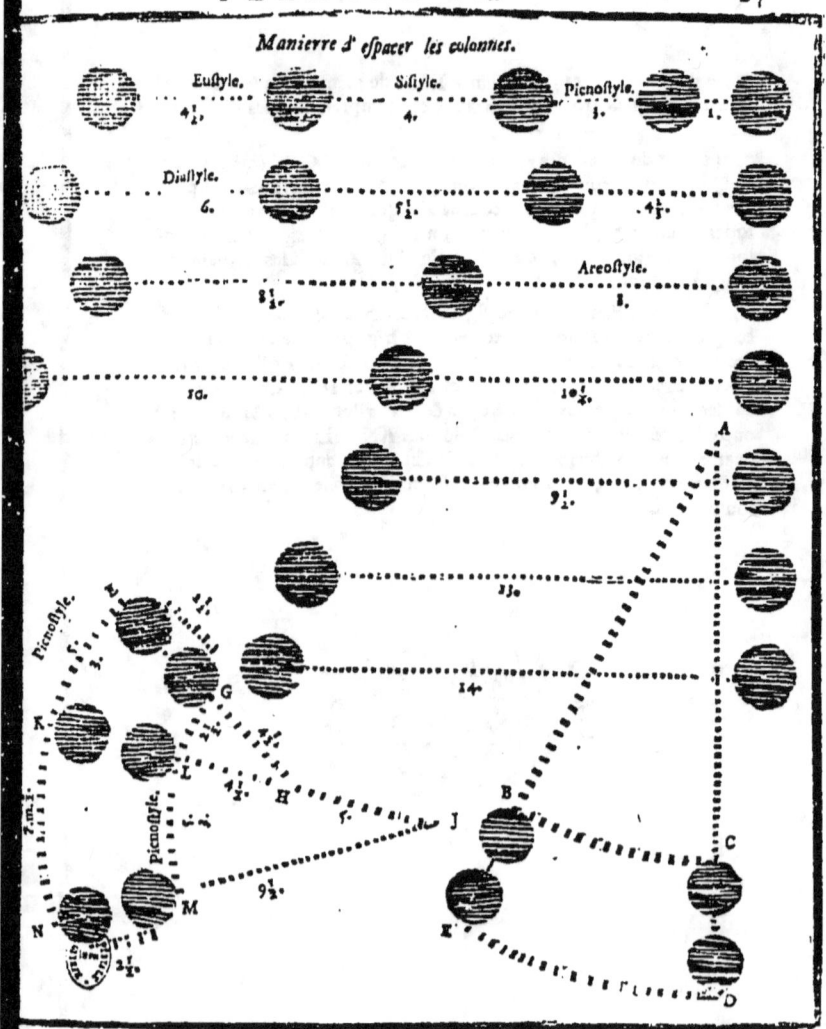

Maniere d'espacer les colonnes.

Il en est de même des 6 Colonnes accouplées de la 8 Planche, d'où les 4 Colonnes concentriques de 10 modules, & leurs opposé de 12 modules ½. Leurs centres en est éloigné de 19 modules ; Les intervalles des Colonnes 12 modules ½ & de leurs opposés 15 modules leur centre en est éloigné de 24 modules.

A la même Planche 8. Les Colonnes éloignées de cinq modules d'un centre à l'autre sont Picnostyles. Les distances des courbes 7 modules ½, & leurs opposés 10 modules qui est Diastyle ; leur centre en est éloigné de 22 modules.

A la même Planche 8. Les 6 Colonnes qui ont les intervalles Pycnostyles, les rayons de la courbe 2 module ½. & leur opposé Picnostyle 5, sont éloignés jusqu'au centre de 7 modules. Et à la même figure 5 Picnostyle, & de leur opposé 7 modules ½. Le centre en est éloigné de 13 modules ½.

A la

PLANCHE VIII.

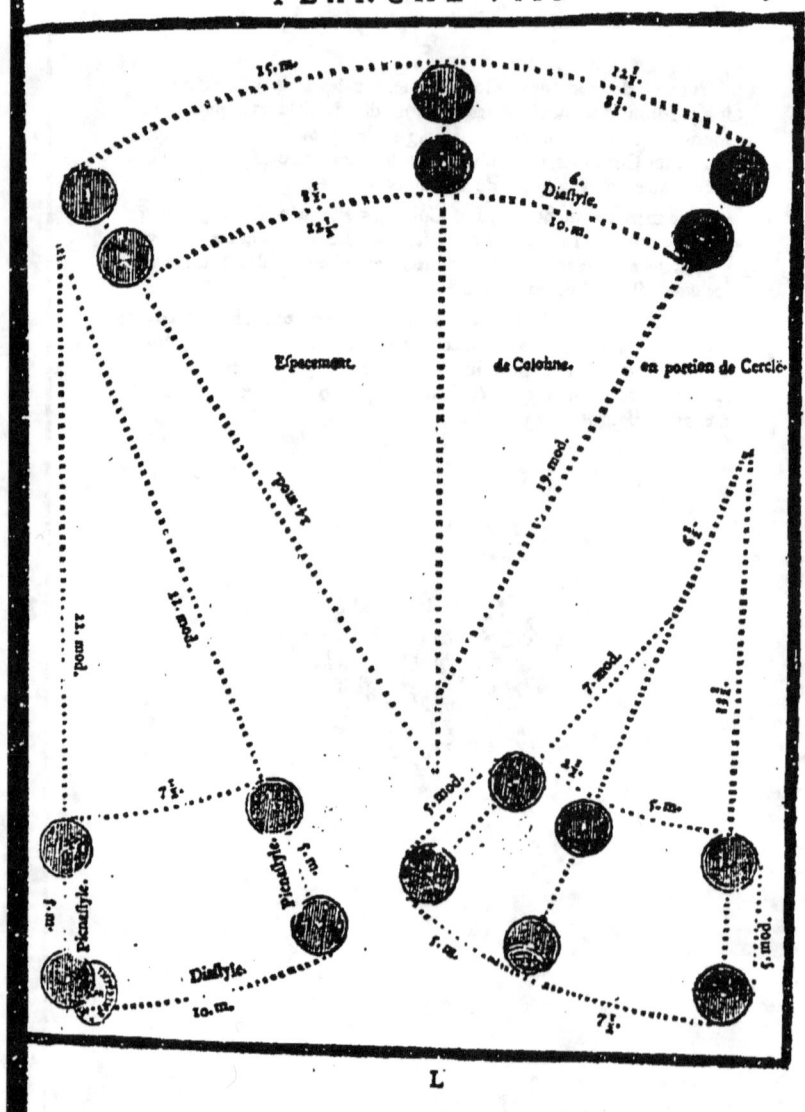

A la Planche 9. 1. Figure. Les 4 Colonnes accouplées & Picnostyles sont en distance de 7 modules ½ du centre d'une Colonne à l'autre centre; & le centre des cercles concentriques des 4 Colonnes en est éloigné de 19 demi modules.

Les 4 Colonnes de la même Planche, figure 2, dont une distance est Picnostyle & son opposé de 7 modules ½, sont en distance comme la précédente de 7 modules ½, & le centre des portions de cercles concentriques en est éloigné de 29 demi modules.

Les 6 Colonnes de distance Picnostyle, figure 3 & 4, l'Arcostyle 10 & son opposé 12 modules ½, sont éloignés de leur centre commun de 54 demi modules.

Les 4 Colonnes de la figure 4, de 12 modules ½, & son opposé 15 modules, sont éloignés de leur centre de 32 modules ½.

Les 4 Colonnes de la figure 5. de 7 modules ½, & son opposé 10 modules, sont éloignés du centre commun qui les a décrit, de 54 demi modules.

Les 4 Colonnes de la figure 6 qui sont Arcostyle, & son opposé 12 module ½, sont éloignés de leur centre de 76 demi modules.

Ayant de la place à cette Planche 9, nous y avons figuré un compas à fausse équerre, avec un plomb & son chas, & un niveau de poseur avec son plomb, la fausse équerre servira à lever des angles rectilignes, prendre les mesures & les rapporter sur les pierres de taille ou sur les bois ; le niveau servira à dresser des lignes horisontales; & le plomb servira à tirer & vérifier les lignes verticules & à plomb.

PLANCHE IX.

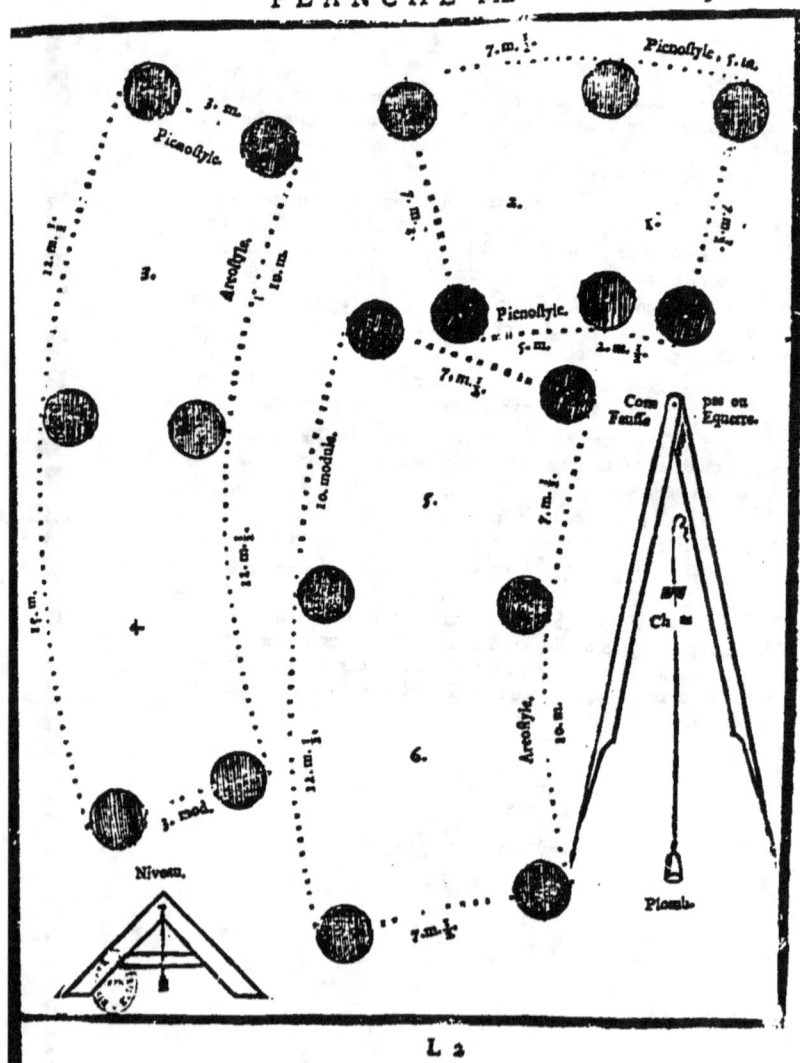

L'on peut former à double colonne accouplée un Péristyle de 12 Colonnes sur un cercle avec 12 autres Colonnes à cercles concentriques. Voyéz la Planche 10. Qui est le Plan fait pour la croix du milieu de la Ville d'Echternach, qui est enfermé de 24 Colonnes d'Ordre Dorique, & la croix au centre du cercle sur une Colonne Corinthienne; les Colonnes qui forment la chapelles, sont, comme nous avons dit accouplées, les Colonnes du dedans sont éloignées l'une de l'autre de 10 demi modules; par conséquent elles sont diastyle; & par le dehors elles sont espacées de 15 demi modules d'un rayon à l'autre. Ainsi les trigliphes & metopes se trouvent de tous cotés très bien partagés; & le centre s'en trouve éloigné de 9 modules ½, ayant mis le module à 14 pouces de france; ainsi les Colonnes ont 2 pieds 4 pouces de grosseur; la chapelle à dans œuvre 22 pieds 2 pouces pour son Diamètre; le dessus est terminé en calotte recouverte en pierre de taille à joint-recouvert terminé au milieu par le Sauveur; sur le haut de l'entablement, à l'aplomb des Colonnes est posé sur un piédestal chacun des 12 Apôtres; en dedans au dessus de l'entablement, la voute qui est en cul de four, y prend naissance, & est surmontée de trois pieds, ensuite elle forme une demi sphere concave ornée de 12 Arcdoubleaux qui se terminent en rayons autour d'un St. Esprit suspendu au plafond de la coupolle au dessus du Christ de la Croix. L'on monte à l'entrée de cette chapelle de cinq marches, dont la 5 forme le plafond ou palier, qui saillit les Colonnes de trois pieds, sur le quel palier sont posées les Colonnes sans piédestaux. Au-dedans de la chapelle il y-a deux marches pour approcher la croix qui est au bout d'une Colonne d'Ordre Corinthien avec son piédestal; mais la Colonne n'est terminée que par son Chapiteau, qui reçoit la Croix & le Christ.

C'est à cette Croix que les Processions particulieres se rendent à la 2 Fête de Pentecôte l'après midy avant leur logement, où ils reçoivent l'instruction & la bénédiction de leur pasteur. C'est encore à cette même croix que s'assemblent le landemain à 4 heures du matin les mêmes Processions particulieres avant de se rendre au lieu de l'assemblée générale, où se fait le départ de la Procession solennelle & générale pour venir à l'Abbaye; laquelle Procession s'y fait avec autant de joye, & de fatigue que de Dévotion.

PLANCHE X.

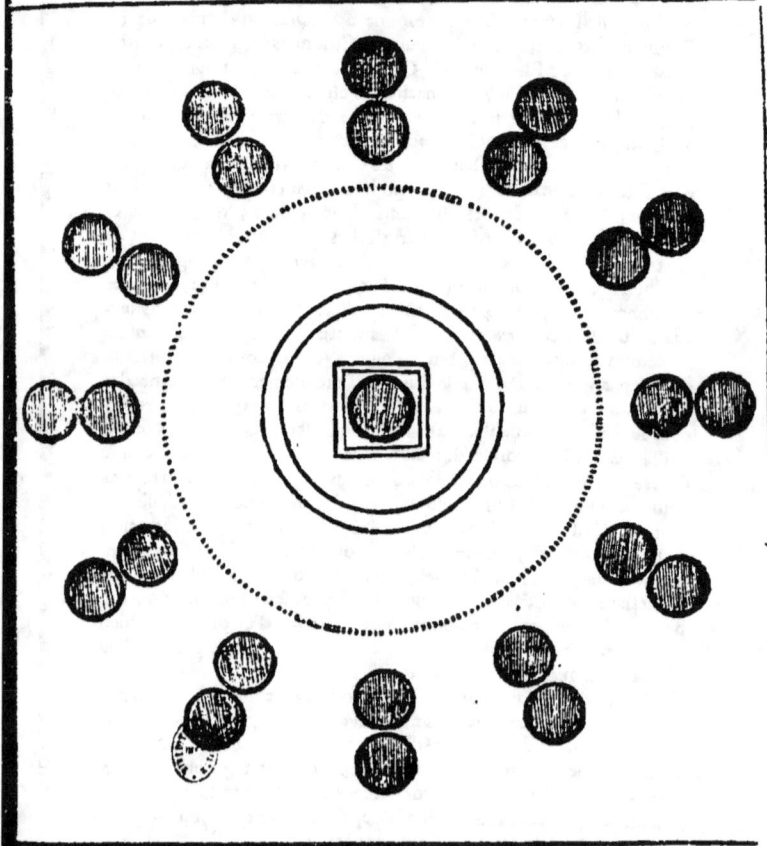

Nous avons encore un autre espacement de Colonnes sur des courbures concentriques, qui ont de distance 10 modules du centre d'une Colonne à l'autre, laquelle distance est Arcostyle, Planche 11. dont la premiere partie de 10 modules, sur son opposé 12 modules & demi. Le centre de ses deux courbures est éloigné de 24 diamètres & demi qui font 49 modules.

La seconde partie de la même figure, qui décrit des courbures d'une Colonne à l'autre de 12 modules & demi sur son opposé 15 modules, lesquelles sont éloignées de leur centre de 60 modules.

Ayant de la place à cette Planche 11. Nous y avons tracé la façon que le pere Derand Jésuiste enseigne dans sa coupe des pierres, pour soutenir l'effort de la poussée de voutes de toutes especes: méthode facile mais peu solide.

La grandeur de la voute étant donnée comme AB de même que la hauteur de sa montée, trouver l'éppaisseur du pied droit ou de la culée.

Après que l'on a décrit le cintre de la voute depuis ses coussinets AB, il faut la partager en trois parties égales AD, DC, CB, & ensuite tirer une ligne droite du point de division C au point du coussinet B, qu'il faut prolonger au-de là du point B à pareille distance comme CB, où on élevera une ligne à plomb qui reglera l'épaisseur du pied droit de la voute, lequel pied droit sera toujours élevé aussi haut que le dessus de la voute & plus, s'il est possible, en garnissant les Reins de la voute & les liant aux pieds droits.

Leon Baptiste Alberti donne aux pilles des Ponts le tiers de l'Arche; Palladio ne donne pas moins du sixieme & pas plus du quart. Et Mr. Blondel donne les trois huitieme de la largeur de l'Arche.

Dans la construction des Bâtimens, il est nécessaire de commencer par les murs des fondations, lesquels très-souvent soutiennent des terres des deux cotés: ces murs seront suffisamment épais, s'ils ont un sixième de plus d'épaisseur que celui qu'il soutient au rez-de-chaussée. Ces murs se font plus ou moins épais lorsque les matériaux sont plus au moins bons. Pour un mur que l'on veut élever à 20 pieds du rez-de-chaussée avec de bons matériaux, il sera assez

épais de 20 pouces ; mais si les matériaux font moyennement bons ; il en foudra 22 pouces ; & si les matériaux font encore moindres, il faudra donner 24 pouces d'épaisseur, & ainsi à proportion de leurs élévations : desorte que si celui de bon matériaux n'a besoin que de 20 pouces, sa fondation entre deux terres sera suffisamment épaisse de 24 pouces, au lieu qu'il faudroit à ceux des matériaux moindres de 22 & 24 pouces, des fondations épaisses de 27 & de 30 pouces.

Mais lorsqu'un mur de 20 pieds d'élevation est assis sur ses fondations entre des terres & des caves, & que le mur est élevé de 20 pieds par-dessus, il doit avoir 30 pouces par le bas, réduit à la naissance de la voute à 26 pouces, pour avoir 20 pouces au rez-de-chaussé ; au lieu qu'en médiocres & mauvais matériaux, il faudra en fondation 36 à 40 pouces d'épaisseur, & ainsi à proportion de l'élévation des Bâtimens : car pour un Bâtiment de 30 pieds avec de bons matériaux, il lui faut au rez-de-chaussée 24 pouces & les fondations à proportion.

Mais quand un mur est élevé en l'air sous le rez-de-chaussée de 10 à 12 pieds, & qu'il y a des caves dont les voutes poussent les murs, s'ils sont faits avec de bons matériaux, ils sont suffisamment épais par le bas de 6 pieds, & il faut le réduire avec talus d'un coté de 3 pieds pour avoir un pied d'empâtement pour les deux cotés, qui font 6 pouces de retraite de chaque coté. Voilà ce que j'ai suivi, depuis que je construis des Batimens petits ou grands.

Remarques sur la poussée des terres contre des murs en terrasses.

L'on suppose icy un mur de 30 pieds de hauteur, auquel il faut donner du talus (suivant Mssrs. de Vauban & Belidor) le cinquieme qui est 6 pieds ; donner par le haut 5 pieds 5 pouces & par le bas 10 pieds 10 pouces si les matériaux sont bons ; ou s'ils sont mauvais, il leur faut donner 12 pieds par le bas, & 6 pieds par le haut, surtout lorsqu'il y a une grande largeur de terres à soutenir : car sans cela on en peut diminuer par le haut une partie de son épaisseur, les terres pesant moins d'un tiers que la maçonnerie, c'est à dire, qu'un pied cube de terre pese moins d'un tiers qu'un pied cube de pierre.

Pour avoir une plus grande facilité d'entendre cette partie de construction, nous avons représenté à la Planche 11 des Plans & des Profils

de murs qui soutiennent des terres, avec plusieurs méthodes de les construire, à quoi nous ajoutons une table des hauteurs des terres à soutenir, & de l'épaisseur des murs qu'il faut pour resister à leur effort ou à leur poussée, sans que cela puisse empêcher de les augmenter ou diminuer, suivant les bons ou mauvais matériaux.

Hauteur du mur.	Poussée des terres.	Épaisseur du mur par le bas.	Épaisseur du mur par le haut.
pieds	pi po	pi po	pi po
5			
10	6 — 6	4	2
15	13 — 10	5 — 10	2 — 10
20	24	7 — 9	3 — 9
25	36 — 6	9 — 7	4 — 7
30	52 — 6	11 — 5	5 — 5
35	71 — 1	13 — 4	6 — 4
40	92 — 4	15 — 3	7 — 3

Lorsque l'on construit des murs avec contreforts, il faut des murs avec moins d'épaisseur. L'on donne ordinairement aux contreforts 4 pieds & demi d'épaisseur, en les éloignant de 8 pieds les uns des autres, & ces contreforts doivent avoir 6 pieds de longueur; pour lors les murs de ces contreforts qui soutiennent des terres doivent avoir la figure A Planche 11. on les peut même mettre de 15 pieds à 15 pieds, & leur faire retraite comme en B. Les profils numerotés 1. 2. 3. 4. 5 & 6 font assez connoître le changement que l'on peut faire aux murs, lorsqu'il n'y a gueres de terre à soutenir, de même que la table cy-dessus.

Avant que de passer à la construction des Ordres & à leur compositions, nous donnerons encore quatre façons d'espacer les Colonnes en partie circulaire, & sur des cercles concentriques pour pouvoir former des Piristyles ou promenoirs cintrée. PLAN-

PLANCHE XI.

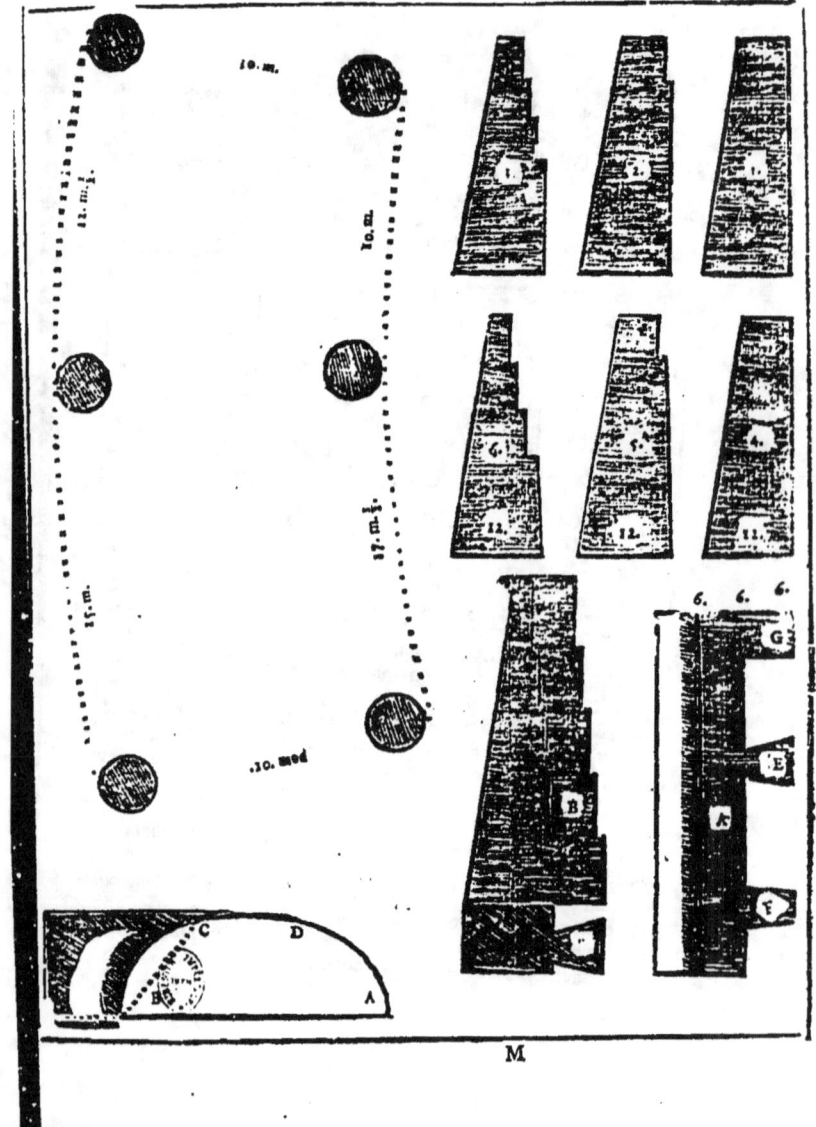

La figure A de la 12 Planche nous représente 4 Colonnes éloignées de 7 modules & demi d'un centre à l'autre; la courbure de 12 modules & demi, & son opposé de 15 modules sont éloignés de leur centre de 54 modules.

Les 4 Colonnes de la figure B sont éloignées de leurs centres de 10 modules; la premiere courbure de 2 modules & demi & son opposé de 5 modules qui est Picnostyle, sont aussi éloignées de leur centre de 12 modules.

Les 4 Colonnes C de la même figure dont la courbure 5, qui est Picnostyle, & son opposé de 7 modules & demi, sont éloignées de leur centre de 28 modules.

Enfin les 4 Colonnes D de la même figure dont la courbure de 7 modules & demi, & son opposé de 10 modules qui est Arcostyle, sont éloignées de leur centre de 37 modules.

Au moyen de cette connoissance & distance des centres des Colonnes posées sur des lignes courbes, l'on peut décrire les courbures & former les Colonnes, les espacer avec la même mesure du module en suivant ce qui est décrit par les Planches 7. 8. 9. 10. 11 & 12. Les figures qui y sont tracées fournissent assez de moyens pour composer des Colonnades circulaires & des Promenoirs, & par ces exemples on en peut former des rondes ou parties d'icelles, & des Elliptiques, même à telle quantité de centres que l'on voudra. On peut même augmenter encore les espaces des Colonnes si l'on veut, en suivant les principes décrits par les dites Planches.

Avant de parvenir à la composition des Ordres, nous avons jugé à propos de placer dans cette même Planche 12 une échelle d'une mesure de 6 pieds, attendu que la toise de France a 6 pieds de longueur; laquelle échelle est en rapport pareil à la chaine que nous y avons figurée de 22 pieds, & les quelles ensemble serviront à mesurer les distances nécessaires. En mesurant avec la chaine, on se servira des onze piquets pour en faciliter les longues opérations; lesquels piquets sont aussi représentés à la même Planche 12.

PLANCH XII.

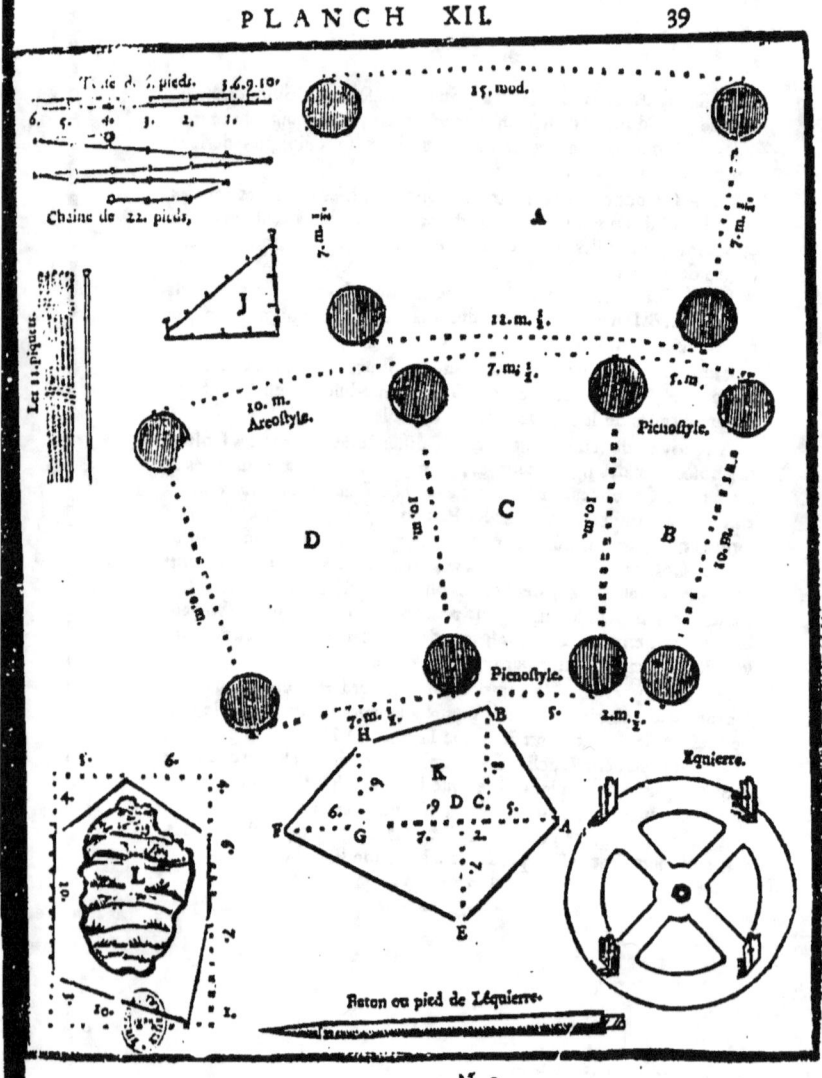

Nous avons de plus donné un exemple à la même Planche de faire l'équerre de Pithagore où il y-a un angle droit. Cette opération est facile; elle se fait en mettant 4 pieds sur une ligne droite & des extrémités de laquelle il faut faire deux autres côtés l'un de trois pieds l'autre de 5, & ce sera l'équerre juste de Pithagore; car la ligne 3 avec la ligne 4 forment à leur rencontre un angle droit & d'équerre, comme il se voit à la figure J. une telle opération est aussi juste qu'avec l'équerre d'Arpenteur que nous avons figuré à la même Planche; cependant l'équerre abrège davantage les grandes opérations telles qu'elles sont décrites en angles droits aux figures K & L. de la même Planche; ce que nous expliquerons plus au long dans le Traité des mesures.

Ordres des Colonnes.

La mesure & proportion d'un Module est le demi diametre du bas de la Colonne: je le divise icy en 12 parties.

Si je donne ici les trois Ordres Grecs sous une nouvelle méthode & sur un module de 12 parties, je ne prétends pas m'élever en nouvel Auteur, ni entrer en des discours à ce sujet qui seroient superflus: le nombre des figures que je donne, quoyque gravées sur bois, s'expliquent suffisamment, il me suffira de faire quelques remarques, & quelques observations, que je crois nécessaires pour l'instruction de ceux, qui commencent cette étude.

De l'Ordre Dorique.

L'Ordre Dorique n'a point de volute, mais il a plusieurs moulures, & sa frise est ornée de trigliphes & métopes.

Pour construire cet Ordre Dorique avec son piédestal, on divisera toute la hauteur en 37 Portions égales; l'on en donnera 7 au piédestal, à la Colonne 24, & à l'entablement 6. Ainsi tout l'Ordre sera en fractions $\frac{7}{37}$, $\frac{24}{37}$ & $\frac{6}{37}$ qui font 24 modules $\frac{1}{7}$.

Si l'on veut construire cet Ordre sans piédestal, on donnera à la Colonne 24 portions, & à l'entablement 6; chaque portion sera de 8 parties, & le tout sera 20 modules.

La base du piédestal aura 10 parties $\frac{1}{2}$ de parties, son dez aura 3

PLANCHE XIII.

modules 3 parties ½, & sa corniche aura 6 parties. Ainsi le piédestal aura 4 modules ½.

La base de la Colonne aura 12 parties, son fût aura avec l'astragale 14 modules, & son chapiteau un module, ce qui fait en tout 16 modules.

L'architrave de l'entablement aura 1 module, sa frise 1 module ½, & sa corniche aura aussi un module ½, le tout faisant 4 modules.

Les moulures de cet Ordre sont cotés tant en hauteur qu'en saillie sur la Planche 13.

L'imposte de cet Ordre a 10 parties de hauteur, & 4¼ de saillis; son Archivolte aura 8 parties de largeur, & 3 parties & demie de saillie.

On remarquera que les mutules de cet ordre sont diminués & réduits à 8 parties ¼ de saillie, par conséquent la saillie de la corniche n'est que de 21 parties.

Les plafonds des corniches Doriques que nous avons donnés aux Planches 14 & 15, sont assez voir la saillie des corniches, & leurs ornemens aux plafonds, de même que la saillie des mutules divisée pardessous sur sa largeur en 6 parties ou gouttes, & sur sa saillie en 4 gouttes, avec un modillon ménagé au milieu du mutule. Celui de l'angle saillant de la 14 Planche fait voir le Plan supérieur des Colonnes, leurs espacemens & la distribution des plafonds au-dessus des métopes entre les mutules, qu'au lieu de rester quarrés, ils forment des figures oblongues qui ont la grace que l'on s'est proposée; cette corniche Dorique a été executée avec sa diminution au premier Ordre du Portail de St. Vincent de Metz en 1754; Mais son plafond n'est encore point orné de sculpture. Cet ouvrage ne se fera que lorsque tout le portail sera achevé avec les fers à-cheval qui doivent l'acompagner. L'intention de l'Architecte lorsqu'il fi: les fondations de ce Portail & quil eut établi les bases des Colonnes, n'etoit pas de faire une platte-bande au-dessus de la principale porte d'entrée. Il avoit projetté des retours à l'entablement pour faire retraite au-dessus de la porte comme aux Collatérales. Mais on a cru devoir

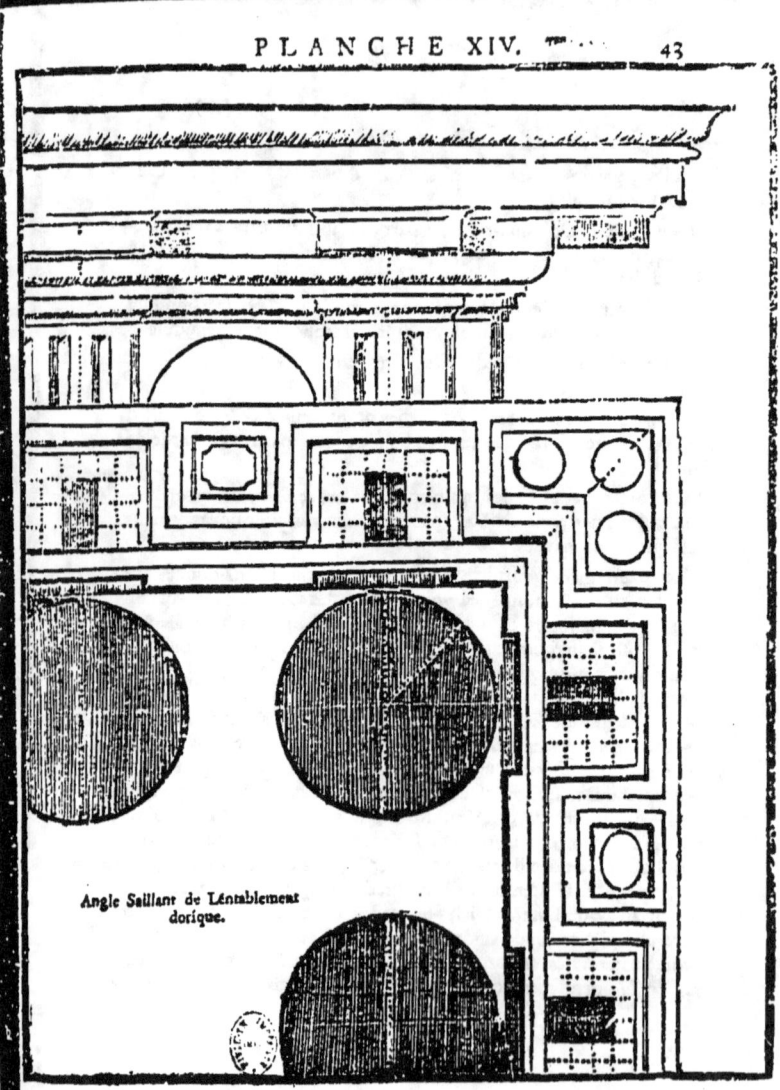

PLANCHE XIV.

Angle Saillant de L'entablement dorique.

profiter de son éloignement de 30 lieues pour faire passer l'Architrave droite & former un plafond au-dessus de la porte, sans réfléchir à l'épure tracée dans l'Eglise où l'entablement faisoit retour, & où les tigliphes & métopes se trouvoient distribués. A son retour il n'étoit plus tems de démolir une Architrave & une frise où le défaut est que les métopes se trouvent un peu trop larges. Cela ne seroit point arrivé, si on avoit suivi l'établissement de l'ouvrage conforme au plan de l'auteur, approuvé par les Supérieurs Majeurs le 22 Janvier 1754.

PLANCHE XV.

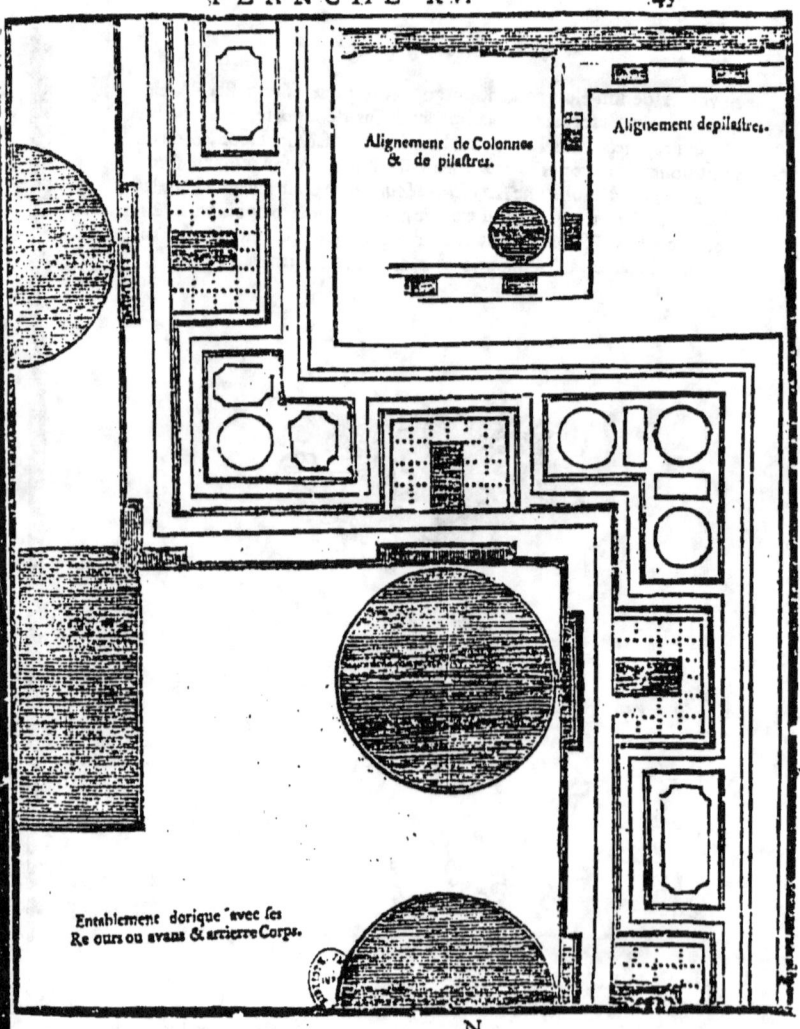

La Planche 15 représente le plafond d'un Entablement Dorique avec ses retours, & une Colonne ou un pilastre à l'angle saillant; mais il est à observer, que, s'il y a une Colonne à l'angle, il s'y trouve un porte-à-faux à l'Architrave qui saillit sur le tailloir du chapiteau de la Colonne, déffaut dont l'on ne peut s'abtenir; que si l'on y met un pilastre qui ne soit pas diminué, l'Architrave fait une retraite sur le nud du pilastre, déffaut que l'on ne peut corriger qu'en faisant retour à l'entablement qui est encore un autre déffaut à éviter; de sorte que lorsqu'on rencontre plusieurs déffauts, il faut toujours choisir le moindre, lorsque l'on fait faire ressaut aux Ordres, soit Dorique, Ionique ou Corinthien, le ressaut ne peut être moindre à l'Ordre Dorique que d'un métope, à l'Ionique de plusieurs denticules, & au Corinthien d'un modillon, pour pouvoir raccorder & avoir des simétries au plafond.

Dans une façade de Colonnes, s'il y a des pilastres derriere & que l'on veuille faire ressaut aux Colonnes, il faut soutenir les pilastres sur un même allignement comme à la Planche 15, quand même le ressaut seroit de deux ou trois métopes; la Colonne s'en trouve plus belle & mieux dégagée, & le pilastre fait l'ornement de l'allignement du mur. La Planche 15 en montre assez pour faire sentir ce qu'on en peut dire.

De l'Ordre Ionique.

L'Ordre Ionique est caractérisé par les volutes de son Chapiteau, par sa base attique (a) & par les denticules de sa corniche. Cet Ordre est moyennement solide, il ne tient ni de la trop grande solidité, ni de la trop grande légéreté : on le nomme pour cela le matronale. Cet ordre est plus propre pour les Eglises des Religieuses & des Chanoinesses que tout autre Ordre.

Pour construire l'Ordre Ionique avec piédestal, l'on divise toute la hauteur en 40 portions, dont trois feront le diamètre du bas de la Colonne ou 2 modules ; le tout sera 26 modules 8 parties.

L'on donnera au piédestal 8 portions qui feront 5 modules ⅓.

A la Colonne 26 portions qui font 17 modules ⅓.

A l'entablement 6 portions qui font 4 modules.

La base du piédestal aura 12 parties ½. Son dez aura 3 modules 9 parties ½ ; sa corniche 6 parties ½.

La base de la Colonne aura, étant attique, 1 module ou 12 parties, la tige de la Colonne 15 mod. 4 parties & le chapiteau un module.

L'Architrave de l'entablement aura 1 module, sa frise 1 module 4 parties, & sa corniche 1 module 8 parties.

Si l'on veut construire cet Ordre sans piédestal, on le divisera en 32 portions. L'on donnera à la Colonne base & chapiteau comme cy-dessus, & également à l'entablement.

Nous avons mis Ion au rang des Architectes à cause de cet Ordre dont il est le premier inventeur & pour avoir le premier bâti à Ephese trois Temples Ioniques, l'un à Diane, l'autre à Apollon, & le troisiéme a Bacchus.

Les moulures qui composent cet Ordre sont cotées à la Planche 16 tant en longueur qu'en saillie.

(a) On la nomme base attique, parce qu'elle a été inventée dans la Province d'Attique, ou Athénes étoit la capitale, on pourroit même la nommer base Athénienne ou Antique, puisqu'elle a donné naissance à la Corinthienne.

Nous avons tracé à cette Planche 16. la volute de Vitruve avec une cathete en grand, qui marque les positions des branches du compas pour la tracer & pour tracer sa seconde volute. On voit aussi en grand le quart-de-rond où sont les oves pour en voir les saillies, de même que le tailloir de deux façons.

L'imposte de cet Ordre sera de 10 parties ¼ & de 4 parties & demi de saillie. Son Archivolte aura de hauteur 8 parties, & de saillie 3 parties ¼.

PLANCHE XVI.

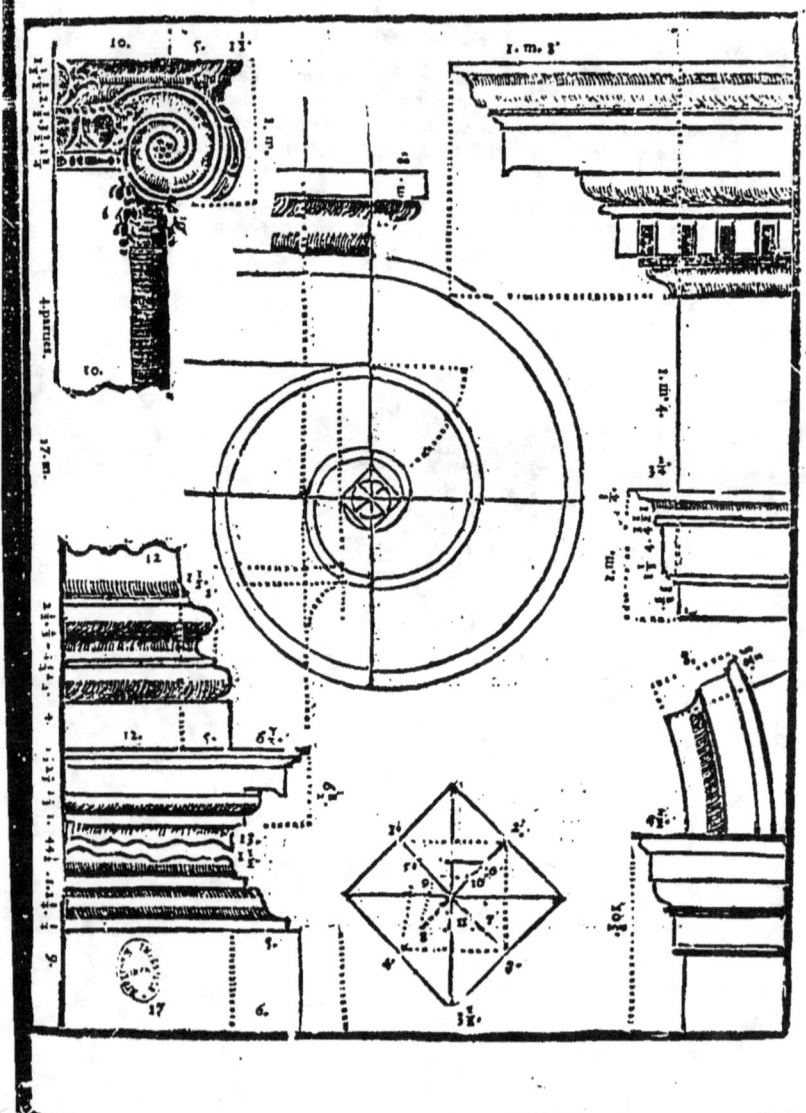

De l'Ordre Corinthien.

L'Ordre Corinthien est caractérisé par trois choses, savoir par la base de sa Colonne qui a trois tores, par son chapiteau qui a des caulicôtes & deux rangs de feuilles, & par les modillons de sa corniche. Cet Ordre est le plus beau, le plus parfait, & le plus élégant de tous les ordres; on le nomme le délicat & le virginal; on l'employe à toutes les fêtes, à tous les triomphes & divertissemens, aux jeux & aux Temples dédiés aux vierges. Il a été inventé par les Architectes de la Grece, à l'honneur de Corinthe fils de Marathon, & son chapiteau par Callimachus Sculpteur & Architecte. Surnommé l'industrieux par les Athéniens; il avoit pris pour idée de ce chapiteau un vase couvert d'une thuile platte posé sur terre & autour duquel avoir crû une plante d'acanthe dont la thuile avoit fait recourber les feuilles, à ce qu'en dit Vitruve; cet Artiste en forma le dessein du chapiteau Corinthien, & les Architectes après lui y ont donné des proportions que nous suivons aujourdhuy, comme il est marqué à la Planche 17.

Pour construire l'Ordre Corinthien, comme nous l'avons expliqué cy devant avec piédestal, l'on divisera toute la hauteur en 43 portions, qui font 28 modules ⅔. L'on donnera 9 portions au piédestal qui font 6 modules; à la Colonne, y compris sa base & son chapiteau, 28 portions qui font 18 modules ⅔, & à son entablement 6 portions qui font 4 modules, ou 48 parties.

Son piédestal est aussi divisé en trois, sçavoir, la base qui a un module une partie, son dez 4 modules 5 parties, & sa corniche 6 parties.

La Colonne est de même divisée en trois parties; sa base a un module, le fût de sa Colonne a 15 modules 4 parties, & son chapiteau a 2 modules 4 parties.

Son entablement est aussi divisé en 3 parties, savoir, son Architrave qui a 1 module 1 partie, sa frise a un module 2 parties, & sa corniche a 1 module 9 parties.

Pour ce qui regarde les moulures de cet ordre, la Planche 17 en fait connoitre les grosseurs & les saillies de même que les contours.

PLANCHE XVII.

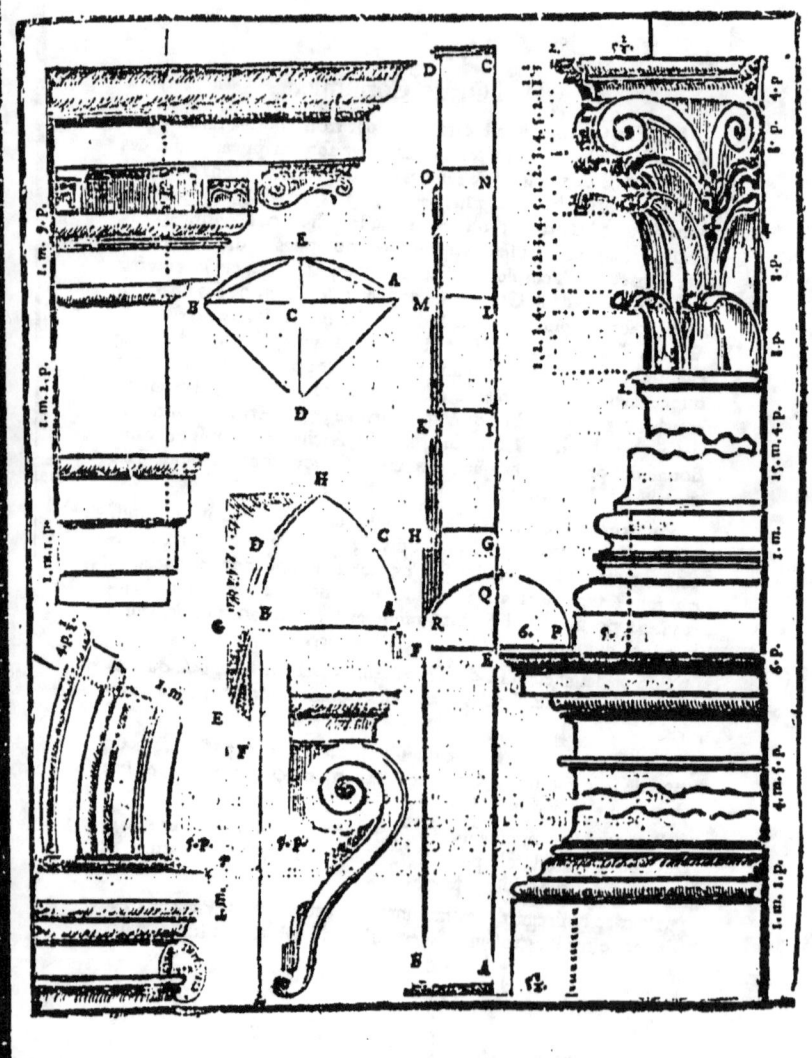

Nous obſerverons ſeulement, qu'il faut qu'il y ait toujours un modill-
lon à l'aplomb du milieu de la colonne ou du Pilaſtre.

L'impoſte Corinthienne aura 1 module de hauteur, & 5 parties de
ſaillie; ſon Archivolte aura un module de hauteur & 4 parties ½ de ſail-
lie; l'intervalle entre l'Archivolte & l'Architrave ſera de 8 parties, &
ſa conſole ou clef aura 11 parties de ſaillie.

Nous avons donné à cette Planche la maniere de diminuer les colon-
nes, ſans aucun renflement; la groſſeur & la hauteur étant terminées
l'on diviſera la hauteur en 3. Ayant déterminé de combien on veut
qu'elle diminue, nous la diminuons icy d'un ſixieme du Diametre. Ay-
ant donc 24 parties par le bas & autant par le tiers, on diminuera la Co-
lonne de 4 parties au bout haut, ce qui fait deux parties de chaque côté.
Pour y parvenir on fait un demi cercle au tiers de la Colonne PQF; on
diviſe les deux autres tiers en tant de parties égales, que l'on voudra
icy en 5; l'axe de la Colonne paſſant par les points CNLIGQEA on
tire une parallele du point D au point R qui eſt la diminution de la Co-
lonne. enſuite l'on diviſe RF en autant de parties qu'on a diviſé la hau-
teur des deux tiers icy c'eſt à dire en 5, & on tire des paralleles des points
OMKH juſques ſur la courbe diviſée à chaque point de diviſion; enſui-
te on tire du point D au point O, & du point O au point M, du point
M au point K, & enſuite au point H & de H en F une ligne paſſant
par tous ces points, qui ſera la diminution de la Colonne cherchée.

Trouver l'épaiſſeur du pied droit d'une voute en tiers-point.

Diviſez la hauteur de la doelle de la voute en deux également, comme
icy à la figure BD, prolongez la longueur BD juſqu'en E, du point E
élevez la ligne à plomb parallele à FB, auſſi haut que la voute; & BG
ſera l'épaiſſeur du pied droit de la voute AHDB.

Maniere de tracer les Frontons.

La largeur du Fronton étant donnée comme icy à AB même Plan-
che, diviſez la ligne AB en deux également comme en C, tirez une
perpendiculaire CD à AB, portez de C en D la longueur CB ou CA; le
point D ſera le centre de la courbe AEB, qui formera le Fronton s'il
eſt cintré, ou s'il eſt à pans, AE & EB en ſeront les deux pans, attendu
que CE en ſera la hauteur.

Les Ordres soit *Dorique*, *Ionique*, ou *Corinthien* s'élevent sur des faces droites, courbes, ou mixtes, ou enfin sur des assemblages de plusieurs lignes droites ou courbes, & formant des avant- ou arrieres corps. L'on met même souvent plusieurs Ordres les uns sur les autres, mais il faut observer de placer toujours les plus solides sous les plus délicats, & que les Axes des Colonnes se répondent verticalement & à plomb des uns des autres, de même qu'il est représenté à la Planche 18; où on a placé le Dorique dit l'Herculéen, parceque la noble fierté de sa composition & sa solidité le préparent au soutien des deux autres Ordres, & que l'intervalle de 10 modules d'une Colonne à l'autre surpasse celui de l'Aréostyle, ayant aussi marqué les Colonnes acouplées ou distantes d'un demi module & où on remarque qu'il est nécessaire que les bases soient confondües, & que la frise en soit un peu surmontée de 4 parties, au-delà de celle cy-devant enseignée à la composition de l'Ordre Dorique. Que si l'on met des pilastres derriere les Colonnes, elles doivent avoir un sixiéme de leur face pour retraite & former l'arriere corps ou le nud du mur, lequel doit être à plomb, par conséquent les pilastres diminuant de largeur, leur épaisseur doit diminuer à proportion; ainsi il faut donc que le pilastre se retire en arriere & s'éloigne de la Colonne de ce qu'il diminue d'épaisseur.

Nous avons dit plus haut, que les plus foibles Ordres se mettent sur les plus forts, en suivant ce principe il faut que la partie inférieure des Colonnes du second & troisieme Ordres n'ait pas plus de grosseur que la partie supérieur de l'Ordre Inférieur; savoir, si le Dorique a 3 pieds par le bas, il n'aura par le haut que 2 pieds & demi; ainsi le bas de la Colonne Ionique n'aura de grosseur que 29 pouces, laquelle étant diminuée d'un sixiéme, elle n'aura par le haut que 2 pieds 1 pouce 10 lignes. Ainsi la Colonne Corinthienne n'aura par le bas que 2 pieds 1 pouce, & par le haut 20 pouces 10 lignes.

Cependant lorsqu'il n'y a qu'un Ordre qui prend du bas du socle jusqu'à la toiture de l'Edifice, il en est beaucoup plus magnifique, & l'ouvrage en est plus mâle & plus éminent; au lieu que plusieurs Ordres les uns sur les autres rendent toujours l'ouvrage mesquin & peu élegant; d'ailleurs plus les Ordres sont grands, plus les moulures en sont fortes & nerveuses & les ornemens plus mâles & plus apparens.

Quoique nous ayons donné aux Planches 14 & 15 la manière de former les entablemens avec retour, tant en angles faillants, qu'en Angles rentrants; nous avons jugé à propos de représenter icy le Plan de l'Eglise & du Portail de l'Abbaye de St. Vincent de la Ville de Metz, où on remarquera les dix Colonnes Doriques, sur des faces de lignes droites avec les retours proportionnés à la construction d'une ancienne Eglise Gothique. Quoyqu'a une Eglise presque faite ou il n'est question que de la rendre réguliere en l'allongeant de cequi lui est nécessaire pour que la largeur de la nef soit la moitié de sa longueur, l'on remarque toujours plus de difficultés à y ajuster un portail qui réponde à tous les points capiteaux tant de largeur que de hauteur des ouvrages faits, surtout lorsqu'il faut obéir aux volontés des propriétaires, comme icy à St. Vincent de Metz, où il falloit trois portes qui répondissent au milieu tant de la Nef que des Collatéraux & même à la hauteur de la voute, où on a fait une fenêtre pour éclairer la tribune qui soutient les orgues; il étoit nécessaire de faire monter cette fenêtre au cordon de la voute, sans altérer les proportions de la fenêtre. Ces considérations demandoient des réflexions particulieres. Aussi Mr. de Brosse en a bien senti l'embarras au portail de St. Gervais, où il a méprisé de placer les portes Collatérales au milieu des collatéraux: raison pourquoy on les tient fermées.

Sur les Colonnes Doriques il y a 10 autres Colonnes Ioniques dont les axes des Colonnes se répondent, & les pilastres qui sont derriere se retirent à proportion du nud du mur qui reste toujours à plomb.

Sur les six Colonnes Ioniques du milieu du portail s'élevent six autres Colonnes Corinthiennes acompagnées de consoles qui viennent se reposer sur des piédestaux qui terminent l'entablement Ionique avec des vases: Le fronton qui termine les 4 Colonnes Corinthiennes du centre, rachete la croix qui est acompagnée de deux vases posés sur l'entablement Corinthien à l'aplomb des Colonnes en retraite & assis sur des piédestaux qui leur sont propres.

Pour ce qui concerne le Doxal de cette Eglise, nous en donnerons dans la coupe des pierres le Plan, l'élevation & le profil.

PLANCHE XVIIL

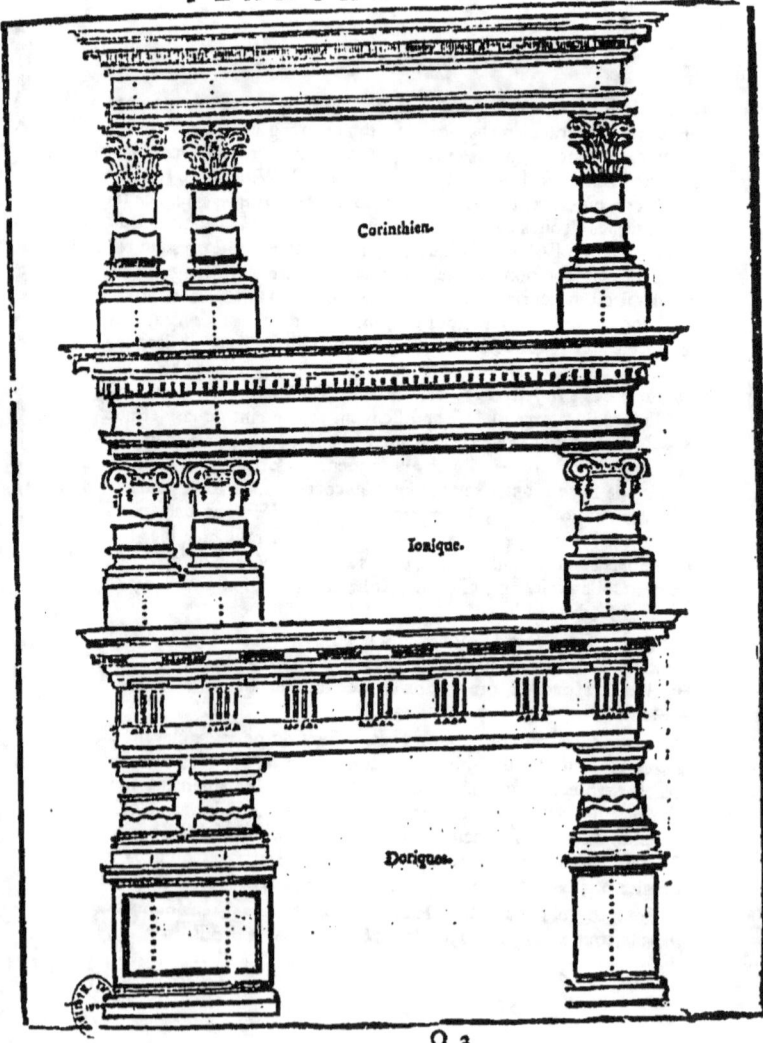

Des Portes.

Les portes doivent être rangées sous trois Classes différentes: elles sont grandes, moyennes, ou petites. Les grandes sont des portes Triomphales, des portes de Théatres, & d'Amphithéatres. Les portiques qui sont entre les Colonnes & les pilastres tiennent aussi un rang entre les grandes portes; toutes ces grandes portes doivent être cintrées par le haut; celles qui sont entre des Colonnes & des pilastres, doivent être acompagnées de piédroits d'impostes, & d'Archivoltes. Les portes des Eglises, des Palais, des Hôtels, même celles des Maisons qui ont portes cocheres, sont encore au nombre des grandes portes, comme celles des Cours, des jardins & des Parcs. Ces dernieres doivent avoir une fois & ¼ au moins de leur largeur pour hauteur.

Les Arcs de Triomphes sont des constructions que l'on fait sur quelques passages avec divers ornemens dans les entrées des Roys vainqueurs.

Ces Arcs doivent être magnifiquement décorés d'Architecture & de Sculptures, mais sans confusion, pour conserver la mémoire de leurs grandes Actions à la postérité. On y fait plusieurs inscriptions & bas-reliefs qui montrent les exploits des grands hommes. Donc les Arcs-de-Triomphes sont des grandes portes qui ne se ferment jamais & qui s'érigent aux entrées des Souverains, & pour la magnificence des peuples. Ils doivent être d'une éclatante & noble composition montrant de grandes ruës, ou de grands chemins qui y répondent, avec des avenuës d'arbres qui les bordent des deux côtés & qui les font appercevoir au lointain. Ces grandes portes Triomphales doivent être accompagnées de deux autres portes plus petites; même, quand elles sont construites, sur des chemins ou des avenuës triviales, on leur donne des aspects répondants à chaque avenuës. On pratique encore souvent, dans leurs collateraux, des bassins avec des jets-d'eau ou des cascades pour leur embellissement.

La Planche 20 représente l'idée de deux portes triomphales sous des plans particuliers.

Les voutes & les embrâsemens de ces portes Triomphales & de

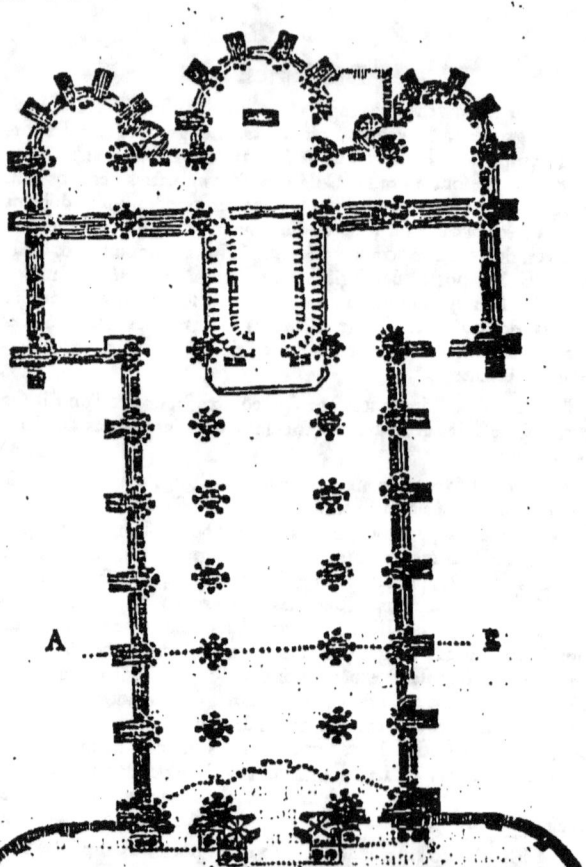

Plan de l'Eglise de St. Vincent de Metz, achevé en 1755. & agrandi depuis la ligne AB, avec un Portail de 26. Colonnes où Sᵗ Employées les trois ordres, Grec, & une superbe tribune sur les desseins de J. Antoine Architecte, & Arpenteur General a Metz.

leurs Arcs doivent être ornés de compartimens richement travaillés de bas reliefs, qui annoncent le sujet de l'entrée, les exploits du Héros & ses victoires, afin d'en rendre la traverse plus agréable. Ces compartimens seront de moulures d'Architecture, & les paneaux sculptés de bas reliefs, sans être trop chargés.

L'on fait aussi quelque fois sur ces Arcs de Triomphes des platte-formes ornées de balustres qui les terminent tout autour, pour rassembler les peuples dans les entrées des Souverains, & quelque fois aussi ces platte-formes ou couvertures sont terminées par des gradations pour y asseoir les Dames & y donner cette magnificence, qui annonce par des paroles, des chants & des acclamations la joye qu'on ressent & qu'on désire de communiquer aux vainqueurs.

Les deux modeles ici donnés suffiront pour avoir une idée de leur composition, & fourniront des moyens pour en faire sur telle forme de Plan que le terrein le permettra, & sur telle élévation que l'Architecte trouvera le plus apparent.

A l'égard des grandes portes des Eglises, elles sont ordinairement entre des Ordres qui terminent leurs hauteurs & leurs largeurs. Celle de l'Eglise de St. Vincent de Metz est en fer-à-cheval, & terminée par une arriere voussure de St. Antoine.

Les autres portes cocheres des maisons qui tiennent au Bâtiment, ne doivent avoir ni Colonnes, ni pilastres, ni frontons, mais elles peuvent avoir des especes de pilastres, sans base ni chapiteaux, terminés par des consoles qui rachetent la corniche qui les termine. Voyez celles que nous avons proposées en deux manieres. A la 1re. figure de la page 60:

Les portes des cours peuvent avoir des Colonnes & des pilastres, lorsqu'elles n'ont point de Bâtiment à coté, & par conséquent elles peuvent être terminées par un fronton. Quand les cours sont d'une grande étenduë, les portes peuvent faire parement en dehors & en dedans & un embrasement pour y loger les volans des portes, comme à la figure 2a. On peut même ne point mettre de pilastre ni Colonnes, comme à la même figure.

PLANCHE XX.

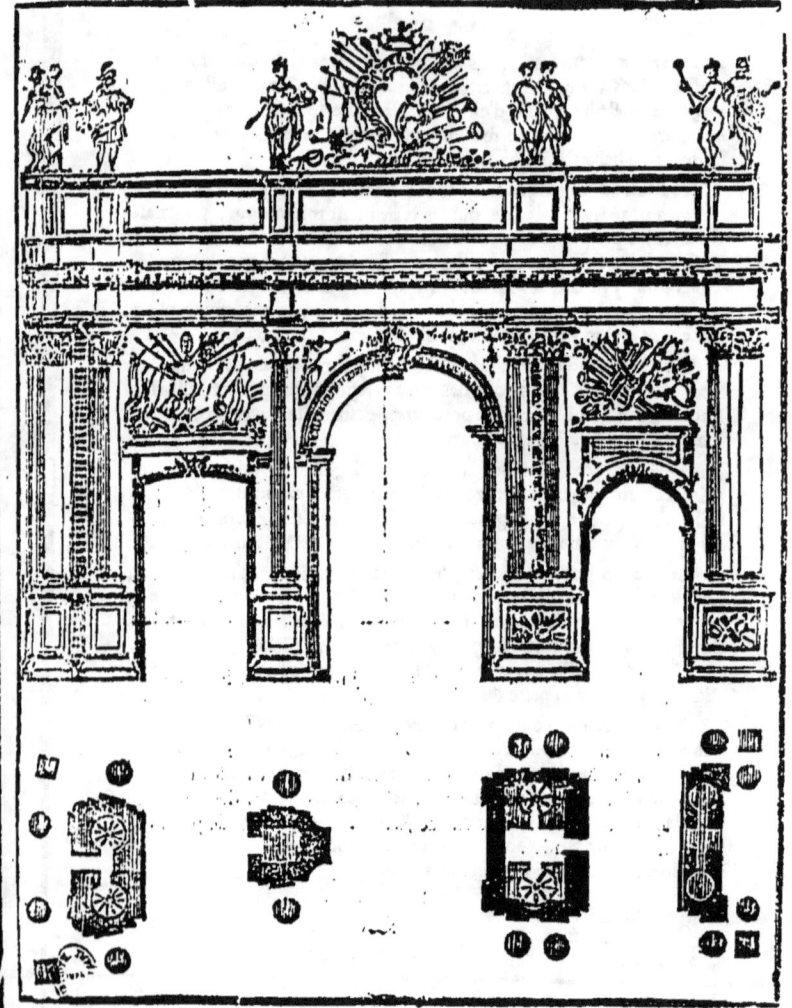

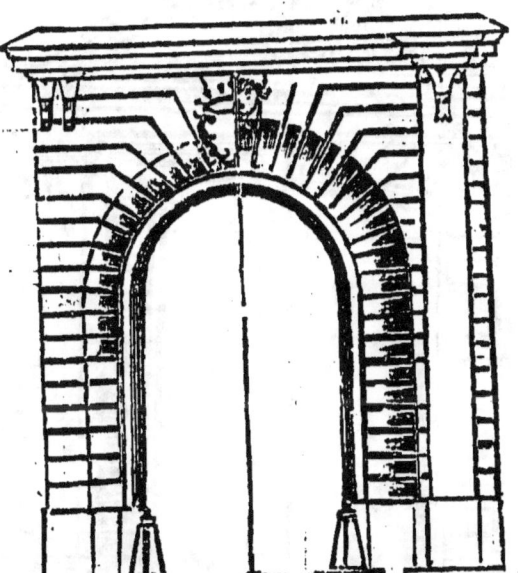

Lorsque les portes séparent des Jardins d'avec les Cours, ou des diverses Cours & que l'on veut laisser à la vûë les Jardins ou le Bâtimens, on peut les faire en grillages comme la figure 23. avec des petits murs de 3 pieds, sur lesquels seront posées d'autres grilles de fer. Mais pour que rien n'interrompent la vûë des personnes curieuses, on peut mettre sur ces grillages les armes des Seigneurs à qui appartiennent les maisons & jardins. Ces sortes de portes se nomment Flamandes.

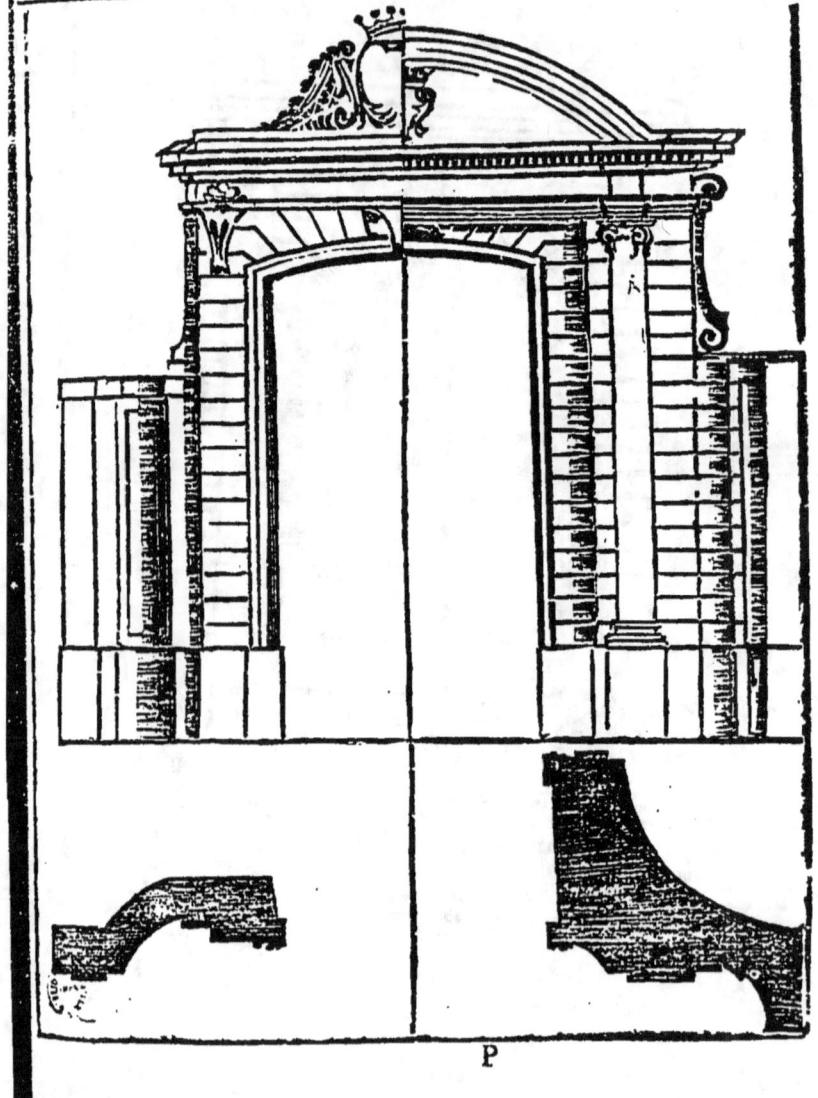

Les portes moyennes font les portes d'entrée des maifons, que l'on nomme Portes Bourgeoifes, ou Portes Bâtardes; ces fortes de portes ne doivent pas être moins larges que de 4 pieds, ni plus larges que de 6. La hauteur doit être proportionnée au double de leur largeur. Il-y-a encore d'autres portes qui n'ont que trois pieds de largeur, & quelques autres de deux pieds & demi: on les place aux maifons des petits particuliers. Comme ces fortes de portes ne font point fujettes aux moulures d'Architecture, nous les pafferons fous filence. Mais pour les Portes Bâtardes ou Bourgeoifes, nous en donnerons des modeles tels que les figures 24 & 25.

Il-y-a encore d'autres portes nommées portes en tour-rondes, ce font des portes grandes ou petites qui fe font fur des Plans cintrés pour entrer dans une tour, ou pour en fortir; on les appelle auffi portes en tour-creufes. Nous les expliquerons dans la coupe des pierres.

Les portes qui accompagnent la grande porte d'une Eglife, que l'on nomme portes Collatérales, font encore de moyennes portes; elles font ornées d'Architecture, & ordinairement avec chambranles; mais ces fortes de portes ne doivent pas être cintrées; il fuffit que la principale le foit. Les Portes Collatérales font ou bombées, ou quarrées, on orillonnées, n'ayant ni Impofte ni Archivolte. Il faut obferver de ne placer jamais les portes cocheres ou autres trop près de l'angle du Bâtiment. Elles en affoibliroient la folidité & feroient contraires à la fimetrie.

Les portes qui font dans l'intérieur du Bâtiment, tiennent auffi un rang entre les moyennes & les petites. Les moyennes font celles à deux battans, & les petites celles de 3 pieds, qui fervent de communication & de dégagement aux petits appartemens, & qui communiquent aux entre-fols.

Les portes à deux battans ont ordinairement 4 pieds ½ de large, quelquefois 5, 5½ & jufqu'à 6; mais elles ne doivent jamais paffer 6 pieds, ni être moindres que 4 & demi. Les petites, qui n'ont que 3 pieds, doivent avoir au moins 6 pieds & demi & 6 pieds 9 pouces de hauteur.

FIGURE XXIII.

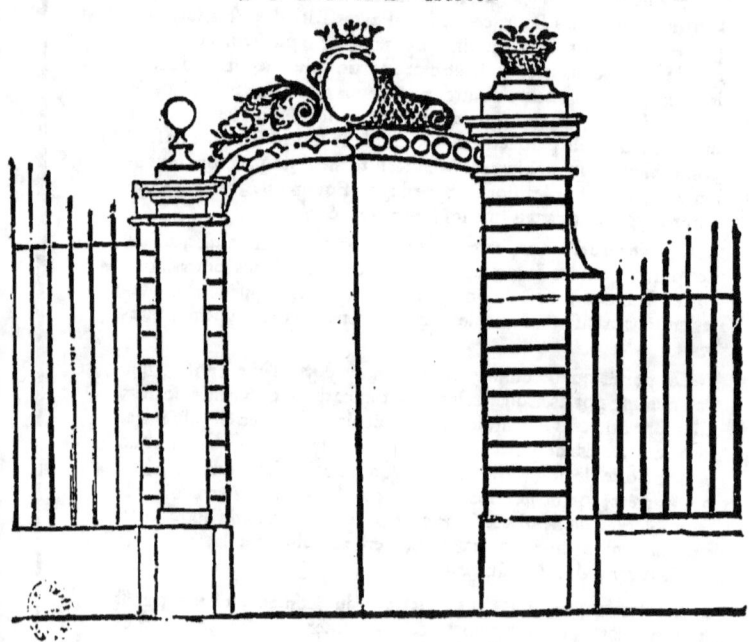

Lorsque l'on fait les portes dans un Bâtiment, il faut avoir soin de les placer sur un même allignement, & en enfilade, aussi éloignées du mur dans une chambre que dans l'autre, & lorsqu'il y a retour sur les portes, il faut que l'enfilade soit toujours vis a vis d'une fenêtre pour que le coup-d'œil en soit prolongé; la vuë en est satisfaite, & les appartemens en sont égayés; mais il est difficile de placer les portes vis a vis des fenêtres, attendu que les trumeaux des angles doivent être plus forts, que ceux des faces du Bâtiment, il seroit plus à propos, au lieu de fenêtres, d'y pla-

P 2

64

cer une glace de miroir, qui prolongeât par sa perspective la vuë des appartemens. On observera de ne pas placer les portes trop près du mur & de laisser au moins entre le chambranle & le mur la même largeur que le chambranle de la porte.

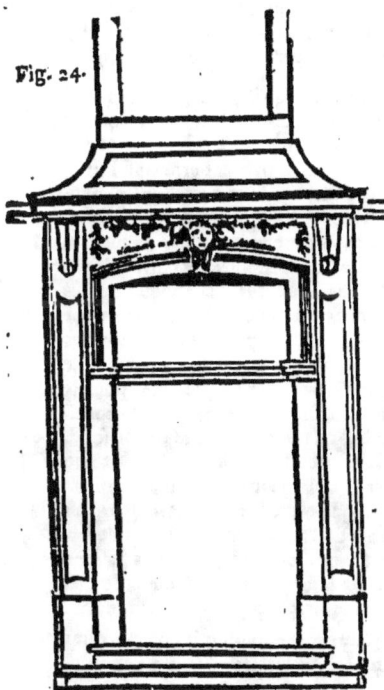

Fig. 24.

Quant à la hauteur des portes moyennes des Appartemens, s'il n'y a point d'entresol & que les portes ayent 5 pieds de largeur, elles peuvent en avoir 9 & 10 de hauteur; c'est la hauteur des travûres qui dirige ce point à cause des attiques & des quadres qui viennent sur les portes; car à une porte de 5 pieds de largeur, dix pi. de hauteur pour des appartemens de 16 pieds ne seroit pas une élevation de porte trop grande. Il faut avoir égard aux attiques & aux gorges des plafonds. D'ailleurs l'attique d'une porte de 5 pieds de largeur ne doit avoir son panneau ou tableau que de 3 pieds 7 pouces de hauteur, qui est la moitié du quarré de la porte qui en a 25. Il faut au surplus que le chambranle de la porte & la hauteur du quadre de l'attique aient 18 pouces, outre 21 po. pour la gorge

du plafond ; ce qui fait en tout 16 pieds sous plafond. Par la même raison à une porte de 6 pieds de largeur qui en auroit 12 de hauteur, le chambranle aura 6 pouces, les deux traverses du quadre de l'attique en auront douze & le panneau aura 4 pieds 3 pouces pour le coté du quarré 18 moitié de 36, avec un pied de gorge au plafond ; ce qui formera une hauteur de 18 pieds 9 pouces sous plafond. Il faut donc avoir égard aux attiques au dessus des portes pour regler les hauteurs tant des portes que de leurs attiques.

Fig. 25.

Mais lorsqu'il y a des entre-sols au-dessus des petites chambres, comme sur des cabinets, & des gardcrobes, les portes ne peuvent être aussi hautes que celles cy-devant expliquées. Supposons ici le Château de Wittlich où les appartemens n'ont que 17 pieds 8 pouces sous plafonds, les entre-sols ont 6 pieds 6 pouces, la travûre qui les sépare a 10 pouces, & il ne reste pour la hauteur des pieces au dessous des entre-sols que 10 pieds 2 pouces, de quoy il faut ôter un pied tant pour le dessus de la porte avec sa petite corniche, que pour la gorge du plafond. Conséquemment la porte de cinq pieds de largeur ne peut avoir de hauteur que 9 pieds 2 pouces : delà le panneau de l'attique aura 5 pieds de largeur sur 6 de hauteur. Nous passons ici sur la façon & sur le dessein, de même que sur les battans ou volans de chaque porte. On se contentera d'en avoir expliqué les proportions & les hauteurs : libre néanmoins à l'Architecte d'y faire des changemens suivant son goût.

Des Fenêtres des maisons en général.

Les fenêtres des maisons sont aux maisons ce que les yeux sont aux hommes. Elles doivent être proportionnelles aux personnes qui occupent ces maisons.

Il y a des fenêtres de toute grandeur, mais nous ne parlerons que de celles qui sont depuis trois pieds de largeur jusqu'à six, quoiqu'à la campagne il y en ait de 2 pieds & de 2 pieds & demi.

Celles de trois pieds de largeur se placent aux maisons des simples particuliers; celles de 6 aux maisons & aux Palais des Rois, des Princes, des Prélats & Seigneurs de la premiere distinction.

Les fenêtres sont en proportion, quant à leur largeur & hauteur, suivant la 47 proposition du premier livre d'Euclide, & encore suivant la différence des chassis qui les remplissent; & les chassis sont encore proportionnées aux personnes pour lesquelles ces maisons sont construites lorsqu'elles veulent les habiter.

L'on met ordinairement des petits bois aux fenêtres des maisons des personnes de distinction, & du plomb à celles des Rôturiers.

Pour principe nous donnerons cy-après des dimensions pour les bois des fenêtres ou croisées depuis trois pieds de largeur jusqu'à 4 pieds 3 pouces. Ensuite on donnera d'autres dimensions pour les bois de celles depuis 4 pi 3 pouces jusqu'à 6 pi. de largeur; & les unes & les autres, seront partagées par une imposte ou maneau avec deux carreaux de hauteur au-dessus, cinq au dessous.

quelque fois 3 carreaux sur l'imposte, & 4 dessous, suivant que le cas le demandera pour le bas ou pour le haut des appartemens; ce-qui en diminuant la dépense des grandes Espagnolettes, epargnera en même-tems la hauteur & la grandeur des bois, qui sont sujets à se tourmenter.

Bois des Fenêtres.

Les bois des fenêtres depuis 3 pieds jusqu'à 4 pieds 3 pouces, auront de grosseur, savoir, les montants à repos 2 pouces $\frac{1}{2}$ de largeur, sur 14 lignes d'épaisseur.

Les montans des chassis auront de largeur 2 pouces 3 lignes avec leur noix, sur 14 lignes d'épaisseur.

Les deux montans du milieu auron 17 lignes d'épaisseur, sur 4 pouces 8 lignes de largeur pris ensemble.

Les petits bois à pointes de Diamant n'auront que dix lignes de grosseur.

Les traverses à repos du bas & du haut auront chacune 3 pouces de hauteur, sur 2 pouces $\frac{1}{2}$ d'épaisseur. Et les traverses des volans 2 pouces $\frac{1}{2}$ d'épaisseur, sur deux pouces & demi de largeur.

Les impostes ou maneaux auront avec les chassis des volans, 5 pouces de hauteur, deux pouces & demi pour l'imposte ou maneau, & 15 lignes pour les chassis.

Pour les Fenêtres
de 4 pieds 3 pouces jusqu'à 6 pieds.

Les montans dormants auront 3 pouces de largeur, sur 16 lignes d'épaisseur; & si l'on y met des guichets, il leur faut 2 pouces & demi d'épaisseur.

Les montans des volets à petits bois auront 16 lignes d'épaisseur, sur 2 pouces & demi de largeur; à cause de la noix de 6 lignes qui doit entrer dans le dormant.

Les deux montans du milieu auront 19 lignes d'épaisseur, & 5 pouces 2 lignes pris ensemble de largeur.

Les deux traverses du bas & du haut du dormant auront 3 pouces & demi de hauteur, sur trois pouces d'épaisseur.

La traverse du bas du chassis à petits bois, aura 3 pouces de hauteur, sur 3 pouces d'épaisseur pour former les revers d'eaux.

La traverse du haut du volant aura de largeur deux pouces $\frac{1}{2}$, sur 16 lignes d'épaisseur.

L'imposte aura 5 pouces & demi d'épaisseur.

Les petits bois à trefle auront 14 lignes de grosseur, y compris les battes pour asseoir les verres.

Ainsi, en formant des croisées de fenêtres avec des bois spécifiés de cette sorte, on aura les largeurs des carreaux, dont la diagonale de son quarré, suivant la 47 d'Euclide, donnera la hauteur de chaque carreau, & suivant le calcul fait dans la Table suivante. Il faut cependant observer que lorsque l'on fait à une même face des fenêtres rondes par le haut dans les Avant-Corps, & qu'il y en ait des quarrées aux Arrieres-Corps d'une même façade, il faut que les appuis & les couvertures viennent de niveau; surtout lorsqu'il y a des entre-sols, pour que les impostes qui cachent la travûre des entre-sols soit sur un même niveau. Pour cela il faut que les évantails des fenêtres cintrées soient un peu surmontés. Ce deffaut est moindre que d'avoir des fenêtres de deux hauteurs; cequi est ridicule sur un même allignement, quelque ornement que l'on puisse faire sur la fenê-
tre

La Largeur de chaque fenêtre.	Largeur des Carreaux des Verres.	Hauteur des Carreaux.	Hauteur de chaque fenêtre.	Gorge de Plafonds & corniches.	Hauteur d'Étages fous poutres.	Chambranle de la fenêtre.
pi	po li	po li	pieds	po	pieds po	po
3 - - -	5 - 7	7 - 11 ½	6	4 - - -	9 - 3	6 - - -
3 - 3	6 - 4	8 - 11	6 - 6 - 9	4 - - -	9 - 9 - 9	6 - 3 li
3 - 6	7 - 1	10 - -	7 - 2 - 4	4 - - -	10 - 5 - 4	7 - - -
3 - 9	7 - 10	11 - 1	7 - 9 - 11	4 - - -	11 - 0 - 11	7 - 3
4 - - -	8 - 7	12 - 2 ½	8 - 5 - 9	7 - 3	12 - -	8 - - -
4 - 3	9 - 4	13 - 2	9 - 0 - 6	9 - 6	12 - 9	8 - 6
4 - 6	9 - 5 ½	13 - 4	9 - 3 - 4	12 - 5	12 - 11	9 - - -
4 - 9	10 - 2 ½	14 - 5 - 0	9 - 10 - 11	12 - 7	13 - 4	9 - 6
5 - - -	10 - 11 ½	15 - 5 ½	10 - 6 - 2	12 - 10	14 - 6	10 - -
5 - 3	11 - 8 ½	16 - 6 ½	11 - 1 - 9 ½	13 - 2 ½	15 - 2	10 - 6
5 - 6	12 - 5 ½	17 - 7 ½	11 - 8 - 4 ½	13 - 3 ½	15 - 8	8 11 - -
5 - 9	13 - 2 ½	18 - 7 ½	12 - 4 6	13 - 6	16 - 6	11 - - 6
6 pieds	13 - 11 ½	19 - 9 - 0	14 - 0 3	13 - 9	18 - 1	12 - -

quarrée pour les alligner aux fenêtres cintrées qui est en deux manieres pour des fenêtres de 6 pieds de largeur & de 14 pi. 9 lignes de hauteur. Il en faut user de même pour celles qui ont moins de largeur.

Figure 26.

PLANCHE XXVII.

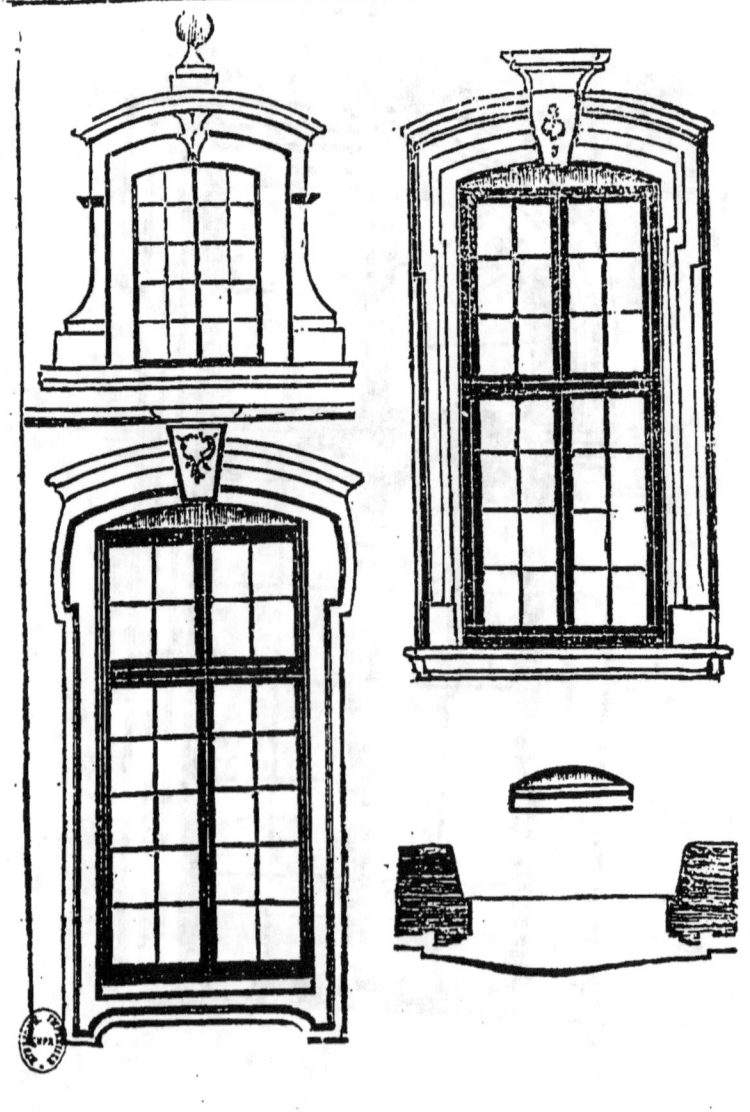

Par cette Table on voit la largeur & la hauteur de chaque carreau, la hauteur & la largeur des fenêtres, celles des gorges & des corniches au-dessus de la fenêtre; & en y ajoutant 2 pieds 8 pouces de hauteur d'appui de fenêtres, on aura la hauteur de chaque chambre sous poutres comme il est marqué dans la table, de même que la largeur des chambranles de chaque fenêtre. Par conséquent l'on voit que c'est la largeur de la fenêtre qui donne la hauteur sous poutres des appartemens, & que l'on ne vient à la connoissance de la hauteur des fenêtres qu'en connoissant sa largeur, par rapport à la largeur des carreaux qui donnent en même tems leur hauteur.

Il y a aussi des fenêtres que l'on nomme Mezanines, d'autres que l'on nomme Lucarnes, d'autres qui sont en œil de bœuf rondes ou ovales pour les toitures; mais lorsqu'elles se placent sur l'entablement elles ne doivent avoir de largeur que les trois quarts de celles de dessous, cependant toujours quarrées ou bombe, & d'un pouce par pied ou à plein cintre par le haut, & non pas rondes ni ovales. Les larmiers des caves auront pareille largeur que les Lucarnes, mais n'auront que 8 ou 9 pouces de hauteur.

Les fenêtres de pierres de taille qui se placent dans les attiques se nomment mezanines; elles doivent avoir pareille largeur que celles du dessous avec 4 carreaux de large, mais elles n'en doivent avoir que 3 de hauteur, ou quelquefois deux. Ces mezanines sont toujours plus larges que hautes.

Au lieu que celles qui sont en pierres de taille & qui se placent sur l'entablement ne doivent avoir pour largeur que les trois quarts de celles du dessous, mais toujours cependant 4 carreau de largeur & à cinq dans la hauteur lorsqu'elles sont vitrées.

Les Lucarnes qui se placent dans la toiture au-dessus de celles des entablemens ou dans les combles au-dessus du Brisis, ne doivent avoir de largeur que les deux tiers ou au plus les trois quarts des Lucarnes au-dessous. Ces sortes de lucarnes se font ou rondes ou ovales & font un meilleur effet, qu'en lozanges ou triangulaires.

L'on observera que lorsqu'un mur est trop épais il faut l'alleger par dedans au droit de la fenêtre pour pouvoir regarder plus facilement au de hors. Les appuis doivent

Des Fenêtres des Eglises.

Les fenêtres des Eglises ont des largeurs proportionnées aux vaisseaux où elles sont construites, & leur largeur doit proportionner leur hauteur, eû égard aux chassis ou paneaux qui renferment les vitrages. Ces vitrages sont & doivent être soutenus & enveloppés de bandes de fer en lames, qui composent ou forment divers chassis ou paneaux, ces paneaux doivent être en proportion avec leur largeur, comme les carreaux des fenêtres des maisons; c'est a dire, que le quarré de la largeur doit faire la moitié du quarré de la hauteur; ou pour mieux s'expliquer, la diagonale du quarré de la largeur doit faire la hauteur du paneau; ce sont donc ces paneaux qui reglent la hauteur des fenêtres; de sorte qu'une fenêtre de 4 pieds & demi qui a 3 paneaux de largeur en doit avoir cinq de hauteur, non compris son plein-cintre; car il est à propos que les fenêtres des Eglises qui sont sous des voutes, forment une rondeur pour s'accorder à l'arc doubleau de la voute où à sa voûte même; & les paneaux auront de largeur 1 pied 4 pouces 8 lignes, & de hauteur 1 pied 11 pouces 6 lignes & demi : pour que la fenêtre ait de hauteur 12 pieds 10 pouces 8 lignes sous sa clefs. C'est donc à dire qu'une fenêtre d'Eglise de 4 pieds & demi de large doit avoir de hauteur 12 pieds 10 pouces 8 lignes.

Les 4 modeles de fenêtres d'Eglise que nous donnons ici ont été mis en pratique par l'Auteur aux diverses Eglises qu'il a fait faire, & qui font un très bon effet dans les Nefs & dans les collatéraux.

être en pente pour rejetter les Eaux au dehors. Nous avons expliqué cequil faloit faire pour regler la hauteur & la largeur des fenêtres, il faut à présent regler leurs arrangemens. La meilleure maniere est de les espacer autant pleins que vuides, en donnant autant au trumeau qu'à la fenêtre; & aux encoignures des maisons isolées il faut donner un quart de plus que le trumeau. Mais si les maisons sont contiguës à d'autres dans une même face de ruë, il est inutile de laisser un quart en sus au trumeau, au contraire la fenêtre du voisin étant faite elle reglera vostre distance, de façon que vous pourrez avoir une fenêtre vis-à-vis des portes en retour. Et lorsqu'une Salle prend jour sur deux faces opposées, il faut que les fenêtres soient vis à-vis l'une de l'autre, & renger toujours les fenêtres par simetrie tant en dehors qu'en dedans des Salles, des chambres, & qu'elles soient bien à plomb les unes sur les autres de même que les larmiers des caves & les Lucarnes des combles.

Une fenêtre de 5 pieds de largeur doit avoir de hauteur 13 pieds 10 pouces ayant trois paneaux sur sa largeur & 5 sous la naissance de son cintre, chaque paneau ayant 1 pied 6 pouces 8 lignes de largeur, & 2 pieds 1 pouces 5 lignes de hauteur.

Une fenêtre de 6 pieds de largeur doit avoir de hauteur 15 pieds 3 pouces; ayant 4 paneaux sur sa largeur, & 6 sur sa hauteur jusqu'à la naissance de sa couverture en plein cintre, qui doit former un Eventail avec ses paneaux; de sorte que chaque paneau sous sa naissance doit avoir de largeur 1 pied 4 pouces 6 lignes, & de hauteur 1 pied 11 pouces 4 lignes,

Une fenêtre de 6 pieds & demi de largeur doit avoir de hauteur 17 pieds 3 pouces: sa largeur étant partagée en 4 paneaux, dont chacun à de largeur 1 pied 6 pouces & de hauteur 2 pieds 2 pouces, non compris son Evantail qui est comme le précédent divisé en 6 paneaux.

Au moyen de ces proportions on peut former des fenêtres sur telle largeur & hauteur que l'on voudra; mais il ne faut pas que ces fenêtres n'aillent en hauteur qu'un peuplus du double de leur largeur sous la naissance du cintre si ces fenêtres étoient plus hautes, elle ressembleroient à des flutes.

De la Distribution des maisons.

Après avoir traité des portes & des fenêtres qui se placent dans les murs du pour tour des maisons & des Edifices; il est à propos de traiter aussi des proportions, des Vestibules, des Salles, des Chambres, des Cabinets, garde-robes qui s'en distribuent dans les Bâtimens propres a l'habitations. Avant de passer aux cheminées ainsi qu'aux fourneaux.

Les différens Auteurs qui ont traité jusqu'à présent de la distribution des Plans des maisons, n'ont point donné de raison proportionelle pour les pieces qui composent ces maisons. Les uns les ont fait quarrées les autres quadrilateres, rondes, ovales ou à pans en Exagone ou en Octogone, sans distinguer les proportions qui leur conviennent. Il est vray qu'ils les font un peu plus longues que larges, mais cela ne suffit point pour instruire; à moins que l'on ne

PLANCHE XXVIII. 75

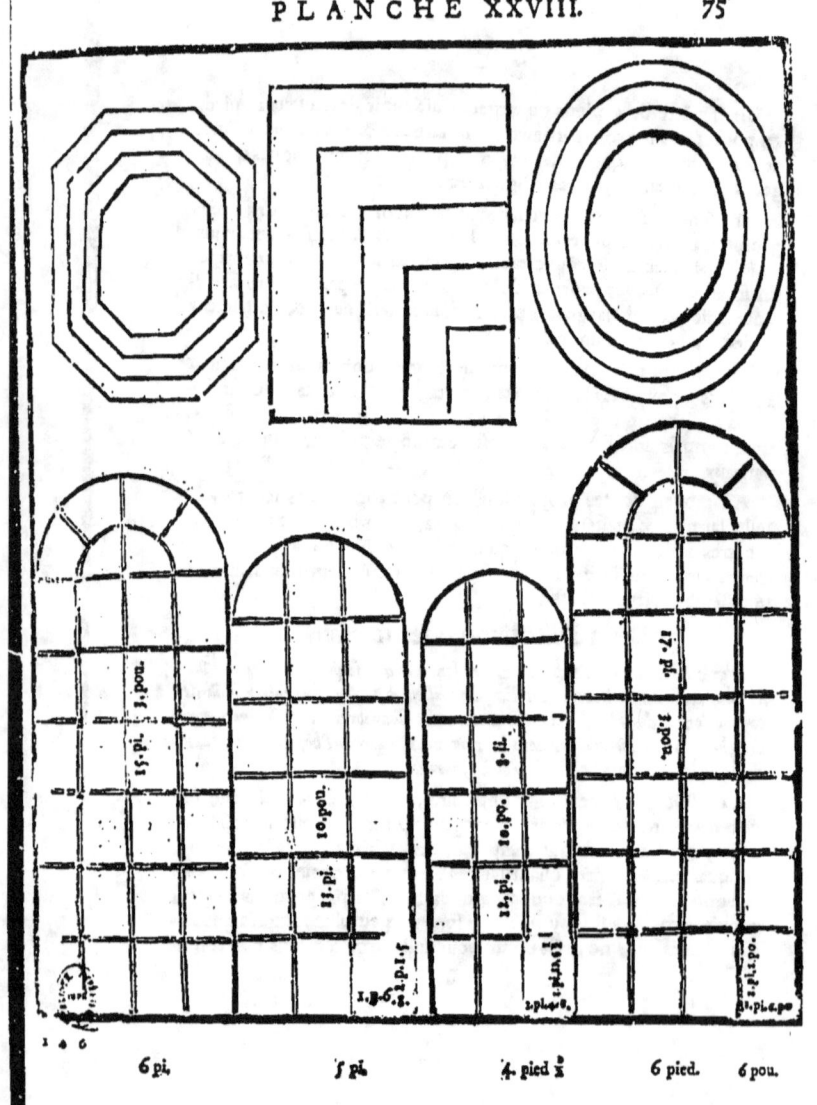

d'étermine précisément le rapport entre la largeur & la longueur de chaque piece. La figure d'un oval nous en fournit un exemple que nous trouvons régulier, & c'est sur cela que nous devons former les autres figures qui ont un rapport exact d'une longueur à une largeur. Aussi la 47 proposition du premier Livre d'Euclide quadre assez à cela, car la diagonale d'un quarré a du rapport avec le petit & le grand diametre d'un oval; c'est donc sur ce principe que l'on doit tracer les pieces composant le tout qui est le Bâtiment. Voyez les figures ovales, quadrilateres, & octogones de la Planche 28. Dont le double du quarré de la largeur d'une piece est égal au quarré de sa longueur, conséquemment se fera toute la distribution des pieces d'un Bâtiment; & à ce sujet nous avons formé la table suivante. On y trouve des chambres depuis 6 pieds de largeur jusqu'à 34 avec leur longueur proportionnée à ce principe.

Dans la 28 Planche on voit quatre ovals qui fournissent l'idée de 4 chambres ovales plus grandes l'une que les autres; à coté on voit cinq quadrilateres qui donnent l'idée de cinq chambres différentes, dont le quarré de la longueur est double du quarré de la largeur. La troisieme figure représente quatre pieces octogone ou à pans dont le quarré du grand Diamètre est double du quarré du petit Diamétre. Voilà les proportions que nous donnons aux chambres, aux salles & aux cabinets; & ces proportions qui sont conformes à la plus belle figure de la Geométrie sont établies sur des principes réguliers.

Pour donner une idée de la distribution des Plans, nous commencerons par des petits terreins afin de faciliter cette étude, de-là nous jugeons nécessaire de montrer le plan d'un petit Bâtiment à l'Allemande à construire dans le bout-haut d'un quinconce à Mr. le Conseiller Eschermann à Moncel; ce Bâtiment n'ayant que 34 pieds sur 21.

Nous appellerons Bâtimens à l'Allemande, les maisons qui ne sont échauffées que par des fourneaux; & Bâtimens à la Françoise ceux qui seront échauffés par des cheminées, la distribution des chambres en étant pareille & ne différant que par l'emplacement des cheminées ou des fourneaux.

Proportion pour les Salles, Salons, Chambres & Cabinets.

largeur		longueur		largeur		longueur		largeur		longueur	
pieds	po.	pieds	po.	pi	po.	pi	po.	pi	po.	pi	po
6	-	8	- 6	15	- 6	21	- 11	25	-	35	- 4
6	- 6	9	- 2	16	- -	22	- 7	25	- 6	36	- -
7	- -	9	- 10	16	- 6	23	- 5	26	- -	36	- 9
7	- 6	10	- 7	17	- -	24	- -	26	- 6	37	- 5
8	- -	11	- 4	17	- 6	24	- 9	27	- -	38	- 2
8	- 6	12	- -	18	- -	25	- 5	27	- 6	38	- 10
9	- -	12	- 9	18	- 6	26	- 2	28	- -	39	- 7
9	- 6	13	- 5	19	- -	26	- 10	28	- 6	40	- 3
10	- -	14	- 1	19	- 6	27	- 7	29	- -	41	- -
10	- 6	14	- 10	20	- -	28	- 3	29	- 6	41	- 8
11	- -	15	- 6	20	- 6	28	- 11	30	- -	42	- 5
11	- 6	16	- 1	21	- -	30	- -	30	- 6	43	- 1
12	- -	16	- 11	21	- 6	30	- 5	31	- -	43	- 10
12	- 6	17	- 8	22	- -	31	- 1	31	- 6	44	- 6
13	- -	18	- 4	22	- 6	31	- 10	32	- -	45	- 3
13	- 6	19	- 1	23	- -	32	- 6	32	- 6	45	- 11
14	- -	19	- 10	23	- 6	33	- 2	33	- -	46	- 7
14	- 6	20	- 6	24	- -	33	- 10	33	- 6	47	- 5
15	- -	21	- 2	24	- 6	34	- 8	34	- -	48	- 1

Le Plan A préfente les fondations du Belvedere, où l'on a pratiqué une petite cave fervant de paffage à une Glaciere pratiquée fous le Belvo-

R

dere, dont l'Ecoulement des Eaux glaciales va par-deſſous les chambres dans le grand chemin creux qui y eſt voiſin.

Le Plan B, qui eſt le rez-de chauſſée, eſt élevé de deux marches plus haut que le niveau du Quinconce : il repréſente une petite Salle à pans, qui ſert d'Antichambre à deux petites chambres à coucher, dans les encoignures desqu'elles on a pratiqué des armoires & une commodité, le tout fermé avec des portes. Derriere la Salle il y a un veſtibule pour la ſortie ſur la campagne, & à coté de ce veſtibule ſe trouve l'Eſcalier pour monter au Belvedere. Sous cet Eſcalier eſt celui de la cave, & à coté le Paſſage pour le garde-manger. La cuiſine eſt placée au coté gauche du veſtibule, & enſuite une chambre pour les domeſtiques. Sous la cheminée de la cuiſine il y a place pour chauffer les fourneaux de la Salle & de la petite chambre.

Le Plan C préſente l'Etage ſupérieur où il n'y a qu'une Salle à pans pour l'été, avec 5 fenétres pour profiter de la charmante vûë & Perſpective de la plus riche & plus belle mozelle du Païs vignoble de Trèves.

D fait le Profil & l'élevation du Belvedere, qui ſe voit par pluſieurs avenuës du Quinconce, & qui s'éleve plus haut que les jeunes arbres qui y ſont plantés. Il fait l'ornement de la montagne où il eſt placé, étant en vûë de tous les voyageurs naviguant ſur la mozelle.

Obſervations.

L'on remarquera par ce Plan que toutes les pieces qui font le tout du Bâtiment, ſont proportionnellement diſtribuées, pour l'antichambre qui eſt à pans, le quarré de la longueur ayant 17 pieds & demi fait le double du quarré de la largeur qui a 12 pieds & demi : on verra de plus, que les petites chambres à coté n'ont que 7 pieds de largeur, & que le quarré 49 n'eſt que moitié du quarré de leur longeur 10.

Il en eſt de même du veſtibule, du garde manger & de la chambre des Domeſtiques, dont le quarré de leur largeur n'eſt que moitié du quarré de la longueur. Il n'y a donc que la cuiſine & la cage de l'eſcalier qui ſoient regardées comme irrégulieres ; cependant l'on fait encore ſervir à propos leur irrégularité par les parties qui y

font commodément placées ; Il en eſt de même de la Salle en haut du Belvedere, qui a pareillement ſes proportions comme les pieces précédentes , & qui eſt éclairée par 5 fenêtres d'où l'on admire ſa ſituation avantageuſe.

Les trois Plans EFG & l'élévation H préſentent un autre petit Bâtiment à l'allemande projetté par l'auteur, qui n'a que 44 pieds de longueur ſur 31 de largeur. Ce Batiment ſeroit à conſtruire au bout du jardin de Mr. le Conſeiller Staade ſur le bord de la Mozelle à Ste Barbe près de Trèves, pour y prendre le plaiſir & l'air de la Campagne, y voir la navigation, & profiter de la charmante perſpective de cet endroit, dont la ſituation eſt auſſi heureuſe qu'elle eſt gaye & amuſante.

Le Plan marqué de la lettre E préſente les fondations & les caves ſous le petit Bâtiment, avec l'eſcalier pour y deſcendre.

Le Plan F eſt le rez-de-chauſſée qui eſt élevé de deux marches plus haut que le niveau du jardin. On trouve en entrant un petit veſtibule de figure ronde, ou il y a 4 portes oppoſées l'une à l'autre, & deux niches avec ſtatuës, d'un coté c'eſt la petite Cuiſine avec un petit four à Pâtiſſerie; & de l'autre coté c'eſt l'eſcalier qui conduit aux appartemens ſupérieurs. Sous cet eſcalier eſt celui de la cave, avec des commodités; Au delà du veſtibule, vis-à-vis la porte d'entrée, eſt un Sallon de figure circulaire qui eſt éclairé du coté de la Riviere par 3 fenêtres. Il y a dans ce Sallon deux fourneaux pour la ſimétrie, dont l'un s'échauffe par la cuiſine. Aux deux cotés de ce Sallon ſont deux petites chambres à coucher, qui ont leur dégagement par la cuiſine & par la cage de l'eſcalier.

Le Plan G préſente l'étage ſupérieur, où il y a un veſtibule d'entrée qui ſert de dégagement aux chambres, avec un pareil Sallon que celui du bas, outre trois chambres à coucher avec un Cabinet.

L'on voit par ce Plan la place pour échauffer les deux fourneaux, laquelle n'eſt éclairée que par la lumiere qui éclaire le veſtibule. Sur le grand Eſcalier il y en à un autre qui conduit au grenier.

La lettre H préſente l'élévation & la coupe ou profil de cette maiſon, qui eſt terminée à la manſarde & ſurmontée d'une Lanterne qui

domine le haut de la couverture & qui peut servir de Belvedere ou de Donjon pour mieux découvrir toute la ville & la campagne.

Observation.

Les Bâtimens à l'Allemande font toujours plus confus dans leurs diftributions que les Bâtimens à la Françoife, par rapport aux places qu'il faut ménager dans le centre du Bâtiment pour pouvoir échauffer les fourneaux, ou très-fouvent on manque de lumiere, les fenêtres extérieures ne pouvant y en fournir ; c'eft pourquoy ces endroits font presque toujours obfcurs, à moins que l'on ne profite des fenêtres des murs de faces.

Defcription & détail d'un petit Bâtiment à la Françoife, conftruit entre deux maifons, fur la grande ruë de Senonne en vauges ; pour Mr. le Receveur de S. A. Séréniffime le Prince de Salm.

Ce Bâtiment n'a entre les deux maifons voifines que 39 pieds & demi de largeur, & depuis la grande ruë, qui eft au-devant du Bâtiment, jusques fur le derriere où eft le jardin d'un particulier, il n'y a que 49 pieds & demi de france de longueur.

Cette maifon eft élevée plus haut que le niveau de la ruë de 12 pouces pour deux marches. Avant d'entrer dans la maifon par un veftibule J qui conduit au corridor M, ou il y a deux portes oppofées, l'une pour la cuifine K, où eft un petit four avec cheminée, un petit potager pour les rechaux, dans l'embrafement d'une fenêtre ; il y a auffi un puits à pompe, & fa pierre à Eaux dans l'embrafement de l'autre fenêtre. De cette cuifine on entre dans un petit garde-manger, à coté du quel eft la communication à la chambre N où couche la cuifiniere : cette chambre fert de commun pour la table des Domeftiques. Sur le four, il y a une place pour ranger les utenfiles du four & du pêtrin par la communication.

L'autre porte oppofée, qui eft dans le corridor, donne communication à une falle à manger marquée L, où il y a une cheminée à la Romaine pour échauffer cette falle. Au milieu du corridor on voit l'éfcalier pour monter à l'étage fupérieur. Sous cet Efcalier eft celui de la cave où l'on entre par deux endroits : par la cour, pour defcendre les vins ; & par le corridor pour aller les prendre à la bouteille.

PLANCHE XXIX.

E Les caves de la maison.
F Le rez de chaussée.
G L'étage au dessus.
H L'élévation, & profil.

A Les caves.
B Le rez de chaussée.
C La salle au dessus.
D L'élévation, & profil.

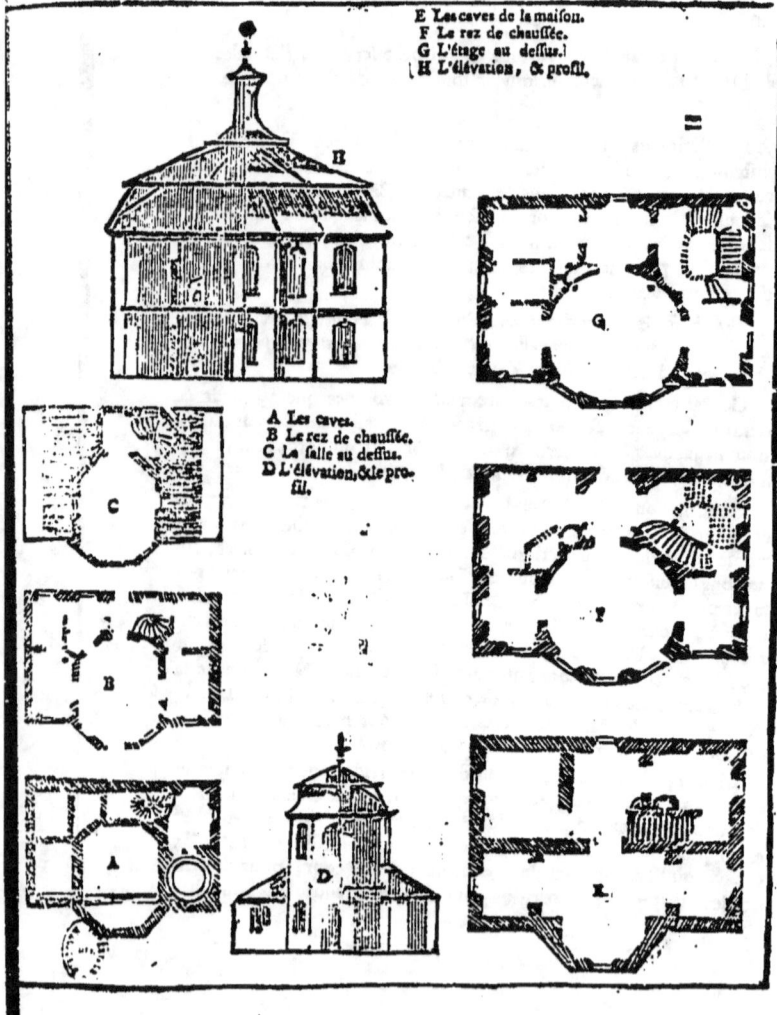

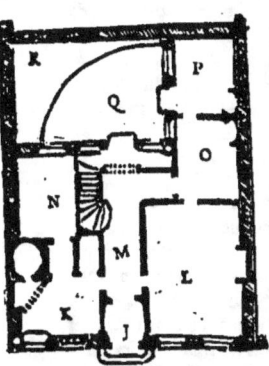

Au bout de ce corridor il y a une porte pour communiquer à la cour Q, & aux écuries & remises de bois R ; a coté de cette porte de cour sont les aisances ou commodités. De ce corridor de même que de la Salle à manger on communique aux chambres à coucher O, P. qui ont leurs cheminées dans l'angle des chambres ; & de la chambre à coucher P on peut encore aller dans la cour par la porte vitrée, sans interrompre ceux de la chambre O. Les eaux pluviales qui tombent dans la cour peuvent s'écouler dans la ruë par un petit canal dans le pavé du corridor ; attendu que la ruë est à six pouces plus bas que la cour. Cette cour n'est ménagée que pour y pouvoir prendre la lumiere pour les appartemens ; & pour y faire une couverture en rabaissé pour tenir la volaille & le bois à couvert.

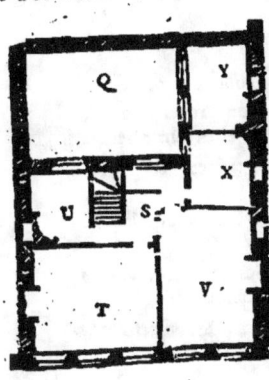

Le Plan de l'étage supérieur est divisé en 5 chambres, tant grandes que petites, mais toujours proportionnellement tracées suivant les principes ci-devant enseignés, avec les communications sur le vestibule S au haut de l'Escalier, & une cheminée en chacune des chambres, qui ne peut incommoder l'emplacement des meubles nécessaires à l'habitation. On remarque aussi que les tuyaux ou souches des quatre cheminées du rez-de-chaussée ont été dévoiés & rangés dans l'Epaisseur des murs mittoyens, pour que les cheminées supérieures

se puissent placer commodément dans chaque chambre, soit dans les encoignures, soit dans le milieu comme on le voit aux Salles T, V, & & aux chambres à coucher U, X, Y. qui les unes & les autres ont leurs sorties au vestibule & à la Gallerie S. où est placé l'escalier du grenier, qui conduit à la lanterne que l'on peut nommer Donjon, puis que l'on découvre toute la ville & la campagne.

Observation.

L'on remarque par cette distribution à la françoise, qu'il n'y a point de place perdue comme à celle à l'allemande, & que toute la division en est beaucoup plus nette, plus commode, plus propre plus saine & moins sujette à l'incendie, attendu que le maitre voit toujours ce qui se passe à son feu l'ayant sous les yeux; au lieu que par des poëles ou fourneaux les Domestiques négligents laissent bruler le bois hors du fourneaux, & les tisons tombant sur les planches les allument sans que le maitre ou la maitresse qui sont dans la chambre s'en apperçoivent; parce que leur chambre étant échauffée ils y restent tranquilles jusqu'à ce que la fumée & le feu les étouffent. Dailleurs, il faut avoir un grand soin d'arranger les places pour échauffer ces fourneaux & qu'on n'en apperçoive pas le feu par les dehors; c'est pourquoy il y faut trouver des réduits qui le dérobent à la vuë de ceux qui font visite au Maitre.

Des Cheminées.

Et des moyens de les garantir de l'incommodité de la fumée.

Les Cheminées doivent être d'une construction proportionnellement plus ou moins grandes, selon les lieux où elles sont placées.

On doit les distribuer en trois classes, en grandes, en petites, en moyennes.

Les grandes sont pour les cuisines, les Salles, les Salons, les Galleries, les Réfectoires & chauffoirs des Religieux.

Les moyennes, pour les Anti-chambres, les chambres de parade, les chambres à coucher, & les grands Cabinets.

Les petites pour les Cabinets, les garde-robes, les entresoles ou galetas.

Celles des cuisines sont de différentes grandeurs. Lorsqu'elles sont posées contre des murs, on en fait de 7 ou de 8 pieds de largeur entre leurs jambages, & quelque fois jusqu'à de 10 pieds; elles doivent avoir toujours sous le manteau 5 pi. 2 pouces même jusqu'à 6 pieds, & 3 pieds de profondeur avant de commencer leur hotte, qui se réduit à 3 pi. sur un pied pour le passage de la fumée. La hauteur des hottes de toute cheminée se réduit toujours à la hauteur de la moitié de sa largeur; de sorte qu'une cheminée qui aura 6 pieds entre ses jambages & 5 pieds a po. de hauteur sous le manteau, sa hotte sera de 3 pieds moitié de 6, & son tuyau commencera par conséquent à la hauteur de 8 pi. 2 pouces, afin de s'élever un peu en talus & qu'il soit un peu plus large par le haut que par la naissance d'environ deux pouces. Cette construction donne à la fumée une facilité à monter.

Lorsqu'une Cheminée est construite & qu'elle répand la fumée, il faut prolonger sa hotte d'un pied avec trois feuilles de toles, & laisser un vuide entre les trois languettes & la tole; ce vuide arrêtera la fumée & la forcera à monter avec celle du feu qui n'est qu'une flamme éteinte mais assez forte pour mener avec elle celle qui est descendu: L'expérience le fera connoitre à toutes cheminées qui fument.

Ces sortes de cheminées de cuisine n'ont pas besoin d'ornemens: il suffit de faire à leur jambage un quart-de-rond sur l'arrete entre deux filets. Celui de dehors se terminera sous la corniche, & celui du dedans fera le tour des deux jambages & de l'arrete du manteau de la cheminée.

Ce manteau est terminé par une petite corniche de 6 ou 8 pouces de saillie, surquoy est posé la naissance de la hotte de la cheminée; le modele cy-après est pour une cheminée de 8 pieds de largeur avec son profil.

A ces sortes de cheminées qui sont contre des murs séparant les chambres, on garnit le derriere, qu'on nomme contre-cœur, d'une plaque de fer de fonte, plus ou moins grande selon la grandeur des cheminées. On enchasse cette plaque en des pierres de taille. Ces sortes de contre-cœurs échauffent les chambres ou cabinets qui sont derriere eux. Il faut observer de ne jamais mettre

n'y

ni porte ni fenêtre vis-à-vis des cheminées mais plûtot un tre-
maux.

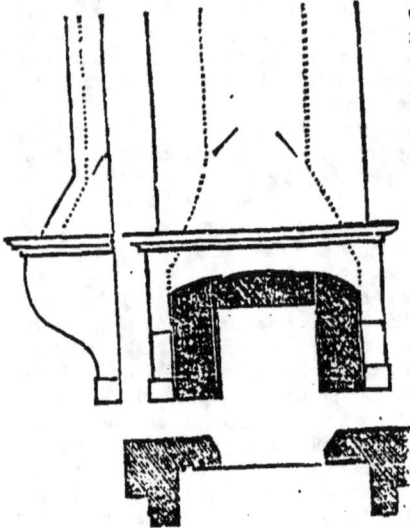

Les cheminées des grandes cuisines, comme celles des Abbayes, des grands Seigneurs, & des Princes, se construisent sur quatre piliers, ou plus, afin de pouvoir tourner, agir autour du feu & y mettre la quantité de marmites & de pots nécessaires pour l'usage de ces maisons. Le feu se met pour l'ordinaire sur une grande plaque de fer fondu de 7 ou 8 pieds en quarré & qui soutient une grille de fer où l'on met le bois pour le contenir. On pose les pots & marmites d'un coté & les Broches à rôtir de l'autre. Ces cheminées sont pour l'ordinaire sujettes à la fumée, attendu qu'il n'y a rien pour la diriger à monter dans le tuyau; c'est pourquoy il faut tenir les plates-bandes, qui sont supportées par les piliers, le plus bas qu'il est possible; c'est à dire, à 5 pieds & demi au plus, & que la hotte soit prolongée en tole d'un pied au moins tout-autour du d'en-œuvre de la hotte; les tuyaux de ces sortes de cheminées sont quarré, pour l'ordinaire de trois pieds, pour le pas-

fage de la fumée, & élevés de façon, que le tuyau foit un peu plus large par le haut qu'à fa naiffance, de même qu'il eft cy-devant expliqué.

Lorfque le prolongement de la hotte avec de la tole ne garantit pas en tout tems de la fumée, quoique contre l'expérience, il faut percer la voute de la cave, y placer quatre petits corps de plomb ou de fer-blanc, les attacher ou les incrufter dans les piliers aux quatre coins de la hotte, & jufqu'à un pied plus haut que fa naiffance. Cet air qui foufle au quatre coins empêche la fumée de fe rabbatre, & la dirige au centre du tuyau, ou fe conduit celle qui vient du feu. Ces quatre airs facilitent même & dirigent celle du feu pour monter.

Les autres grandes cheminées qui fe conftruifent dans les Salles, dans les Sallons & dans les chaufoirs des Religieux ou Religieufes, font pour l'ordinaire décorées avec plus de fafte, & elles peuvent avoir jufqu'à 6 à 7 pieds d'ouverture entre leurs jambages; 4 pieds ou 4 & demi fous la plate-bande, & jufqu'à 2 pieds & demi de profondeur d'Atre. Les jambages font à plomb ou à confols; les chambranles ornés de moulures & de Sculptures; ils font quarrés, cintrés, ou à pans, fuivant le goût de l'Architecte, & les moulures s'accordent avec celles du manteau, aux quelles on donne telle figure droite, bombée ou cintrée en plans, fur telle forme & figure qu'on le défire, mais toujours par fimétrie.

Lorfque les jambages font quarrés, à pans ou cintrés, les manteaux feront de même; & les angles du tuyau qui font r'habillés en platre ou en menuiferie, doivent fuivre le même plan que les jambages, jufqu'à la corniche du plafond, qui fuivra les mêmes contours.

Nous ne donnerons point de deffeins de ces cheminées; on peut avoir recours à ceux qui font gravés en tailles-douces, en grand nombres, & de diverfes figures. On en vend à Paris & ailleurs.

Les tuyaux de ces mêmes cheminées fe logent dans les Epaiffeurs des murs, lorfque les murs font affez épais, & quand ils ne le font point, on les laiffe faillir dans la chambre, & l'on dévoye ceux den bas, pour n'être pas obligé de faire de grandes faillies dans les cham-

bres par le haut: chose à éviter pour ne pas charger les travures.

Les cheminées des Etages au-dessus du rez-de-chaussée, doivent être soutenuës par de petites voutes faites dans des Enchevetrures bien assemblées, & il faut que les jambages posent toujours à moitié sur la piece de bois & dans l'épaisseur du mur, que les atres soient bien faits en briques à plein mortier, pour résister à la chaleur du feu, & que les cintres d'atres soient en pierres de taille ou en Marbre, saillant dans la chambre jusqu'à l'aplomb du manteau de la cheminée, en prenant l'épaisseur des jambages.

Lorsqu'une cheminée est dévoyée & que son tuyau paroit dans la chambre, il faut y pratiquer des armoires qui en dérobent l'irrégularité, ou renforcer le mur sous le tuyau jusqu'au plancher bien à plomb d'une travure à l'autre & en faire de même depuis le manteau jusqu'à la travure. Ce renforcement soulage & soutient le tuyau qui est dévoié, on le peut faire massif, ou on peut en laisser le vuide, comme on le jugera, pour la commodité.

Lorsqu'il y a plusieurs tuyaux addossés l'un à l'autre, on les doit toujours séparer par des languetes en briques jusqu'au haut du tuyau qui les termine à la hauteur de deux pieds plus haut que le faite de la couverture. Ces tuyaux doivent être terminés en pierres de taille taillées avec revers d'eau de 4 pouces sur 6 pouces de son épaisseur, de même que le dessus des languetes qui sont au milieu du tuyau: le tout, afin que le vent donnant contre cette pente, chasse la fumée en l'air.

Il faut observer que les tuyaux aux sorties du toit soient placés par simétrie, autant d'un coté que de l'autre, & c'est dans le comble des greniers, qu'on les doit ranger & dévoyer, afin qu'ils acquierent cette simétrie & répondent à l'effet qu'on en attend. On doit même en feindre quelques-fois.

Dans la conduite, dans l'élévation & dans la construction des tuyaux on évitera, que les bois, les poutres, les solivaux, les travures & les bois d'assemblage de la couverture ne percent dans les tuyaux ni dans la maçonnerie, mais qu'ils soient toujours au dehors & tellement couverts de plâtre ou de bon mortier, que l'air & la fu-

S 2

mée n'entrent nullement dans les joints des briques ou des pierres contre les bois.

Tous ces tuyaux pourront avoir 2 pieds ou 2 pieds & demi & jusqu'à 4 pieds de longueur, sur 10, 12 à 14 pouces de largeur dans œuvre. Les languetes des tuyaux auront au moins d'épaisseur la largeur de la brique, bien enduites & polies par dedans & par dehors d'un pouce de bon mortier fin ou de plâtre, soutenuës de distance à autre avec de bons fentons de fer pour les affermir & les lier au bois des Travûres & de la toiture.

Les moyennes cheminées sont pour les chambres à coucher, & les grands cabinets. Elles ont pour l'ordinaire 4 pieds de largeur, sur 3 de hauteur sous le manteau ; & 18. 20. à 22 pouces de profondeur. Les jambages de toutes cheminées auront de grosseur un sixième de leur largeur pour les petites, pour les grandes un huitieme & pour les moyennes un septiéme.

Les petites cheminées sont pour des cabinets, des garde-robes, des entre-sols & des galetas. On en fait depuis 2 pieds de largeur jusqu'à 3 pieds & demi, & de hauteur depuis 26 pouces jusqu'à 3 pieds, leur profondeur étant de 18 à 20 pouces de profondeur. On les orne suivant les lieux où on les construit ; elles doivent être plus propres dans des cabinets & mieux ornées que dans des entresols.

L'usage des Poëles, ou fourneaux, est très-commode pour des cabinets d'étude & de travail des gens de tout état, particulierement pour des Salles à manger, & pour des Salles d'assemblée où l'on joüe à plusieurs tables. On en fait de terre vernissée, de fayance, de fer fondu, & de fer en toles. Plus le corps est grand pour la conduite de la fumée dans la cheminée, plus la chambre se trouve echauffée ; mais ces poëles n'en sont pas si propres ; leurs tuyaux sont de même que ceux des cheminées ; on les separe pareillement les uns des autres par des languetes ; quoiqu'il s'en trouve qui se réünissent dans une mêmese cheminée sans fumer.

Lorsque les Salles sont grandes, on est obligé d'y placer deux poë-

les, d'une grandeur proportionnée à la Salle & par simétrie. On les place quelques fois dans le milieu d'un mur de refend, entre deux portes opposées l'une à l'autre, comme à la grande Salle à l'Italienne du château de Wittlich, ou dans des encoignures par simétrie comme à la Salle d'Audience du même Château. Quelques fois on ne met qu'un poële dans une chambre, comme au cabinet de jour dudit château, qui se trouve au milieu d'un mur entre deux portes opposées au trumeau. Mais dans de petites chambres de peu de conséquence on les place souvent dans des angles pour ne pas incommoder l'ameublement, & pour avoir la facilité de chauffer plusieurs poëles par la même embouchure & pour la même cheminée. Les deux petits plans à l'allemande cy-devant expliqués démontrent parfaitement leur emplacement & leurs embouchures pour les échauffer.

Tous ces poëles se posent dans des chassis de pierre de taille qui emboitent l'embouchure du Poële. Ces chassis sont ornés de moulures avec Cadre, terminés d'une petite corniche qui rachete un cadre en plâtre ou en Stuc travaillé d'ornement plus ou moins selon la dignité ou la qualité des personnes, qui doivent occuper ces Bâtimens. On forme à cette embouchure un évasement plus ou moins grand, pour pouvoir allumer les poëles sans s'incommoder, laquelle embouchure sert de jambage au tuyau pour faire passer la fumée du poële. La semelle de ces embouchures est ordinairement élevée du niveau du plancher d'un pied ou de 15 pouces, pour que le poële ne touche pas si près du plancher des chambres.

Nous ne parlerons pas de la décoration des cheminées, qui sont ordinairement en plâtre ou en Stuc, ornées de cadres enfermés dans des Chambranles, ou à pilastres cintrés, ou à pans. Ces cadres sont garnis de panneaux, ornemanisés ou de figures, ou remplis de glaces & de peintures plus ou moins richement travaillées, peintes & dorées. L'on trouve de ces modeles de couronnement de cheminées chez les imagistes & vendeurs d'Estampes. Les ouvriers peuvent en faire usage.

Après avoir traité des Portes, des fenêtres, des cheminées des fourneaux; & avoir donné de petits modeles de la maniere de les

distribuer & de les poser à chaque place; j'ay crû devoir donner un dessein de Bâtiment plus grand & plus considérable; où toutes les parties se trouvassent rassemblées, pour qu'on pût juger de la proportion rélative, & de la Simétrie qui se doit observer dans l'arrangement de toutes ces pieces jointes ensemble, d'où elles acquierent une beauté lorsqu'elles sont proportionnellement arrangées & reünies chacune dans la place qui leur est propre; Avec d'autant plus de raison, que les regles de l'Architecture sont si étenduës, qu'il s'y trouve toujours des choses plus connuës aux uns qu'aux autres.

Le dessein de ce Bâtiment est le Plan Général du Château de Philipps-Freud *à Wittlich, que j'ay projetté par Ordre de S. Alt. Emin. Electorale de Trèves, & dont il m'a fait l'honneur de me charger de l'Exécution.*

Disposition Générale du Château de Wittlich, & des observations sur l'endroit de son emplacement favorable.

Wittlich est une petite Ville Bailliagere, située sur la grande Route de Treves à Coblence, à 8 lieuës de distance de la Ville de Treves; où passe la petite reviere de Lyser, qui arrose le païs, & qui est très-fertile en Ecrevises, & en Poissons des meilleures Especes. Cette petite Riviere sert au flotage des bois de Chauffage pour l'approvisionnement du païs, & qui se décharge au dessus du Village de Lyser dans la Moselle.

Le Bailliage de Wittlich est celuy detout l'Electorat le plus fertile en bons vins contenant sous ses dépendances les meilleures côtes de la Moselle à Wehlen, Piesport, Kesten, Wintrich, Urzig &c. Il est aussi fertile en bons grains & légumes: les bois y sont abondants & le gibier de toutes Especes y est très-commun: d'ailleurs le païs est assez riant, quoiqu'un peu garni de montagnes. La pierre de taille y est facile à tirer, & d'une des meilleures qualités du païs; quoique de couleur rougeâtre & sablonneuse, cependant d'une consistance capable de résister au feu & au fardeau; on peut y tirer des blocs de 8 à 9 pieds en quarré.

En la partie supérieure & orientale de cette ville étoit construit un ancien Château Electorale avec un Parc d'une étenduë considérable: ce Château avoit été brulé par les ennemis de l'Allemagne, & dont

il ne restoit que d'anciens vestiges de murs fort élevés, mais ruinés par le feu, & par le laps des tems depuis son Incendie. Dans les ruines il restoit une cave d'une étenduë de 158 pieds de longueur, & de 51 pieds & demi de largeur, le tout hors-œuvres, & de 15 pieds de profondeur ; elle étoit soutenuë par des murs d'enceinte solide de 7 à 8 pieds d'épaisseur. La voute de cette cave avoit pour soutien six bons piliers de pierre de taille, qui la partageoient en 14 bonnets séparés par des Arcs-doubleaux de pierre de taille, de pilier en pilier. Les bonnets en bon carreau piqué, bien maçonnés, en formoient d'autres en Arcs-de Cloitre très-bien & très-solidement bâtis, & dont les fondations étoient en état de recevoir la naissance d'un nouveau château.

Son emplacement étant sur une plaine élevée de 31 pieds plus haute que celle de la Ville, & ayant ses quatres faces dirigées au levant, au midy, au Couchant, & au Nord, sans aucune déclinaison, est de la plus belle exposition que l'on puisse désirer.

Le Plan que je projettois à construire sur ces caves solides par Ordre de S. Alt. Em. Electorale, fut agréé par sa dite Altesse le 8 8bre 1761, & elle m'ordonna d'en suivre la construction, pour que le Château fût en état d'être habité au premier d'Août 1763.

Me trouvant obligé, d'obéïr à un Prince, au mérite du quel on ne peut rien ajouter, je fis mes préparations pour démolir les anciens vestiges, & je me trouvois en état de pouvoir en poser la premiere pierre le 29 Mars 1762.

Je rapporte icy les deux Inscriptions gravées sur des plaques de plomb & de cuivre, qui ont été posées & mises dans la niche de cette premiere pierre avec des Reliques & médailles du tems, & des vins de l'année.

Premiere Inscription.

Au Sud-ouest, du Château je fus posée le 29 Mars 1762. par Messeigneurs les Barons F. C. DE BOOS G. *Doyen de Treves*, & H. C. DE KESSELSTADT, G. M. *du Païs*, & bénie par C. G. SCHILLY Chanoine de St. Paulin, sur les desseins de J. ANTOINE Architecte, de Société avec C. MÉAUX, & C. F. des HAYES Entrepreneurs à Metz.

Seconde Inscription.

Reverendissimus et Eminentissimus Dominus,
Dominus JOANNES PHILIPPUS,
D. G. Archi-Episcopus Trevirensis, Sacri Romani Imperii per Galliam & Regnum Arelatense Archi-Cancellarius, Princeps Elector, Administrator Prumiensis perpetuus &c. &c.
Ex Baronibus de Walderdorff

Arcem hanc
à Rmis & Eminentissimis Electoribus Wernero à Königstein ac Ottone à Ziegenheim ædificatam, turbulentis vero Martis temporibus penitùs destructam, ac in Cineres redactam,

sIbI & sVIs sVCCessorIbVs serVIenteM eX rVDerIbVs restrVXIt.

stet InDeLeta pLVrIMa per sæCVLa.

De-

Description du Parc & Chateau de Wittlich, & de ses environs, suivant sa belle situation, dont j'ai voulu profiter pour en former mon projet tel qu'il est representé par le plan general ci après.

ON parvient à ce Chateau en venant de Coblence par le Chemin A. qui doit être bordé d'arbres de deux cotés jusqu'au fer à Cheval a. où est l'entrée de la cour du Chateau, & où se rencontrent les Avenues des chemins de Lyser & du petit bois. Et pour donner à cette entrée un aspect plus gracieux, on doit prolonger en ligne droite l'avenue du chemin de Coblence au travers du parc, avec une porte de fer sur le fer à Cheval, qui favorise l'aspect du Parc.

Les deux corps de gardes de l'entrée de la cour forment la naissance de la Courbure tant de la cour d'entrée B. que du fer-à-cheval A. Cette cour d'Entrée B est renfermée par des murs de 9 pieds de hauteur, divisés en pilastres doriques depuis les deux corps de gardes jusqu'aux deux petits bâtimens qui décorent la cour; ces deux petits bâtimens sont uniformes, & n'ont d'élevation que 13 pieds, y compris leurs corniches d'entablement; ces deux murs de cour sont terminés par des Balustres partagés à l'endroit des pilastres par des Accroteres qui servent de pie-destaux pour recevoir des Urnes & servir à la décoration de la Cour. De ces deux petits Bâtimens l'un est les remises M. de la cour F. l'autre est la Serre & le logement du Jardinier, qui accompagne le parterre P. lesquels n'ont que des toitures à deux pans, & de peu d'élévation pour ne point obfusquer la découverte de la campagne.

La cour F est formée en partie circulaire par les remises L. & M. d'égale hauteur sur la cour F; mais les murs qui achevent de clôre cette cour, pour separer les Bucheries & cour à fumier, n'ont que 3 pieds de hauteur non obstant la pente de cette cour.

T

La Terrasse D, & les cours B. & F. de même que les parterres P font de Niveaux près du corps principal C dudit chateau, quoi que 3. pieds ½ plus bas ; & les deux petits Bâtimens qui accompagnent les parterres font uniformes, & d'égale hauteur sur les parterres.

La nouvelle Ruë N. est plus basse de 31 pieds que le niveau du Rez de chaussé du chateau ; ainsi l'on descend de la terrasse D pour communiquer à la terrasse E par un Escalier en fer-à Cheval à deux rampes de 15 pieds de hauteur, pour que les Cuisines & le Commun qui font fous les Remises L. ayent 11. pieds fous voute, & que les Ecuries qui font fous ces cuisines ayent aussi onze pieds fous leurs voutes ; de forte que le pavé des Ecuries soit élevé fur celui de la Ruë de 6 à 8 pouces.

L'on peut communiquer de ces cuisines, même des communs au grand Batiment C par dessous la terrasse D pour se rendre au premier palier de l'Escalier de la cave du chateau fous le grand Escalier, & se porter directement à toutes les parties dudit chateau.

Les deux terrasses D & E favorissent la vûe des appartemens du chateau pour le passage dans la nouvelle Ruë N.

On communique de la Ville au chateau par la porte en fer-à cheval K en traversant l'avant-cour G, qui separe & donne Issuë aux maisons & jardins J. H. qui font destinés pour les Logements tant du Receveur que du chasseur de S. Alt. Ele. non obstant la petite pente de l'avant-cour G.

Il est necessaire de régler la pente de la ruë à l'Entrée de la ville de Wittlich depuis le point X. jusqu'à la ruë 2, & la rabaisser de 9 pieds de hauteur, étant trop difficile aux voitures. Ce qui fera un bon effet pour que la pente des cours F. & G. soit douce & facile.

La Terrasse T, qui forme un glacis en terre separe la partie superieure du Parc d'avec la partie inferieure ; les quelles parties hautes & basses, font divisées en Allées plantées d'arbrisseaux, formant des avenuës pour la distribution du Parc & des Jardins.

Les murs en partie mixte qui séparent les Cours & Terrasses du chateau d'avec les Parterres, n'ont que 2 pieds 8 pouces de hauteur ornés de quatre portes flammandes en pierre de taille terminées par des attribus de Chasse; ces portes se ferment avec des Grilles de fer terminés en Trophé par le haut des armes de S. Alt. Em. Electorale, & les intervales entre ces quatre portes sont garnies des grilles de fer simples en festons par le haut posées sur les murs d'appuis, pour faciliter & ne pas empêcher le prospect dudit chateau de tous cotés.

L'on peut encore communiquer de la Terrasse E dans la rüe N par deux petits Escaliers qui tiennent aux deux batimens, de même on peut communiquer de la nouvelle rüe N dans la partie basse du Parc, qui est presque au même Niveau.

Le petit bâtiment qui est entre les parterres de la rüe N. a pareillement trois Etages du coté de la rüe. Le bas étant pour les caves des Vins nouveaux, au dessus sont les Pressoirs, & sur les Pressoirs c'est l'ouvroyr des Tonneliers & le magazin des marcins & tonneaux.

Le Plan général étant expliqué, il ne s'agit plus que de détailler, & de donner la description du Chateau C.

Détail du Corps Principal.

Nous avons dit que les Caves de l'ancien Château avoient de longueur 158 pieds, & de largeur 51 & demi. C'est sur ces dimensions, que j'ai projetté le Corps principal de cet Edifice nouveau, ayant formé sur cet Espace le principal Batiment avec un avant-corps au milieu, & a chaque bout; l'avant-corps du milieu a 39 pieds de largeur, & ceux des bouts n'ont que 32 pieds & demi, en embrassant les bouts du Batiment en entiers de 51 pieds & demi; les arrieres corps n'ont par conséquent que 26 pieds 3 pouces de face chacun, attendu que l'ordre de la face des bouts fait encore un avant-corps de 9 pouces dans son milieu: tous les quels avant-corps sont décorés d'un ordre Romain, avec des

pilaſtres de trois pieds de face : cet ordre emporte toute la hauteur du bâtiment jusqu'à la toiture ; toutes les fenêtres des avant-corps ſont cintrées en plein par le haut, & celles des arrieres-corps ne ſont que bombées & en à basjour, qui les rend quarrées par le dedans.

Le rez-de-chauſſée eſt élevé au deſſus des cours de 3 Pieds & demi par un ſocle ou ſoubaſſement en pierres de taille, terminé par un aſtragale avec filet & congé, qui s'accorde avec les dernieres marches des plafonds ou paliers des quatre Eſcaliers, qui ſont aux quatre faces du Bâtiment. Ce ſocle forme les avant-corps.

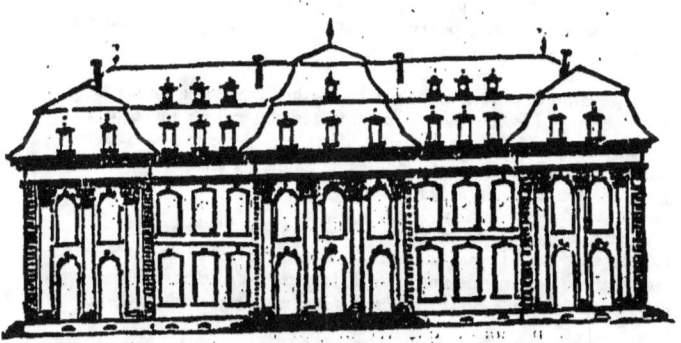

Sur le ſocle s'éleve le bâtiment, & à ſon à-plomb ſont poſées les Baſes de l'ordre qui ſont attiques : chaque pilaſtre a de Saillie ſur le nud du mur ſix pouces.

Les quatre Angles du Batiment forment des plans circulaires d'un quart de rond ſur le ſocle ſeulement, étant quarrés au deſſous, pris ſur deux faces chacun par des pilaſtres refendus de 3 pieds de

dévelopement, qui n'ont ni Base ni Chapiteau, mais qui prennent naissance sur le socle, & qui s'élevent jusque sous l'architrave, ayant également six pouces de Saillie sur le nud du mur: ces angles cintrés qui enpruntent les deux faces du Bâtiment, sont accompagnés de pilastres d'ordre Romain, à 6 pouces de distance ; ce qui dégage fort bien les Angles, & raproche de l'angle l'ordre Romain ; de sorte que les trémeaux angulaires ne devenant pas trop materiels, aïent la force necessaire à leur solidité, puis qu'ils ont un tiers de plus que la largeur de la fenêtre la plus voisine de l'angle.

Les arrieres-corps sont en rétraite de deux pieds sur les avant-corps; mais les pilastres de l'avant-corps du milieu du Bâtiment, ne se retirent que de 18 pouces, moitié du pilastre, à cause d'un arriere corps refendu de 9 pouces de face, & qui a six pouces de Saillie sur l'arriere-corps du Bâtiment.

La jonction des avant-corps des bouts du Bâtiment avec les arrieres-corps, se fait par un pilastre refendu qui n'a ni base ni chapiteau, & dont le plan décrit une ligne courbe en Symaise: ce pilastre-refendu a 6 pouces de Saillie sur chaque nud des murs des avants & des arrieres-corps.

L'élevation de cet ordre Romain avec son Entablement a de hauteur 26 modules, l'ayant surmonté, attendu le besoin de cet hauteur pour ne pouvoir donner plus de largeur aux pilastres des grandes faces; & à cause de la largeur des fenêtres de 5 pieds & demi.

Les avant-corps des deux faces du midy, & du nord, sont terminés par des frontons, qui enveloppent les armes de Son Alt. Elect. Suivant qu'il est representé à la façade d'un des bouts du bâtiment.

98

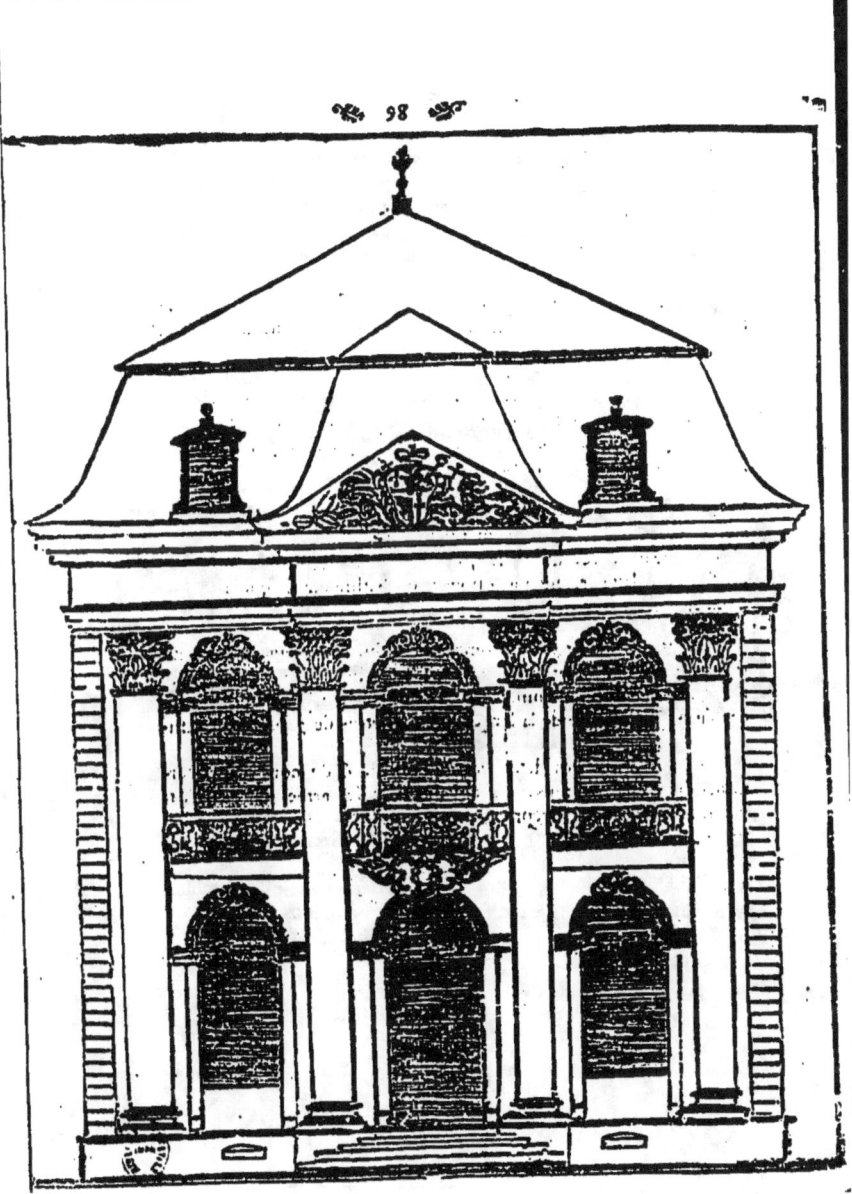

Les impostes & archivoltes des fenêtres cintrées suivent l'ordre Romain, mais les fenêtres des arrieres-corps sont bombées en arriere voussures rachetant le quarré du Chassis. Les appuis des fenêtres quarrées sont bombés en plan & oreillonnés en dessus où le congé de son fillet forme arriere voussure par dessous dans le milieu de l'appuis pour racheter la moulure du quart de rond qui est droit sous l'appuis.

Les fenêtres de l'avant-Corps du milieu sont en balcon avec arrieres voussures en cul-de-lampe, & ayant 4. pieds de saillie de la largeur d'un pilastre à l'autre.

Les clefs de toutes les fenêtres sont sculptées en trophées de chasse avec des accompagnements qui tombent sur les archivoltes.

Plan du Rez-de-Chaussé.

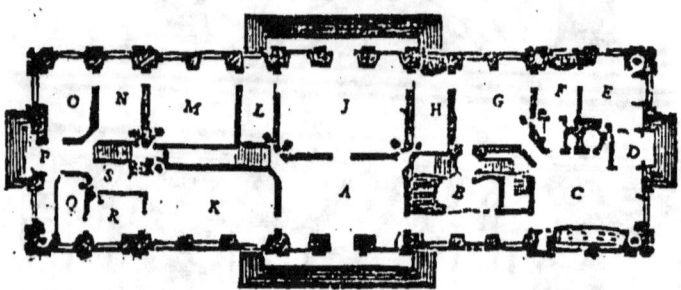

A Vestibul d'entrée.
B Grand Escaliers.
C Cuisine.
D Vestibul.
E. F Chambre du maitre officier.
G. H Offices.
J. Salle des Cavalliers.
L M Chambre du maitre-d'hôtel.
N O Le Secretaria.
P Vestibul.
Q R L'argenterie de la table.
S Dégagement.
K Commun de la Livrée.

Les Lucarnes sur l'Entablement sont en pierre de-taille, ayant la largeur proportionnée à celle que nous avons enseignée ci devant, mais les oeils de-boeuf au 2, pan de la toiture ne sont qu'en bois ayant pareillement les proportions que nous avons enseignées.

La distribution des pieces du rez-de-chaussé du Château se fait assés connoitre par le plan ci devant marqué ; Nous dirons seulement en peu de mots, que sur toutes les pieces du rez-de-chaussé il y a des Entresols, à l'éxception qu'il n'y en a point sur le grand vestibule d'entrée A. ni sur la Salle à deux fourneaux en bas J. Tous ces Entresols n'ont que six pieds & demi de hauteur sous plafond, & sont éclairés par la partie de la fenêtre qui est sur l'imposte.

L'on remarque par la distribution de ce plan qu'il y a une communication parfaite d'une Chambre à l'autre, & avec les dégagemens nécessaires pour se transporter par tout sans incommoder personne.

Sous le grand Escalier il y a un passage pour la Salle des Offices, & une descente à gauche pour la cave & pour se rendre aux cuisines des petits batimens sans descendre dans le fond de la Cave.

Sous ce même grand Escalier il y a à main-droite un petit Escalier pour monter aux Entresols, qui n'occupe point de place, y ayant toujours sous ce petit Escalier le garde manger de la cuisine du Chateau.

D*L*

Distribution de L'étage Supérieur.

L'on remarque par le plan de cet Etage 1°. la Grande Salle à l'Italienne qui a six fenetres en bas avec balcons, & six autres dans la mansarde qui eclairent la gallerie & le plafond, deux fourneaux opposés & quatre portes, cette Salle est d'écorée en Stuc d'un ordre jonique avec cadre orné de Cartouche, une architrave avec gorge qui sert de frise sous la gallerie; Cette Gallerie a six pieds de largeur, elle est terminée par des balustres : Le dessus, de même que les quatre murs sont rabillés en stuc avec Cadre & Chambranle aux fenêtres qui rachetent les ornemens du pla fond, travaillés dans un très bon goût.

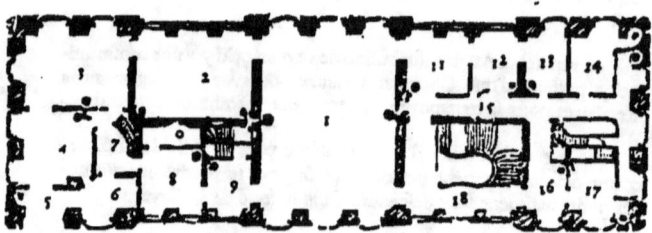

Plan du bel Etage.

La Salle d'audience est Eclairée par trois fenêtres de l'ariére-corps, dont les appuis n'ont que 16. pouces de hauteur garnis de petits balcons, Il y a à cette Salle deux poêles dans les Angles; & au milieu est une porte, à l'ouverture de laquelle on apperçoit une Chapelle, où l'on dit la messe pour s. al.

La 3e. pièce est le cabinet de compagnie de s. al. & où il donne ses petites Audiences ; cette pièce est Eclairée par trois fenêtres cintrées avec Balcons, & qui s'ouvrent depuis lebas jusque sous l'Imposte il n'y a q'un fourneau ou poële, & deux portes de chaque coté, l'une pour la Chambre à coucher, l'autre pour la Communication des Valets de chambre, & du petit Escalier pour d'écendre aujardin.

La 4e. Chambre, est la chambre à coucher de S. Al. avec quatre portes, l'une pour les commodités, l'autre pour la garde-robe, la troisieme pour communiquer par le dégagement chez les valets de chambre, & il ya à cette chambre à coucher deux fenêtres cintrées avec des balcons.

La piéce 5e. est qu'on nomme les lieux à l'angloise La 6e. est la Garde-robe & le paffage 7. conduit aux chambres 8. & 9. des Valets de Chambre & des domestiques. 10. est la chapelle. Les autres pieces 11. 12. 13. 14. 15. 16. & 17. font des chambres pour Seigneurs. Il y a des Entresols sur toutes les pieces 5. 6. 7. 8. 9. 11. 12. 13. 14. 15. 16. & 17. où font des chambres de Domestiques.

Au dessus de tous ces bâtimens, il y a trois gréniers pour les grains & les avoines ; & le 3e. pour servir de Garde-Meuble, les quels font separés les uns des autres, & bien fermés à la clef. Il y a de plus un autre grénier par dessus qui occupe toute la partie du bâtiment dans le dernier comble.

Outre la cuisine il y a 31. Poëles pour échauffer les Salles & Chambres dont les Tuyaux & Cheminées font réunies de façon qu'il n'en paroit rengés par Symêtrie que six hors de la toiture ; Savoir 4. d'un coté au Couchant, & 2. de l'autre coté au Levant, proportionellement rengés & élevés au dessus du faîte du Bâtiment de deux pieds.

Tout ce Bâtiment est composé de trois Vestibules, d'une Cuisine, avec deux fours, un Polager, & deux Gardes mangér, 47. chambres ou Salles, 10. Escaliers, & 13. commodités, non compris six Corridors pour la Communication des piéces, & pour éclairer le dedans du Bâtiment & par où se font les dégagemens d'une piece à l'autre.

Toute la cage de l'Escalier est décorée en Stuc, de même que le vestibule d'entrée, & la Salle des Gentils-hommes en bas, avec un ordre Dorique sans corniche, la frise servant de gorge au plafond, qui est terminé par une double moulure qui forme le cadre du plafond ; les quels plafonds & gorges sont embellis de Compartimens entremêlés d'ornemens très-proprement travaillés.

La toiture est terminée par trois Urnes avec piédestaux d'un beau modéle, le tout en fer blan peint en huile. Les deux Urnes des Extrémités ont sept pieds de hauteur, & celle du milieu en a neuf; on y a peint les armes de S. Alt. Emin. Electorale, du coté de l'entrée, son Chifre de l'autre ; & le tout est terminé & timbré par une Couronne, & un Bonnet Electoral d'une grosseur proportionnée à sa hauteur de neuf pieds.

OBSERVATION.

L'on m'avoit ordonné de mettre des Barreaux de fer à toutes les fenêtres du vez-de chaussée ; mais j'ai crû devoir m'en dispenser pour ne pas leur donner une espéce de ressemblance à celles des Prisons ; J'ai seulement fait mettre des volets servant de guichets au dedans des fenêtres, & qui se ferment avec la même Espagnolette.

On vouloit pareillement mettre des Volets en Persienne à toutes les fenêtres de l'Etage, & les faire peindre en Verd ; mais j'ai estimé plus convenable & plus commode d'y poser des Stores en de-

dans pour séparer du soleil dans le besoin. D'ailleurs la vuë charmante de ce château auroit été empêchée par les volets en dehors, & auroit fait disparoître la beauté des fenêtres du Château.

Les Plans de ce Bâtiment, & les élevations feront assez connoître l'état, & le goût de la distribution de toutes ses parties. Mais nous donnerons un plan de l'Escalier principal avec sa Coupe, sans cependant marquer les compartimens non plus que les ornements du Contour de cet Escalier, ni de son Plafond.

Nous dirons seulement en passant, que toutes les piéces destinées pour l'appartement de S. Alt. Electorale, sont d'écorées dans leurs plafonds, & autour de leurs Poëles en stuc, d'un goût très mignon, avec des ornements bien exécutés par un habil ouvrier en Stuc.

Nous ne passerons pas sous silence la construction de ce Bâtiment, où toutes les assises des pierres de taille ont été reglées à un pied de hauteur, depuis le socle jusqu'à l'Encablement, & d'un seul & même cours pour tout le pourtour de l'Édifice, & où les jambages des Portes & des fenêtres ont trois pieds on y a fait des Entailles de 6 & 8 pouces de profondeur, pour y loger les pierres d'assises d'un pied, & pour faire bonne liaison avec ces jambages.

Pour ce qui concerne le socle au saubassement, les assises en ont été reglées à 12, à 9, & à 16. pouces de hauteur, pour composer 37 pouces de pierre de taille, & pour que le pavé récouvre d'un pouce la premiere assise ; méthode qui a été suivie dans tout le cours du Pourtour du Bâtiment ; les 4 angles sont quarrés sous les pilastres Angulairs & refendûs, & forment des plans de quart deronds au dessus du Socle. Ce Socle quarré aux quatre angles est pour recevoir les figures en pierre de taille des 4 Saisons. L'angle entre le Midi & le Levant est pour le Printemps, celui qui est entre le Midi & le Couchant pour l'Eté ; le 3°. entre le Couchant & le Nord

pour L'automne ; & le dernier qui eſt entre le Nord & Levant eſt pour l'hiver ; parceque ces quatre Angles ſont juſtement en face du Sud-Eſt, du Sud-Oueſt ; du Nord-Oueſt, & du Nord-Eſt ; d'autant que ce Bàtiment regarde les 4. Vents Cardinaux.

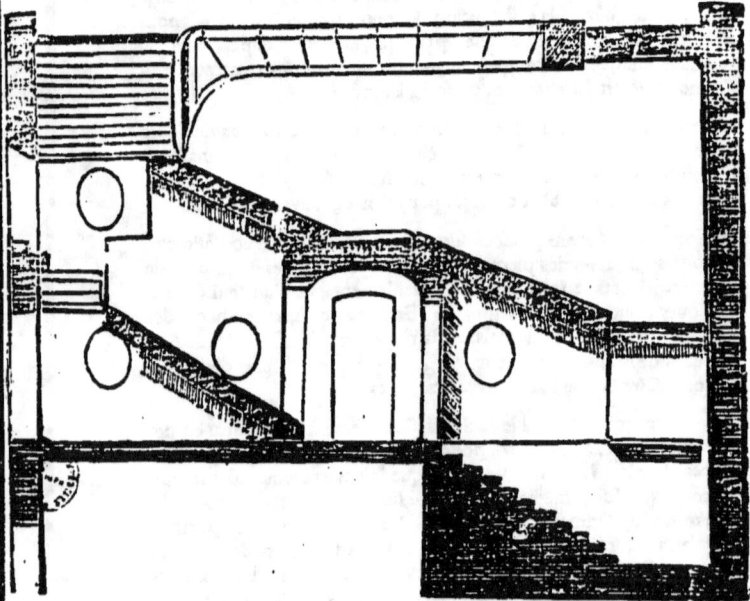

L'Explication que nous avons fait de l'Eſcalier principal, ne peut ſe bien comprendre qu'en d'écrivant le plan, & la coupe que nous avons ici tracée. L'on voit par le Plan de cet Eſcalier qu'on a cher-

ché autant qu'on a pû à ménager les espaces comprises sur les anciennes caves, étant borné à cette dimension, en même tems à n'élever des murs de Séperation que sur les arcs-doubleaux des Caves, pour la solidité de l'Edifice. Et par la coupe l'on découvre la plate-bande du haut du grand plafond retournée pour avoir la communication au corridor des Cavalliers ; de Sorte que de ces deux grands plafonds on peut se transporter dans trois parties du Bâtiment, sans incommoder les personnes qui pouroient être aux autres debouchées de l'Escalier.

Pour la difficulté de retourner ce plafond, en ne lui troivant d'appuis qu'au mur de face où étoit une fenêtre, j'y ai formé une patte-d'oye en trois branches, depuis la jonction du retour jusqu'au mur de face ; & une autre patte d'oye qui joint le mur séparant la grande Salle ; Ces pattes-d'oye sont en coupe comme la plate-bande dans quatre parties ; mais dans les trois autres, la coupe en est en mords-de chien *terme propre aux ouvriers*, & que nous appel-

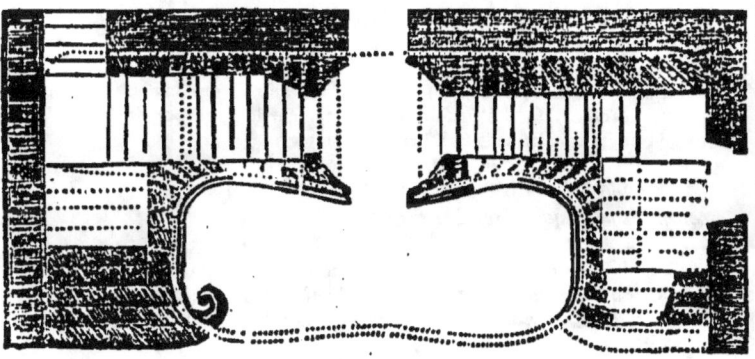

lons en coupe & entre-coupe puisqu'une partie en est faite en surplomb, & l'autre en talus ; ce qui ne peut tomber étant en bonne liaison puisque les Claveaux ne peuvent hausser ni baisser.

Les Plafonds qui remplissent les vuides des plates bandes sont en coupe, outre qu'ils portent également sur la plate-bande par un bout, & sur la retraite du mur de face à l'autre bout ; de sorte que ces plafonds, ne peuvent tomber, & qu'ils déchargent en mêmetems le fardeau des uns des autres par leur coupe. Comme les murs de Séparations sont un peu foibles, j'ay eu la précaution de faire contre-buter dans les travures éloignées, pour soutenir la poussée de ces deux plates-bandes.

Le plan que je représente ici est le plan general de L'Evêché de Toul, où j'ai été nommé Architecte par commission du 22^e. Janvier 1739.

Ce Palais Episcopal a été bâti par Scipion-Jerome Begon, Evêque du Sieu, mais ce Prelat n'en a fait construire que le Corps principal avec les Jardins & les Ecuries ; ayant laissé à son Successeur la construction des Aîles pour les Cuisines, celle des offices, des Boulangeries, de l'officialité, des Prisons & du Logement de Suisse portier, qui ont été en effet bâtis & achevés de son tems.

Ce plan distribué à la françoise est ici tel qu'il a été approuvé par l'architecte de sa Majesté Très Chretienne.

La Cour d'entrée forme un fer-à cheval pénétré par une portion de Cercle, où il y a une fontaine pour faire Symétie & Perspective à l'entrée du Palais. Cette fontaine est accompagnée de deux niches avec des Statues.

L'on monte à ce Palais par un Escalier à trois Rampes de sept marches de hauteur. Au haut de cet Escalier est un grand Pallier faisant la hauteur du soubassement, & sur lequel commence l'ordre Romain qui décore les trois avant-corps, dont est formée toute la hauteur de l'Edifice. Il en est de même de la face sur le jardin, mais il faut en excepter l'avant-corps du milieu, qui forme une partie d'Octogne, dont les trois faces font Saillie sur l'escalier du jardin. On entre dans ce Palais par un grand Vestibule, qui donne communication à un Salon sur le jardin de figure circulaire. A droite est l'Escalier principal; à gauche & à droite sont les Antichambres, les Chambres, les Cabinets, & les Gardes-Robes. Il faut observer que sur toutes les petites pièces comme petits Cabinets & Gardes-robes, il y a Entre-Sols par dessus avec des petits Escaliers pour y monter, & qui donnent communication à l'Etage & aux entre-Sols au dessus, ainsi qu'au grenier.

Il y a dans le mur de Séparation du Vestibule au Salon, deux petits Escaliers à-vis-à-jour en pierres detaillé qui conduissent également à l'Etage Supérieur, qui vont au grenier, en suite au Belveder au dessus du d'Ome & sur la toiture. Ce Belveder est terminé par une Balustrade, d'où l'on découvre toute la Ville & la Campagne.

La jonction du Corps principal avec les ailes se fait par des Galleries dont on peut d'un coté communiquer à couvert, dans les petits Bâtiments de Cuisines, d'Office & de Boulangerie; de l'autre coté sont les officialités, la chambre du Conseil, la principale porte d'entrée, le logement du Suisé & les Prisons. L'on va aussi à la Cathédrale par cette Gallerie, l'Entrée de l'Officialité se trouvant sur le Parvis de cette Eglise. Ces Galleries ne sont elevées que jusqu'au premier Etage; elles sont Voutées & récouvertes de bons pavés bien cimentés; & terminées par des balustres servant d'appui.

Les

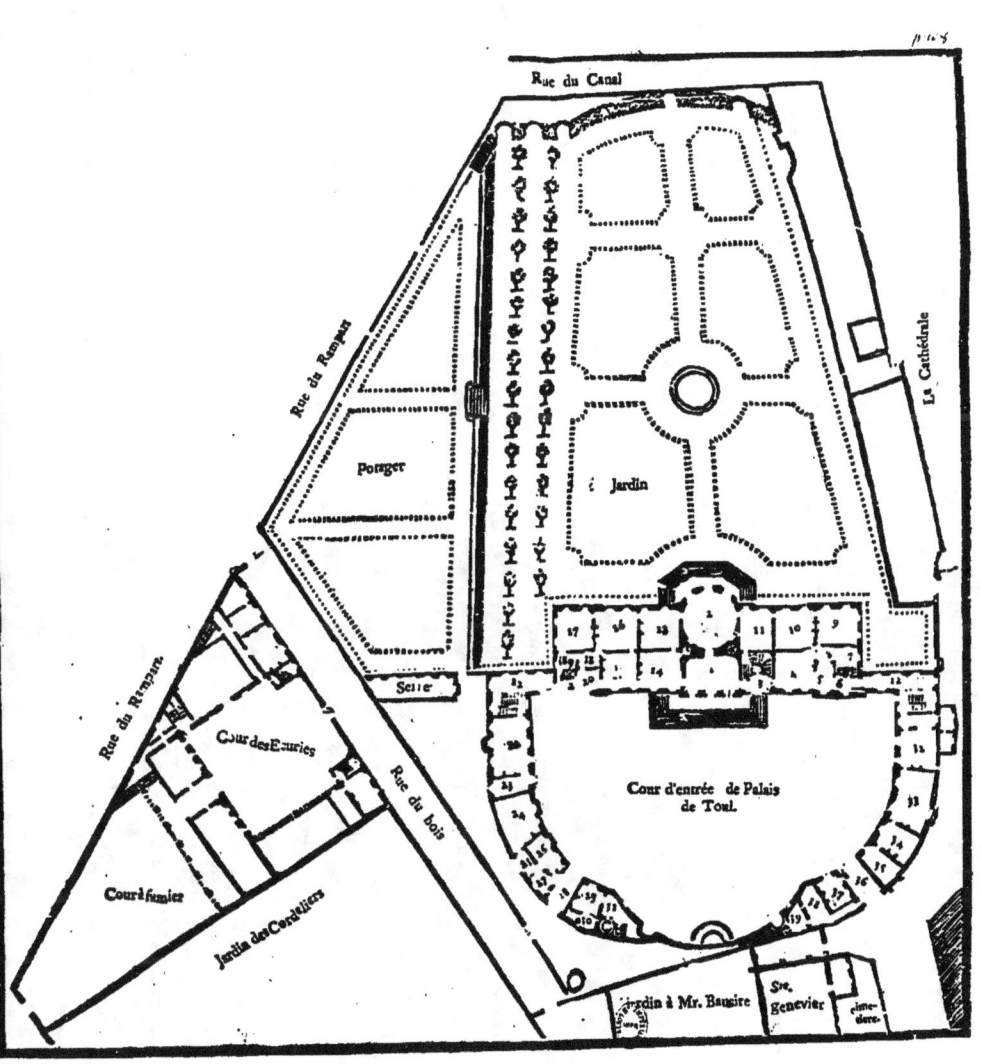

Les logemens des Officiers & Domestiques de la maison, sont sur ces ailes expressément peu élevées à fin qu'elles forment une gradation avec le corps principal.

Les Caves regnent sous la totalité de ce grand Corps de Bâtiment & sont soutenües par de gros piliers & des arcs-doubleaux en pierre de taille.

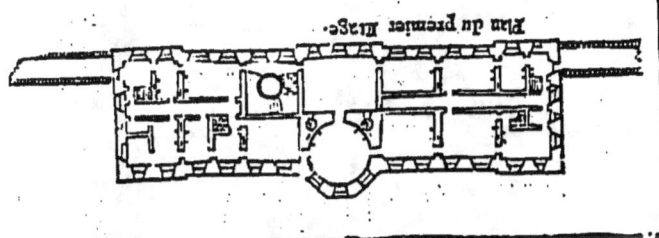

Plan du premier Etage.

L'Etage Supérieur est divisé en petits Appartements pour les Logemens des personnes qui arrivent à l'Evêché, & l'on peut y former des grands appartements complets par la communication des pièces : il y a aussi un Salon pareil à celui d'en bas, & un vestibule qui sert d'antichambre à tous les appartements ; & dont l'explication fait connoître son arrangement, & ses commodités.

Les Ecuries sont éloignées de la maison de même que les Remises, la place au fumier, celle du bois de Chauffage & la Glassiere qui sont derriére l'aîle des cuisines ; de Sorte que l'on a toujours la grande cour libre & propre.

X

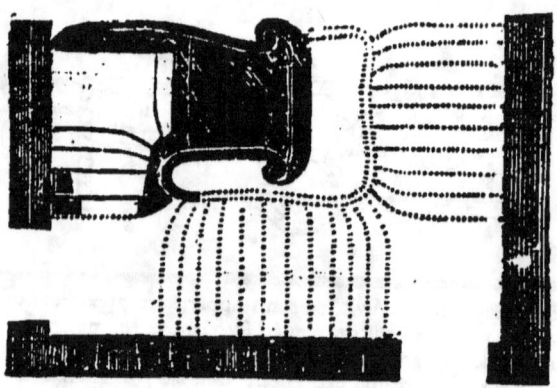

L'Escalier qui avoit été projetté pour une grande vize à jour n'a pas été exécuté ; on y en a substitué un autre dont je vais donner le plan à la coupe ; & qui a pareillement ses communications, mais qui remplit plus la cage que celuy qu'on avoit projetté.

Cet Escalier ne conduit qu'au premier Etage, au haut du quel est un grand palier, qui communique des deux côtés dans les appartemens : il a aussi en bas ses quatre communications, outre un

grand palier, qui communique de deux côtés dans les appartemens, Il a aussi en bas ses quatre communications, outre un réduit sous sa premiere rampe dont l'entrée est hors de la vuë.

Plan d'un Bâtiment plus étendu.

Pour donner l'idée d'un Batiment plus considerable que les precedents, j'ay crû qu'il étoit nécessaire de présenter ici le plan général que j'ai tracé pour la celebre Abbaye de St. Mathias près de la Ville de Treves, à l'invitation de feu Mr. Modestus Manheim qui en étoit Abbé en 1758. L'élegance de Son Architecture est proportionnée à la devotion des peuples, qui en éxecution de leurs voeux viennent annuellement en procession publique s'y rendre des confins de la hollande, des pays de Cleves, de Gueldres, de Julliers, de Ber-

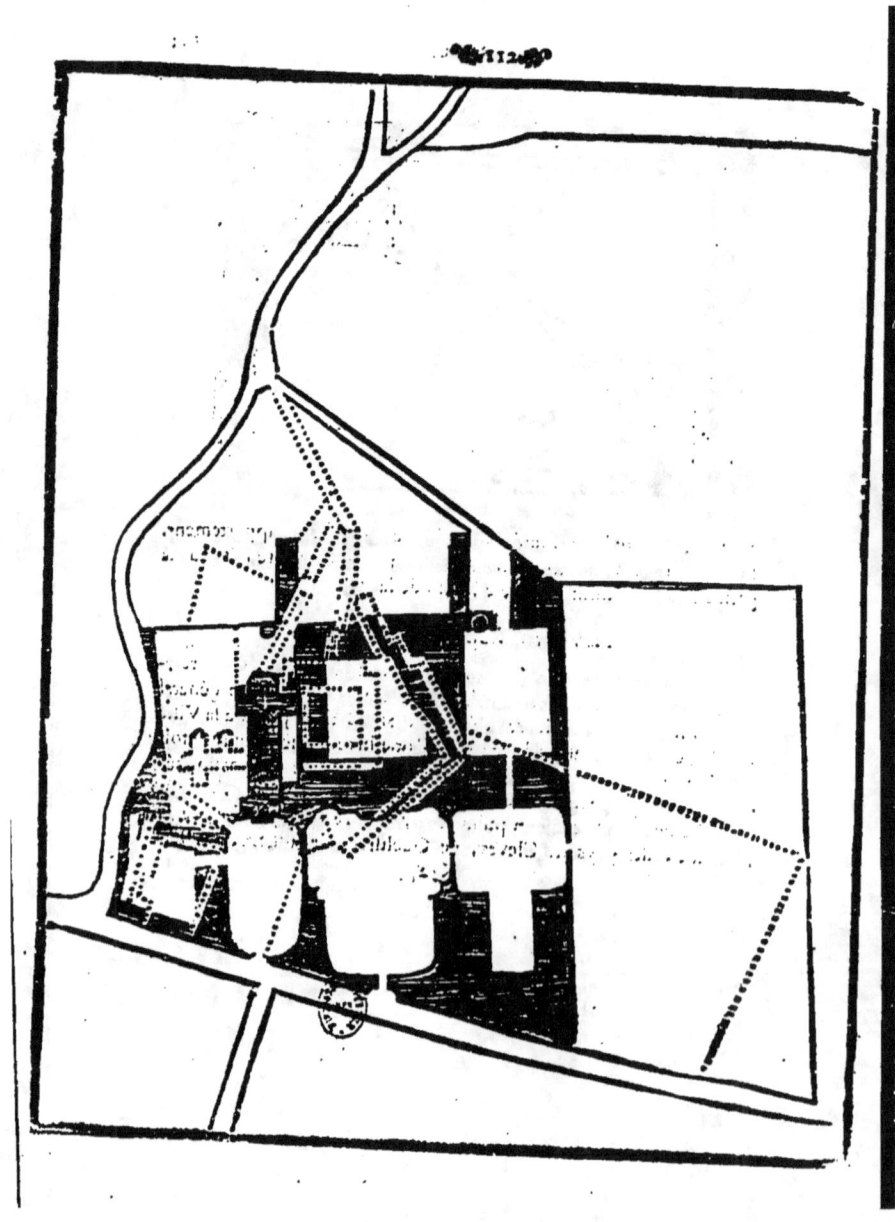

gues, & de l'Electorat de Cologne; leur nombre remplit la Ville de Treves & ses Environs : ils offrent de grands Cierges dans l'Eglise de St. Mathias, & ils les rangent autour du Maître Autel: ils honorent en ce St. Lieu non seulement l'Apôtre St. Mathias dont le corps y a été transferé par S. Helene Mere de Constantin le Grand, mais aussi les tombeaux des S. Euchaire, Valere, & Materne, les premiers qui ont prêché l'Evangile dans les Gaules. Du premier de ces Saints le monastére se nommoit anciennement, *Monasterium Sancti Eucharii*.

De-là en entrant dans la Ville de Treves, on voit sur la Porte de la Ville la figure du Sauveur avec St. Euchaire & St. Mathias Apôtre des gaules, sculptée avec l'inscription de leurs noms en vieux Caractères.

Par ce Plan qui est expliqué, les traits ponctués représentent l'ancien Bâtiment irregulier ; & les traits en lignes représentent celui qui est dressé conformément à mon Plan général.

L'Aspect de ce Bâtiment fait face à la Riviere de Mozelle & au au grand Chemin de Treves à Metz, sur lequel il a ses entrées étant au Nord-ou est des Batimens.

Je n'entrerai point dans le détail de ce grand Bâtiment qui seroit trop long ; je me contenteray de marquer le plan de l'Escalier principal avec son élévation comme étant dans le Vestibule de Son Entrée ; ensemble l'entrecolonement de Son cloître.

L'on remarque que ce vestibule est oval, & que le plafond de de cet Escalier en est soutenû par 8. colonnes doriques.

De ce Vestibule on communique par cinq Endroits nécessaire à son plan particulier.

Le Cloître est décoré, d'un ordre Dorique, dont les pilastres ont 3 pieds 9 pouces de largeur. L'Entre-pilastre est de huit modules, ou de 15 pieds qui fait 3 Trigliphes entre chaque pilastre, Les Portiques ont de largeur 12 pieds, les annettes un pied 6. Il y a deux fenêtres au dessus de chaque portique qui ont 4 pieds de largeur chacune, & 8 pieds 5 pouces 9 lignes de hauteur.

Les voutes du Cloître sont élevées de 18 pieds sous clef; ainsi les Etages du rez de chaussée ont 19 pieds & demy, & les chambres des Religieux en ont que 12 pieds de hauteur sous plafond.

Nous avons dit dans l'avant-propos de cet ouvrage, qu'on entend sous le nom d'Edifice, moins un bâtiment destiné à l'habitation, qu'une grande Place qui annonce par ses débors une Ordonnance qui embellit la Capitale, en lui fournissant des d'ébouchées & des issües pour se porter directement de la Place, comme d'un centre jusqu'aux extremités de la ville.

Je n'oublierai pas de rappeller ici ce projet d'une Place Royale, que j'ai eû l'honneur de présenter à Son Excellence Maréchal Duc de Belleisle en 1752. pour être construite au Centre de la Ville de Metz & dont il approuva l'idée.

116

Plan de la Place Royal de Metz presenté a S. Exellance Mr. le Maréchal Duc de Belleisle le 2e. Fevrier 1752.

A. La Cathédrale
B. l'hôtel de Ville
C. le Baillage
D. levêchée entrey rue
k. le parlement au lieu de St. Gergon
F. le quartier des chantres de la Cathédrale
G. la figure Equestre de de Lowits
H. le corp de garde de la place
I. le piquet à cheval
K. logement du major de la place
L. La Ravierre de mozelle
M. L'intendance N. La Comedie
O. St. Victor p. Royale
P. levêché & parlem. Bal. de V.A.
Q. mais en port.

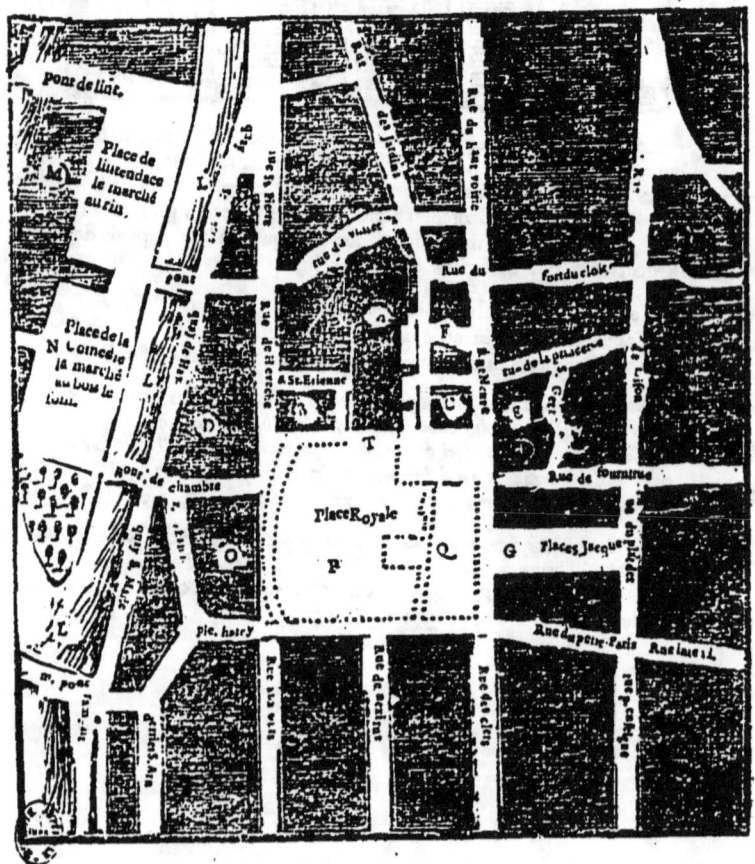

PROJET

Presenté à Monseigneur le Maréchal Duc de Belleisle Gouverneur de Metz.

Par Jean Antoine Architecte & Arpenteur Général du Departement de Metz pour la construction d'une Place Roiale dans la Ville de Metz.

Par ce Plan on réconnoit facilement quel avantage une telle Place procureroit à la ville, aux Citoyens, & en général à tous ceux qui avoient à faire dans cette Capitale, & notamment aux Troupes pour le Service militaire; & qui est le but que l'on s'étoit proposé.

Monseigneur.

Le Zèle ardent dont vôtre Excellence est animée pour procurer de jour en jour à la Ville de Metz tout ce qui peut la rendre une des plus fortes, des plus agreables, & des plus commodes Villes du Royaume, & l'attention continuelle, qu'elle a pour son plus grand bien, lui a fait remarquer qu'elle manquoit d'une Place d'armes proportionée à sa Vaste Etendüe, & qu'il n'y avoit qu'une Seule issüe pour pénétrer en Voiture dans les Parties basses qui avoisinent la moselle, dans tous les autres quartiers de la Ville; Ces reflexions ont fait juger à vôtre Excellence, qu'il seroit très avantageux de pouvoir former dans le Centre de la Ville, & aux environs de la Cathédrale, une Place assez Spatieuse pour y pouvoir faire à l'aise le Service Militaire cette allée est percée de rües pour que les troupes & Citoyens puissent se porter Directement à cette même Place, comme d'un Centre jusqu'aux extrémités de la Ville. Votre Excel-

X

lence n'a pas moins reconnu qu'il feroit effentiel de pouvoir trouver le moyen, de pratiquer de nouvelles Ruës acceffibles aux voitures, pour communiquer des Parties baffes de la Ville du côté de la Mofelle à tous les autres quartiers.

Les embaras journaliers qui fe rencontrent inévitablement dans la Ruë de la pierre Hardie, qui a formé jusqu'à préfent le Seul Paffage praticable aux voitures, démonftrent la néceffité d'y pourvoir. C'eft dans cette vûe que j'ai l'honneur de vous préfenter un Projet d'ont l'Exécution procureroit une Place très fpatieufe pour le Service du Roi & l'avantage de la Ville, & donneroit en même tems un dégagement de trois nouvelles Ruës pour le paffage des Voitures des Ponts de la Mofelle dans toutes les autres Parties de la Ville, de façon que la Ruë de la pierre Hardie fe trouveroit par là déchargée de trois quarts des voitures qui n'ont actuellement d'autre iffue que cette Ruë.

Pour l'intelligence de mon Projet j'ai joint à ce mémoire deux Plans, l'un de l'état actuel des lieux fur le quel j'ai tracé mon Projet de la nouvelle Place & des douze Ruës qui y aboutiffent.

Ce premier Plan fait connoître de combien de pieds il faudra faire avancer quelques Maifons Bourgeoifes & de combien de pieds il en faudra retrancher d'autres, pour avoir un allignement de Suite.

Le fecond Plan (qui eft celui qui ne marque que l'exécution du Projet) fait voir le dégagement que cette Place forme avec les douze iffues que l'on peut fuivre en voiture, puisque la pente la plus rapide n'eft que de deux pouces dix lignes par toife.

Il m'eft venu dans l'idée de donner à la Place projettée le Nom de Place Royale pour trois raifons; la premiere, c'eft que cette Pla-

ce ne peut acquerir sa formation que par l'authorité Royale, la seconde, parce que je Place la Statuë Equeſtre du Roy dans le milieu d'une des faces de cette Place, la troſieme enfin, à cauſe de la paroiſſe Royale & de Saint victor qui aboutit ſur une autre face de la même place.

Par ce Plan on voit que je deſtine pour la place Royale tout le terrein compris dans le quarré depuis la Place St, Jaque, jusque à la Ruë aux gruës, & depuis la Cathédrale juſques derriere le Palais.

L'étenduë de ce terrein répondroit parfaitement à l'idée qu'on ſe propoſe, il formeroit une des plus belles Places du Royaume, elle ſe trouveroit au Centre de la Ville, elle auroit dans le milieu de l'une de ſes faces la Cathédrale ; la Place St Jaque aboutiroit ſur le milieu d'une autre de ſes faces, & au bout de cette Place St. Jaque, à la rencontre de la Place Royale je placerois la Statuë Equeſtre de *Louis le bien aimé* ; Ce ſeroit un monument éternel des vœux ardents des Meſſins pour la proſpérité de Sa Majeſté & un témoignage public de leurs dévouëmens reſpectueux.

Cette Place auroit les plus beaux dégagements du monde, independamment de la Place St. Jaque qui y aboutiroit comme je viens de le dire indépendemment encore 6. rües de fournirüe, du Petit Paris, de tere de Nexirüe, des Ours, & de la Pierre Hardie qui en formeroient les Entrées, & les Iſſües, je trouve moyen de pratiquer; cinq nouvelles Ruës eſſentielles à la Ville pour le paſſage des voitures la premiere fourniroit aux voitures une libre Communication du Pont de chambre à la Place Royale, & Saligne roit à la Statuë Equeſtre du Roy, & par là elle pouroit mériter le nom de *Rüe Royale*; la ſeconde procurreroit auſſi aux voitures une communication directe de la Place Royale à la Rüe du Haur Poirier, & par conſéquent aux Magazins de Chevremont, au lieu du long circuit qu'on eſt obligé de faire même avec danger

pour y parvenir en Voiture ; on peut lui donner le nom de Rüe de Bethune.

La troisieme fourniroit également une libre communication de la porte Ste Barbe à la Place Royale & de Suite au Gouvernement sans faire aucun circuit, comme cette Rüe s'étend le long de l'évêché qui doit être construit par Monsieur de St. Simon on pouroit la nommer Rüe de St. Simon.

Les deux autres Rües ne sont formées, que pour dégager la Cathédrale d'avec les Edifices voisins, on pouroit nommer l'une Rüe neuve, & l'autre Rüe des lorrains à cause de la chapelle des lorrains qui en occupe la Place.

On sent asséz bien que ces cinque Rües seroient non seulement avantageuses mais même nécessaires à la Ville.

En Suite je redesse les Rües de la Princerie & de St. Golgon pour les faire aboutir à la Cathédrale par la porte du Saint Sacrement, & à la Rüe de fournirüe, au lieu des grands contours que ces deux Rües forment, & qui ne meritent que la Supression.

Je trouve encore un autre avantage à mon Projet : je rends praticable aux voitures la Rüe du Vivier, pour y parvenir de même que pour former toutes les nouvelles Rües cy devant expliquées, qui aboutissent à la Place Royale ; j'abbaisse le terrein de cette Place de façon que le point T. qui est joignant le portail de la Cathédrale se trouve à six pouces plus bas que le pavé de la Cathédrale : j'abbaisse les Rües voisines de cette Place à proportion pour diriger la Pente des eaux, & je releve le pavé du bas de Chambre de 6. pieds, pour que la Pente des dites Rües n'aye que deux pouces neuf à dix lignes par t oise.

Deux raisons essentielles m'engagent à former la place Royale dans le terrein c'y dessus designé : la premiere, c'est que la Cathédrale qui est une des plus belles du Royaume, se trouvant au milieu d'une des faces en sera un des plus riches ornemens.

La seconde, c'est que les principaux Bâtimens qui se trouvent actuellement sur le terrein que je destine pour la Place Royale ou menacent une ruine prochaine, ou sont insuffisans pour l'objet au quel ils sont destinés.

Commençons par le Palais, où la Cour & les justices subalternes s'assemblent journellement pour juger les affaires. Tout le monde sait que ce Palais est étayé depuis plus de quinze ans, que ce n'est que par ce moyen qu'on en a empêché la ruine entière, que les reparations considerables que l'on y fait annuelement ne le rendent pas plus solide & forment aux comptes du Roy, des Depenses absolument inutiles, & qu'il faut infailliblement le retablir à neuf.

Le Palais Episcopal ne vaut pas mieux : il, croule de vetusté : il est fendu, lézardé, & replombé en differents endroits; aussi Monsieur l'Evêque a[?]t'il fait dresser differents plans pour sa reconstruction entierre, bien persuadé qu'il ne peut s'en dispenser;

L'Hôtel de ville ne vaut guere mieux, & quand même il seroit plus solide, il est si reserré qu'on a de la peine à y recevoir tous ceux qui doivent former les assemblées des trois ordres.

Il n'a d'ailleurs d'autres issues que sur une Rûe qui gêne infiniment les troupes lors de leur arrivée pour recevoir leurs logemens; enfin l'Hôtel de Ville est si peu de chose, qu'il est peu de petites villes dans le Royaume qui n'ayent quelque chose de mieux, c'est ce qui a fait chercher depuis longtems le moyen de le déplacer pour le construire ailleurs.

Puis donc qu'il est indispensable de re construire tous les Edifices, il est peu important qu'on les construise dans un endroit ou dans un autre, la dépense en est égale ; la principale attention qu'on doit avoir, c'est de les placer de façon qu'ils soient isolés de toutes les maisons de particuliers, au lieu que dans la position actuelle si le feu prenoit à un de ces Edifices, il consumeroit tout à la fois le Parlement, le Bailliage, l'Hôtel de Ville & l'Evêché; ce qui feroit un tort considerable au Roy & à la Ville.

Pour prévenir ces accidens je destine la Place de St. Estienne, pour l'Hôtel de Ville; & par cette position, l'Edifice n'étant contigu à aucune maison de particulier, il seroit à l'abry des Incendies.

Je Place l'Evêché dans le Quartier de St. Hubert, Place de Chambre & les Roches faisant face sur la Rivierre, & sur la Place de la Comédie, le quel sera également isolé par quatre rües, l'une cy devant dite Rüe Royale, une autre dite Rüe de St. Simon ; sur la Rüe de St. Simon, sur la Rüe du Vivier, & sur un quay, que je projette pour la commodité de la Navigation, de façon que par cet emplacement il aura son entrée principale sur la Place Royale, & peut avoir en même tems des entrées & forties sur ces differentes rües & quay; D'ailleurs l'Evêché peut avoir sur le quay vis à vis la Place de la Comédie une Terrasse superbe qui sera l'ornement de l'aile principale du Palais Episcopal, & qui formera une décoration parfaite sur cette Place de la Comédie. On peut aisément former sous la Terrasse de l'Evêché tout le long du quay, des Remises qui serviront de décharge pour y deposer tout ce qui sert à la Navigation, en faisant des séparations pour chaque Batteliër de la Ville, entendu qu'il est nécessaire que les Batteliers ayent tous les agrés à portée de la Rivierre : ces remises diminueront d'autant les remblais de terre qu'il faudroit faire pour former la Terrasse.

Par cet Emplacement je trouve moyen de pratiquer à l'Evêché une Gallerie qui conduira à la porte St. Etienne pour l'entrée de l'Evêché à la Cathédrale sans sortir de Son Palais ; laquelle Gallerie prendroit jour sur la Ruë de St. Estienne.

Je destine le Palais pour le Parlement dans le Quartier de St. Gorgon, dont je Suprime la Paroisse : elle peut être aisément réunie partie à la Paroisse de St. Victor, & partie à la Paroisse de Ste Croix ; par cette position du Palais il se trouveroit isolé de toute part par quatre Ruës, & par conséquent à l'abri des incendies.

Le Baillage, je le pose dans le quartier des maisons des Orlogers, & chapelle du Cloître & des Chantres, lequel sera pareillement isolé par quatre Ruës, & hors de pareil danger.

Ces Edifices formeroient avec la Cathédrale l'ornement d'une partie de la Place Royale, & symétriseroient les uns & les autres à côté de la Cathédrale & formeroient un coup d'œil des plus agreables.

Je destine la statue Equestre du Roy à la rencontre de cette Place & de celle de St. Jacque : elle sera face à la Paroisse Royale de St. Victor, & n'empêchera pas les Evolutions militaires ; par ce moyen elle sera posée à l'endroit le plus visible & le plus au Centre de la Ville, elle se présentera à la Vuë de tous ceux qui aborderont sur la Place par chacune des douze Ruës qui la percent.

Il se trouve encore dans mon Projet un avantage ; c'est que le logement du Major de la Place, se trouve sur cette Place Royale, & tout à portée de tous les Exercices militaires, & de donner ses ordres, même d'être présent à tous les Exercices sans quiter son logis ; je trouve encore la facilité de construire à côté de la Cathédrale

le Corps-de garde de la Place, avec les Bureaux qui y font joints, même de pratiquer au deſſus de ce Corps de garde & de ces Bureaux, un logement pour le Secretaire de la Place, qui par le logement ſe trouvera à la portée de récevoir les ordres du Major au premier Signal.

Je ſupprime le Piquet actuel, & je le replace a l'angle de la Ruë Royale & de la Ruë de Chambre où eſt la Place des Ecoliers de St. Victor, & par cet emplacement il ſera à portée de récevoir les ordres du Major, & en même tems à la proximité de l'abrévoir de St. Marcel, au Centre de toutes les débouchées de la Ville, pour pouvoir y donner ſecours en cas de beſoin.

On dira que pour former cette Place ſelon mon Projet, il faut non ſeulement conſtruire à neuf le Palais, le Bailliage, l'Hôtel de Ville, & l'Evêché, mais encore faire acquiſition des maiſons Bourgeoiſes depuis le Parlement juſqu'a la Place St. Jacque; enſuitte faire acquiſition de toutes les maiſons pour le remplacement des Edifices que l'on doit démolir. Il eſt vray, mais pour commencer par l'acquiſition des maiſons bourgeoiſes tant pour la Place que pour lesdits Edifices, il eſt aiſéz de comprendre que la Ville peut le faire. Vous venez Monſeigneur de la faire décharger de la fourniture des Caſernes, vous lui formez par là un fond conſidérable: peut elle mieux l'employer qu'en contribuant à la décoration de la Ville, par la formation d'une Place, pour le Service du Roy, & la commodité des Citoyens; Et comme ce Projet eſt l'ouvrage de pluſieurs années il n'eſt point douteux que la ville ne puiſſe faire l'acquiſition des maiſons néceſſaires, & conſtruire le nouvel Hôtel de Ville.

Il n'est donc plus question à présent que de trouver des moyens & des fonds pour la construction, tant du Palais que du Bailliage & de la Maison Episcopale. Je vais démontrer qu'il n'est pas difficile d'en avoir.

Les Bénéficiers, tant laïcs qu'ecclésiastiques, ensemble les Communautés laïques & ecclésiastiques, même les particuliers commettent des délits & dégradations horribles dans leur bois, tant du Domaine de leurs bénéfices, que dans les leurs propres. Ils font couper presque tous à blanc-étocq la futaie qui couvroit les taillis; par cet abattis immense ils font un tort considérable au Roi, au Domaine de leurs successeurs & à toute la Province, & particulièrement dans ceux de l'Evêché de Metz; ils font un tort au Roi en lui ôtant les puissantes ressources que ces vastes forêts auroient pu fournir dans un pressant besoin de l'Etat; ils font tort & injure à Sa Majesté, en foulant aux pieds ses ordonnances les plus formelles; ils font un tort au Domaine de leurs successeurs: cela n'est que trop sensible, puisqu'ils ne leur laissent qu'un rétablissement de forêts à supporter, sans qu'ils puissent en tirer aucun secours, puisqu'ils épuisent tout à leur profit particulier.

Ils font un tort au public & à la Province, en lui enlevant tout d'un coup les ressources nécessaires à la vie humaine; la Province devroit cependant tirer quelques avantages momentanés de ce désordre, si le prix de ces bois étoit employé dans la Province, par quelques édifices ou ouvrages qui pourroient faire gagner la vie à quantité de gens du pays; mais point du tout, le produit immense de ces forêts dévastées est passé on ne sait où, on sait seulement qu'il n'en paroit rien dans la Province.

Ces furieuses dégradations ont excité le juste zèle des Magistrats qui composent les Maîtrises de Metz & de Vic en France, & celles de Lorraine; & les délits étant bien constatés, ils n'ont pû se dispenser de condamner Monseigneur l'Evêque de Metz & autres communautés laïques & ecclésiastiques à des amendes, dommages, intérêts & restitutions qui se portent à des sommes immenses : les

uns se sont portés pour appellans aux Tables de Marbres & Chambre des Comptes, où ils ont obtenu des modérations qui ne se portent à rien, & qui font tort à l'État par l'impunité du délit, & Mr. de S. Simon s'est retiré vers Sa Majesté pour obtenir miséricorde, mais il a seulement obtenu le renvoi de ces mêmes délits à la réformation, où l'affaire est actuellement liée.

L'on ne peut cependant agir autrement avec les Délinquans, qu'en les obligeant de réparer le tort fait au Roi, aux Propriétaires & à la Province.

Je dis donc que le tort fait au Roi peut se réparer par une amende proportionnelle au délit; & que le tort fait au Domaine des successeurs peut se réparer en employant une somme égale au tort, pour faire un fonds au profit des successeurs; mais le tort fait à la ville de Metz & à la Province ne peut se réparer qu'en semant dans cette Province une partie du prix des bois coupés, par le moyen des ouvriers que l'on fera travailler, & qui feront débiter de la marchandise aux commerçans.

Et voici le vrai moyen & le tems propre à tout réparer : il faut que les dommages, intérêts, restitutions & confiscations auxquels seront condamnés les Délinquans en matiere d'Eaux & Forêts, soient employés à la construction des Edifices ci-dessus dits, tant de l'Evêché que des Palais, pour l'administration de la Justice & à l'acquisition des terreins propres à leurs emplacemens; laquelle construction sera faite sur les Plans qui en seront dressés & arrêtés au Conseil de Sa Majesté; il faudroit donc que le Conseil ordonnât que la somme à laquelle seront condamnés les Délinquans, pour les dommages par eux commis ensemble, les restitutions adjugées aux Propriétaires du fonds, soient déposées entre les mains d'un Receveur nommé par Votre Excellence, pour être employés sur vos ordonnances, comme dit est, à la construction desdits Edifices, suivant le prix de l'adjudication qui en seroit faite pardevant telle personne qu'il plairoit à Sa Majesté de commettre.

Par ce moyen le Roi se trouveroit déchargé d'une reconstruction

que la vétufté defdits Edifices, pour l'adminiftration de la Juftice, rend prochaine & indifpenfable.

Le tort fait au Domaine de l'Evêché par l'abattis de ces bois, feroit réparé fi on employoit les dommages & intérêts à la conftruction du Palais Epifcopal & à l'achat des maifons pour fon emplacement; cette dépenfe que Mr. de S. Simon feroit obligé de faire, ne pourroit être regardée comme une charge extraordinaire; puifque d'un côté il eft obligé, en conféquence des arrangemens qu'il a pris avec les héritiers de M. de Coiflin fon prédéceffeur, de réparer tous les Bâtimens dépendans de fon Evêché, & de les mettre en bon état, & en particulier de rebâtir à neuf le Palais Epifcopal.

Ce tort étant ainfi réparé, les fucceffeurs de Mr. de S. Simon y trouveront l'agrément d'entrer dans un nouveau Palais Epifcopal, où ils n'auront rien à ajouter; en un mot, tout le pays fe reffentira de la dépenfe qu'il faudra faire pour ces nouvelles conftructions, & on y répandra au moins une partie de l'argent que les bois ont produit audit Seigneur Evêque, & aux autres Bénéficiers & Communautés qui ont délinqué & qui délinquent journellement ; car enfin Meffieurs les Delinquans ne peuvent pas fe promettre d'être toujours déchargés des délits par eux commis; ils doivent être perfuadés que la continuation de pareille décharge feroit un tort infini au Roi, au Domaine des Bénéficiers & à toute la Province; qu'un pareil exemple impuni feroit capable de porter à de nouvelles entreprifes encore plus hardies qui ruineroient l'Etat.

Il eft vrai que l'Ordonnance prononce des peines contre les Délinquans & contre les Propriétaires, faute par eux de veiller à la confervation de leurs bois ; mais ces peines fe moderent à tel point que l'on trouve du profit à y retourner encore; les dommages qui font appliqués aux hôpitaux, aux fabriques & aux fucceffeurs, ne fe payent pas; ce qui occafionne les récidives & caufe la ruine des Forêts & celle de l'Etat, parce qu'il ne fe trouve aucun intéreffé fur les lieux lors des condamnations; ce qui doit porter Sa Majefté à en faire une application qui fe percevra, & qui, par la perception

desdits dommages non modérés, empêchera les récidives; & par-là les Forêts ne dépériront plus & se rétabliront.

C'est donc une chose qui me paroît démontrée, qu'il est facile de trouver des fonds pour les principaux Edifices qui doivent décorer la nouvelle Place Royale ; & le Souverain se trouve autorisé à faire l'application desdits dommages, intérêts, restitutions & confiscations, faute par les Propriétaires d'en faire la levée & la perception. D'ailleurs les Propriétaires qui délinquent eux-mêmes, ne peuvent s'appliquer les dommages par eux causés ; & on ne peut mieux les employer qu'à des Edifices publics qui feront l'ornement d'une grande Ville.

Le Roi ni son Conseil ne peuvent se refuser à l'application desdits dommages, pour la construction d'une Place Royale avec ses Édifices ; car l'application des fonds & leur perception tendent tous les deux au bien de l'État. Et les choses étant ainsi conduites par vos soins, MONSEIGNEUR, cette Place Royale sera la plus belle & la mieux placée de toutes celles qui se trouvent dans les villes du Royaume ; car indépendamment de la Cathédrale qui formeroit un édifice superbe, au milieu d'une des faces de cette Place, & encore indépendamment du Palais pour le Parlement, le Bailliage Présidial, l'Hôtel de Ville & le Palais Episcopal, qui y feront face & auront entrée sur icelle, la nécessité de rabaisser le pavé, obligeroient tous les particuliers qui auroient des maisons sur ladite Place, de bâtir à neuf les faces de ces maisons qui appartiennent toutes aux deux Chapitres de la Cathédrale & de S. Sauveur ; ils seroient par conséquent obligés de bâtir sur un même allignement & à même hauteur, le tout conformément aux Plans que vous en feriez dresser.

Je souhaite, MONSEIGNEUR, que le Projet que j'ai l'honneur de vous présenter, puisse mériter votre attention & vous inspirer quelques penchans à le faire réussir, & que je puisse par-là mériter l'honneur de Votre Protection.

Avant d'entrer dans la façon de fonder des Edifices, il faut auparavant connoître la pesanteur des matieres qui entrent dans la composition de sa construction, même des autres approvisionnemens nécessaires à la vie humaine des Ouvriers.

Pesanteur d'un Pied cube des Matieres ci-dessous.

	liv.
L'Or pese, le pied cube,	1368
L'Argent vif,	977 ½
Le Plomb,	828
L'Argent,	744
Le Cuivre rouge,	648
Le Fer,	580
L'Etain,	576
Le Cuivre jaune ou Laiton,	548
Le Marbre,	252
L'Ardoise de Treves,	180
La Pierre fraîche de Wittlich, pays de Treves,	176
La Pierre de Liais,	166
La Pierre grise de Treves,	160
La Pierre commune,	140
L'Ardoise fine,	156
L'Argile ou Terre glaise,	135
La Terre grasse de Potier,	115
La Terre ordinaire,	95 ½
L'Huile,	66
Le Sable de riviere,	132
L'Eau douce,	71
Le Sable fort,	124
L'Eau de mer,	73 ½
Le Sable de terre,	120
Le Minot de Bled,	55
La Brique,	130
Le Vin,	70
La Thuile,	177
La Chaux vive,	59
Le Lierre bleu de Tours,	125

Z iij

		liv.
La Pierre de S. Leu,		115 .
La Cire,		69 .
Le Miel,		104 ½
Le Bois d'ofier,		38 .
Le Sel,		110 .
Le Bois de Chêne fec,		60 ½
Le Plâtre,		86 .
Le Bois de Chêne vert,		80 .
Le Mortier,		120 .
Le Bois d'Aulne,		37 ½

TABLE du Rapport d'égalité des Poids des principales Places de l'Europe, à celui de Paris.

100 livres, poids de marc de Paris, font égales

à	100 .	d'Amsterdam, de Besançon, de Bourdeaux & de Strasbourg.
à	105 ½	d'Anvers.
à	108 .	d'Alicante.
à	22 ½	Rotes d'Alep.
à	125 .	d'Archangel, d'Avignon, de Breslaw & de Konigsberg.
à	103 .	d'Ausbourg, de Breme.
à	149 .	d'Ancône.
à	95 .	de Bergues.
à	111 .	de Berne.
à	83 .	de Catri, de Batavia.
à	98 .	de Basle, de Francfort, de Nuremberg.
à .	169 .	de Bergame, de Naples.
à .	251 .	de Boulogne.
à .	104 .	de Bourg-en-Bresse, de Cologne.
à .	106 .	de Bruges, de Cadix, de Séville, de Treves, de Coblentz & de presque toute l'Allemagne.
à .	101 .	de Copenhague, de Stetin.
à .	88 .	de Constantinople.

liv.
à 112 . de Courtray, de Gand, d'Oudenarde.
à 113 . de Dantzick, de Tournai.
à 114 . de Dixmude, de Lisbonne, de Lille, de Portugal & d'Ypres.
à 105 . d'Espagne, de Gueldres, de Leipsick, de Liege, de Lubeck, de Mons & de Midelbourg.
à 152 . de Florence.
à 89 . de Geneve.
à 150 . de Genes.
à 102 . de Hambourg.
à 116 . de Lyon.
à 99 . de la Rochelle.
à 109 . de Londres, petits poids.
à 97 . de Londres, grands poids.
à 145 . de Livourne.
à 123 . de Marseille.
à 168 . de Milan.
à 175 . de Mantoue.
à 164 . de Messine.
à 151 . de Modene, de Raconi, de Turin.
à 120 . de Montpellier.
à 96 . du Vicomté de Rouen.
à 122 . de Riga.
à 151 . de Raconi, de Turin.
à 117 . de Stockholm.
à 26 ½ Rotes de Seyde.
à 62 . Rotes de Sicile.
à 80 . de Siam.
à 158 . de Saragosse & de Valence.
à 118 . de Toulouse.
à 161 . de Tortose.
à 166 . de Venise.

Toutes les quantités qui composent cette Table, sont égales entr'elles, puisque chacune en particulier est égale à une même quantité; qui est 100 liv. poids de marc de Paris.

Au moyen de cette Table, on peut calculer les quantités pour chaque voiture, & pour quelqu'autre chose nécessaire à la construction ou à la vie humaine.

Des Fondemens des Edifices & Maisons.

La fouille des terres pour les Fondations & leurs transports, font un objet considérable dans les Bâtimens; il faut donc donner l'attention nécessaire pour en régler le prix, tant selon leur qualité, que selon la distance où il les faut porter.

Les terres sont communes, ou pierreuses, ou rocailleuses; & ce sont ces trois qualités qui font la différence du prix. L'on a expérimenté que quatre hommes peuvent creuser en terre ordinaire, comme d'un jardin ou du sable, ou d'un pré, deux toises ½ de terres cubes, & les mener à dix toises de longueur; ce qui fait 583 brouettées, attendu que la toise cube de terre se peut mener à 250 brouettées lorsqu'il ne faut pas monter.

Mais lorsque la terre est pleine de pierrailles, elle vaut le double de la précédente; si elle est rocailleuse, il faut des pinces, des pics & de la poudre, & cela ne peut s'estimer qu'à l'égard de la difficulté.

Pour asseoir des Fondations il faut toujours creuser sur le bon fonds, soit en terrein sec ou en terrein humide, & bien de niveau ou par redant. Dans les terreins marécageux ou de terre glaise il faut piloter même avec grilles, quoiqu'il faille éviter de trop éventer les terreins glaiseux.

Le tuf est le meilleur de tous les terreins. Il ne faut pas fonder sur des terreins remués; le sable qui n'a pas été remué, peut soutenir la fondation, qui doit toujours être faite avec allignement, sans la buter contre les terres; & les moëllons doivent être bien posés de leur plat en bons bains de mortier, sur-tout aux angles où l'on a soin de mettre les meilleurs libages, pour qu'il y ait des empattemens au moins de 3 pouces de chaque côté; les assises seront toujours de niveau sur tout le cours du pourtour du Bâtiment.

DE

DE LA COUPE
DES PIERRES,
OU STÉRÉOTOMIE.

LA partie de la Stéréotomie, dans la construction, est l'Art le plus difficile ; c'est pourquoi on la nomme le secret de l'Architecture. Tous les principes de cette science sont fondés sur la Géométrie, qui enseigne à en dresser l'Epure avant que de la mettre en pratique, (nonobstant le sentiment de M. Cartaux, qui sera toujours rejetté.) Chose nécessaire pour faire un bon Architecte, pour qu'il ne projette rien qui ne soit possible d'exécution, & qu'il rende ses ouvrages beaux, légers & aussi agréables que hardis.

La Stéréotomie du très-savant M. Frezier, est tout ce qu'il y a de mieux & de plus nécessaire dans cette partie si difficile de l'opération. Je me bornerai à expliquer les noms, les termes de cet Art avec la différence des Voûtes & des Piéces de Trait, afin de donner de l'émulation à ceux qui voudront y augmenter quelques parties.

L'on peut s'instruire dans cette Science de pratique du Trait, en coupant des solides pour en faire des piéces à l'assemblage de ce qu'on aura projetté de faire. La pierre de S. Leu & de Champagne, même le plâtre gâché & la terre grasse peuvent servir à cette pratique. On observera que cette Science ne dépend que de la ligne horizontale & de son à plomb ; au moyen de quoi on peut tracer toutes sortes de pierres, soit par panneaux, soit par équarissemens ou par dérobemens.

Les Voûtes ne tirent leurs noms que des figures Géométriques dont elles sont composées par rapport à leurs plans & à leur élévation.

Les Voûtes se distinguent des Plafonds par leurs courbures, tandis que les Plafonds sont droits, horizontaux & en plates-bandes.

La Voûte la plus simple est en plein-ceintre; & pour rendre les Voûtes plus légeres & en décharger la poussée, on y pratique des lunettes de toutes figures.

Dans la coupe des pierres on se sert de plusieurs outils ou instrumens pour les tracer, de même que pour tracer leurs Voûtes & leurs voussoirs, comme la regle, l'équerre, la fausse-équerre, le niveau, les plombs, les sauterelles, les beuvaux, les échasses & autres, comme le compas, le maillet & les ciseaux de toutes espèces.

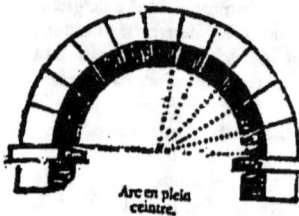

Arc en plein ceintre.

La Voûte qui est *en plein-ceintre*, est, suivant que nous avons dit, la plus simple; elle est formée d'une demi circonférence au-dessus de ses coussinets ou impostes, & qui a un seul ceintre servant de production de rayon à tous les joints des pierres qui forment son ceintre.

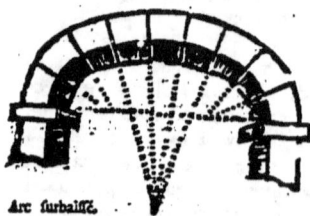

Arc surbaissé.

La Voûte surbaissée est celle qui a trois ou cinq ceintres, comme nous l'avons défini à la planche II. de cet Ouvrage. Toutes les Voûtes surbaissées ont plus de poussée que celles en plein ceintre.

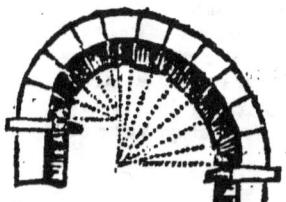

Les Arcs rampans sont décrits de plusieurs centres, & ont leurs impostes ou coussinets d'inégale hauteur sur leurs pieds droits.

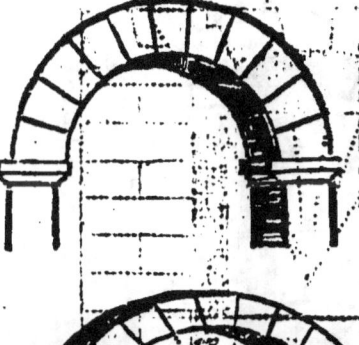

Les Arcs biais sont des espèces de cornes de vaches produits par l'obliquité d'une face à l'égard de la direction d'une Voûte ou de son jambage, qui se forme biais quelquefois à l'égard d'un passage qu'il faut délarder.

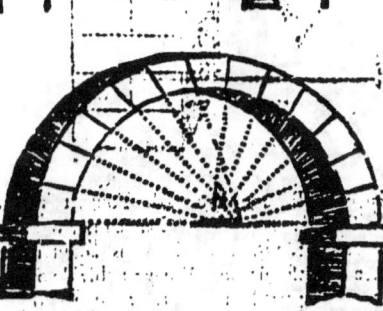

Le Biais passé est double de la corne de vache, étant biais par devant & par derriere, & dont les joints de lit ne sont pas paralleles aux côtés du passage, comme dans les voûtes ordinaires biaises, mais dont la direction tend à des divisions de voussoirs inégaux, en situation inverse du devant au derriere, qui veut dire à l'entrée & la sortie: de sorte que les joints de lit à la doële ne doivent pas être droits.

La Plate-Bande, droite ou bombée, c'est, pour la coupe des pierres, une Voûte droite & plane, de niveau, courbée ou rampante; elle sert de linteau & de fermeture à une porte, à une fenêtre ou à toute autre baye, comme l'architrave sur les entrecolonnemens, les pierres qui en sont les parties s'appellent *claveaux*, & non pas *voussoirs*, comme aux autres Voûtes: la longueur de la Plate-bande entre ses pieds-droits s'appelle portée. C'est le genre de Voûte qui a plus de poussées.

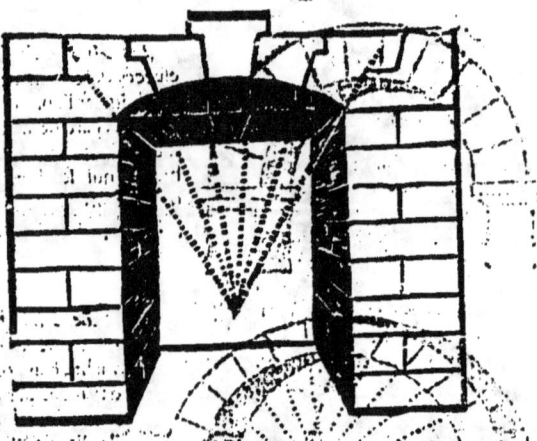

La Plate-bande de l'Escalier du Palais Episcopal de Toul est droite, quoique sur un plan ondé. Celle de l'Escalier du Château de Wittlich est également droite & retournée, même ondée dans sa premiere Plate-bande. La Plate-bande de l'Escalier de l'Abbaye noble de Springuiersbach est soutenue par des parties de Voûtes appuyées sur les murs qui lui servent de coussinet rampant; & la Plate-bande de l'Escalier de la grande Abbaye de S. Mathias de Treves est soutenue par huit colonnes doriques; elle est droite entre ses colonnes, & sert d'architecture courbe qui suit le plan des colonnes.

Les

Les Arrieres-Voussures sont des petites Voûtes dont le nom exprime la position, parce qu'elles ne se mettent que derriere l'ouverture d'une baye de porte ou de fenêtres, dans l'épaisseur du mur au dedans de la feuillure du tableau des pieds-droits ; son usage est de former une fermeture en plate-bande ou, en plein ceintre, ou seulement bombée.

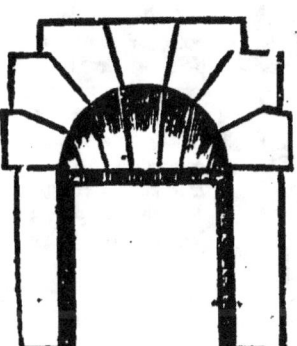

Celles qui sont en plate-bande à la feuillure du linteau & en demi-cercle par derriere, se nomment *Arrieres-Voussures de S. Antoine* ; comme celle employée à S. Vincent de Metz.

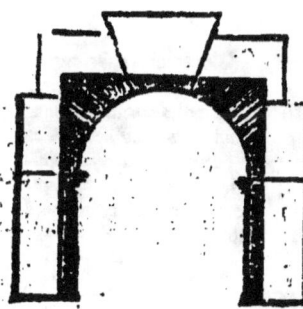

Celles qui sont en plein ceintre à la feuillure & en plate-bande par derriere, on les nomme *Arrieres-Voussures de Montpellier*, comme celles du Château de Wittlich qui sont à 48 fenêtres.

Mais si elles étoient seulement bombées par derriere, on les appelleroit *Arrieres-Voussures de Marseille*.

Aa

Des Voûtes.

La Voûte en *Arc-de-Cloître* est composée de plusieurs portions de berceaux, qui se rencontrent en angles rentrans dans leurs concavités, & dont leurs côtés forment le contour de la Voûte en Polygone.

Les Voûtes *d'Ogives* ou *Gothiques*, ou *Tiers-points*, sont celles construites aux anciennes Eglises. Ces Voûtes sont chargées d'Ogives par croisillons qui se raccordent les uns aux autres.

Les *Voûtes d'Arrête* sont opposées aux Voûtes en Arc-de-Cloître, en ce qu'elles forment des arrêtes dans les encoigneures des angles rentrans.

Des Trompes.

Il y a des Trompes de plusieurs espèces (mais c'est ordinairement une voûte de la figure d'une moitié de cône qui se présente par sa base ou espèce d'entonnoir,) des rondes sur des faces droites ou Trompes fondamentales ; celle-ci est de cette figure qui est *cylindrique*, où le dessous est en coquille de S. Jacques, moindre qu'une demi-circonférence dans la projection de sa saillie, mais dont les claveaux de sa doëlle doivent être un peu plus élevés que sa saillie pour sa solidité.

Aa ij

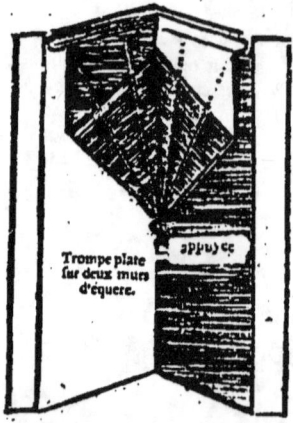

Trompe plate sur deux murs d'équere.
appuyée

La Trompe plate appuyée sur deux murs à faces droites, formant un angle rentrant, & que l'on nomme *la Trompe dans l'angle*, est faite par une voûte inclinée à l'horison, & qui est appuyée sur les deux murs contigus, comme on la voit ici.

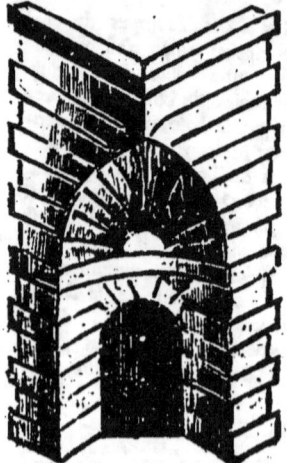

La Trompe sur le coin est celle qui est sur un angle saillant, où l'on est quelquefois obligé de couper l'angle, soit en ligne droite ou en portion de cercle pour favoriser le passage, & dont la portion de cône soutient l'angle au moyen de ses claveaux appuyés sur un trompillon d'une seule pierre, faisant la naissance de la Trompe & qui est au sommet de la partie du cône renversé, comme il se voit ici.

On appelle encore *Trompillons* les petites Trompes que l'on fait sous les quartiers tournans des escaliers pour en soutenir le poids des limons en l'air. Ces Trompillons sont appuyés sur les murs de la cage de l'escalier.

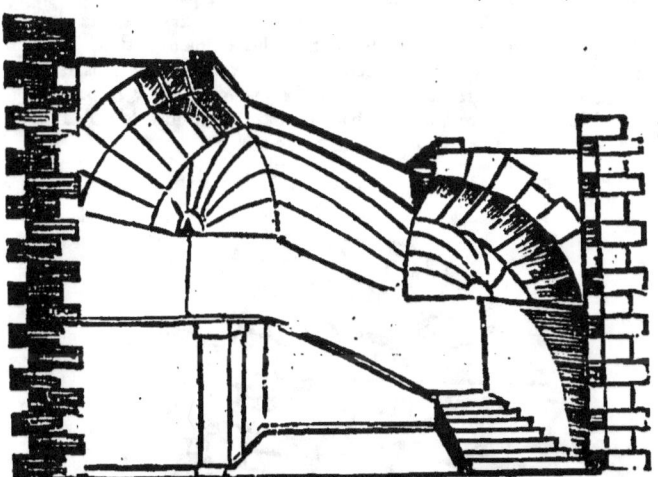

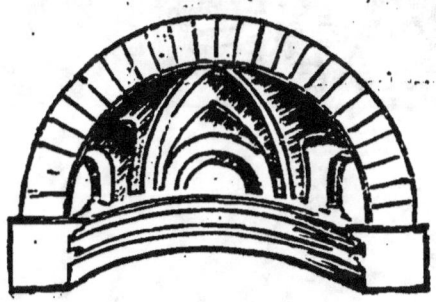

Les Voûtes sphériques pour terminer des coupolles, sont souvent percées avec des lunettes, des larmiers ou abajours, pour éclairer les Plafonds des coupolles, comme le montre la figure ci-jointe. Ces lunettes se forment en biais, ou ébrasées par dehors ou par dedans ou en abajour, comme l'ouvrage le requiert.

Les Vis-à-jours suspendues pour des Escaliers, se forment souvent dans une cage ronde, ou dans une cage à pens ou quarrée ; mais quelquefois ces limons & plafonds sont soutenus par des parties de Voûte appuyées sur les murs de la cage ; & d'autres fois quand ils sont plus petits par des marches portant leurs limons, dont deux marches sont prises dans une seule pierre. Si le vuide a plus d'un pied, il faut y mettre une rampe de fer pour en garantir la peur & empêcher de se précipiter du haut en bas ; pour-lors le dessus du limon se fait quarré, au lieu d'être en boudin.

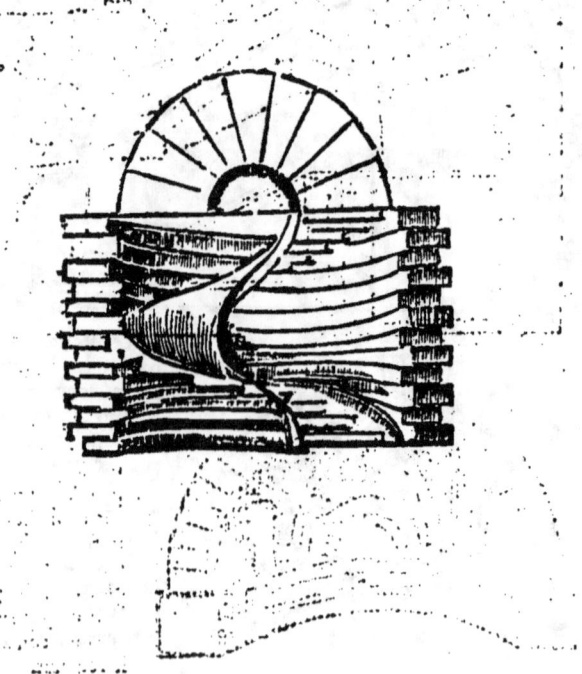

La Vis S. Gilles formée dans un berceau, de tour ronde, voûté & rampant, sur un plan cintré, ou sur une ellipse, ou telle figure de plan que l'on voudra, avec une descente de cave par dessous, où toutes les marches sont soutenues par une voûte rampante & tournante.

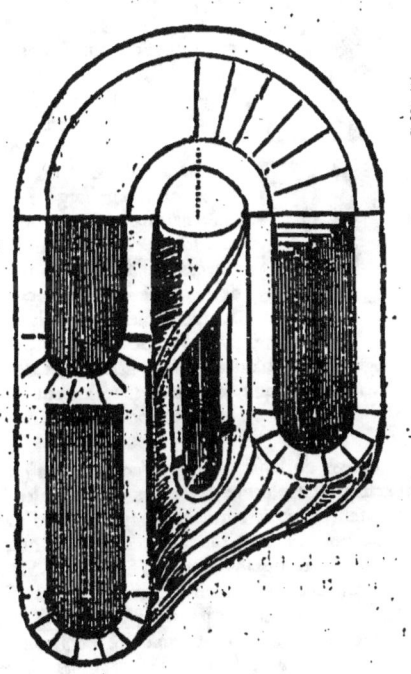

Des Niches.

Les Niches font fusceptibles de proportion, il faut qu'elles aient un rapport de la largeur avec la hauteur, pour que les ſtatues ou les urnes qu'on y place, produiſent l'effet qu'on s'en propoſe. Leurs ornemens de chambranles, d'archivoltes, d'impoſtes, doivent tenir le goût du bâtiment. C'eſt à l'Architecte à diriger cette partie de décoration ; leur proportion eſt d'avoir 2 fois & ½ ou 2 fois ⅓. ou 2 fois ¼. leur largeur : car elles doivent être plus ou moins hautes : lorſqu'elles ſont plus ou moins élevées ; elles doivent former un demi cercle dans leur concavité, & que le piedeſtal de la figure ne l'exhauſſe pas plus qu'à la hauteur du deſſus de l'impoſte où ſe doit alligner l'œil de la figure. Lorſqu'on met des Niches dans des parties de Bâtimens refendus, il faut que les refends ſe terminent contre le chambranle de la Niche qui ſera unie, comme cette figure.

On eſt ſouvent obligé de laiſſer dans la conſtruction, des Boſſages pour l'architecture & ſculpture, tant aux chambranles qu'aux architraves, tables, archivoltes & corniches ; parce que les moulures étant coupées ſur le tas ſont beaucoup plus propres : on reconnoît même par les Bâtimens antiques, & notamment par l'Egliſe de S. Siméon de Treves, que les plus anciens Architectes le pratiquoient ainſi. Cette Egliſe de S. Siméon eſt en ſa plus grande partie un Monument de l'Antiquité des plus conſidérables, qui paroît avoir été conſtruite par les Trévirois longtems avant l'arrivée de Jules Céſar dans les Gaules ; les Anciens l'ont nommée Porte Noire ; elle paroît plus ancienne que

Vitruve

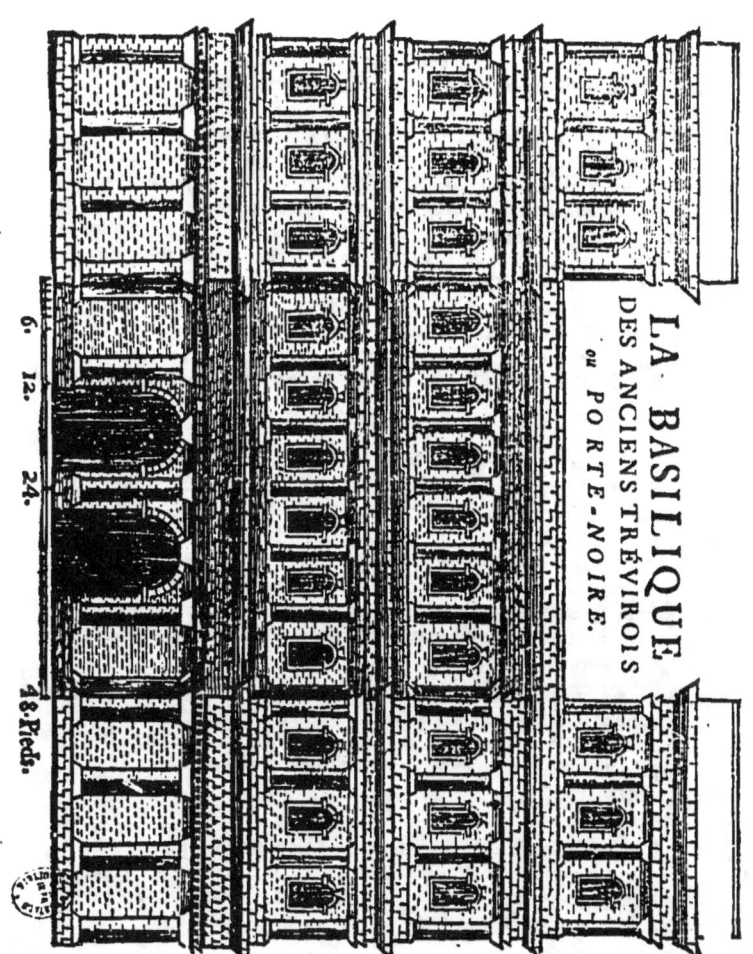

LA BASILIQUE DES ANCIENS TRÉVIROIS ou PORTE-NOIRE.

Vitruve qui vivoit quarante ans avant Jesus-Christ. Ce Bâtiment, aujourd'hui Basilique, tient de la proportion pseudodiptere, comme le Temple de Diane dans la ville de Magnésie en la Natolie, qui avoit 8 colonnes au front & 15 en face, sa longueur étant le double de sa largeur. Je suis confirmé dans mon opinion, par ce qu'en écrit Monseigneur de Honteim, Evêque suffragant de Treves, dans son *Prodromus Historiæ Trevirensis*, tom. 1. pages 14. 15. & 16. où il donne ce superbe Monument en plan & en élévation, & croit que cette Basilique servoit d'Assemblée pour les Nobles & Notables des anciens Trévirois, *Trevirorum liberorum opus, non Romanorum*. Nous avons dit qu'il étoit de la proportion pseudodiptere & avec deux avant-corps en chacun bout & en chacune face ; les avant-corps qui font face au Sud-Ouest sont quarrés, & les avant-corps qui font face au Nord-Est sont en demi circonférence, qui forment la cage des escaliers.

Cet Edifice est décoré au dehors de quatre ordres de colonnes les uns sur les autres, engagés dans le mur d'un quart de l'épaisseur de la colonne. L'ordre Dorique forme l'enceinte du rez-de-chaussée où il y a dans son milieu le passage par deux portiques en chaque face, separés par une colomne, sans aucunes fenêtres, ce qui rendoit ce rez-de-chaussée fort obscur ; cet ordre a de hauteur depuis le socle, y compris l'entablement, 20 pieds & demi. Son entablement a 6 pieds & demi de hauteur ; ainsi il ne reste pour la base, la colonne & le chapiteau, que 14 pieds.

L'ordre Ionique qui est posé sur le Dorique, est de même sur un petit socle, & a de hauteur depuis ce socle, y compris son entablement, 16 pieds 3 pouces, son entablement n'ayant que 4 pieds & demi.

L'ordre Corinthien qui paroît être sur l'Ionique, est pareillement assis sur un pareil socle de 2 pieds & demi, & a de hauteur depuis ce socle, y compris son entablement, 18 pieds ; l'entablement n'a de hauteur que 4 pieds 8 pouces.

Les Avant corps qui forment des tours quarrées & rondes, sont décorées d'un quatrieme ordre, que je crois composé, je le soupçonne celui que Pythagore a mis au jour cinq cens avant Jesus-Christ; ayant de hauteur au par-delà son socle 19 pieds 4 pouces, son entablement ayant 5 pieds de hauteur.

Au dessus des deux ordres Corinthiens & composés étoient des promènoirs, à ce qu'il paroît par les appuis dont il existe encore des vestiges, ce que Vitruve nomme hypœtrique, ou exposé à l'air ou à la pluie, comme les Temples des anciens Scythes & des Grecs.

Le bas des piles du Pont de Mozelle à Treves me paroît contemporain de cette Basilique. Ce Pont existoit avant Jules César; & les pierres de sa construction, quoique de différentes carrieres, sont taillées de même. Comme je n'ai trouvé aucun Architecte qui ait donné la description de cette Basilique, étant sur les lieux je l'ai examinée de près, j'en ai mesuré les proportions, n'y ayant rien de fini, ni même de taillé dans tout le contour de l'Edifice, sinon les joints qui sont extrêmement petits & serrés les uns contre les autres, & par assises réglées sur tout le contour de l'Edifice. Dans l'arrangement des ordres il n'y a aucun piedestal, c'est une preuve de son antiquité; car pour-lors les anciens Architectes n'en admettoient pas. Il n'y a que les apparences pour la base, la colonne, le chapiteau, l'architrave, frises & corniches, & un socle de 2 pieds & demi de hauteur sur quoi pose chaque ordre.

Entre chaque colonne Ionique, Corinthienne & composée aux 2°. 3°. & 4°. ordres, il y a des fenêtres dont les appuis sont posés à 3 pieds & demi de hauteur; ces fenêtres n'ont de largeur que 3 pieds & demi, & 5 pieds neuf pouces de hauteur ceintrées par le haut.

Il y a deux grands escaliers à vis sur le noyau, qui communiquent depuis le bas jusqu'à tous les étages, & même sur l'Edifice dans les tours rondes & quarrées & au dessus.

Le Plan du bas fait voir les entrées & ses passages, & la solidité de ses murs, construits avec des pierres de 6 à 7 & 8 pieds de longueur ; & de hauteur entre leurs lits 20 à 24 pouces.

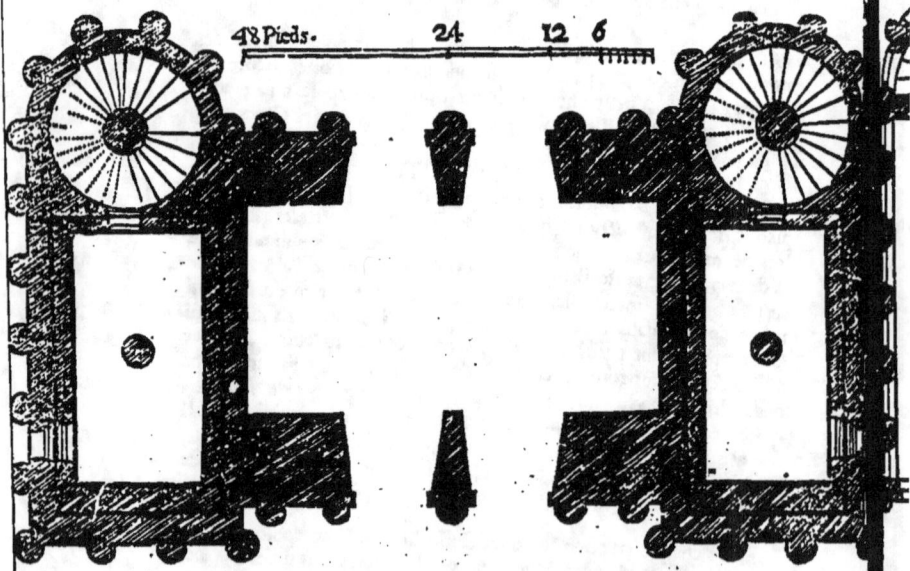

Par les Plans des Étages supérieurs que je représente, l'on y peut voir leurs dimensions, leurs passages, leurs proportions & leurs dégagemens, au moyen de l'échelle posée sur chaque Plan, & l'on y remarque en même tems que dans les angles saillans sur les colonnes angulaires l'architrave pose à faux au-delà de l'à plomb de la rondeur de la colomne ; & même l'architrave pose en entier à faux dans les angles rentrans du côté de la ville, n'y ayant ni colonne ni pilastre dans l'angle rentrant pour soutenir les architraves.

preuve que les Architectes de l'Antiquité commettoient des fautes que les Architectes modernes peu savans ont suivies.

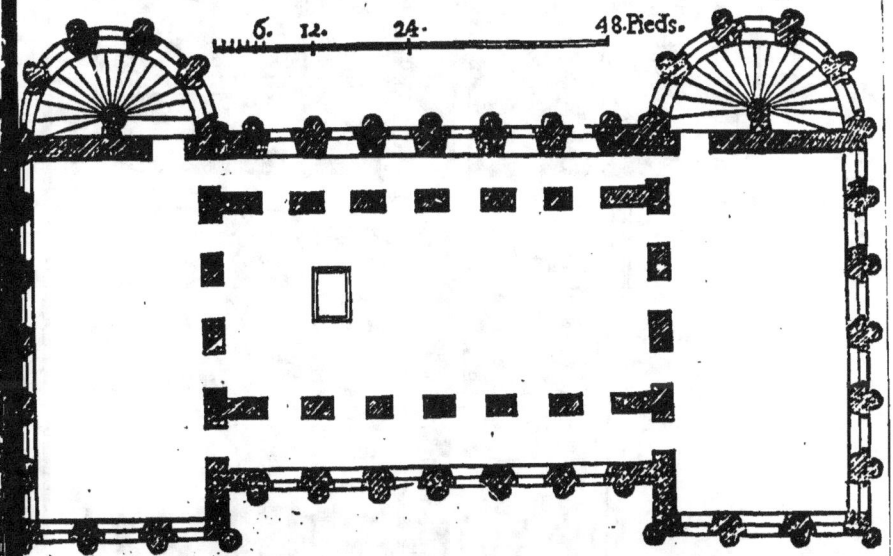

La Façade du côté de la ville, qui regarde le Sud-Ouest, fait voir son aspect & sa décoration, qui devroit être mieux entretenue pour l'ornement d'une ville aussi ancienne que celle de Treves.

Il est probable que cet Edifice étoit placé au milieu de la Cité; mais comme avant l'arrivée des Romains dans les Gaules, il n'y avoit pas encore de Ville fermée & enceinte de murs, ceux-ci, en subjuguant les Tréviriens, ont fait une Ville réglée de leur Capitale, & se sont servis de ce beau Bâtiment pour en faire une des principales portes où ils ont fait aboutir l'enceinte des murs; à quoi cette masse étoit très-propre, à cause des deux Voûtes faites en guise de portes, sur lesquelles tout le Bâtiment étoit monté.

Couppe de la Basilique.

146

28 Pieds.
24.
12.
6.

La Coupe en longueur de cet Edifice fait voir l'arrangement des dedans, & la correspondance qu'il y a d'une chambre haute à celle inférieure par le trou qui est au travers de la voûte pour la communication & publication des décisions.

L'Archevêque Proppo l'a converti en une Eglise, & y a fondé la Collégiale de S. Siméon, dont tout l'Edifice porte aujourd'hui le nom.

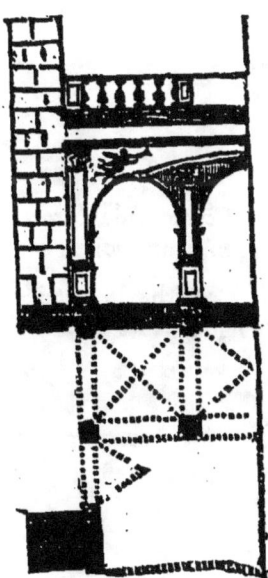

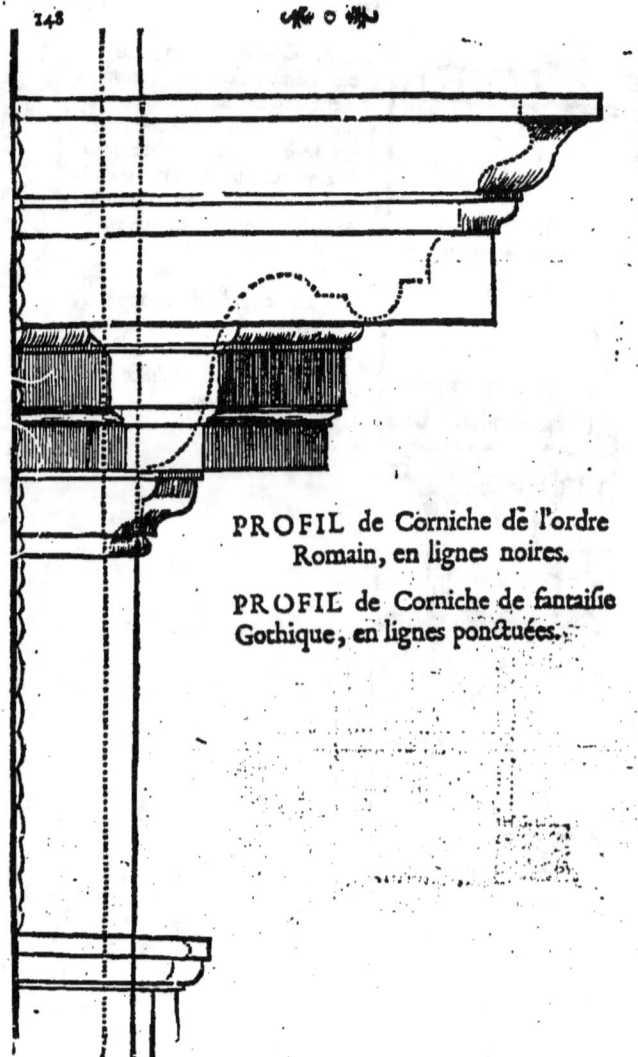

PROFIL de Corniche de l'ordre Romain, en lignes noires.

PROFIL de Corniche de fantaisie Gothique, en lignes ponctuées.

Le

Le Doxale de l'Eglise de l'Abbaye de S. Maximin de Treves est une Voûte surbaissée, fort plate, appuyée contre deux gros piliers de l'Eglise, & qui est déchargée derriere par deux arceaux formans lunette dans la voûte primitive & qui en soutiennent la poussée : ses arceaux sont appuyés tant contre les gros piliers que contre l'ancien petit Doxale qui est d'ordre Romain, & que j'ai seulement agrandi & élevé plus haut en rhabillant les gros piliers avec des pilastres du même ordre Romain, terminés par les chapiteaux, architraves, frises & corniches du susdit ordre, en suivant le sentiment de M. Leclerc Architecte, Chevalier Romain (*a*).

(*a*) La Clef du Cabinet des Princes de l'Europe, imprimée à Luxembourg pour le mois de février 1765, fait l'éloge de cette Tribune ou Doxale; mais un homme d'un mauvais goût, en l'absence de l'Abbé & de l'Architecte, & contre leur gré, a cassé tous les modillons & moulures de la corniche, qui caractérisoient l'ordre, pour y substituer une corniche de fantaisie & gothique; de crainte qu'on ne m'attribuât ce vilain ouvrage j'ai fait graver la Corniche en profil que j'avois fait exécuter, & qui est ici représentée en ligne dans ceci, sur lequel profil est ponctuée celle qu'on y a substituée, pour que les Connoisseurs puissent juger de cette différence, & porter condamnation sur l'irrégularité de ce changement ; l'on remarque que, pour exécuter ce vilain profil, on a enfoncé la frise & l'architrave de neuf lignes hors de l'à plomb du pilastre; de sorte que l'architrave n'est plus à plomb du pilastre, ni de la saillie de l'archivolte.

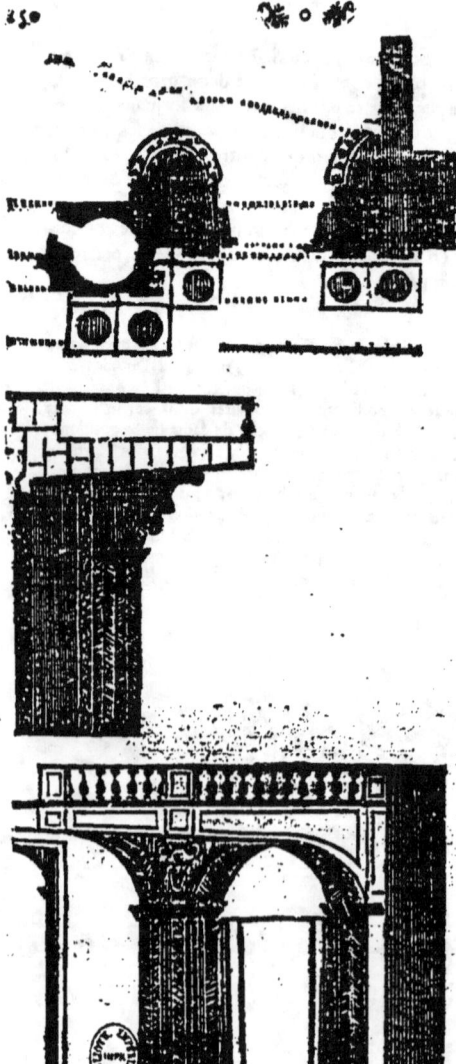

Le Doxale de la belle Eglise de S. Vincent de la ville de Metz, est aussi une Plate-bande soutenue par six cornes de vache, qui prennent naissance contre les piliers adossés au mur de face de l'Eglise, & qui ne sont séparés que par deux arriere-voussures en forme de consoles, dont le tout soutient la plate-bande; ce Doxale est une pièce aussi hardie qu'effrayante.

151

Dans les Voûtes en cul de Four ou Sphériques, toutes les assises y regnent de niveau, & les joints sont en coupe comme dans les voûtes ordinaires ; c'est une voûte des plus parfaites & des plus solides, & qui a très-souvent son utilité dans toute sorte d'ouvrages, de même qu'on le remarque par la figure cy à côté.

Une Porte en *Tour ronde* a tous ses joints à plomb & de niveau, & sa couverture est en coupe comme dans les voûtes ordinaires, comme on le remarque par la figure cy à côté.

Cc ij

Les Portes *sur le coin* ou les Portes *dans l'angle*, se construisent de même avec des joints de niveau & à plomb; & leur couverture bombée, ceintrée, ou en plate-bande en coupe, comme ci-devant dit. Et d'autres qui portent l'angle en l'air par le moyen d'une trompe qui semble répugner à la solidité, comme il le paroît par les figures cy à côté: il faut cependant observer que ces sortes de portes ne font jamais un bon effet, & qu'on ne doit les pratiquer que dans le besoin & pour des nécessités absolument indispensables, lesquelles sont plus curieuses à cause du trait, que propres à la décoration des Bâtimens.

La Voûte *sur le Noyau*, est celle qui tourne autour d'un solide rond, comme un pilier ; ces sortes de Voûtes ne sont le plus souvent que des demi ou des parties de

cercle sur leur plan, pour favoriser des passages dans des souterrains, tous les joints au dessous de la Voûte sont à plomb & de niveau; mais pour former la Voûte, il faut que tous les joints soient en coupe, comme dans les Voûtes en *cul de four*, tirant au centre du Noyau.

Des Ponts.

Tout ce que les Souverains ont imaginé de mieux pour la facilité du Commerce, le bien de leurs Sujets & pour rendre leur pays florissant, c'est la quantité de Ponts qu'ils ont fait construire, à l'imitation des Romains, sur toutes les grandes & petites rivieres qui baignent les vallées & les plaines de leurs Etats. La Nation Françoise depuis 30 ans a surpassé toutes les autres nations dans cette partie de construction; & à présent les Ponts & Chaussées de France sont portés à un si haut degré de perfection, qu'il n'est point possible d'ajouter à leur solidité. Comme ce détail nous meneroit trop loin, nous donnerons seulement l'idée d'un Ponceau tel qu'on les fait à présent en France, sans nous embarrasser de ces grands édifices de Ponts, dont l'un, fait par Trajan sur le Danube, avoit 20 arches hautes de 150 pieds, & 160 dans leurs ouvertures. Ce Pont de 600 toises dans sa longueur, étoit le plus beau & le plus grand de l'Univers: il fut fait pour combattre les Arabes. L'Empereur Adrien l'a fait abattre.

Les Ponts se font de différentes façons. Les plus beaux & les plus solides se font en pierres de taille en entier, d'autres en pierres de taille & maçonnerie; d'autres de maçonnerie en entier; d'autres enfin de pierres de taille & de maçonnerie dans leurs piles & culées, recouverts de charpente, ou bien de charpente en entier.

Il y a encore d'autres Ponts particuliers, comme Ponts-flottans, Ponts-volans, *Ponts-levis*, *Ponts-à-bascules*, Ponts-à-coulisses & Ponts-tournans. Les Bacs & Pontons sont encore des espèces de Ponts pour le passage des eaux.

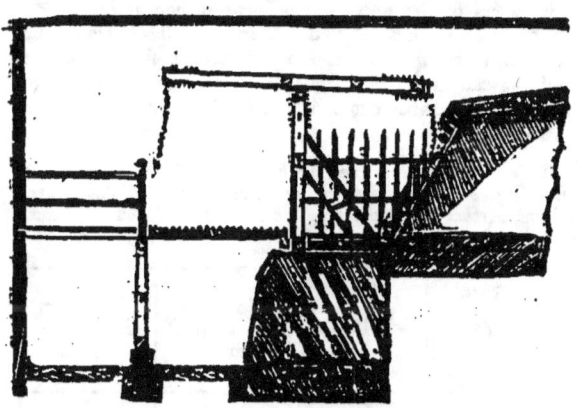

Tous les Ponts ont deux culées pour les soutenir en chaque bout. Les Ponts ont une ou plusieurs ouvertures pour le passage des eaux, qu'on nomme *Arches* ; & dans les Ponceaux, Arceaux, les piles servent d'appui à supporter les arches. L'on fait à ces piles des avant & des arriere-becs. Les avant-becs divisent les eaux, & les arriero-becs les élargissent pour en empêcher le bouillonnement.

Les Ponts se doivent toujours poser quarrément au cours de la riviere, jamais de biais; & il faut élever l'intrados de l'arche du milieu toujours de 3 pieds au-dessus des plus grandes eaux, & les arches à proportion.

Les Ponts se posent vis-à-vis des chemins ; mais si l'eau est trop roide, il la faut rendre dormante par des digues, que l'on forme

au-dessous du Pont à quelque distance, pour en rendre l'eau moins roide. Cela se pratique pour la solidité des Ponts, & pour empêcher que les grandes eaux ne fouillent sous les piles & ne renversent le Pont.

Tous les Auteurs qui ont traité de la largeur des arches, & de l'épaisseur des culées & des piles, conviennent qu'une arche de 60 pieds doit avoir pour culées 16 pieds, & pour les piles le cinquieme de l'arche qui sont 12 pieds. On a fait la table suivante sur ce pied, & une arche de 60 pieds doit avoir son claveau de pierre dure de quatre pieds de hauteur. Si la pierre est tendre, il doit avoir 5 pieds & 10 lignes.

TABLE de toutes les Proportions des Parties principales des Ponts & Ponceaux à plein Ceintre, depuis un Arceau d'un pied d'ouverture, jusqu'à une Arche de 10 toises ou de 60 pieds de leurs différentes Culées, de leurs Piles & des Voussoirs.......

Ouverture des Arches.	Culées.	Piles.	Voussoirs de Pierres dures.	Voussoirs de Pierres tendres.
Pieds.	Pieds, pouc. l.	Pieds, pouces. l.	Pieds, pouces. l.	Pieds, pouces. l.
1....	2.... 6.... 6.	1.... 6.... 0.	1.... 0.... 6.	1.... 6.... 0.
2....	2.... 9.... 0.	1.... 8.... 0.	1.... 1.... 0.	1.... 7.... 2.
3....	2.... 11.... 6.	1.... 10.... 0.	1.... 1.... 6.	1.... 8.... 4.
4....	3.... 2.... 0.	2.... 0.... 0.	1.... 2.... 0.	1.... 9.... 6.
5....	3.... 4.... 6.	2.... 2.... 0.	1.... 2.... 6.	1....10.... 8.
6....	3.... 7.... 0.	2.... 4.... 0.	1.... 3.... 0.	2.... 0.... 0.
7....	3.... 9.... 6.	2.... 6.... 0.	1.... 3.... 6.	2.... 0.... 8.
8....	4.... 0.... 0.	2.... 8.... 0.	1.... 4.... 0.	2.... 1.... 6.
9....	4.... 2.... 6.	2....10.... 0.	1.... 4.... 6.	2.... 2.... 4.
10....	4.... 5.... 0.	3.... 0.... 0.	1.... 5.... 0.	2.... 3.... 0.
11....	4.... 6.... 9.	3.... 1.... 3.	1.... 5.... 6.	2.... 4.... 0.
12....	4.... 8.... 6.	3.... 2.... 6.	1.... 6.... 0.	2.... 4.... 6.
13....	4.... 9.... 9.	3.... 3.... 9.	1.... 6.... 6.	2.... 5.... 0.
14....	5.... 0.... 0.	3.... 5.... 0.	1.... 7.... 0.	2.... 6.... 0.
15....	5.... 1.... 9.	3.... 6.... 3.	1.... 7.... 6.	2.... 6.... 9.
16....	5.... 3.... 9.	3.... 7.... 6.	1.... 8.... 0.	2.... 7.... 0.

Ouverture des Arches.	Culées.	Piles.	Voussoirs de Pierres dures.	Voussoirs de Pierres tendres.
17....	5.... 5.... 3.	3.... 8.... 9.	1.... 3.... 6.	2.... 8.... 0.
18....	5.... 6.... 0.	3.... 9.... 0.	1.... 9.... 0.	2.... 9.... 0.
19....	5.... 7.... 9.	3....10.... 3.	1.... 9.... 6.	2.... 9.... 3.
20....	5....10.... 0.	4.... 0.... 0.	1....10.... 0.	2.... 9.... 6.
21....	6.... 0....11.	4.... 2.... 5.	1....10.... 6.	2.... 9.... 9.
22....	6.... 4.... 0.	4.... 5.... 0.	1....11.... 0.	2....10.... 0.
23....	6.... 6.... 6.	4.... 7.... 0.	1....11.... 6.	2....10.... 3.
24....	6.... 9.... 7.	4.... 9.... 7.	2.... 0.... 0.	2....10.... 6.
25....	7.... 0.... 6.	5.... 0.... 0.	2.... 0.... 6.	2....10.... 9.
26....	7.... 3.... 5.	5.... 2.... 5.	2.... 1.... 0.	2....11.... 0.
27....	7.... 6.... 6.	5.... 5.... 0.	2.... 1.... 6.	2....11.... 3.
28....	7.... 9.... 0.	5.... 7.... 0.	2.... 2.... 0.	2....11.... 6.
29....	7....11.... 7.	5.... 8.... 7.	2.... 2.... 6.	2....11.... 9.
30....	8.... 3.... 0.	6.... 0.... 0.	2.... 3.... 0.	3.... 0.... 0.
31....	8.... 5....11.	6.... 2.... 5.	2.... 3.... 6.	3.... 0....10.
32....	8.... 9.... 0.	6.... 5.... 0.	2.... 4.... 0.	3.... 1.... 8.
33....	8....11.... 0.	6.... 7.... 0.	2.... 4.... 6	3.... 2.... 6.
34....	9.... 2.... 7.	6.... 9.... 7.	2.... 5.... 0.	3.... 3.... 0.
35....	9.... 5.... 6.	7.... 0.... 0.	2.... 5.... 6.	3.... 3.... 6.
36....	9.... 6.... 6.	7.... 2.... 6.	2.... 6.... 0.	3.... 4.... 0.
37....	9.... 9.... 6.	7.... 5.... 0.	2.... 6.... 6.	3.... 4.... 6.
38....	10.... 0.... 0.	7.... 7.... 0.	2.... 7.... 0.	3.... 5.... 0.
39....	10.... 3.... 1.	7.... 9.... 7.	2.... 7.... 6.	3.... 5.... 6.
40....	10.... 8.... 0.	8.... 0.... 0.	2.... 8.... 0.	3.... 6.... 0.
41....	10....11.... 3.	8.... 2.... 5.	2.... 8.... 6.	3.... 6.... 6.
42....	11.... 2.... 8.	8.... 5.... 0.	2.... 9.... 8.	3.... 9.... 8.
43....	11.... 5.... 6.	8.... 7.... 0.	2....10.... 6.	3....10.... 6.
44....	11.... 8....11.	8.... 9.... 7.	2....11.... 4.	3....11.... 4.
45....	12.... 0.... 0.	9.... 0.... 0.	3.... 0.... 0.	4.... 0.... 0.
46....	12.... 3.... 3.	9.... 2.... 5.	3.... 0....10.	4.... 1.... 8.
47....	12.... 6.... 8.	9.... 5.... 0.	3.... 1.... 8	4.... 2.... 6.
48....	12....10.... 0.	9.... 7.... 0.	3.... 2.... 6.	4.... 3.... 0.
49....	12.... 0....11.	9.... 9.... 9.	3.... 3.... 4.	4.... 3....10.

D d

Ouverture des Arches.	Culées.	Piles.	Voussoirs de Pierres dures.	Voussoirs de Pierres tendres.
Pieds.	Pieds. pouc. l.	Pieds. pouces. l.	Pieds. pouces. l.	Pieds. pouces. l.
50....	13.... 4.... 0.	10.... 0.... 0.	3.... 4.... 0.	4.... 4.... 8.
51....	13.... 7.... 3.	10.... 2.... 5.	3.... 4....10.	4.... 5.... 6.
52....	13....10.... 8.	10.... 5.... 0.	3.... 5.... 8.	4.... 6.... 4.
53....	14.... 1.... 6.	10.... 7.... 0.	3.... 6.... 6.	4.... 7.... 2.
54....	14.... 4....11.	10.... 9.... 7.	3.... 7.... 4.	4.... 8.... 0.
55....	14.... 8.... 0.	11.... 0.... 0.	3.... 8.... 0.	4.... 8....10.
56....	14....11.... 3.	11.... 2.... 5.	3.... 8....10.	4.... 9.... 7.
57....	15.... 2.... 8	11.... 5.... 0.	3.... 9.... 8.	4....10.... 3.
58....	15.... 5.... 6.	11.... 7.... 0.	3....10.... 6.	4....11.... 2.
59....	15.... 8....11.	11.... 9.... 7.	3....11.... 4.	5.... 0.... 0.
60....	16.... 0.... 0.	12.... 0.... 0.	4.... 0.... 0.	5.... 0....10.

Voici le modele d'un Ponceau de 6 pieds de largeur, construit avec des ailes. On appelle ces sortes de Ponceaux, des Ponceaux en ailes. L'on peut aisément, tant par le plan que le profil & l'élévation, comprendre la construction de ces Ponts, & par ce moyen on peut sur ce modele en construire de plus considérables, si on le juge à propos.

图 6

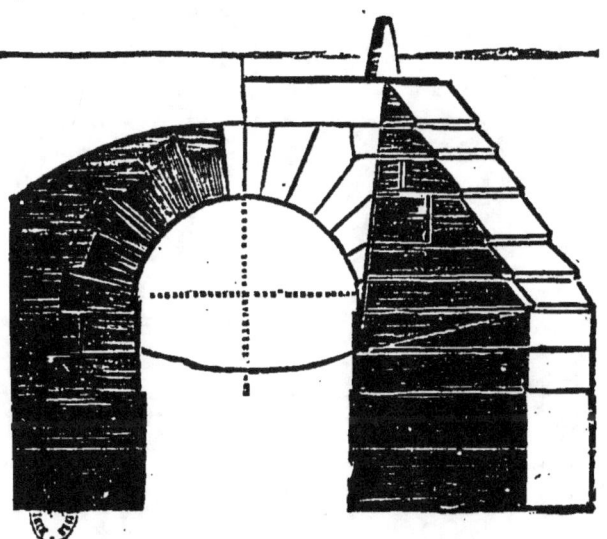

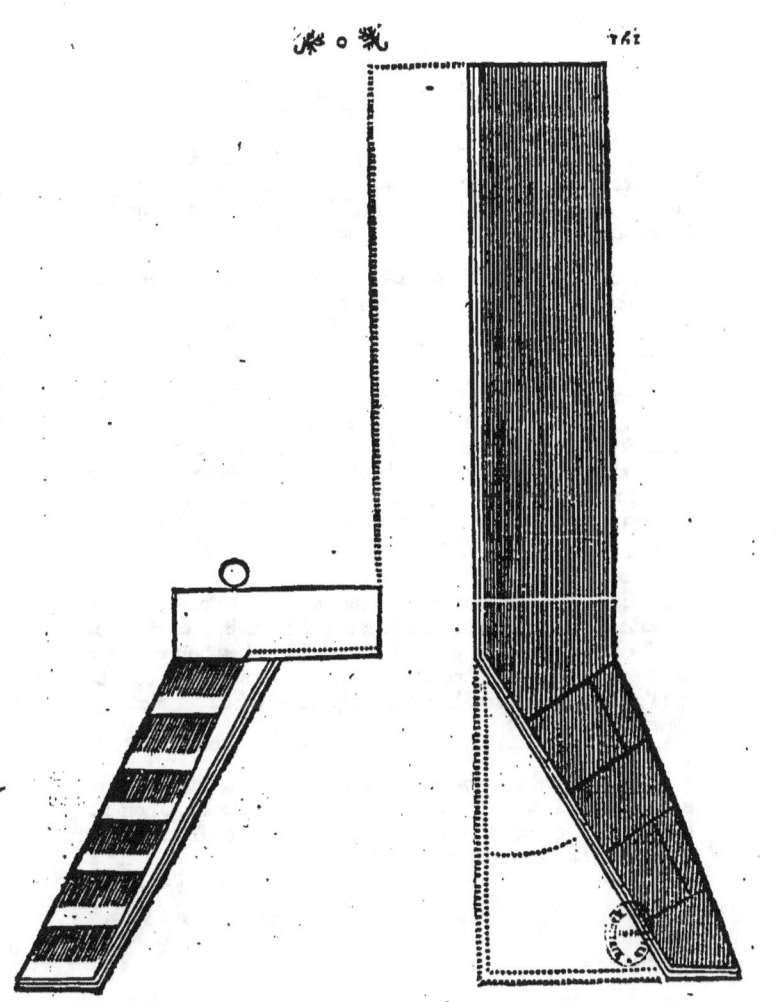

De la Charpente.

La Charpente est une des parties la plus nécessaire dans l'Architecture & dont on ne doit pas négliger l'étude, non plus que sa pratique de construction. La Charpente est beaucoup plus ancienne que la Maçonnerie, puisqu'elle a servi de modele à l'Architecture.

On appelle Charpente le composé des pieces de bois qui servent à la composition & construction des Bâtimens; & les bois que l'on met en œuvre pour les bâtir, se nomment bois de Charpente. Ces pieces de bois ont des longueurs & des grosseurs déterminées.

Les bois de Charpente se mesurent à la piece de solive, qui est de 3 pieds cubes: c'est-à-dire, qu'une piece de bois de 3 pieds de longueur & d'un pied de grosseur de chaque face, forme une solive de 3 pieds cubes, ou 5184 pouces cubes. Un morceau de bois de 6 pieds de longueur sur 6 & 12 pouces de grosseur, fait aussi une piece qui se nomme solive. Il en est de même d'une piece de bois de 12 pieds de long sur 6 pouces de grosseur, fait une piece ou solive.

Les bois de chêne se vendent au cent de pieces de solive, qui est la même chose. Avant de bâtir il faut chercher des bois & en acheter; il est donc nécessaire de les savoir mesurer. Les bois qui sont ronds & avec l'écorce, se nomment bois en grumes: ce sont ceux-là que l'on fait abattre dans les forêts lorsqu'on les achete sur pied à la solive & en grume.

Les bois de chêne qu'on achete dans les chantiers, sont ordinairement équarris, l'écorce & le bois blanc en sont ôtés, & on les nomme bois de marnage ou de charpente. Mais avant que d'en faire les emplettes il faut les savoir mesurer.

Exemple d'une piece de bois en grume.

Une piece de bois de 36 pieds de longueur & de 18 pouces de diametre réduit, il faut multiplier les 18 pouces par 3 pouces ⅐, *attendu le rapport du diametre à la circonférence qui est de 7 à 22.* Et vous trouverez 56 pouces ⅔ pour la circonférence de la piece, que vous multiplierez par le quart du diametre qui est 4 pouces ½, & il viendra 254 ⅔, que vous multiplierez par 5 toises qui font 30 pieds; & il viendra 1272 pouces ⅔, que vous diviserez toujours par 72, (attendu qu'il y a 72 chevilles dans une solive); il viendra au quotient 17 solives & restera à la division 48 ⅔, qui font les deux tiers de 72 ou d'une solive. Ainsi la piece de bois contient donc 17 solives deux pieds, qui sont les ⅔ de 3 pieds cubes dont la solive est composée.

Exemple pour mesurer & soliver une piece de bois équarrie.

Une piece de bois de 4 toises de longueur ou de 24 pieds, & qui en a 12 d'équarrissage, qu'on multiplie 12 par 12 pour avoir 144 pouces quarrés pour le bout de la piece, que l'on multiplie ensuite par 4 toises de longueur, il viendra 576 pouces cubes que l'on divise toujours par 72, & viendra au quotient 8 solives pour le contenu de la piece.

Ces deux exemples de mesurer les bois, sont suffisans pour éclairer ceux qui voudront s'y perfectionner, & pour ne pas être trompés dans l'achat, ni tromper dans la vente des bois en grume ou d'équarrissage.

L'expérience que M. de Buffon a faite pour augmenter la force des bois, leur quantité, leur solidité & leur durée, mérite assez, pour le bien public, d'être rapportée ici en racourci.

Il dit qu'il ne faut pour cela qu'écorcer l'arbre du haut en bas dans le tems de la seve, & le laisser sécher entièrement sur pied avant que de l'abattre. Cette préparation ne demande qu'une très-petite dépense ; on va voir les précieux avantages qui en résultent.

M. de Buffon fit écorcer le 3 mai 1733 quatre chênes sur pied du haut en bas, d'une hauteur de 30 à 40 pieds, & de grosseur de 6 pieds de circonférence. Ces chênes étoient vieux d'environ 60 ans.

Il a fait abattre successivement quatre autres chênes non écorcés, semblables en grosseur à ceux qui étoient écorcés, & les a fait conduire sous un hangard pour y sécher dans leurs écorces.

Le 10 juillet un des chênes écorcés fit voir sa maladie, & le 30 août il fut abattu & mis à couvert : il étoit extrêmement dur.

Le second ne fut abattu que le 30 août 1734, & mis également à couvert. Au mois d'octobre suivant M. de Buffon, faisant abattre les deux autres, en laissa un sur place aux injures de l'air, & fit mener l'autre à couvert auprès des précédens. Ces deux derniers ont été trouvés de toute dureté.

Pour comparer la force du bois des arbres écorcés avec la force du bois de ceux qui sont abattus avec l'écorce, M. de Buffon les a fait débiter en solives de 14 pieds de longueur sur 6 pouces de grosseur parfaitement semblables ; la solive de l'arbre mort le premier, pesoit 242 livres, & rompit sous le poids de 7940 liv.

La solive de l'arbre en écorce qui lui fut comparée, pesoit 234 liv. & elle rompit sous le poids de 7320 livres.

La poutre ou solive du second arbre écorcé pesoit 249 liv. & elle ne rompit que sous la charge de 8362 liv. & celle de l'arbre qui lui fut comparé, pesoit 236 liv. & rompit sous le poids de 7385 livres.

La

La poutre de l'arbre écorcé & laissé aux injures du tems pésoit 258 liv. & ne rompit que sous le poids de 8926 liv. & celle de l'arbre en écorce, qui lui fut comparé, pésoit 259 liv. & rompit sous 7420 livres.

La solive ou poutre de l'arbre dernier abattu sans écorce pésoit 263 liv. & porta, avant que de rompre, 9046 liv. & l'arbre en écorce, qui lui fut comparé, pésoit 238 liv. & rompit sous la charge de 7500 livres.

Il éprouva même une solive tirée du haut de la tige de l'arbre écorcé & laissé à l'injure du tems. Cette solive n'avoit que 6 pieds de longueur & 5 pouces de grosseur; elle pésoit 75 liv. & ne cassa que sous la charge de 12745 liv. & une pareille solive tirée des arbres en écorce pésoit 72 liv. & rompit sous la charge de 11889 livres.

De l'aubier d'un des arbres écorcés M. de Buffon a fait faire plusieurs morceaux de trois pieds sur 1 pouce, pésant 23 onces chacun ou environ, & qui n'ont cassé que sous les poids de 287, 291, 275; & les ayant comparés avec des barreaux des arbres en écorce, pris dans l'aubier pésant 23 onces, ils cassèrent sous le poids de 248 liv. Ayant fait l'épreuve d'un pareil barreau de chêne vif non écorcé, il pésoit 25 liv. & n'a cassé que sous le poids de 256 liv.

Cela prouve que l'aubier du bois de chêne écorcé est non-seulement plus fort que l'aubier ordinaire, même beaucoup plus que le cœur de chêne, quoiqu'il soit moins pésant que ce dernier.

M. de Buffon a fait encore beaucoup d'autres expériences de même sorte, & qui prouvent toutes que le bois des arbres écorcés & séchés sur pied est plus dur, plus solide, plus pésant & plus fort que le bois des arbres abattus dans leurs écorces. D'où l'on peut juger qu'il est plus durable.

Tous les bois de chêne que l'on débite en vente sont tous quarrés; cependant on en doit diminuer la quantité sans en diminuer la force.

E e

Il faut en outre que leur grosseur soit relative à leur longueur. Pour cet effet nous nous servirons de la Table donnée par M. Belidor.

	Longueur.	Largeur.	Hauteur.
Une Poutre de	12 pieds. *aura*	10 pouces *sur*	12 pouces.
	15 . . .	11 . . .	13 . . .
	18 . . .	12 . . .	15 . . .
	21 . . .	13 . . .	16 . . .
	24 . . .	13 ½ . .	18 . . .
	27 . . .	15 . . .	19 . . .
	30 . . .	16 . . .	21 . . .
	33 . . .	17 . . .	22 . . .
	36 . . .	18 . . .	23 . . .
	39 . . .	19 . . .	24 . . .
	42 . . .	20 . . .	25 . . .

L'on peut donc se conformer à ces différentes mesures pour la grosseur des pieces, ainsi à celle de 12 & 13 pouces on en ôte 2 pouces; à celle de 15 & 16 on en ôte 3; à celle de 18 on en ôte 4 ½, & ainsi des autres à proportion de la grosseur. Ces parties que l'on ôte, ne diminuent en rien la solidité; c'est au contraire une épargne qui sert à d'autres ouvrages dans le besoin de la construction.

La partie la plus nécessaire à connoître, c'est l'assemblage de la Charpente dans l'art de l'architecture. Les ouvrages les plus considérables de cette espece sont les toits ou combles; & l'on peut dire que si dans l'élévation des bâtimens le comble est ordinairement le dernier dans l'exécution, il est cependant le premier dans l'intention de l'Architecte.

Par les combles, on entend tout ce qui couvre les Edifices, même les Dômes des Eglises que l'on fait plus ou moins roides, selon les endroits où on les bâtit. Dans les pays sujets à la neige, il les faut un peu plus roides que dans les pays plats où il n'en tombe pas tant. Ils sont d'une belle proportion dans un triangle équilatéral, pour

s'opposer aux neiges lorsque ce sont des toitures d'ardoises ; & lorsqu'on les veut plus bas, la proportion des frontons en détermine la pente.

A présent les toits à la Mansarde, qu'on nomme comble-brisis, sont beaucoup en usage. On les fait d'une belle proportion en France, étant compris dans une demi-circonférence qu'on divise en cinq parties ; la premiere pour le niveau de la panne de Brisis, le dessus se partage par moitié pour terminer la panne faîtiere. Cette proportion vaut mieux que celle où on divise la demi-circonférence en quatre.

On les fait trop hauts & trop pésans en Allemagne ; ils paroissent comme vouloir écraser le bâtiment par leur excessive hauteur.

Les Charpentiers Allemands travaillent leur charpente différemment des Charpentiers François ; mais elle charge trop les bâtimens & pousse les murs de faces en dehors, lorsqu'ils ne sont point arrêtés par des ancres & bien liés, cramponnés & attachés après les poutres des travûres.

Quand les bois ne sont point assez longs pour se pouvoir poser d'un mur à l'autre, soit dans les tours rondes ou quarrées ou autrement, ou dans des clochers, on peut les faire porter comme je les représente aux figures D. & E. de la planche suivante. Ces bois peuvent s'assembler dans les sablieres du pourtour, & recevoir l'assemblage tant des enrayures que de celles des pieces des pans.

Le profil de charpente A. désigne la moitié d'une ferme de l'élévation du comble du château de Wittlich, construit à la Mansarde, d'une proportion à la Françoise, quoique l'assemblage en soit fait à l'Allemande, mais bien cramponné, lié & ancré de fer sur les pieces des travûres.

Le profil de charpente B. représente une moitié de ferme à la Françoise, exécutée au Palais Episcopal de Toul, pour la couverture de l'aile principale.

Le profil de la charpente C. représente en la même planche l'assemblage d'une moitié de ceintre surbaissé pour un pont de maçonnerie construit au village de Moivron.

E e ij

168

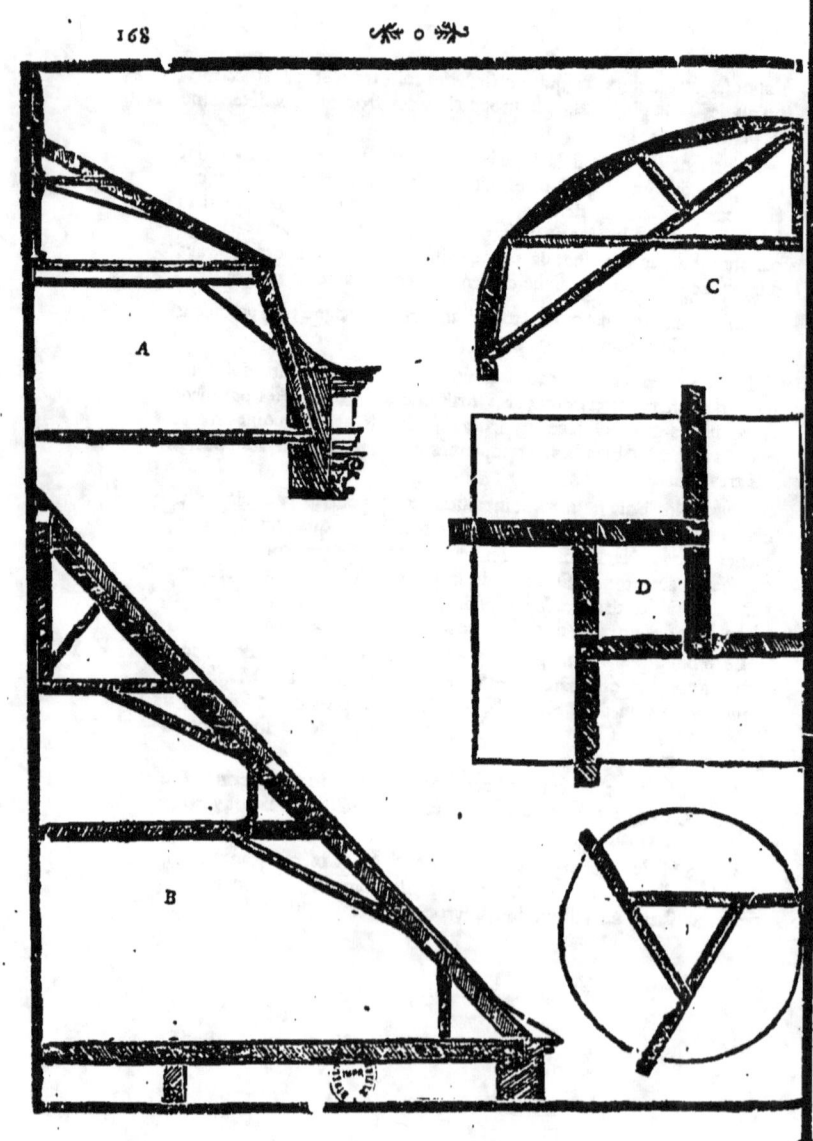

A la Planche suivante il y a quatre profils de Charpente ; le premier montre une partie de l'assemblage d'une ferme de Charpente employée à la toiture de l'Eglise que j'ai fait faire à la Paroisse de la Ville de Montmédy, laquelle est ancrée, cramponée & liée avec des écharpes de fer.

Le profil de la moitié de la ferme de Charpente 2. représente une Charpente à la Françoise, employée à la couverture de la Maison conventuelle des Religieux Bénédictins de S. Vincent de Metz au dessus du Dortoir.

Le profil de la Mansarde 3. fait voir une Charpente à la Françoise, qui sert à couvrir la Maison que j'ai fait faire pour moi en la Ville de Metz, & où il n'y a aucun fer employé.

170

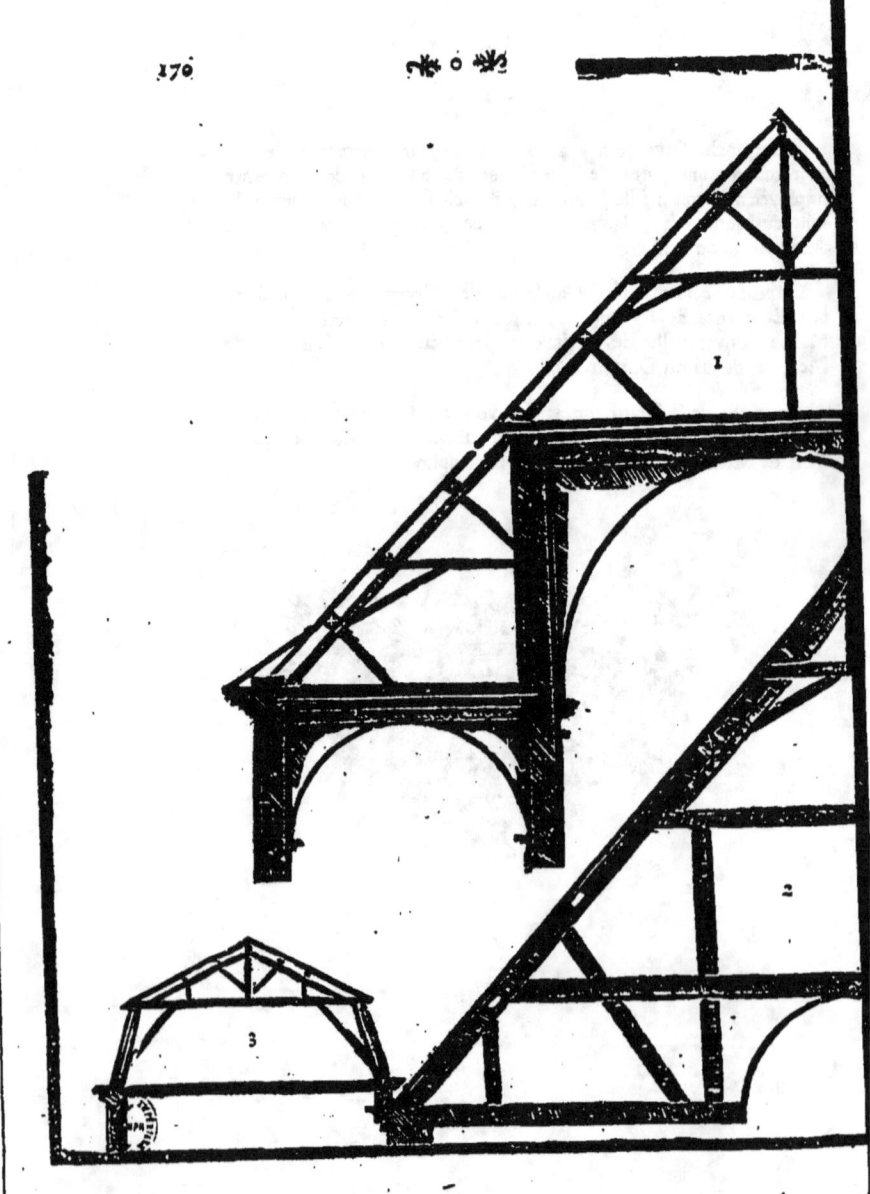

Le profil 4. représente un modele de Pont-levis du sentiment de M. de Bélidor, pour une demi-lune ou autres ouvrages avancés, pour en fermer l'entrée; lequel s'éleve par le moyen d'une bascule-à-fleche, supporté par un chaffis, situé sur la ferme, n'ayant besoin d'autre explication que de son profil.

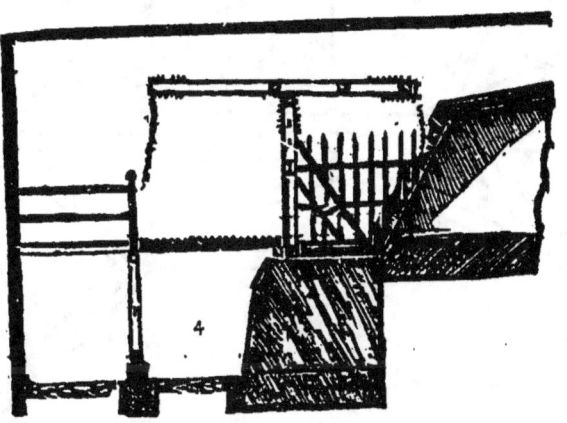

Le profil 5. montre l'assemblage d'un ceintre pour la construction d'un Pont de l'invention d'Antoine Sangalo. On ajoute même que Michel-Ange a suivi ce modele pour la composition des ceintres, qui ont soutenu les pierres de la construction du Dôme de S. Pierre de Rome. Ce profil peut aisément fournir des idées de charpente, & servir à projetter quelque chose touchant cette partie de construction, avec d'autant plus d'avantages que d'habiles Architectes n'ont point hésité d'en faire usage. M. Mansard a sur cela copié ses toits à deux égoûts, que l'on nomme depuis cette composition, les Toits à la Mansarde, dont il y a ci-devant des modeles.

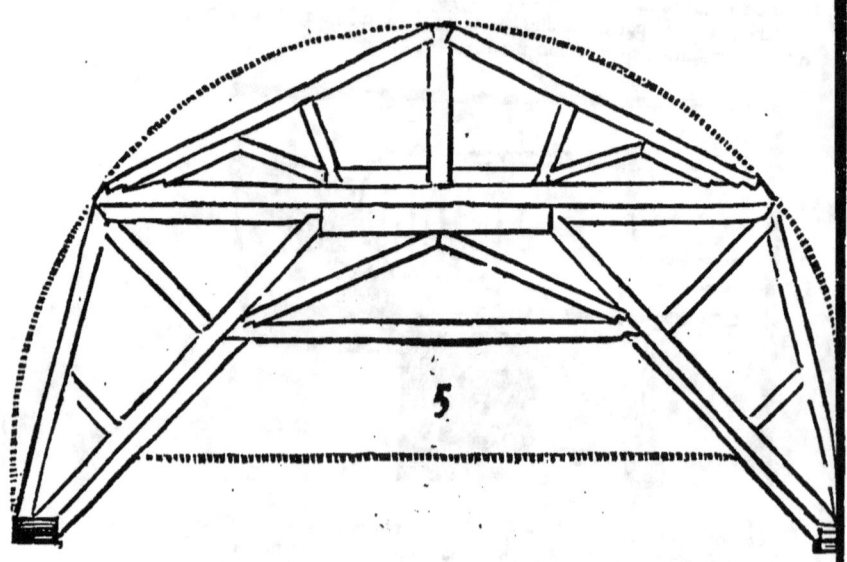

J'ai été chargé de fonder la riviere de Meufe à Confenvoye, & de dreffer le Plan d'un Pont de Charpente pour le paffage des Troupes de Sa Majefté Très-Chrétienne fur la route de Danvillers à Varenne. Je préfente ici la hauteur d'une pile avec un chevalet pofé fur la pile de maçonnerie, pour le foutien de cinq longerons qui font recouverts de madriers pour un premier plancher, & qui foutient le pavé à pofer par-deffus. Il eft tenu par les côtés avec des garde-pavés mis contre les pôteaux-montans des garde-foux.

Je

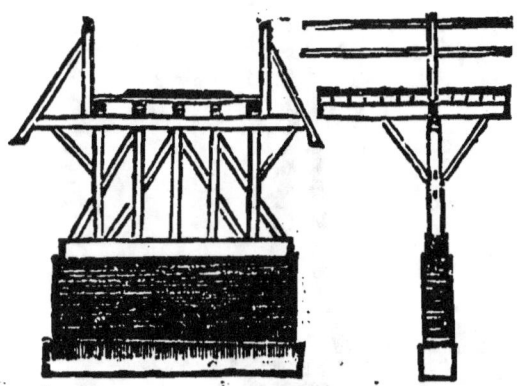

Je donne ici l'élévation d'un Clocher que j'ai fait faire en conſtruiſant l'Egliſe de Rupt en Voivre. Le Dôme a de hauteur autant qu'il a de largeur; ſa lanterne a de hauteur deux fois ſa largeur, qui eſt le cinquieme de la largeur hors d'œuvre de la Tour; le petit Clocher qui termine la lanterne a de hauteur quatre fois la largeur de la lanterne. Par ce modele on en peut compoſer de plus conſidérables. L'on obſervera ſeulement qu'il convient, pour la propreté d'une charpente de cette eſpece, de n'y pas employer des bois d'une groſſeur auſſi conſidérable que celles pour des ponts & des combles. Avec des bois d'une groſſeur médiocre bien aſſemblés, l'on peut rendre ces ſortes de charpentes ſolides & qui ne chargent pas tant les Bâtimens.

Les bois de la premiere enrayure doivent ſuivre les dimenſions de celles des travûres, attendu qu'elles ſupportent tout le Clocher ou le Dôme. Ainſi c'eſt la longueur des maîtreſſes pieces qui en déterminera la groſſeur. Quant aux gouſſets, aux coyers & aux embran-

F f 3

chemens, ils peuvent avoir les grosseurs des maîtresses pieces du haut sens; mais pour ce qui concerne l'épaisseur, elle peut diminuer même de moitié. Il faut observer que toutes les pieces d'une enrayure doivent effleurer par le dessus & par le dessous.

Les jambes de force de la premiere élévation, seront suffisamment fortes de 5 pouces sur 8, & les bras & liens à proportion, mais toujours du haut sens, qui veut dire doxant. Les bois des autres enrayures seront assez gros de 4 pouces d'épaisseur sur 8 de largeur, & les autres jambes de forces, les liens, les jambettes & courbes à proportion de 4 pouces sur 6. Les pôteaux de 4 à 5 pouces de diametre bois de brins de file droits, les plus sains & les plus vifs, & les autres bois plus petits à proportion. Les arretiers de 4 pouces avec des chévrons de 2 pouces & demi sur 4 pouces, suffiront pour supporter la charge qu'ils auront à soutenir, étant parfaitement assemblés & brochés. Je me suis presque toujours servi de menuisiers pour ces sortes de charpente & pour celles des escaliers; ils assemblent plus proprement & avec plus de justesse que ne font la plûpart des Charpentiers. Au reste, c'est à l'Architecte à savoir quelle grosseur il faut donner à toutes les piéces de bois, sans se fier aux Charpentiers.

Des Eglises.

Dans l'Architecture les Eglises doivent tenir le rang le plus distingué & le plus respectable. Aussi doivent-elles être décorées d'une maniere noble, d'une grande magnificence & conforme à la modestie d'un lieu qui doit servir à l'adoration du Très-haut. C'est la Maison du Seigneur, c'est-là où il repose, & c'est en même tems le lieu où les fideles s'assemblent pour prier & obtenir les graces les plus nécessaires.

Toutes les Eglises ne peuvent pas être d'une aussi grande magnificence les unes que les autres; elles seront toujours agréables à Dieu lorsqu'on les construira conformément à la modestie & au

pouvoir de ceux qui les font ériger. Il y a des églises simples qui n'ont point de collatéraux, d'autres à bas côtés qui font plus considérables. Pour la construction des Eglises il y a des proportions dont on ne doit pas s'écarter. La plus belle proportion, c'est que la nef soit d'une largeur convenable, sa longueur du double au moins de sa largeur ; & que la hauteur, pour les petites Eglises simples, soit proportionnée à sa largeur, en faisant le quarré de la largeur double du quarré de sa hauteur, par la 47ᵉ figure du Iᵉʳ. livre d'Euclides ; de sorte qu'une nef de 30 pieds de largeur doit avoir de hauteur 23 pieds & demi, & des autres à proportion, dont je me suis servi pour nombre d'Eglises que j'ai construites dans les Paroisses de campagne qui sont des Eglises simples, où il faut plus de proportion que de magnificence.

Il y a quelquefois des terreins pour l'emplacement des Eglises qui sont bornés tant en longueur qu'en largeur, & qui obligent l'Architecte à ne pouvoir outrepasser, quoiqu'il doive contenir un certain nombre de Paroissiens ; tel est entr'autres le terrein où j'ai fait construire l'Eglise à bas côté de la Paroisse de la ville de Montmédy. Il étoit renfermé entre deux Rues, le Rampart & la Maison Presbytérale, ainsi qu'on le voit par le Plan ci-joint, dont j'ai déja donné le profil de la charpente. Ces sortes de terreins obligent quelquefois un Architecte à sortir des proportions, où, pour y trouver place à contenir les Paroissiens, j'ai formé des collatéraux plus bas que la nef, pour aider à soutenir la poussée de la voûte de la nef, comme on le voit par le profil de la charpente.

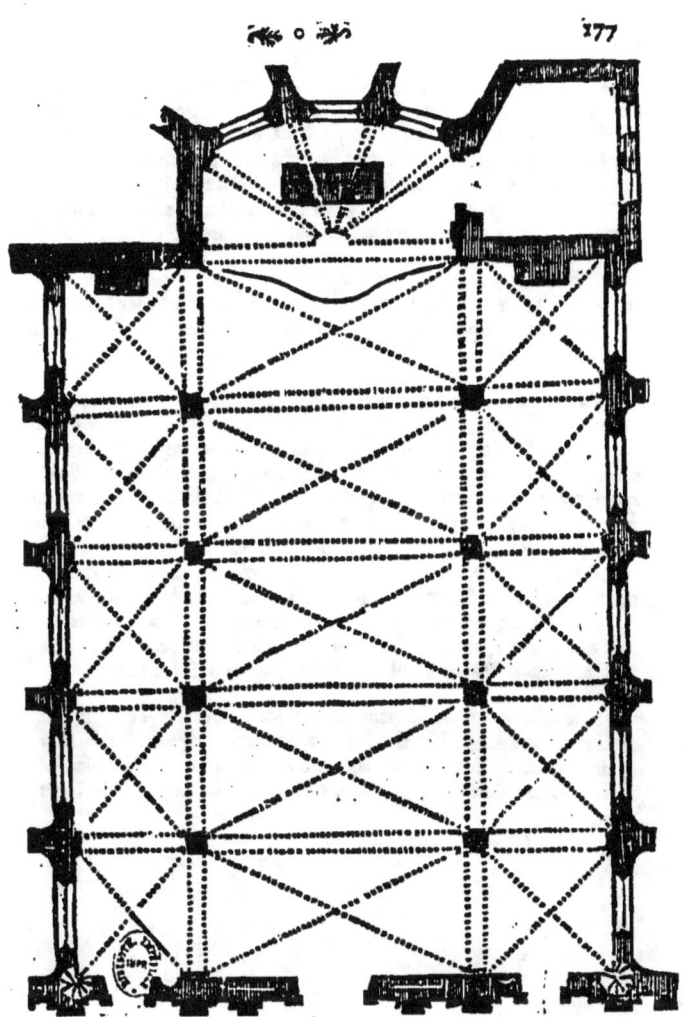

A cette Eglise il y a deux Tours terminées par des Dômes, soutenues par le mur de face du portail & par les deux piliers dans l'Eglise. Ce Portail est décoré en pilastres des trois ordres Grecs les uns sur les autres, le tout en pierres de taille & par assises réglées sur tout le contour de l'Eglise. La Voûte de cette Eglise est en pierres de crone, qui est une pierre-ponce fort légere, taillée en coins comme les clavaux d'une voûte, & qui ne chargent point la voûte.

Les Fenêtres ont 6 pieds de largeur & 17 pieds 3 pouces de hauteur, conformes au modele ci-devant marqué à l'article des Fenêtres, & évasées des deux côtés en quart de rond, terminées en plein ceintre par le haut.

Le Plan de l'Eglise de la noble Abbaye de Springuiersbach de l'Electorat de Treves, que je représente ici, est le projet d'une Eglise simple, que j'ai fait pour la reconstruction de cette Eglise sur ces mêmes fondations que je trouve bonnes, de même que les deux Tours qui sont à moitié de hauteur. Je décore le dedans de cette Eglise d'un ordre Ionique à pilastres accouplés, posés sur un soc commun aux deux pilastres. Cet ordre ne s'éleve que jusques sous les fenêtres, à la hauteur de 21 pieds. Ces fenêtres sont terminées en partie d'ellipse par le haut, pour se raccorder avec la Voûte de l'Eglise, qui ne sera élevée au dessus des fenêtres que de deux pieds. Ainsi la Voûte n'aura sous clef que 41 pieds & demi, eu égard à l'évasement ou abajour de l'appui de la fenêtre, qui sera de 15 pouces de hauteur.

Je ne m'étendrai pas davantage sur les parties de cette Eglise, crainte d'ennuyer le Lecteur. Il suffira de porter les yeux sur le Plan, & de voir que deux fois sa largeur fait la longueur de la Nef jusqu'aux petits Autels; que le surplus est pour le Chœur & le Sanctuaire.

A l'égard des formes & plans divers à donner aux Eglises, ils doivent être analogues aux mysteres de la Religion ; par conséquent l'on doit imiter les Eglises qui ont la forme d'une croix Grecque, comme celle de Ste Géneviève que l'on construit à Paris ; elle est à doubles bas côtés, & son dôme fait le milieu des quatre croisillons, dont l'un sert pour le chœur, & les trois autres pour les nefs. Ou bien l'on peut imiter les Eglises que l'on construit en croix Latine, comme celle de S Vincent de Metz, dont la longueur de la nef est double de sa largeur, non compris les bas côtés. Voyez son Plan à la page 57 de cet Ouvrage.

L'on fait aussi des Eglises en croix de Lorraine ou de Patriarches, comme celle de Clagny, où les croisillons qui sont près de l'Autel, sont les plus petits.

L'on en fait aussi à la Rotonde, en forme de cercle ou d'ellipse, qui sont analogues avec l'union de la Trinité. De même que sous la figure d'un triangle équilatéral avec un œil au centre, ou en forme de Trinité qui est un T, comme celles du Vatican & des Dominicains de Sienne.

Toutes ces formes de plans d'Eglises ont toutes un rapport en figure géométrique à la Religion des Catholiques.

Celle de la Paroisse de Notre-Dame de Treves est construite sous la forme d'une croix Latine, & du contre de la croisée de sa nef on découvre les 12 Autels & les Piliers où sont peints les 12 Apôtres. Cette Eglise n'a que son plan de régulier, sa construction étant gothique, n'ayant rien de frappant que la délicatesse de ses 8 petites colonnes qui ressemblent à des flûtes trop minces pour leur hauteur, quoique la voûte & ses nervures d'ogives soient très-délicates ; mais remplies de porte à faux sans nombre.

Des Escaliers.

Les Escaliers des Maisons en font le plus souvent intérieurement le plus grand ornement ; & on ne trouve pas à présent une Maison belle, s'il n'y a un bel & magnifique Escalier ; car la beauté & la commodité d'un Escalier doivent faire toute l'attention d'un Architecte qui se veut distinguer, en le plaçant de façon qu'il se trouve toujours à portée de le pratiquer avec facilité, sans être obligé de le chercher dans des endroits dérobés.

Les Escaliers doivent être faciles à monter, & avec des repos ou paliers, pour ne pas fatiguer ceux qui doivent s'en servir ; qu'ils soient bien éclairés ; que la cage en soit réguliere & décorée avec simétrie, d'un goût mâle & solide, le plafond très-élevé ; que les limons soient soutenus en l'air pour acquérir une légéreté & hardiesse qui fassent honneur à l'Artiste, & que l'on puisse découvrir tout à la fois l'Escalier & ses plafonds ; ce qui augmente d'un grand agrément lorsqu'on voit d'un coup d'œil tous ceux qui montent & qui descendent l'Escalier.

Les Escaliers se construisent en pierres de taille ou en bois ; on les compose de diverses manieres & dans des cages de différentes figures. Nous avons déja donné ci-devant les plans & élévation de l'Escalier du château de Witlich, celui du Palais Episcopal de Toul & trois autres à vis-à-jours. Nous les répéterons encore ici, en donnant le plan & l'élévation de celui de la noble Abbaye de Sprinquierbach pays de Treves, projetté dans le Plan général que j'ai dressé pour la reconstruction de cette Maison.

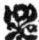

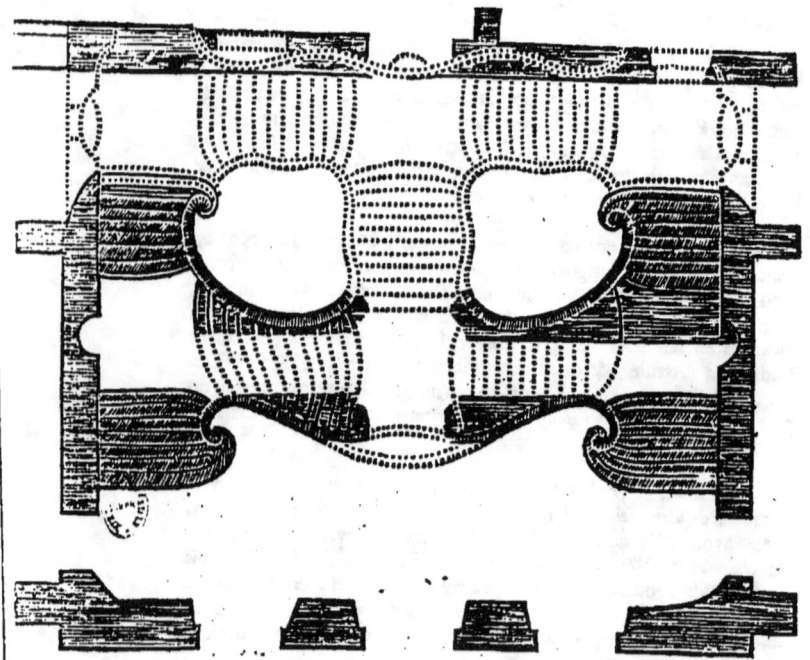

L'on voit par ce Plan, que cet Escalier commence par quatre rampes, lesquelles se réunissent à deux plafonds ou paliers, & ensuite à deux rampes qui se joignent à un troisieme plafond au milieu, pour suivre une seule rampe qui conduit à un quatrieme palier, qui donne naissance à la division de deux autres rampes, qui se communique aux deux derniers paliers, où se partagent trois autres rampes, qui débouchent à trois sorties, chacune séparément; de sorte qu'on com-

mence à monter à cet Escalier par quatre endroits nécessaires ; & on finit de monter en débouchant à six endroits également nécessaires à la fois, & par simétrie.

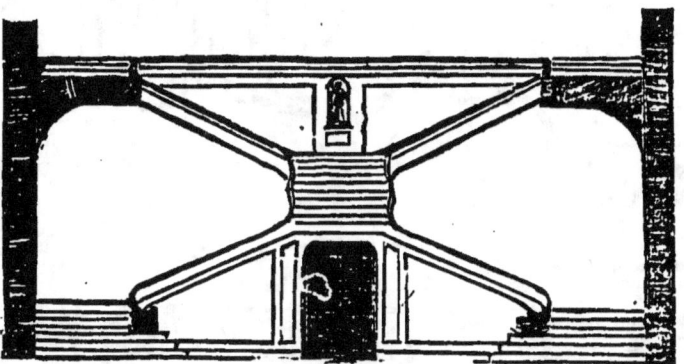

Sous le 3°. Palier, où se réunissent au milieu les six premieres rampes, c'est le passage pour le cloître & en même tems la communication de toute la Maison ; ce passage sous ce palier forme un plan circulaire, recouvert d'une voûte plate en cul-de-four, où il y a quatre portes, l'une pour l'entrée, la deuxieme pour la sortie du dessous du plafond vis à-vis la premiere ; à droite & à gauche sous les deux rampes sont les entrées & descentes des caves ; de sorte que ce passage a quatre portes rangées par simétrie. Tous les limons sont ondés & en l'air, de même que les rampes & plafonds depuis ce passage, même le grand plafond en fer-à-cheval du haut de l'Escalier ; le tout soutenu par des trompes dans les angles ou encoignures & par les murs de la cage de l'Escalier, cet Escalier n'ayant aucune partie droite, puisqu'il est ondé de tout sens.

184

L'Escalier principal du Château de Witlich déja représenté ci-devant, & que nous répétons ici en décrivant son plan ; on voit par le plan de cet Escalier, qu'il est ondé depuis le bas jusqu'en haut, & qu'on a ménagé un passage au milieu de l'Escalier sous le deuxieme palier pour communiquer aux offices, aux caves & aux entresols sans perdre aucune place, puisqu'il se trouve encore un garde-manger sous l'Escalier des entresols ; on remarque facilement toutes ses parties par la coupe de cet Escalier ci-dessous, & qui fait en même tems voir sa plate-bande avec le profil de son retour, soutenu par la coupe de ses claveaux, comme il est expliqué ci-devant.

Nous répéterons ici le grand Escalier que j'ai projetté pour l'Ab-

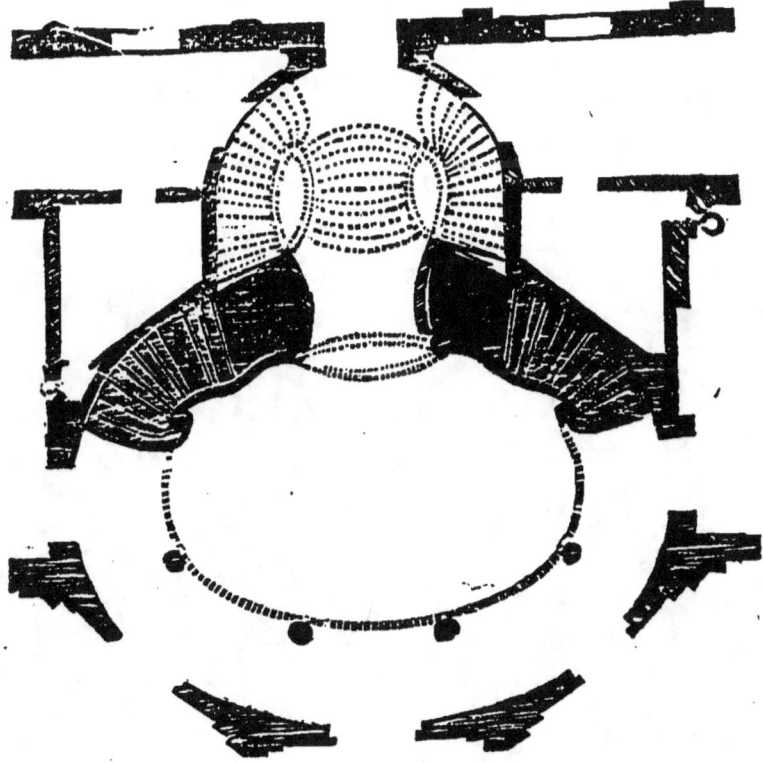

baye de S. Mathias de Treves, qui est pris dans une partie d'oval, pénétré par une portion de cercle; cet Escalier est à deux rampes & quatre paliers, dont le dernier sert de débouché au grand plafond qui termine cet Escalier, & qui donne issue à tout le Bâtiment.

Son Vestibule d'entrée forme une colomnade ovale d'un ordre Dorique composé, qui soutient son grand plafond.

FIN.

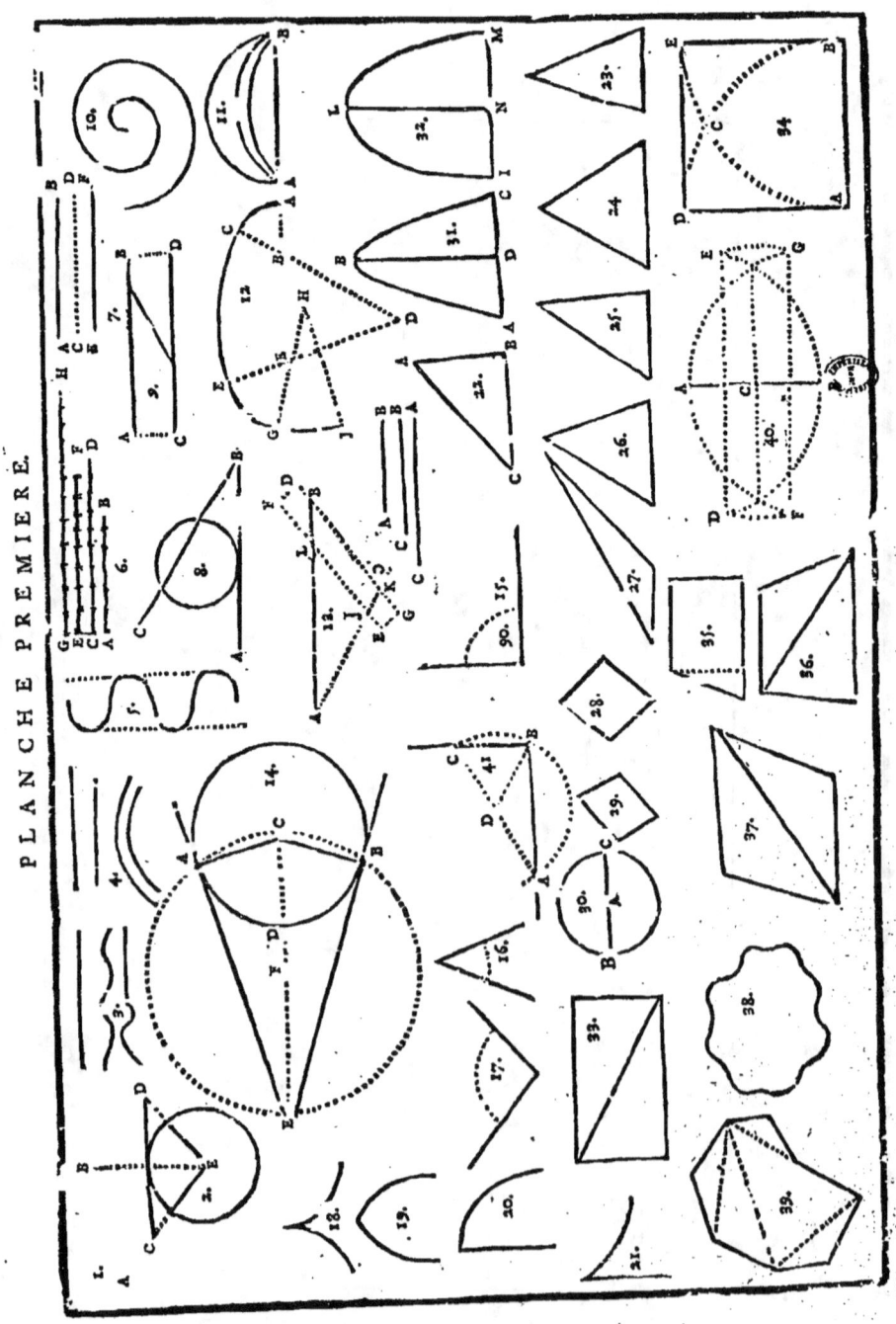

PLANCHE PREMIERE.

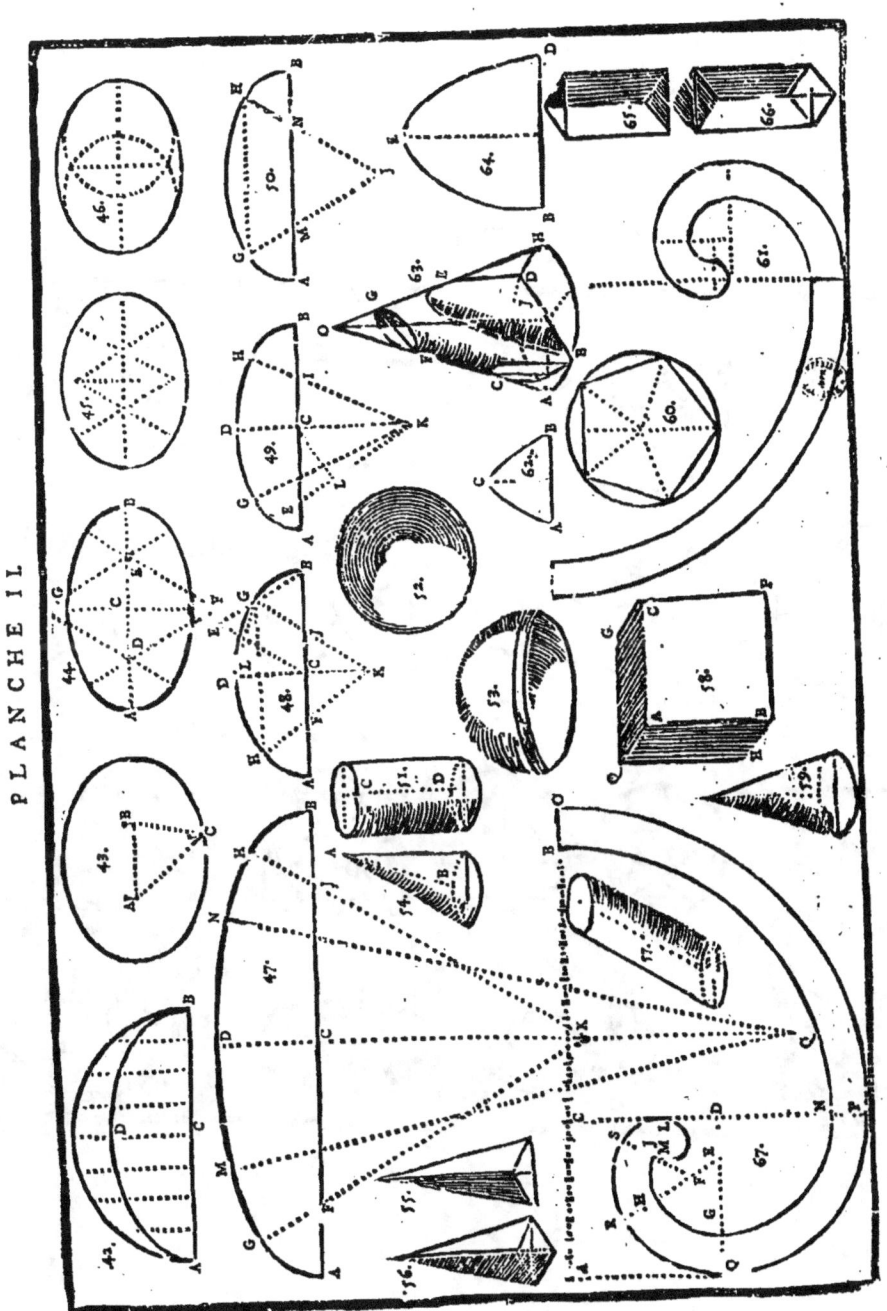

PLANCHE II.

PLANCHE III.

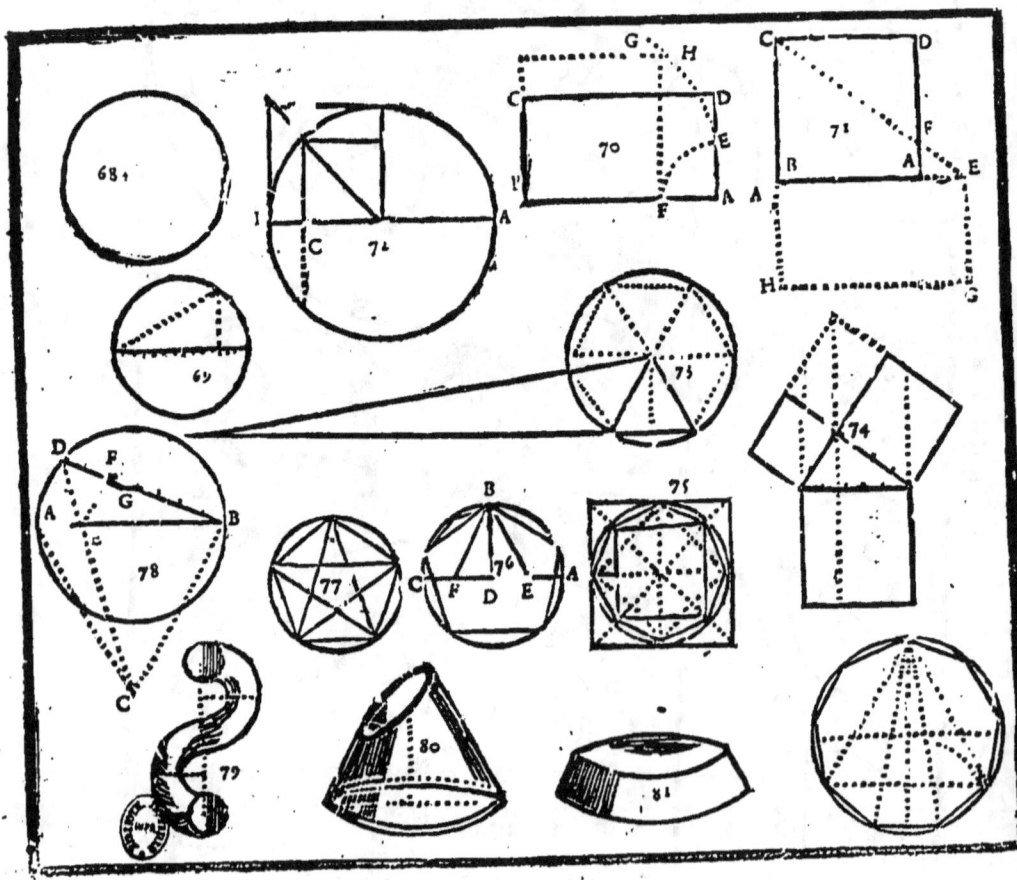

PLANCHE IV.

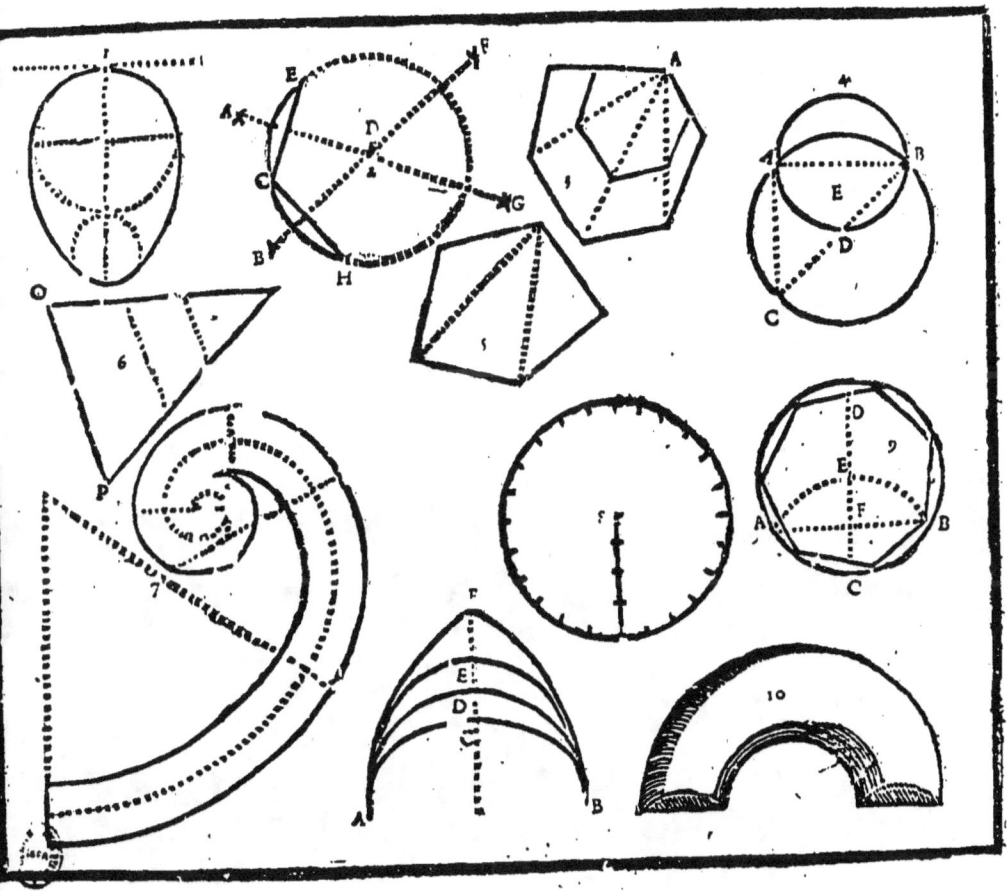

www.ingramcontent.com/pod-product-compliance
Lightning Source LLC
Chambersburg PA
CBHW071635220526
45469CB00002B/624